U0018811

Wim

Wenders

On

Film

essays &
conversations

Wim Wenders's body of work is among the most extraordinary in modern cinema. It includes such films as Paris, Texas; Wings of Desire; Buena Vista Social Club; and The Million Dollar Hotel. Fortunately, his passion for cinema also extends to writing about it, and in this volume all his published essays on films and filmmaking-as well as his thoughts on such disparate subjects as rock 'n' roll, architecture, questions of German identity, and the influence of America-are brought back into print.

Ⅰ | Emotion Pictures　Ⅱ | Die Logik der Bilder

溫德斯談電影

情感創作&
影像邏輯

文・溫德斯——著

蕭心怡　張善穎——譯

原點

CONTENTS

I 情感創作

II 影像邏輯

I

情感創作

Emotion Pictures

沒得「實驗」

keine »exprmnte«[1]

一鏡到底──對「第四屆國際實驗電影節」（EXPRMNTL 4）[2]的一些想法

實驗不眠不休，不放棄看到一部好片的希望，一次次穿過窄門擠進大廳，只爲了兩分鐘之後失望地離開。

克諾克賭場的場景遠比大部分播放的影片更具實驗性，參展影片中只有兩三部做到了徹底翻轉觀看和呈現的習慣──就像有著隆重而寬敞地毯的賭場大廳，每個晚上被人冒險犯難地蹂躪了一般。

美國人，以及追隨他們的一些歐洲電影創作者，展示了如何把影片剪得短到不能再短。人們所能看到的，或者人們還能看到多少？當每個鏡頭最多只持續了一秒鐘，而且兩三個影像交叉在一

1 譯註：篇名原文 keine »exprmnte« 是雙關語，一方面指缺乏實驗性，另一方面也有不輕易冒險的意思──暗諷文中那些沒什麼實驗性卻又自詡爲實驗電影的影片。

2 譯註：指 1967 年 12 月 25 日至 1968 年 1 月 2 日在比利時克諾克賭場（Casino Knokke）所舉辦的第四屆國際實驗電影節（EXPRMNTL 4, Le festival international du cinéma expérimental de Knokke-le-Zoute）。當年總共有 170 部影片參展。

塊。當兩部或四部這樣的影片緊接著或重疊著放映，人們究竟還能看到多少東西？觀眾對十分之一秒的乳房很有意見：「真是掃興！」

地下電影工作者則準備了猛烈炮火，在「適當的銀幕」上秀出來──縐成一團的床單上，在旅館的走廊，在遠離了賭場的黑漆漆的咖啡館。一次鉅細靡遺錄下來的性交，外場的人們可更加解放了。咖啡館被認定為每天傍晚的聚會場所，可是才進行到第二次，警察就出現了。

如果剛開始人們還把這些僅僅由動作和殘片組成的電影看成是實驗性的話，那麼隨著影展的展開，這些片子越來越暴露出他們不過是國教派，只生產自我抄襲的作品。令人訝異的千篇一律，影片中的所有段落都可以彼此抽換，影像的相互銜接也經常是任意的。過度刺激泛濫成了一座洗馬的水塘。

正是這類機關槍似地炮製出來的爛片，毫無實驗性可言。根本不可能或者幾乎不可能從中看出點什麼，這可不再是一部實驗電影的標準。要說的話，也只有一鏡到底的影片了。在競賽節目中有三部這樣的電影。其中第一部有十五分鐘之長，以非常緩慢的速度，完全不橫搖鏡頭，從一條小街一路拍向坐在椅子上的女孩。配樂是拉威爾的《波麗露》（*Boléro*, 1928），人們愉快地跟隨著鏡頭，忘了阿比‧湯姆斯（Albie Thoms）[3] 的電影事實上是由文‧范德‧林登

3 譯註：阿比‧湯姆斯（1941–2012），澳洲導演、劇作家、製作人。文中提到湯姆斯的影片片名也叫作《波麗露》。

（Wim van der Linden）[4]掌鏡的。然而影片最後卻令人氣惱地出現了女孩臉部的兩個畫面，事後成了《波麗露》（*Bolero, 1967*）的一個笑柄。

魯茨・莫瑪茨（Lutz Mommartz）[5]的電影《鐵路》（*Eisenbahn, 1967*）更加徹底而一貫。固定的鏡頭拍著一扇車廂窗戶，以及窗外飛逝的單調平原景觀，搭配火車行進的噪音、鐵軌的嘎嘎作響，除此之外，一無所有。不過一刻鐘的這段旅程並沒有——但它本來應該是——停靠在一個火車站，而是在它的出發點——杜塞道夫和杜易斯堡之間的某個地方。原因在於片中的鐵軌出現了兩次。換句話說，人們並不是坐在火車裡，而是在一個循環的迴路中。導演是這麼寫的：「一次邀請：與我同行，對影片進行小小的反思。」出人意表的是，他的影片比他認為的還要好。其實人們很少去反思影片，就像人們在杜塞道夫和杜易斯堡之間的無聊火車上很少會去反思鐵道之旅一樣。人們更可能數著同一棟房子經過了多少次，或者奇怪車廂窗戶怎麼有時候變成了放映著一部 8mm 電影的銀幕。

第三部影片做到了魯茨・莫瑪茨所期望的事。《波長》（*Wavelenth, 1967*）[6]有四十五分鐘長的拉近鏡頭，從一間房間的深處拍向對面帶窗的牆壁上的一張照片，窗外是條熱鬧的馬路。在這個空間裡出現了四次簡短的事件打斷了幾乎等速進行的鏡頭：一個

4 譯註：文・范德・林登（1941–2001），荷蘭攝影師，也是電影和電視導演。
5 譯註：魯茨・莫瑪茨（出生於1934年），德國導演。
6 譯註：加拿大導演麥可・史諾（Michael Snow，出生於 1928 年）1967 年作品。該片獲得當年影展大獎。

架子被帶進來；兩個女孩短暫地待在房間裡，聽著唱片（披頭四的〈永遠的草莓地〉〔Strawberry Fields Forever〕）；一個男人闖入——先前聽到門被打破的聲音——倒下，但並沒有真正看到；兩個女孩中的一個在講電話，說在她的住處發現了一個死人。正當全部的事情發生時，一個電子音調的振頻持續從 50 上升到 12,000，在它最後幾乎聽不見之際突然轉成快速的警笛響聲，而這時候向著牆上照片拉近的鏡頭正對著照片中凝結立起的波浪。在大約每十分鐘間隔發生一次的事件之間，除了變焦鏡頭難以察覺的運轉和照片在緩慢韻律中變化著光影和顏色之外，沒有其他動靜。「我想為我的神經系統、宗教上的一些模糊的想法和美學觀點作個總結。我想建一座時光紀念碑，在其中等價的美麗與哀愁將被歡慶；我想試著作出關於純電影（pure film）的定義性表述，時間與空間、虛幻與事實的平衡；所有和觀看有關的東西。」（引述影展節目單）

大部分的觀眾出於抗議而退場。那些把電影看完或者在第二次播映時又看了第二遍的人則沉默著。太驚人了，某個人拍出一部迷人的佳作，花了四十五分鐘之久只拍了一間帶窗戶的房間。

《波長》是克諾克影展少數值得稱述的事件之一，四、五部具實驗性質的電影中的一部。

1968 年 2 月

《克勒克》 *Kelek*[1]

韋納・尼克斯（Werner Nekes）[2]的電影，以及迄今所有看過這部電影的人

> 「我坐著等她開始說話，她盯著牆面，一句話也沒有。」
> 「這地方看起來不像最近發生過什麼激動人心的事。它是靜謐的、明亮的，停放著的汽車悠哉悠哉，就像待在自己家裡一樣。」
> 「他彎下腰，透過鑰匙孔看。」
>
> ——雷蒙・錢德勒（Raymond Chandler）[3]

　　《克勒克》是第一部帶著故事的尼克斯電影。關於意識的故事。除了「看」（Sehen）之外，這種意識和任何別的什麼都無關。「看」就是這部電影的主題。

　　在此之前其他電影只用來「觀看」（Zuschauen）。儘管這類「靜思電影」（contemplative cinema），都是以單一長鏡頭拍攝，軟化觀眾觀看態度（Zuschauhaltung）的電影，但從來沒有像這樣一部，完完全全只專注於「看」的電影。尼克斯自己之前的電影，例如《谷爾圖1號》（*gurtrug Nr. 1,* 1967）[4]、《牛》（*Muhkuh,* 1968）[5]或者

1 譯註：《克勒克》是韋納・尼克斯 1969 年執導的短片，片長一小時。「Kelek」是土耳其文，意思是木筏，柵欄。影片中有長長一幕在一間地下室房間，透過「窗柵欄」往外拍攝。
2 譯註：韋納・尼克斯（1944–2017），德國實驗電影導演。
3 譯註：雷蒙・錢德勒（1888–1959），美國小說家、劇作家，以偵探推理小說聞名，私家偵探菲利普・馬羅（Philip Marlowe）的創造者。
4 譯註：尼克斯 1967 年拍攝的 12 分鐘實驗電影。「Gurtrug」為作者自創詞，將「皮帶」（Gurt）和「穿」（Trug）拼湊為一字。內容為二十六個人和兩匹馬在草地上漫無目的遊走移動。

魯茨‧莫瑪茨的《鐵路》，更熱衷於被察覺：在電影創作者和觀眾之間建立起一種窺視的認同感。

在這之前只有一些沒那麼上道的色情片，在鑰匙孔後面上演著禁忌的激情。寇特‧克倫（Kurt Kren）[6]那部短小但充滿傳奇色彩的影片《15／67：TV》（1967），則是一部拿它沒輒的片子，因為它頑強地隱藏了每一處場景的證據，他只顯示「看」，以至於人們除了「看」之外別無可「觀」。此外，《15／67：TV》是部實驗片。《克勒克》不是。《克勒克》是個結果。它興奮地表明被許可的：「看」。

影評人很快就要失業了。他們不必再進電影院。他們只消在公園裡散散步，一邊走一邊看看鞋尖和下水道孔蓋、鳥兒，而如果他們拐進了郊區街道，還可以慢慢睜開眼睛、慢慢地閉上。

這就是電影。

《克勒克》是一部沉著冷靜的影片。沒有更多了：「在這樣一個地方……」或者「在這個場景……」。《克勒克》是一部影片，僅僅專注在一個層面上──「看」這個層面。

「所有這些意謂著，影片擁抱的是事物的表面……也許今天是關於物質的，然後通過它，走向了精神？……」（引自克拉考爾〔Siegfried Kracauer〕[7]）

《克勒克》是一個令人難以置信的自然事件。

1969年2月

5 譯註：尼克斯 1968 年拍攝的 16 分鐘黑白默片。「Muhkuh」是牛的意思，為小孩用語。
6 譯註：寇特‧克倫（1929–1998），奧地利前衛電影製作者。文中提到的《15／67：TV》一片創作於 1967 年，由五段簡短的場景反覆穿插播放。
7 譯註：克拉考爾（1889–1966），德國社會學家、電影理論家。

韋納・修海特[1]的絕妙電影
Die phantastischen Filme von Werner Schroeter

關於人物塑造

「瑪麗蓮・夢露（Marilyn Monroe）、卡拉絲（Maria Callas）[2]、亞蘭・德倫（Alain Delon），也許還有瑪琳・戴德麗（Marlene Dietrich）[3]。」

當人們為了看瑪麗蓮・夢露，而去看電影《我愛金龜婿》（*Let's Make Love*, 1960）[4]時，只要瑪麗蓮・夢露一出場，那個演對手戲、其貌不揚的尤・蒙頓（Yves Montand）老是跟著跳出來。即使瑪麗蓮・夢露一個人站在舞台上，當人們看她唱著歌，這時也得把尤・蒙頓看在眼裡，看他如何心神嚮往地閉著眼睛，而這恰恰是人們不想看

1 譯註：韋納・修海特（Werner Schroeter, 1945–2010），德國導演、編劇、歌劇導演，曾獲柏林影展泰迪熊獎。
2 譯註：瑪莉亞・卡拉絲（1923–1977），美籍希臘女高音歌劇名伶。
3 譯註：瑪琳・戴德麗（1901–1992），德國演員、歌手。
4 譯註：美國導演喬治・庫克（George Dewey Cukor, 1899–1983）執導的音樂喜劇片。

的，尤其人們純粹為了瑪麗蓮‧夢露而去看《我愛金龜婿》的時候。

至於卡拉‧奧拉魯（Carla Aulaulu）或瑪格達萊納‧蒙特蘇瑪（Magdalena Montezuma）在韋納‧修海特的電影裡，人們不僅可以看見她們，而且可以盡情看到底。這完全不是因為沒有任何轉切畫面或是採用長鏡頭拍攝所致，而是因為所有影像都達到同樣的觀看水準（當人們為了看貓王艾維斯‧普里斯萊〔Elvis Presley〕而去看貓王的電影，人們想看的，和人們為了色情而去看色情電影，完全一回事。或者，人們去了滾石合唱團的演唱會，人們想看的，就是滾石合唱團）。諸如此類的事應該不受打擾、無止境地讓人看下去。瑪麗蓮‧夢露就該獨自一個人在舞台上不停地唱下去。貓王就該不停地站在夏威夷海灘。滾石主唱米克‧傑格（Mick Jagger）就應該如他總是晃著的那樣，不停地晃著。色情片就該每一瞬間都色色的。所有這些都應該更加地專注。發言人在電視上就該不斷地講錯話。

韋納‧修海特的電影正是這樣，就像人們期待於瑪麗蓮‧夢露的電影，像人們對所有事情的真正盼望，特別是在電影院。韋納‧修海特的電影會冒出一些句子，是人們第一次聽到的時候就想留住的句子。當電影播完了，人們經常聽見，那些句子被人朗朗上口地念著。「你是多麼慘澹。今晚結束之前，不幸就會把我們三個推入絕望的汪洋。」「你要，我死。你對我毫無同情，不給我一絲憐憫，那是我仰望於你的。你說，我還應該做什麼？」「然後就下起了黃昏之雨，緊跟著一響悶雷。沒多久我人就在這裡了，他也在，一如以往。」

《亞吉拉》（*Argila, 1969*）[5]是一部雙投影電影短片。左邊的銀幕是早半分鐘放映的黑白默片，右邊是同一部電影的彩色有聲版。這是這樣一部電影，人們剛一看，立刻就成了他們的回憶，而當它播完了，人們看到的，是那種你在過去幾年中，只要有機會就會重看的電影。葛雷格里・馬可波洛斯（Gregory Markopoulos）[6]的電影或許也同樣專注，但他的電影和無窮的渴望無關，而這是人們進電影院時會有的念頭。安迪・沃荷（Andy Warhol）[7]的電影雖然長，但裡面有很多迷人的東西，不過它們完全不是專注型的，這不折不扣因為它們就是沃荷的。韋納・修海特的電影是令人難以置信地專注。

非筆墨所能形容。

「英國花園（Englischer Garten）[8]的週日散步者不相信他們所看到的：一個滿身是血的男人踉蹌穿過園區，兩隻手臂露出了兩道深深的刀口。為數眾多的過往行人卻沒半個覺得有必要幫幫這位身受重傷的人。很顯然大家都在想，就像一開始法蘭茲・奧斯伯克（Franz Ausböck）[9]也這麼想，是在拍片吧。最後，至少法蘭茲・奧斯伯克起疑了。他問這個男人：『您怎麼了？』這個人只是簡單地

5 譯註：韋納・修海特於 1969 年推出的 36 分鐘短片。

6 譯註：葛雷格里・馬可波洛斯（1928–1992），在美國出生的希臘裔實驗電影導演。

7 譯註：安迪・沃荷（1928–1987），普普藝術的領導人物，也是多產的電影人，1963–1968拍了超過六十部電影，外加五百多部黑白「銀幕測試」（screen tests）肖像短片。

8 譯註：位於德國慕尼黑市中心，興建於 1789 年。

9 譯註：法蘭茲・奧斯伯克，1960 年代慕尼黑知名電視攝影師。

回說：『沒什麼。我只是想流血流到死。』奧斯伯克：『我這時候才意識到事態嚴重。我差點緊張到心臟病發作。』奧斯伯克報了警，警察把這名二十八歲的自殺者送進了史瓦賓醫院（Schwabinger Krankenhaus）。他沒有生命危險。」（1969 年 3 月 31 日星期一的《晚報》〔*Abendzeitung*〕）

韋納・修海特三年來都找同一批演員拍片，雖然每部片子不過重複著先前的劇情，但每部片子都是對專注（Konzentration）的一次全新出發。也許就像是盧米埃兄弟（Brüdern Lumière）[10]，或者尼克斯，或者德萊葉（Carl Theodor Dreyer）[11]一樣。

買煤，永遠是好的，下個冬天肯定會來！

韋納・克利斯（Werner Kließ）[12]在德國《時代》（*Zeit*）週報和《電影》（*Film*）雜誌寫了韋納・修海特，就這些話：「穿著庸俗的演員在韋納・修海特的《亞吉拉》（雙投影）和《紐拉西亞》

10 譯註：出身法國盧米埃家族，由哥哥奧古斯塔（Auguste Lumière, 1962–1954）與弟弟路易斯（Lumière, 1964–1948）組合而成的兄弟檔，是歐洲最大攝影感光板製造商，電影和電影放映機的發明人。在 1895 年 3 月首度以每秒十六格拍攝《工廠下班》（*La Sortie de l'Usine Lumière à Lyon*, 1895）並於同年 12 月公開放映數部影片，包含《火車進站》這部黑白無聲短紀錄片，這一天也被公認為電影的誕生日。

11 譯註：德萊葉（1889–1968），丹麥導演，其代表作《聖女貞德受難記》（*La passion de Jeanne d'Arc*, 1928）被廣泛認為是電影史上的里程碑。

12 譯註：韋納・克利斯（1939–2016），以影評起家，德國電視製作人，犯罪推理小說家，晚年從事藝術創作。

（*Neurasia*, 1969）[13] 兩部電影，上演著誘人的色情儀式。半裸的男人，皮帶上略顯威脅的閃亮帶扣，帶著墮落目光的女人；看似違悖常情的欲望，哪怕只是上了一顆雞蛋；就是暢銷、庸俗的肥皂劇。」然後最後一句是：「捍衛微不足道的、變態的少數人的權利，永遠是好的。」

也許韋納·克利斯真的只寫他所看到的，或者只看到了他所寫的。這並不是什麼壞事，除了對他自己而言。不過，他所發起的這個中傷則很糟糕。即使另一方面使人感到好笑的是，他怎麼面對自己的荒謬句子，又怎麼推翻了他剛剛杜撰出來的格言──就在他思考的當下。這從來都不是好事，**偽造**了變態，卻又不喜歡它。這是沮喪。

邁森布格（Alfred von Meysenbug）[14] 的《正妹》（*Glamour-Girl*, 1968），連載漫畫，禁書 2 號。

《喔，電影》（*Oh Muvie*, 1969）[15]，照片漫畫（Fotoroman）[16]，禁書 4 號。

這兩本書同樣以卡拉·奧拉魯為女主角，因此與韋納·修海

13 譯註：韋納·修海特於 1969 年推出的 41 分鐘短片。

14 譯註：邁森布格（1940–），德國六八世代的漫畫大家。

15 譯註：宣揚無政府主義，由艾菲·米凱施（Elfie Mikesch，出生於 1940 年的奧地利攝影師、導演）和羅莎·馮·普朗海姆（Rosa von Praunheim，出生於 1942 年，德國電影導演、作家、畫家，德、奧、瑞最有名的同志運動家）合著。

16 譯註：一種以照片（而非插畫）來說故事的漫畫形式。

特的電影產生關聯。光只是因為這一點，它們就夠美了。《喔，電影》中有一張卡拉・奧拉魯的照片，下頭寫著：「她能有力地作出獨一無二的表情，以至於她的叫聲把照片轉變成了海浪。」任何剛好看完《紐拉西亞》的人，很可能會突然想起這麼個句子。

1969 年 5 月

泛美帶您展翅高飛
PanAm macht den großen Flug[1]

在巴布・狄倫（Bob Dylan）[2]新專輯《納許維爾的天空》
（*Nashville Skyline*, 1969）的背面可以看到美國田納西州納許維爾市的
全景，這個城市的景像荒涼而清冷，就像迪倫的新歌。

梅爾維爾（Jean-Pierre Melville）[3]的電影《費爾休的長子》（*L'aîné
des Ferchaux*, 1963）無止盡地開著車穿越美國。其中一幕是，逐漸入
夜的天空下，空無一物的公路上，緊貼著地平線的引擎蓋前方，冒
出一座廣告霓虹燈和一棟低矮的建築：汽車旅館。男主角楊-波・貝
蒙（Jean-Paul Belmondo）隨口說著：「我們就在這兒過夜。」同樣

1 譯註：原文篇名「Pan Am macht den großen Flug」是泛美航空公司的廣告曲。
2 譯註：巴布・狄倫（1941–），美國創作歌手、藝術家和作家。他的作品在流行
　音樂界和文化界影響深遠，大多來自 1960 年代的反抗民謠，被廣泛認爲是當時
　美國新興的反叛文化代言人，其最大貢獻爲歌詞創作。
3 譯註：尚-皮耶・梅爾維爾（1917–1973）爲出身法國的電影導演，以其獨立性
　和深具報導風格的拍攝手法對法國新浪潮電影運動產生了重大影響。

的美國經驗和同樣的清冷出現在范‧莫里森（Van Morrison）[4]的唱片《星際週》（*Astral Weeks*, 1968）。

電影《獨行鐵金鋼》（*Coogan's Bluff*, 1968）一開始是荒漠的全景鏡頭，緊鄰著荒漠，遠方是座鹹湖，更遠處有山脈毗連。片子結束在直昇機俯瞰紐約的一個全景。傑佛森飛船樂團（Jefferson Airplane）[5]的專輯《祝福它尖尖的小腦袋》（*Bless its Pointed Little Head*, 1969）。

在傑克‧佩連斯（Jack Palance）也參與演出的影片《賭城大劫案》（*Las Vegas, 500 millones*, 1968），可以看見清晨四、五點左右杳無人跡的拉斯維加斯街道。如果找不到這部電影，可以試試哈維‧曼德（Harvey Mandel）[6]的兩張唱片：《基督救世主》（*Cristo Redentor*, 1968）和《正義》（*Righteous*, 1969）。

關於美國的電影似乎就該包括了全景，一如關於美國的音樂早已經呈現的那樣。

1969 年 6 月

4 譯註：范‧莫里森（1945–）北愛爾蘭唱作歌手，1964 至 1966 年擔任「他們樂團」（Them）的主唱，退團後作為獨奏藝術家取得巨大成就。曾六度獲得葛萊美獎。

5 譯註：美國迷幻搖滾樂團，成軍於 1965 年。

6 譯註：哈維‧曼德（1945–），美國吉他手，以其創新的電吉他演奏方式聞名。

節目表：演出地點、演員、結局……
Repertoire: Schau-Plätze, Schau-Spieler, Show-Downs

選自最近幾週慕尼黑各家電影院上映的四、五十部美國經典西部片[1]

「他有一種對事物更宏偉的視覺概念，而我信仰事物的視覺概念。」

——安東尼·曼（Anthony Mann）[2] 論約翰·福特（John Ford）[3]

安東尼·曼的電影《遠鄉義俠》（*The Far Country*, 1954）始於一艘河中的汽船，結束於穿越冰川才能到達的一個偏僻淘金小鎮。為了買下猶他州的一座農場，詹姆斯·史都華（James Stewart）和搭檔華德·白利南（Walter Brennan）打算賣掉一票牲口，他們幾乎沒拿到錢，詹姆斯·史都華買了一座金礦，而華德·白利南在搞清楚狀況之前，抓著一把鏟子。

在安東尼·曼的電影《西部人》（*Man of The West*, 1958）中，賈利·古柏（Gary Cooper）騎馬出了小鎮「好希望」（Good Hope），

1 譯註：本篇溫德斯以虛虛實實的筆調、「交叉剪輯」（crosscut）的手法，改寫了文中幾部西部片的劇情。

2 譯註：安東尼·曼（1906–1967），美國電影導演、演員。

3 譯註：約翰·福特（1894–1973），美國電影導演，以西部片聞名，被譽為美國最偉大的電影導演之一。

在「夸斯卡特」（Crosscut）[4]他坐上了生平第一回火車，開往東方，為了給他家鄉（人們並不知道，那兒才在這裡的西邊幾哩遠而已）聘一位女教師。由於火車在遭遇一次襲擊之後沒帶上他就開走了，他和茱莉·倫敦（Julie London）一塊陷入一個幫派手中，這是他直到十年前畢生從屬的幫派，然後，一張附有他照片的通緝告示貼在附近所有城市。影片結束在一個廢棄了五年的城市，賈利·古柏在這裡射殺了一個**啞巴**（由羅耶·達諾〔Royal Dano〕飾演），這啞巴滿臉詫異、驚慌他就要死了，於是沿著空無一人的街頭**鬼叫著**跑了下去。

在安東尼·曼的電影《血泊飛車》（*The Naked Spur*, 1953）中，借助於一文不名的淘金者（由米勒德·米切爾〔Millard Mitchell〕飾演）和被不名譽解職的前軍官（由雷夫·米克〔Ralph Meeker〕飾演）的幫助，詹姆斯·史都華在懸崖上逮住了他跨越整個西部去跟蹤的一個犯人（由勞勃·雷恩〔Robert Ryan〕飾演）。影片最後，勞勃·雷恩射殺了傻呆的米勒德·米切爾，而雷夫·米克射殺了勞勃·雷恩，但當他想將雷恩的屍體從河裡拉出來的時候，卻把自己給淹死了。詹姆斯·史都華把犯人埋了，同時放棄了賞金，這原本是他追補那傢伙的唯一原因。他沒有買回他的農場，而是和珍妮·李（Janet Leigh）[5]去了加州——安東尼·曼1906年出生在那裡的聖地牙哥（San Diego）。

4 譯註：Crosscut，原意為電影的「交叉剪輯」手法。溫德斯在此將它當作地名。
5 譯註：在片中飾演犯人的密友莉娜（Lina）。

曼的《無敵連環槍》（*Winchester '73, 1950*）[6]為一把槍講述了這麼多故事，以至於人們很可能從中衍生出至少八部優秀的義大利式西部片。

安東尼・曼的電影有故事，這些故事向人們說明了其他的西部故事。他們顯示了那些不可思議的故事為什麼、以及怎麼發生在西部的。安東尼・曼的電影把故事場景的線索留下來，讓別的西部片有跡可循。它們顯示，西部片在任何地方都能發生。安東尼・曼的電影是沉靜的。

只有當所有可能發生的事都結束了，演員才會離開故事現場。所發生的一切，都是可見的。演員的面孔本身也毫無隱瞞。安東尼・曼的電影之道就跟《西部人》中的賈利一樣冷靜，當茱莉・倫敦問他會怎麼做，他回答：「我不知道。先等等，看看事情怎麼發展。」

在與夏布洛（Claude Chabrol）[7]的一次對話中（《電影筆記》（*Cahiers du Cinéma*），1957 年 3 月號），安東尼・曼說道：「也許可以說，關於好電影，比較好的例子應該是，如果我們把聲音剪掉而只看影像，就看懂了全部，因為這就是『電影』（cinématographe）[8]。」還有，「字詞只是為了凸顯影像罷了。」

6 譯註：片名原名「Winchester '73」，指的是美國廠商於 1873 年推出的一種連發步槍，有「一槍定西部」（The Gun that Won the West）之稱，是西部電影中常見的槍種之一。

7 譯註：克勞德・夏布洛（1930–2010），法國新浪潮導演，從《電影筆記》影評起家，1958 年推出第一部電影《漂亮的塞吉》（*Le Beau Serge, 1958*）。

當賈利‧古柏和傑克‧洛德（Jack Lord）兩人在受驚嚇而直立起來的馬群之中進行了一場可怕的拳賽之後，這時李‧考柏（Lee J. Cobb）──在《西部人》片中飾演強盜首領道克‧托賓（Doc Tobin）──坦承：「這樣的事我這輩子還真沒見過。」

人們在他們的一生中也還沒見過這樣的事。

在亨利‧哈塞威（Henry Hathaway）導演的喧鬧騷亂的西部片《北國尋金記》（*North to Alaska*, 1960）中，可以看到湛藍天空下暗綠色的靜謐淘金谷地，一條溪流流經，溪旁有兩間木造小屋，窗戶明亮，一道閃電，比拉斯維加斯的霓虹燈廣告還人工。參加伐木比賽的約翰‧韋恩，像隻松鼠爬上一根二十公尺高光禿禿的樹幹。

狄瑪‧戴維斯（Delmer Daves）的黑白西部片《三點十分特快車》（*3:10 to Yuma*, 1957）上演著最溫柔、最安靜的故事──任何時候一間酒館裡會發生的事。人們看到了一種消逝中的永恆。

在尼古拉斯‧雷（Nicholas Ray）導演的動人西部片《荒漠怪客》（*Johnny Guitar*, 1957）──一部「真彩」（True Colour／Trucolor）⁹電影──人們看到一個患肺病的歹徒，站崗的時候讀著一

8 譯註：「cinématographe」法語原意指的是 1895 年盧米埃兄弟發明的動畫機（連續投放照片機）。今天常用的 cinéma（電影）是 cinématographe 的縮寫。cinémato 的希臘文字根意為「運動」，所以 cinématographe 也就是「動畫」的意思。

9 譯註：指的是一種彩色電影的處理過程（色彩工藝的早期技術，類似於套色），曾經大量使用在西部片中。

本書！（就是那個在《西部人》飾演啞巴的羅耶・達諾）除此之外，也可以看到一種難以想像的亮紅色，一種不真實的紅色。在喬治・史蒂文斯（George Stevens）的農場西部片《原野奇俠》（*Shane*, 1953）中，光是傑克・佩連斯 [10] 現身就能造成騷動。人們看到，小伊萊莎・庫克（Elisha Cook Jr.）[11] 站在泥濘裡，對抗酒館門前猙獰地笑著、樂不可支的傑克・佩連斯的時候，他臉上一副自我毀滅的衝動神情。

在約翰・福特的有趣西部片《雙虎屠龍》（*The Man Who Shot Liberty Valance*, 1962）[12] 中，人們看到所有演員就像他們該有的樣子。詹姆斯・史都華就該洗盤子，像個笨拙的小男孩被女人仔細照料，然後穿著**圍裙**槍殺了他的對手，但當然，事實上那是約翰・韋恩幹的。李・馬文（Lee Marvin）[13] 就該粗聲粗氣地到處罵人，最後慢慢地死掉。李・范・克里夫（Lee van Cleef）就該站在背景裡咧著嘴笑。約翰・韋恩就該把自己的房子燒了。艾德蒙・奧勃朗（Edmund O'Brien）就該老是喝得醉醺醺的，還一邊發表演說。當觀眾已經離

10 譯註：傑克・佩連斯（1919-2006）在片中飾演傑克・威爾森（Jack Wilson），一個受僱於人不擇手段行事的槍手。

11 譯註：小伊萊莎・庫克（1903-1995）在片中飾演「石牆」法蘭克・托瑞（Frank "Stonewall" Torrey），一個脾氣暴躁的自耕農。

12 譯註：約翰・福特 1962 年執導，強調心理戲的經典西部片，由詹姆斯・史都華、約翰・韋恩、李・馬文擔綱演出。

13 譯註：美國電影演員。因一頭白髮、粗啞嗓音及高大身材，常扮演反派二線角色。他在《雙虎屠龍》中飾演鎮上惡徒，攻擊來自東岸的青年律師（詹姆斯・史都華飾演）。約翰・韋恩於片中飾演槍法高明的牧場主人，暗中協助律師擊斃惡徒，但也因其愛慕的女子與律師之間感情升溫，妒火攻心下燒了原本為迎娶女子而建的房子。

開了戲院，詹姆斯・史都華就該繼續嘮叨下去。

在奧圖・普里明傑（Otto Preminger）的夢露西部片《大江東去》（*River of No Return*, 1954），人們永遠不會知道，瑪麗蓮・夢露在下一刻看起來會是怎樣。她的臉蛋和身材看起來不斷在改變。結尾是她高唱了一曲〈大江東去〉（The River of No Return）。勞勃・米契（Robert Mitchum）拖拉著夢露出了酒館，她的紅鞋掉在了酒館前面。[14]

諸如此類。

即使在那種人們已不認爲還有什麼看頭的西部片中，例如亞瑟・潘（Arthur Penn）的《左手神槍》（*The Left Handed Gun*, 1958），也能看到——保羅・紐曼射殺了郡保安官，這保安官因爲中彈滾落倒地而掉了隻靴子，這靴子又剛好直立在屍體旁邊，以至於一個小孩忍不住走過來對著那隻空靴子開始哈哈大笑。

伊恩・卡麥隆與伊莉莎白・卡麥隆（Ian & Elisabeth Cameron）合著、1967 年於倫敦出版的平裝電影書《大漢子》（*The Heavies*），涵蓋了八十個左右這樣的演員——那些在每兩部西部電影中就會出現的，人們不知其名、但認得出是扮演印地安人、強盜，或者被當成某種道具的演員。書中有他們的傳記、照片，還有他們參與演出的影片目錄。

<div align="right">1969 年 6 月</div>

14 譯註：勞勃・米契（1917–1997）是該片男主角。在影片中，米契將夢露整個人扛了起來放上馬車，之後夢露脫下了紅鞋丟在酒館前的馬路上。

驢與煩躁
Eseleien, Irritationen

「真是不敢相信！」

有些西部片會出現驢子的場景。那不可思議，可怕的驢子。不論是自由奔跑或是停駐於角落，不論是背負著重擔橫越畫面或是作爲背景拴在後方，在槍戰時來個後踢，或在遠景鏡頭裡作爲一個可怕的干擾元素到處徘徊。又或是用來運送那些雙手反綁，坐在驢尾處，雙腳幾乎拖行在地的囚犯。

而那些立於酒吧前，畏於烈日高陽，垂著頭的驢子，尤其令人感到煩躁。有時候，畫面裡除了酒吧外那頭慘不忍睹的驢子之外，便空無一人。此時，通常會奇蹟似地出現美妙的救贖，可能是一個當真敢闖入廣場的醉漢，或者是從房子裡走出一個裹著黑色頭巾的老嫗，緊挨著牆作爲掩護，快步移動到另一間房子。又或者是街上一個無視驢子存在，騎馬而來的男人。

如果李‧馬文曾在西部片中認真地看過驢子一眼的話，必定

覺得他們十分擾人，甚至被惹惱而大發雷霆。例如在《雙虎屠龍》中，他若看了一眼那令人無法忍受的驢子，想必會勃然大怒，把餐桌上大得誇張的牛排通通掃落地面，並用腳踐踏。一直到他再度恢復理智，斃了那蠢驢般喋喋不休的詹姆斯・史都華後，他會帶著歉意回過頭對觀眾說：「我很抱歉，但驢子真是讓我完全喪失了理智，你們見到酒吧前那頭令人討厭的驢騾吧！真是不敢相信。這牲畜只會毀了一切。」

西部片裡的驢子總是顯得匆匆忙忙。即使是靜靜地站在陽光下的驢子也會破壞每一刻平靜。相對於驢子，就算是《龍虎盟》（*El Dorado*, 1967）[1] 中，約翰・韋恩（John Wayne）倒騎著退出霸特・傑森（Bart Jason）牧場的那匹肥馬也顯得悠閒而美麗。由於對驢子的恐懼實在太巨大，害怕牠們在接近影片尾聲時仍會出現和干擾，因此恨不得放映師能在《龍虎盟》第二捲膠捲後，直接播放《龍虎大飛車》（*Red Line 7000*, 1965）[2] 的第三捲膠捲，那麼便能保證不再出現那恐怖的驢子鏡頭。如此一來，劇情將會變成以下情況：詹姆士・肯恩（James Caan）[3]——在《龍虎盟》飾演艾倫（Alan Bourdillon Traherne），綽號「密西西比」（Mississippi）——與約翰・韋恩、勞勃・米契[4] 和阿瑟・休恩尼卡（Arthur Hunnicutt）[5] 將牧場主人傑森送

1 譯註：霍華・霍克斯（Howard Hawks, 1896–1977）警長三部曲的第二部，1967年作品。約翰・韋恩飾演一名受僱於牧場主人霸特・傑森的槍手。

2 譯註：同樣由霍華・霍克斯執導，1965年推出的賽車動作片，由詹姆士・肯恩主演，敘述三位賽車手與三位女人之間的故事。

3 譯註：詹姆士・肯恩恰好在兩部片中都有擔綱演出，飾演了《龍虎盟》中的年輕槍手艾倫，以及《龍虎大飛車》中的賽車手麥克・馬許。

進牢裡。接著詹姆士・肯恩會透過門縫窺伺並跟哈里斯解釋他發現了一些動靜，得查看一下。隨後，他帶著困惑地走出去，關上門，出現在下一個鏡頭，走向可樂販賣機，就在那兒，瑪麗安娜・希爾（Marianna Hill）[6] 剛取出一罐百事可樂。此時他化身為《龍虎大飛車》中的賽車手麥克・馬許（Mike Marsh）羞赧地和希爾飾演的嘉柏麗（Gabrielle）聊天，最後與她一同乘著自己的福特野馬開往賽道，打算在那兒教她甩尾技巧。而此處也正是在《龍虎盟》一片中，約翰・韋恩剛教他如何射擊的地方，用著那把他從瑞典人手上購得的瘋狂槍枝。若劇情真是如此演變，這一切就真是太扯了。

1969 年 6 月

4 譯註：在《龍虎盟》中飾演醉漢警長哈拉（Harrah），是約翰・韋恩的昔日好友，兩人最後共同力擒霸特・傑森。
5 譯註：在《龍虎盟》中飾演警長職位代理人布爾・哈里斯（Bull Harris）。
6 譯註：在《龍虎大飛車》中飾演法國來的賽車手女友嘉柏麗。

《一加一》[1]
One Plus One

請容我自我介紹

我是個有財富與品味之人

我已遊蕩了很長很長的時間

偷走許多人的靈魂與信仰

當耶穌基督承受著懷疑與痛苦的時刻

我就在其左右

見證彼拉多[2]清洗雙手

1 譯註：導演高達與滾石樂團於 1968 年合作的影片。受到六八學運影響，高達看見搖滾樂作為一種文化革命和政治反抗連結的可能性，他原計劃與披頭四合作，但卻缺乏具體進展，之後他飛往英國與滾石樂團合拍影片，內容主軸之一是為滾石樂團錄製〈同情魔鬼〉的排練過程，主唱傑格有感於當時的革命風暴寫下〈魔鬼是我的名字〉一曲，後改為〈同情魔鬼〉。影片另一主軸則為高達於倫敦各處拍攝的短片橋段，聲軌由一位匿名者百無聊賴地朗誦某本三流的政治諜報科幻情色小說。

賣掉信仰

很榮幸認識你
希望你猜猜我的名字
這讓你有所困惑
卻正是我遊戲的本質

尚−盧・高達[3]（Jean-Luc Godard）很幸運地，沒如最初所期望的與披頭四樂團（The Beatles）拍了那部關於墮胎的電影。然而，他也很不幸地沒有如願和吉米・罕醉克斯體驗樂團（Jimi Hendrix Experience）[4]拍成那部關於美國的電影。

事實上，他是與滾石樂團（Rolling Stones）拍了一部「科幻片」。在他指導下，攝影機緩緩地穿梭於倫敦巴恩斯（Barnes）的奧林匹克錄音室（Olympic Sound Studios）中，就像史丹利・庫柏力克（Stanley Kubrick）以攝影機穿越太空一樣。其中有一幕布萊恩・瓊斯（Brian Jones）[5]的頭平靜地滑過螢幕，讓人留下似曾相識的印象：

2 譯註：本丟・彼拉多（Pontius Pilatus）身爲羅馬帝國猶太行省第五任總督，判處耶穌釘上十字架。
3 譯註：尚−盧・高達（1930 年 12 月 3 日-），法國和瑞士藉導演。爲法國新浪潮電影的奠基者之一。受到 1968 年達至高峰，由左翼學生和民權運動分子共同發起的反戰、反官僚精英的全球運動影響，政治立場轉爲激進，對馬克思主義感興趣，將自己的政治思想注入作品中，作品挑戰和抗衡好萊塢電影的拍攝手法和敘事風格。
4 譯註：傳奇吉他手吉米・罕醉克斯在倫敦組成的樂團，對搖滾樂發展影響深遠。

彷彿《2001太空漫遊》（*2001: A Space Odyssey,* 1968）電影裡的太空船，從畫面的邊緣處出現，靜默地游移在視線所及的銀河系中。

我受困在聖彼得堡

眼見改變時刻來臨

我殺掉沙皇以及他的大臣們

安娜塔西亞公主無助尖叫

我駕著坦克官拜上將

發動閃電奇襲，屍體發出惡臭

高達在倫敦另外還拍攝了一段關於黑人權力的影片，並將其融入這部關於滾石樂團的電影中，因此可見片中滾石和高達旁白引述黑人權力的橋段交錯出現。然而其中引述黑人權力的部分無足輕重，宛如消音，僅單純地淪為一種示範———演示一種「方法」，一種高達用這部影片將其「結束」的方法，一種代表「死亡」的方法。「黑人權力」在影片中所佔程度微乎其微，以致於滾石甚至忘記要將此作為引用，成為本紀錄片的一部分。不過，他們倒是取用

5 譯註：滾石合唱團的創始團員：布萊恩・瓊斯（Brian Jones，吉他手、口琴手、鍵盤手）、伊恩・史都華（Ian Stewart，鍵盤手、和唱）、米克・傑格（Mick Jagger，主唱、口琴手）以及基思・理查茲（Keith Richards，吉他手、和唱），加上貝斯手比爾・懷曼（Bill Wyman）和鼓手查理・沃茨（Charlie Watts）組成了早期的滾石樂團。自 1963 年史都華離團後，滾石便一直沒有正式的鍵盤手，取而代之一路與各個音樂人合作，來填補這個空缺，後文提到的鍵盤手尼基・霍普金斯（Nicky Hopkins）即為其一。

了一段旋律，以未來視角轉換至自己的創作中，但這麼做也只是爲了以他們的方式創作音樂和演繹藍調而已。

> 我歡心注視你的國王們和王后們
> 爲了他們創造的神世世代代地戰鬥
> 我嘶喊：「是誰殺了甘迺迪？」
> 然而終究竟然是你和我
> 那麼請容我自我介紹
> 我是個有財富與品味之人
> 我設下陷阱讓吟遊詩人
> 在抵達龐貝城之前就被殺害

〈同情魔鬼〉（*Sympathy for the Devil*）是滾石在《一加一》所演奏的曲目。這是《乞丐盛宴》（*Beggars Banquet,* 1968）專輯 A 面的第一首。在電影中出現大約五個不同的版本，但並未在電影結尾時公布演奏最終版本。爲此高達甚至甩了電影製作人一記耳光，因爲製作人自作主張，打算在電影結束時播放最終完整版的歌曲。[6]

滾石成員對於這首曲目從不「討論」，如果任何人有什麼不滿意的地方，便直接喊卡。其他時候只有基思・理查茲（Keith

6 譯註：《一加一》首映當天，片商爲了商業考量，擅自竄改片尾，將〈同情魔鬼〉一曲完整播放一遍，甚至直接將片名改爲《同情魔鬼》。高達原來的版本，從頭到尾只有零星破碎的片段，以及無終結的創作過程。爲此，高達憤而打了製作人。

Richard）會給予查理·沃茨（Charlie Watts）一些指示，表示該開始演奏塔布拉鼓了。沃茨則不會正眼看他，總是望向一側，看著遠方某處。他坐在一個兩邊以半高牆板隔離的小空間裡；瓊斯和比爾·懷曼（Bill Wyman）也坐在同樣的小空間；米克·傑格（Mick Jagger）和理查茲則除外。傑格坐在類似吧檯高腳椅上，理查茲則是或站或坐在中心處。尼基·霍普金斯（Nicky Hopkins）坐在邊緣，他是鍵盤手並與滾石合作多部錄音室現場演出拍攝（studio session）。從高達的電影中觀眾見證了〈同情魔鬼〉的產生，它並非經過勞心費神的努力，而是以令人難以置信的彼此溝通方式，憑藉一種似乎不可能，卻毫不費力的理解來完成；因為可從中看見烏托邦，當攝影機安靜地在錄音室漫遊即刻化身太空之旅，紀錄片也因此成了一部未來電影。

正如每一個條子都是犯罪者

所有的罪人都是聖徒

是非顛倒

請叫我路西法 [7]

因為我正需要一些束縛

所以當你遇見我

要禮貌些

帶有同情和一點品味

7 譯註：路西法（Lucifer）指被逐出天堂前的魔鬼或者撒旦。

善用你良好教養下的謙虛

否則我將任你的靈魂荒蕪

　　關於全神貫注，指的不光是傑格的演唱，麥克風的接收，或是嘴型的變動，就連攝影機本身也是專注地投入，以幾乎無法察覺的變焦及運鏡來拍攝滾石樂團。它所拍本是視覺上的震撼，然而所拍的主體是如此強烈乃至於視覺轉變成「聽覺」行為，攝影機開始聽見，接著它全神貫注地傾聽，在那股純粹魅力面前停止了「攝影」，單純地只是待在那裡，完全忘我，只想聆聽，於是慢慢地離開演奏現場遊晃到錄音室後方，在那裡以拉門相隔有個人正打著節拍閉目欣賞。

很榮幸認識你

希望你猜猜我的名字

這讓你有所困惑

卻正是我遊戲的本質

　　「有些人是有意，而有些人是無意，讓自己或多或少地陷入或被拋入到一段完全內在的時間和空間裡。由於我們受的社會訓練，會把置身於外在空間和時間視為一種正常和健康的狀態。反之沉浸於內在空間和內在時間裡，則被視為一種反社會的退縮、偏離、失常、病態，以及某種程度上的失去信譽。（中略）即使是無垠的內在空間中離我們最近的部分，仍遠不及今日我們對於外在空間的接

觸。（中略）在我的認知裡，探索意識的內在空間和時間是更有意義且更迫切需要的。也許這是我們在整個歷史中少數還具意義的事情之一。」

——羅納爾德・賴因（Ronald D. Laing）[8]，《經驗的權力關係》（*The Politics of Experience*, 1967）

請容我自我介紹
我是個有財富與品味之人
我已遊蕩了很長很長的時間
偷走許多人的靈魂與信仰
當耶穌基督承受著懷疑與痛苦的時刻
我就在其左右
見證彼拉多清洗雙手
賣掉信仰

《一加一》中陷入了「精神分裂症」的攝影機在置入的圖像出現後，總是能很快地恢復正常。一切又就定位回到它所屬之處，一切都顯得理所當然。一個女孩在牆上或汽車上寫下口號時，攝影機忠實「呈現」這個畫面，沒有比這更令人振奮的。看到牆上的「電影馬克思主義」（CINEMARXISME）[9]口號，沉悶感不禁油然心

8 譯註：羅納爾德・賴因是一名英國精神病醫生，也是抗精神病運動的創始人之一。

生，一種我們對於奧斯卡得獎片所熟知的感覺。當安娜‧維亞珊斯姬（Anne Wiazemsky）[10] 遊走於森林中並接受探訪，為自由民主喉舌時，卻只見噁心的廣告——雅典式民主 [11] 宣傳廣告，眼睛為此感到發痛。操他媽的！

我受困在聖彼得堡

眼見改變時刻來臨

我殺掉沙皇以及他的大臣們——

安娜塔西亞公主無助尖叫

我駕著坦克官拜上將

發動閃電奇襲，屍體發出惡臭

直到《一加一》接近尾聲時高達的影片才與滾石樂團合而為一：他放下所有的表演慾，所有展示帶來的挫敗感——維亞珊斯姬沿著海灘奔跑，被追殺，然後中槍，最後死於攝影機起重機上，起重機的升降臂把她和裝載隔音罩的沉重攝影機一同高高舉起，嘎嘎聲伴著左右各一面紅旗與黑旗 [12] 飄揚於風中，緩緩昇上藍色大海上空。「情感」之於一個三十九歲男人，傑格如此形容：「我早已見

9　譯註：這是由兩個字（CINE ＋ MARXISME）拼接成的新詞，屬於六八運動遊牧行動者利用「話語拼貼」與「文字重組」的一種謠言式塗鴉游擊。

10　譯註：高達當時的妻子安娜‧維亞珊斯姬於片中化名為「民主夏娃」一角現身。

11　譯註：與現代民主制度仍有巨大差異。女性沒有人權，而奴隸被認為是物品，且不完善的制度導致政府的效率非常低落。

12　譯註：紅旗與黑旗分別象徵左翼與無政府主義。

過高達，在巴黎，當時我還是一個年輕的歐洲男孩。那真是一件大事，你知道的，就像你的一部分一樣。」

我歡心注視你的國王們和王后們
為了他們創造的神世世代代地戰鬥
我嘶喊：「是誰殺了甘迺迪？」
然而終究竟然是你和我
那麼容我自我介紹
我是個有財富與品味之人
我設下陷阱讓吟遊詩人
在抵達龐貝城之前就被殺害

很榮幸認識你
希望你猜猜我的名字
這讓你有所困惑
卻正是我遊戲的本質

我在倫敦看的《一加一》，在電子電影院（Electric Cinema）。

1969 年 7 月

《莉迪亞》
Lydia [1]

他的眼睛可以聽見
他的耳朵可以看見
他的嘴唇可以說話 [2]

——何許人合唱團（The Who）

　　在電影的開頭，旁白說：「在一個名爲貝特拉赫（Bettlach）[3] 村莊的不遠處，住著一位老翁，他的妻子爲他生了七個兒子和七個女兒。然而很快的上帝卻又從他身上帶走了五個兒子和六個女兒，可憐的科勒（Köhler）承受巨大痛苦，因爲現在他只剩下一個女兒和兩個兒子，大兒子還有點愚笨。但是有一天，這個大兒子收拾了家當來到父親面前，請求他的應允，讓他搬去一個遙遠的，名叫蘇荷

1 譯註：《莉迪亞》（*Lydia*, 1969）是當時年僅二十歲的瑞士導演雷托・沙佛德利（Reto Savoldelli, 1949–）1969年的短片作品，片長 45 分鐘。當年於索洛圖恩電影節（Solothurner Filmtagen）上映時反響極佳，也獲得當時在《電影評論》（*Filmkritik*）撰寫影評的溫德斯的高度讚許。年輕的沙佛德利當時興奮地在電影節報紙發出豪語：「看，沙佛德利只用五千瑞士法郎就爲大家拍了部什麼片！」
2 譯註：1964 年成軍的英國搖滾樂團「何許人合唱團」1969 年歌曲〈Smash the Mirror〉，收錄於專輯《湯米》（豪華加長版）（*Tommy* 〔Deluxe Edition〕, 1969）。
3 譯註：位於瑞士北部的城鎮。

（Soho）的城市——一個重要的城市，他正是那麼說的。」

　　這是一個正確的故事，一個漫長、複雜卻又簡單的故事，講述了一個想要「學習恐懼」並因此決定在貝特拉赫登上火車的男孩。他坐在一等車廂內，透過窗戶看著父母站在小小的鄉間火車站上，朝他揮手道別。當時正值夕陽西下，父母的歐寶（Opel）汽車在餘暉的照射下閃耀著光芒。他打開行李箱，內衣上方擺有一本書。他在餐車上點了一份義大利肉醬麵，但車上那位看起來像大衛・格里菲斯（David Griffith）[4]電影裡惡棍一般的服務生送上的卻是一份「豬食」。他破壞了一節車廂，火車也全毀了，在一片鬱鬱蔥蔥的綠色草地上燃燒起來！他到了一座城市，請警察指路，攔了一輛計程車，先是上了後座，然後換到前座，卻又想坐後座，最終還是留在了前座。他遊蕩在鷹架上。去了一家站著吃的自助餐廳裡用餐。

　　他坐在露天咖啡座喝著啤酒。在他面前有好幾個空啤酒瓶。他看上去很醉，翻倒了一瓶啤酒，啤酒沿著桌緣滴下來。他點了一支菸，突然在背景處另一張桌子可看見那名火車上的服務生。背景音為一名女子以無限緩慢的聲調唱著「你是我的陽光，我唯一的陽光……」[5]。他想：「之前那個翻倒的酒瓶，起初，我還以為那是我」。他划著一艘腳踏船在運河上漫遊。他試著和孩子們在一個

4 譯註：大衛・格里菲斯（1875–1948），為好萊塢的經典剪輯系統奠下根基，被稱為「美國電影之父」，聯美製片公司（UA, United Artists Releasing）創始人之一。代表作包括講述美國南北戰爭的影史早期經典鉅作《一個國家的誕生》（*The Birth of a Nation*, 1915）（而片中的意識型態也令格里菲斯背上種族主義惡名），以及《偏見的故事》（*Intolerance: Love's Struggle Throughout the Ages*, 1916），該片講述了四段歷史上知名的因「偏見」造成的悲劇。

大沙坑裡玩耍。他看了一場天主教遊行，正當在場群眾都下跪祈福時，他和那個怪異的服務生一起擠出了人群。服務生給了他一份地圖，他聽完解說後便跑開了。他在一條大馬路上攔了一輛車。他捲入了一宗追捕事件，在停車場屋頂上試圖逃脫那些帶著機關槍的人的追緝，中途曾一度被逮，不過最後成功逃脫。在一家昏暗的餐廳裡，他用兩根湯匙吃著冰。晚上他去了迪斯可舞廳，遇到一個女孩，並跟她發生關係。他打彈珠台。他又遇見服務生，在一大清早的溫室裡。後來出現一隻深藍色的狼犬。服務生披著一件黑色的搖滾夾克背心。他來到一座墓園，走進了一個大墳墓，進入奇怪的洞穴裡，一路突著眼睛摸索著前進。出了洞穴，他站在一片遼闊的平原前。他想，「通往蘇荷這個重要城市的路途可真艱難。」他再次在溫室裡醒來。在公廁裡，他又遇見像吸血鬼的服務生。他們一起去車站。他手裡拿著一根菸，登上了非吸菸區車廂。

　　一個真正的長篇故事，一個關於自我發展、經驗、突破神祕主義和力量的故事。以 16mm 底片拍攝，多半使用手持攝影機，沒有收錄原音，影片搭配著發明之母樂團（Mothers of Invention）[6]的老歌，奶油樂團（Cream）[7]和華格納的音樂，想必實際上有人會覺得厭煩。這部電影的細節，在經歷過四千六百一十九部地下電影後，恐怕已經滾瓜爛熟到令人生厭的地步了。但是當你看《莉迪亞》時，

<hr>

5 譯註：美國人人朗朗上口的民謠〈你是我的陽光〉（You Are My Sunshine），1939 年首次灌錄後從此風靡美國。

6 譯註：發明之母樂團，成軍於 1964 年的美國搖滾樂團，以其對聲音的實驗、創新的專輯封面、與精心設計的現場表演著稱。

並不會想起那些已經熟知而不想再看到的東西。

何許人合唱團在經過多年後的今天終於完成了自己的搖滾歌劇（rock-opera）——《湯米》（*Tommy*, 1969）[8]：一個關於正在經歷瘋狂發展的聾啞盲童的故事。何許人合唱團用著與四年前相同的方式創作音樂，然而卻更精準，更有控制力，也更專注。從中產生了一些新的東西，此處指的「新」不僅是因為他們創作的是一部歌劇，不是唱片；而是他們用舊的方法創造出一種全新的東西。

你會感覺我來了
全新的觸動
從遠處你就會看到我
我帶來轟動 [9]

雷托・沙佛德利（Reto Savoldelli）也是用類似的方法拍片：運用大家熟悉的方法卻跳脫已知的可能性。他以 16mm 底片在四十五分鐘內拍攝了一部超長的好萊塢影片。庫柏力克則是運用 70mm 的底

7 譯註：奶油樂團，成軍於 1966 年的英國搖滾樂團，兩年後即解散。1968 年發行的專輯《火輪》（*Wheels of Fire*, 1968）是世上第一張白金暢銷雙碟專輯，奶油樂團也被認為是世界上第一個超級樂團（supergroup）。

8 譯註：1969 年何許人合唱團破格推出搖滾歌劇概念專輯《湯米》，歌詞講述著一位既聾又盲又傻的男孩湯米・沃克（Tommy Walker）的生活，以及他與家人間的關係。作為搖滾歌劇類型中最經典的專輯之一，曾數度改編為音樂劇，搬上各大劇院，並於 1992 年首度打入百老匯。

9 譯註：「何許人合唱團」1969 年歌曲〈Sensation〉，收錄於專輯《湯米》（豪華加長版）。

片拍攝了一部 8mm 的好萊塢片。

在《莉迪亞》裡，他用以下的方式創作出許多不可思議的美好時刻。在露天咖啡座那幕，沙佛德利自導自演的男主角打翻了啤酒瓶，不禁讓人屏息：這裡採用慢動作拍攝，但畫面處理卻不會感覺粗暴，而是一種溫柔的方式；此幕運用兩台攝影機同時拍攝，但並非那種電視劇裡出現的，同時啟動多台攝影機那種令人生厭的自動化拍攝，只為能更有效率。

坐在馬桶上，科勒愚蠢的兒子想：「我要旋出我的凸眼，讓外面的風暴進入我腦中喧嘩的傀儡劇院。」

1969 年 9 月

《三雄喋血》
Ride, Vaquero! [1]

第 61 場（3.22m）遠景：海浪。聖歌結束的殘響，寂靜。第六捲結束。

——尚–馬利・史特勞普（Jean-Marie Straub）[2]
《安娜・瑪達蓮娜・巴哈編年紀事》（*Chronik der Anna Magdalena Bach*）[3]

　　有些電影打從一開始除了殘暴外就毫無內容可言，本身也是爲此而創作。它們甚至連暴力發生地點或對象都無意展示，只專注於表現任何可爲之所用的無情。就連一隻狗在屋外牆角撒尿的一幕都不放過，馬上在下一個鏡頭利用橫搖、剪接或是台詞等展現出鄙夷態度，並藉由拍電影用的柯達底片，以及攝影師不得不闔上右眼拍攝的ARRI [4] 攝影機將這一切保留下來。這些電影有著不同的稱呼——藝術電影、性愛電影、青春片、類型電影、小電影、文化電

1 譯註：約翰・法羅（John Farrow）於 1953 年執導的反英雄美國西部片，劇情描述十九世紀德州一對情如兄弟的歹徒，準備將一對牧場富豪夫婦趕出領土，其中一名槍手卻決定改邪歸正幫助這對夫婦，而這兩人同時又愛上牧場女主人。

2 譯註：尚–馬利・史特勞普（1933–）與丹尼勒・蕙葉（Danièle Huillet）爲一對出身法國的情侶檔導演，兩人從 1963 起合作至 2006 年底蕙葉病逝爲止，他們以嚴謹、實驗的拍攝手法以及強硬的左翼政治立場聞名。

3 譯註：史特勞普以及蕙葉於 1968 年共同執導的首部長片。這部傳記片以作曲家巴哈的妻子視角，建構出巴哈的人生與事業。

影、色情電影、紀錄片。

在《蘇珊豔遇》（*Frau Wirtin hat auch eine Nichte,* 1969）[5] 這部長達一個小時的電影中，我嗑了兩包果仁，喝了兩瓶可樂。全片可看之處為「零」，整場戲充斥銀幕的只是某個演員食指上裹著的膚色膠布，看得我兩眼僵直痠痛。而在這一片「荒蕪乏味」的場景中，只有偶爾冒出的胸或臀的圖像可作為區分的元素，面對這些鏡頭有時不由一怔，因為這會讓我想起某些糟糕演員的特寫鏡頭。

當影片結束離開電影院時，我想起了《戰爭與和平》（*War and Peace,* 1956）和德國電影，那些我沒有看完的電影。我其實並不覺得被那些片子欺騙，但我想看一部至少能感受一絲溫柔的電影，但並非尚–皮耶・梅爾維爾（Jean-Pierre Melville） 或史特勞普拍的那種過於充滿愛的電影。當然，有時也可以透過唱片來感受這種溫柔，聽聽那些有著你喜歡的音樂的唱盤獲得慰藉。

幾天後，我看了艾德格・華萊士（Edgar Wallace）電影《雙面》（*A doppia faccia,* 1969）[6]，由克勞斯・金斯基（Klaus Kinski）擔綱主演。這是一部彩色電影，然而卻採用一種奇特的，深色光澤的色彩配置，導致人們更容易留下這是一部黑白老電影而不是彩色電影的印象。該片的運鏡設定常常顯得很老式與僵硬，使得在外景拍攝地點——例如在一幢老別墅的前庭拍攝時，畫面看起來很怪異，比起

4 譯註：全球最大的專業電影設備製造商，以創建者名字命名：阿諾和里希特電影技術公司（Arnold & Richter Cine Technik）。

5 譯註：多國聯合製作，由法蘭茲・安特爾（Franz Antel）於 1968 年所執導的西德古裝桃色喜劇，為系列電影中的第三部作品。故事發生在拿破崙時代，女主角陰錯陽差繼承了一間客棧，進而發展出一連串的奇情趣事。

電影更類似是舞台劇的背景。當演員進入此場景，攝影機並不會以跟拍手法帶著演員入鏡，而是維持遠景拍攝，也因此，演員通常顯得很渺小，而不是我們一般所習慣看見的特寫鏡頭；每一個場景，鏡頭拖得很長，這通常是犯罪電影的慣用手法。此外，這部電影好幾次不尋常地陷入忘我的狀態，並開始做起白日夢。其中有一幕，一個女孩點燃一支菸，開始抽起來，不發一語，攝影機便一直停留在她身上不肯移開視線；有一幕緩慢平穩的運鏡快結束時，就在鏡頭移動停止後，攝影機突然先是往後，然後向前挪移一點，這些來來回回的動作只為了讓金斯基正好能恰恰站在兩根柱子中間；當金斯基和他的祕書躺在床上時，他撫摸著她的胸部，然後手慢慢地往下游移，這之間他專注的看著，並且被自己手的動作和她的乳房所吸引，根本不想停下來。這個鏡頭持續了許久，仍然沒有喊卡的跡象，而他的最後一根手指仍然撫摸著她的乳房。這部電影有些時候跟史上第一部電影——盧米埃兄弟的《火車進站》（*L'Arrivée d'un train en gare de La Ciotat*, 1896）裡某些東西有關聯——真實的時刻。

　　某人閉上眼睛數秒鐘。當他再次睜開雙眼，發現窗外的街道上沒有任何變化。他感到驚慌。

<div align="right">

1969 年 9 月

</div>

6 譯註：艾德格・華萊士（1875–1932）曾任戰地記者，為高產量的英國驚悚小說家。作品的改編電影高達一百六十餘部，例如後世熟知的《金剛》（*King Kong*, 1876）。此處作者所說的「艾德格・華萊士電影」一般是指 1875–1932 年間德、義所拍攝的三十八部作品，包括 1969 年上映，改編自《黑夜中的臉》（*The Face in the Night*, 1924）的《雙面》。

〈努力前行〉

I'm Movin' On（BMI 2:50）[1]

　　《查羅！》（*Charro!*）[2] 即使對那些雙眼被電影院售票處海報燈箱裡的貓王艾維斯・普里斯萊吸引的狂熱觀眾來說，也是部幾乎讓人無法忍受令人沮喪的電影。因為，這部片裡沒有所謂的「貓王」可看，甚至可說毫無可看之處，有的只是滿滿的干擾元素：令人心煩意亂的畫面中，看著令人心煩的角色說著令人心煩的句子，做出令人心煩的行為。一個「滿臉落腮鬍」的貓王？真是夠了！約莫與此同時，真正貓王的《來自曼菲斯》（*From Elvis in Memphis*）[3] 唱片專輯則正在德國發行。相較於幾乎不貓王也不西部的《查羅！》，《來自曼菲斯》可說是「非常貓王」，其中包含許多與貓王，甚至

1 譯註：鄉村樂手漢克・史諾（Hank Snow）於 1950 年創作及演唱的歌曲，隸屬廣播音樂公司（BMI），樂曲長 2 分 50 秒。

2 譯註：查爾斯・沃倫（Charles Warren, 1912–1990）1969 年執導，由貓王主演的西部電影。

3 譯註：《來自曼菲斯》發行於 1969 年，是貓王前往好萊塢發展多年，終於於 1968 年回歸唱片界後，首張完整的錄音室專輯，是一張意義非凡的里程碑。

是與搖滾樂有關的紀錄。若是想在十片換片機上播放的話，那麼這張唱片適合擺在巴布·狄倫與盲目信仰樂團（Blind Faith）[4] 之間，或者在雛鳥樂團（Yardbirds）[5] 之後播放。這張專輯適合早上聽，晚上聽，小聲聽或大聲地播放：它遠遠超越無數貓王的唱片，同時也時時刻刻提醒著我們自貓王啓蒙、多年來一直喜歡著的那些音樂。《來自曼菲斯》包含了這五年、十年，甚至十五年來的所有經歷。

正如《狂沙十萬里》（*Once Upon a Time in the West*），片中包含了所有美國西部片的經典元素，涵蓋範圍之全面，你只能將其理解爲最終作，西部片時代的句點。它的地位重如鬼牙（Spooky Tooth）[6] 演奏的藍調。

或是如《芝加哥交通局》（*Chicago Transit Authority*）雙碟專輯[7]，總結了迄今爲止搖滾音樂方面的所有經驗。

<div align="right">1969 年 10 月</div>

4 譯註：1969 年限定成立的「超級樂團」，英國藍調搖滾樂團，又稱「盲目諾言樂團」，由四位知名的樂手——艾瑞克·克萊普頓（Eric Patrick Clapton，1945–）、金格·貝克（Ginger Baker, 1939–2019）、史蒂夫·溫伍德（Steve Winwood，1948–）和呂克·格雷奇（Ric Grech, 1946–1990）所組成，並在當年發表了唯一一張同名專輯。

5 譯註：成立於 1963 年的英國搖滾樂團，音樂基於藍調，風格拓展至流行樂和搖滾樂，1960 年代中期創作了一系列包括《爲了你的愛》（*For Your Love*）等熱門歌曲並活躍至今。

6 譯註：成立於 1967 年的鬼牙樂團爲英國藍調搖滾樂團，結合了鄉村、流行樂和迷幻等眾多風格元素。

7 譯註：成立於 1963 年芝加哥，原始名稱爲「芝加哥交通局樂團」，於1969年發行首張同名專輯，隨後團名簡稱爲芝加哥，以避免團名和官方交通局造成名稱混淆引發法律問題。音樂風格主要是抒情搖滾和爵士搖滾。

《鐵漢嬌娃》
The Tall Men [1]

　　西部片有忙亂的也有平靜的。忙亂的從一開始就讓人有種被騙的感覺：演員們情緒高漲得像在演電視劇；劇中人物彷彿從話劇走出來；戲裡的景色也永遠像是舞台背景；演員的台詞聽起來句句暗藏玄機；這些電影的導演，如果生活在上個世紀，便是那種會以火車代步而不是騎馬的人了——反正無論如何，他們都不會去淘金。

　　平靜的西部片，不論故事、台詞、人物和風景彼此相得益彰。拉烏·華許（Raoul Walsh）所執導的《鐵漢嬌娃》就很平靜，甚至可用步調緩慢來形容。

　　「緩慢」之於這部電影意味著：盡最大可能呈現所有過程中該呈現的細節。當一群牲畜被驅趕著穿越河流時，觀眾不僅會看到第

1 譯註：拉烏·華許（1887–1980）1955 年拍攝的西部片，南北戰爭結束後，德州牛仔（克拉克·蓋博與卡梅隆·米切爾飾演）在前往蒙大拿金礦區的途中，搶劫了一名富商（由勞勃·雷恩飾演，而後這名富商靠機智成了兩人的同伴）。路途中，眾人遇到一名美女（珍·羅素飾演），並為了這個美女產生了分歧。導演華許一生執導了許多膾炙人口的經典西部片，並曾在同為描述南北戰爭的《一個國家的誕生》中出演刺殺林肯的約翰·布思（John Booth）一角。

一隻動物進入水中，還能看到最後一隻動物離開水面，重點是我們能看到驅趕一群牲畜渡河的努力。這部電影也真是勞心費力！在克拉克・蓋博（Clark Gable）扛著失去意識的珍・羅素（Jane Russell）離開他的房間後，鏡頭還一直繼續拍攝，直到過了一會兒後卡梅隆・米切爾（Cameron Mitchell），笑著走出第二扇房門後才甘願地切換到下一個鏡頭。而另一幕當珍・羅素開始穿衣時，克拉克・蓋博正在外頭打理馬匹，一邊夢幻地聽著她哼的歌，最後珍・羅素喚他進來，而就在他踏進房門時，她也正好扣上最後一顆鈕釦，我們很願意相信這部電影給了她足夠的時間著裝。

「緩慢」之於這部華許的西部片意味著：透過剪接和改變畫面大小不僅表達了故事的進展，還突顯了所持續的時間。由於暴風雪，克拉克・蓋博和珍・羅素不得不在荒涼的小木屋裡稍作停留。暴風雪實際上只需要一天的時間讓兩者之間的衝突爆發，進而決定故事後續發展。但它持續了兩天，新的一天還用了遠景鏡頭來呈現。至於在表現篷車穿越沒有道路的山脈是多麼地耗時的畫面，除了透過特寫和中景拍攝讓人清楚看見馬車如何費勁的用繩子吊下懸崖，還運用了無法置信的大遠景鏡頭，除了呈現整個艱辛的過程外，突然驚覺，此處其實也表現了漫長的時間歷程：儘管細節之間再也無法區分，但首先觀眾在生理上可體驗這種漫長。

「緩慢」之於這部華許的西部片意味著：在電影裡所有面對鏡頭的人，有時間慢慢來。他們有時間做決定，而當他們做了決定，大家也可以理解其背後原因。如果他們表現得匆匆忙忙，電影也會匆匆忙忙的。不過，電影通常會給他們時間，尤其是跟他們感受有

關的部分。珍‧羅素一直到接近尾聲才明白，她想要留在克拉克‧蓋博身邊，因為她愛他。面對勞勃‧雷恩（Robert Ryans）提出的問題：「你可以回答我一個問題嗎？」卡梅隆‧米切爾在按著他出鞘左輪手槍許久後，才作出回答：「這要看情況。」

「緩慢」之於這部華許的西部片意味著：沒有任何過程無關緊要到必須快轉、被縮短甚至被省略，用來突顯其他情節，使其看起來更緊張或重要。並且因為所有畫面都是一樣重要的，所以並沒有那種由高潮和平靜交替所產生的「張力」，有的只是「均勻的張力」──所有的身體和心理的過程盡可能以清晰、可理解的方式並按照正確的順序來呈現，讓人得以感同身受。

「緩慢」在這部西部片也意味著，故事唯有對故事之前的來歷交代清楚，失去興趣後，才會真正地開始。當克拉克‧蓋博和卡梅隆‧米切爾騎馬下山的時候，看到一具懸掛在樹上，被絞死的屍體，他們說道：「看來我們又回到了文明社會。」之後他們騎著馬來到一座城市，賣掉了他們從戰爭中所遺留下的一些物品。從這個時刻開始，他們的過去才不再重要，故事也自此慢慢地進入主題。兩個小時後，終於逐漸來到一個點，一個理所當然的終點，因為電影的結局就是克拉克‧蓋博完成運送牲畜任務的時候。他緩慢但確實地完成了這項任務。就像拉烏‧華許一樣，把這個故事拍攝成一部緩慢而確實的西部片。

「最純粹形式的身體思維、卓越的美國藝術、道地的美國電影。」這形式在《鐵漢嬌娃》中表現得尤其周全、冷靜與一絲不苟。

1969 年 10 月

從美夢到夢魘

Vom Traum zum Trauma

可怕的西部片《狂沙十萬里》[1]

　　我不想再看西部片了。

　　這一部將是最後一部，是一個時代的結束，也是致命的。

　　齊格弗里德‧克拉考爾（Siegfried Kracauer）將電影稱爲「物理現實的救贖」，意指電影可以爲現實生活帶來溫柔。許多西部片以夢幻般美麗祥和的方式來展現這種溫柔。它們很注重自己的門面，不論是他們的人物、故事、風景、規則、自由和夢想。畫面呈現的永遠是爲你鋪陳的表面。「我永遠不會回去艾爾‧帕索（EI Paso）」[2] 當維

1 譯註：《狂沙十萬里》（*Once Upon a Time in the West*, 1968）爲義大利導演塞吉歐‧李昂尼 1968 年執導的義大利式西部片，片中著名的配樂來自義大利作曲家顏尼歐‧莫利克奈。故事以西部時代的尾聲爲主題，敘述一名由查理士‧布朗遜飾演的神祕客來到小鎮上，捲入一名寡婦與鐵路大亨的土地搶奪戰。故事呈現陰鬱風格，並大膽啓用素以正派角色形象廣受歡迎的亨利‧方達擔綱反派，導致當時在美國本土賣座不佳，但歐洲卻一舉大獲成功，被視爲史上最偉大的西部片之一，也是導演的生涯巔峰之作。

2 譯註：艾爾‧帕索位於美國與墨西哥邊界，充滿礫石荒原、西部田野以及大片農田，是典型的西部片風光。

吉妮亞·梅奧（Virginia Mayo）在華許的某部電影[3]中這麼說時，正是這個意思，沒有其他。

　　塞吉歐·李昂尼（Sergio Leone）的電影對自身則是完全無動於衷。它只顧提供給那些實際上對電影也漠不關心的觀眾所愛看的豪華場景：以最錯綜複雜的運鏡方式，最精細的升降和橫搖鏡頭，精美的布景，非凡出色的演員，以及浩大的鐵路工程場景──只為了一幕馬車要經過的畫面而搭設。是的，還有美國紀念碑谷（Monument Valley），這裡說的是「真正的紀念碑谷」，不是後面設有支架的紙板造景，不不不，是真的在「美國」，那個約翰·福特（John Ford）拍攝他的西部片的地方。正是這一點，或許會讓對這部電影對漠不關心的觀眾感到崇敬，然而我在看了第二遍之後，卻覺得十分悲傷：在這部西部片中我感覺是個遊客，成了參與其中的觀眾：我看見這部片已經不再認真地對待自己和它的前輩，不再展現西部片的華麗表面，而是探索背後的意義──西部片的「內心世界」。畫面不再只是畫面本身，而是透著某種意義，以看不出威脅的方式進行威脅，將實際發生的暴力化為「象徵暴力的符號」，化為西部片原初場景。查理士·布朗遜（Charles Bronson）的特寫在這部影片中只是一個擬像的特寫，他的故事也並非只是一場復仇，而是復仇本身：其中模糊的慢動作剪接畫面所代表的「意義」直到影片結束才變得清晰，那不單只是那種招人白眼的藝術電影殘餘形式，更多代表的是這部電

3 譯註：《虎盜蠻花》（*Colorado Territory*, 1949）片中台詞，原文應為「我不想回去艾爾帕索」（I don't want to go back to El Paso）。

影的神經系統。換句話說，這部西部片的作用就像一部恐怖電影，讓你相信每扇緊閉的門後等待著你的是恐怖，所以最終僅是開啓一扇門就不禁讓你恐懼地無法呼吸。布朗遜的口琴就是克里斯多福・李（Christopher Lee）[4] 的吸血鬼牙；通往甘水（Sweetwater）路上的馬廄酒館則是喀爾巴阡山（Carpathian）的城堡。

當紅髮的愛爾蘭家庭遭受伏擊，被一股連蟋蟀都停止蝈蝈叫的神祕力量所殘忍殺害，而小男孩「驚恐萬分」從屋子跑出來，背景傳來顏尼歐・莫利克奈（Ennio Morricone）那「驚恐共鳴」的音樂，甚至可以穿透畫面令人感同深受。當頂著駭人面孔的亨利・方達（Henry Fonda）首次現身，當他最終射殺了小男孩……至此，一切都水落石出，終於明白爲何伍迪・斯特羅德（Woody Strode）和傑克・伊萊姆（Jack Elam）[5] 只在片頭出現：他們的死代表的是一種流派和夢想的死亡，他們兩人都是美國人。

我很高興能在另一部電影——《逍遙騎士》（*Easy Rider*）再次看到紀念碑谷，裡面有彼得・方達（Peter Fonda），有埃索（Esso）加油站，而不再是那座位於喀爾巴阡山的小酒館。

1969 年 11 月

4 譯註：克里斯多福・李（1922–2015），英國演員。1958 年在《古堡怪客》（*Dracula*, 1958）電影裡首次扮演吸血鬼德古拉伯爵，此後一共十度飾演德古拉，成爲影史上扮演此角最多的演員。此處用以形容布朗遜口琴從不離身，就像常扮吸血鬼的克里斯多福・李的吸血鬼牙一樣。
5 譯註：伍迪・斯特羅德和傑克・伊萊姆在片中飾演兩名惡棍。

《逍遙騎士》
Easy Rider[1]

片如其名

「『逍遙騎士』是一個美國南方用語，意指妓女的老相好，不是皮條
客，而是指和妓女住一起的傢伙，因為妓女唾手可得，輕鬆就可上。
嗯，美國就是這個樣子，朋友。當自由變成了妓女，我們都是搭便車的
逍遙騎士。」

——彼得・方達[2]受訪於《滾石》雜誌（Rolling Stone）

1969 年 9 月 6 日

　　幾週前，我在哥倫比亞影業（Columbia Pictures）試映會看了原
音版的《逍遙騎士》。我不知道發行商在院線上的配音版會是什麼
樣子。我也無法想像這是一部配音電影。我還不知道屆時我是否有
勇氣進電影院去看配了德文的《逍遙騎士》。

　　也許我們只能期待，這部電影在某些電影院會有幾天以原音播
放。

1 譯註：1969 年於美國上映的存在主義式公路電影，講述兩個車手駕車遊歷美國
　南部和西南部的經歷。旨在質疑美國南方的保守思想，片中充滿惶惑、否定、
　叛逆和悲劇。影響深遠，被視爲好萊塢 1960 年代和 1970 年代一個重要的分水
　嶺。本片製作成本非常低，票房卻出奇地好，幾乎是成本的一百五十倍。
2 譯註：在《逍遙騎士》擔綱主演的彼得・方達（1940–2019）出身演員世家，父
　親是亨利・方達（Henry Fonda），姐姐是珍・芳達（Jane Fonda）。他是反傳統
　的 1960 年代的象徵之一。

《逍遙騎士》是一部關於美國的電影。

《逍遙騎士》是一部主要以遠景拍攝的電影。

《逍遙騎士》是一部政治電影。就算在德國：他也是一部科幻電影，又或許也已經不再是了。

如果哥倫比亞製片公司負擔得起，他們不該只是準備一般的電影簡介而已，而是應該安排在售票口販賣一本十芬尼[3]的電影目錄。這份目錄中登錄著那些在西德曾經因吸毒或政治案上過法庭或是遭到拘留的判決名單。

《逍遙騎士》以史蒂芬野狼合唱團（Steppenwolf）[4]的〈天生狂野〉（Born to Be Wild）和〈毒梟〉（The Pusher）作為開場。

「當我拍《玉女情動》（*Tammy and The Doctor*）[5]時，我收到了很多影迷來信。一週約有數千封，都是要跟我索取親筆簽名和照片。當我拍《野幫伙》（*The Wild Angels*）時，收到的影迷來函卻不多。而在我拍了《迷途》（*The Trip*），現在又拍了《逍遙騎士》後，影迷來信問我的是：『我該怎麼辦？』、『我如何跟父親溝通？』、『我該如何停止自殺念頭？我如何才能學到一些東西，如何活下去？』

3 譯註：德國在作者寫作當時使用的輔幣單位。1馬克＝100芬尼。馬克與歐元的比價為1.95583：1。

4 譯註：也譯作「荒野之狼合唱團」，團名源自德國作家赫曼・赫塞（Hermann Hesse, 1877–1962）同名小說。活躍於 60 末至 70 年代初的美加硬式搖滾樂團。

5 譯註：原文中彼得・方達故意將此片叫為「湯米和蠢蛋」（Tammy and The Schmuckface）

再沒有人跟我索取親筆簽名跟照片了。所以，我拍什麼電影根本毫無意義，而是我創造的生命很顯然地對這些人產生了意義。」

<div align="right">——引自同篇《滾石》雜誌專訪</div>

一段從洛杉磯到紐奧良的摩托車之旅，便是這部電影所說的故事了。一個關於漫長空曠的公路，空蕩蕩的加油站，美國紀念碑谷以及位於郊區、屋頂上的廣告看板比房子高了兩倍的故事。

樂隊合唱團（The Band）[6] 演奏的〈重擔〉（The Weight）：

我去了拿撒勒
感覺去了半條命
我只需要某個地方
讓我的頭可以枕一下
嘿，先生，你能告訴我嗎
哪裡可能找到一張床
他咧嘴一笑握握我的手
「不」，這就是他的回答

「我扮演一個綽號叫美國隊長（Captain America）的角色。我是

6 譯註：成立於 1967 年的美加搖滾樂團，原是巴布・狄倫的伴奏樂團。演奏的音樂融合許多元素，主要是鄉村音樂和早期搖滾。

彼得‧方達，我不是美國隊長，所以我在扮演其他人。我代表了所有那些以為可以買到自由的人，那些以為可以透過其他事物，例如騎摩托車兜風或是哈草就能找到自由的人。在這個國家，我們都注定要退休。不論是誰先倒下，我們會一起擺脫困境。」

<div align="right">——引自同篇《滾石》雜誌專訪</div>

這部電影的故事也是其所伴隨的音樂故事：十首熟悉的民謠和搖滾樂，都在電影上映前就已經發行唱片專輯了。對於這部片，音樂不是簡單地陪襯電影圖像，反而更多的是運用圖像展現音樂的意境。

飛鳥樂團（The Byrds）[7]演奏的〈我生而不羈〉（I Wasn't Born to Follow）。

聖調式巡行者樂團（Holy Modal Rounders）[8]演奏的〈如果你想成為一隻鳥〉（If You Want to Be a Bird）。

兄弟會樂團（Fraternity of Man）[9]演奏的〈別獨佔那捲菸〉

7 譯註：成立於 1964 年的美國搖滾樂團，樂評家公認為 1960 年代最有影響力的樂團之一。由羅傑‧麥吉恩擔任主唱和吉他手（1964–1973）。他們最初開拓了民謠搖滾風格，結合了傳統民謠和披頭四等來自英國的曲風。後來也對迷幻搖滾、拉格搖滾和鄉村搖滾的創始產生一定影響。

8 譯註：美國民間音樂團體，最初是民謠作曲家彼得‧史坦福（Peter Stampfel）和史蒂夫‧韋伯（Steve Weber）的雙人組合，於 1960 年代初開始在紐約市下東區演出。曲風融合了美國復興民謠與迷幻樂，在 1960、1970 年代擁有一批死忠狂粉。

（Don't Bogart Me）。

「我的電影談的是缺乏自由，而不是關於自由。我的英雄是不對的，他們是錯的。我唯一能做的就是殺死我的角色。我最終自殺了，這就是我說的，美國正在做的事。」

——引自同篇《滾石》雜誌專訪

《逍遙騎士》由彼得·方達擔任製片，只投入了相當於他拍一部半的摩托車電影掙得的片酬——三十萬美元所製作，由丹尼斯·霍柏（Dennis Hopper）執導，編劇則由兩人與泰瑞·薩仁（Terry Southern）共同完成。他們兩人並一同飾演片中主角。

電影的結局是兩人被槍殺，在空曠的公路上，被一個貨車副駕駛擊中頭部，隨即從摩托車滾落。

吉米·罕醉克斯體驗樂團演奏的〈如果六是九〉（If Six was Nine）：

如果太陽拒絕閃耀

9 譯註：活躍於 1960 年代的美國藍調搖滾和迷幻搖滾樂團。其最為著名的歌曲為〈別獨佔那捲菸〉（Don't Bogart Me）曲中挪揄了美國演員亨弗萊·鮑嘉（Humphrey Bogart）在片中老是在嘴角叼著一根菸，應該要與人分享才是。「Bogart」（鮑嘉）甚至在英文中成了專有用法，意指獨佔。

我不在乎

如果群山崩落海裡

就讓它去吧

反正不是我

如果六變成九

我不在乎

如果所有的嬉皮都剪掉了他們的頭髮

我不在乎

因為我喜歡自己活著的世界

而我也不會複製你

1969 年 3 月號的《馬戲團》雜誌（*Circus*）曾對諾爾・雷丁[10]（Noel Redding）和吉米・罕醉克斯進行專訪：

雷丁：（中略）他們只是想當老大，這些人，如果你嗆回去，他們反而會不知所措。在英國我們不動刀槍，如果他們不爽你，揍你一頓後，他們會站起來，說：「好傢伙」，你則是走開去喝一杯。沒什麼嘛！但在美國，動不動就抄傢伙，來個刀啊、槍啊什麼的，我真是不懂……

10 譯註：諾爾・雷丁（1945–2003）為英國搖滾樂手，以擔任吉米・罕醉克斯體驗樂團貝斯手聞名。

對美國的普遍印象如何？

雷丁：挺好的，真的，一定好。英國有它不好的地方——每個地方都會有。但美國相當整齊劃一：就像納粹德國，只不過是比較現代化的版本。我這一生都沒想過會來美國。我還記得飛機飛越大西洋時我正在思考有關這個世界最強盛的國家，然後我們就降落在紐約了。我心想，「警察與搶匪，牛仔和高樓大廈，熱狗和其他這些——一定會很棒的，不是嗎？」然後我下了飛機，看見一個戴著牛仔帽的傢伙，大約四十歲左右，有個大肚子，穿著百慕達短褲和那種襪子——然後**他**居然笑**我**！我想，「**他**究竟是有什麼問題？」我幾年前在德國就這樣打扮了。

罕醉克斯：「（中略）當你走過死亡地獄之後，你必須找出事實並面對它，才得以開啟全國性的重生。但你知道，我不是政客。我只會說我所看見的——常識。」

可是，大眾說的正好相反。

罕醉克斯：「你知道真正住在『幻想國度』的都是誰嗎？就是這群該死的大眾，大眾！然而『誰』是錯的和『誰』又是對的？那才是重點，而不是取決於人數多寡……我想說的是，總該有人做點什麼，其他人只是袖手旁觀，等著你身陷泥沼，再來指責你。」

你和黑豹黨（Black Panther Party）[11]有多少接觸？

罕醉克斯：「不多，他們會來聽演唱會，我多少可以感覺他們就在那裡……」

　　《逍遙騎士》不單只是因為彼得‧方達和丹尼斯‧霍柏在片頭進行古柯鹼交易的內容被視為是政治片；或是因為他們『無緣無故』地入獄；或是因為傑克‧尼克遜（Jack Nicholson）被一群當地人士私刑打死；又或是因為警長可以如何為所欲為。他之所以饒富政治意味是因為他拍得很美；因為兩輛如大怪物般的摩托車一路所經過的景色是如此秀麗；因為影片裡關於這片土地的圖像是如此美好祥和；因為伴隨電影的音樂如此悅耳動聽；因為彼得‧方達舉措如此優雅；因為你可以注意到丹尼斯‧霍柏不但在演戲，同時也在拍戲──從洛杉磯到紐奧良。

　　電棗子合唱團（Electric Prunes）[12]演奏〈垂憐經〉（Kyrie Eleison）。

　　這部電影本來打算以巴布‧狄倫版本的〈我沒事，媽（我不過

11 譯註：活躍於 1966 年至 1982 年的美國組織，由非裔美國人所組成。其宗旨主要為促進美國黑人的民權，另外他們也主張黑人應該有更為積極的正當防衛權利，即使使用武力也是合理的。

12 譯註：成軍於 1965 年美國加州的迷幻搖滾樂團，曲風充滿令人毛骨悚然，甚至痛苦的氛圍。結合迷幻樂與合成搖滾元素，以創新的錄音技術、吉他的模糊破音效果和震撼的音效為特色。

是流血〉〉（It's Alright Ma〔I'm Only Bleeding〕）曲目作終：

所以不要害怕，如果你聽到

耳邊傳來奇怪聲響

我沒事，媽，我只是在嘆息

幻滅的話語，如子彈吠叫

就像人類的神祇瞄準他們的目標

從發出閃光的玩具槍

到黑暗中發亮的肉色基督像

不用遠望即可輕易發現

沒有什麼

是真正神聖的

當傳教士為邪惡的命運佈道

老師教導需要等待的知識

可以賺進滿盤百元大鈔

善良隱藏於門後

但即使是美國總統

有時也得赤裸地站著

儘管街道上的規則已訂

你逃避的也只是人們的遊戲

不過沒事的，媽，我可以做到

然而看過這部電影的巴布・狄倫不願交出他的音樂。

「對於我在電影結束時，沒給觀眾帶來希望，勞勃・齊默曼（Robert Zimmerman）[13]先生說：『那是錯的，你必須給他們希望！』

我說：『好吧，巴布，你有什麼想法？』

他說：『那你重拍結局吧，讓彼得・方達騎著他的摩托車撞向卡車，然後卡車爆炸。』

我說：『不，給我你的歌，巴布。』

他說：『要不這樣，你別使用這首歌，我們另拍一部片。』

我說：『不，不，還是這樣，我們不要另拍一部片，而是使用這首歌。』

他說：『這是一首自命不凡的歌。』

我說：『它不是忙著生，是忙著死。』

他說：『別談這個了，對了，你聽過我的新專輯了嗎？那真是全新嘗試，我們要給他們愛。』

我說：『我明白。你必須愛他們，可是你不能給他們愛！』

我繼續思考，巴布・狄倫聽起來是對的。很多人都說：『方達，巴布・狄倫是對的，你不能給他們絕望的負面共鳴。』

我認為，你也不能給他們愛。你不能『給』他們東西，他們必須自己去取得，否則什麼事也不會發生。自由不該是二手資訊。」

——引自同篇《滾石》雜誌訪問

13 譯註：巴布・狄倫的本名。

最後，在電影的尾聲播放的是羅傑・麥吉恩（Roger McGuinn）版本的〈我沒事，媽（我不過是流血）〉和〈逍遙騎士之歌〉（The Ballad of Easy Rider）。

當我和幾個看完很傷心的朋友（其中有個女孩還哭了）一起走出哥倫比亞試映會場，從那個鋪滿厚地毯、附有菸灰缸的舒適座椅、紅色布幕與隔音牆的地方離開時，我很不尋常地感覺自己仍然「在影片中」。這感覺不像在看完西部片，走出電影院，點上一支菸，深吸一口氣走回車上，宛如出了小酒館走向對面馬廄那種情形；此時的感覺更像是看了一部已經看過很多次的電影，只是這一次在影片中你不斷地打瞌睡，偶然短暫清醒時聽到一些熟悉的句子，或看見幾幕熟悉的特寫鏡頭，然後此刻突然被拉上的布幕和簇擁人潮嚇一跳，發現自己驟然立身街上，但不是真的清醒，而是仍處於自己的電影夢中。

這感覺也好比你本是帶著耳機聽唱片，但在取下耳機時，吃驚地發現原來聲音也從音箱源源而出。

我站在哥倫比亞公司（Columbia House）前，意識到其實我看起來真的就像影片中主角，因為我也喜歡吉米・罕醉克斯的音樂；因為我也常在很多餐廳酒吧被冷落；因為我也曾「無緣無故」遭拘留。

我想，總有一天這裡的人們也會開槍。

幾天前，有人用氣槍射殺了我的一個朋友。

就好像電影情節一般。

1969 年 11 月

影評年誌
Kritischer Kalender

有一則《花生》（*Peanuts*）[1] 漫畫，范蕾特・葛雷（Violet Gray）
和查理・布朗（Charlie Brown）並排站著望向遠方。范蕾特說：「這
個話題結束了，查理・布朗！」她轉向他。「很顯然不用說，你就
是一個差勁的人！」范蕾特說完離開畫面。查理・布朗深受打擊地
朝著她喊：「如果真的是不用說，你爲什麼要說出口？」查理・布
朗看來很瞭解電影產業。同時，他也指出這篇「影評年誌」是一件
多麼多餘的事，它促使你去談論根本不值得一談的電影：那些根本
令人作嘔的電影。

《基堡八勇士》（*Castle Keep*，美國，1969）是一部拍給又聾又

1 譯註：美國報紙連環漫畫（1950–2000），作者是查爾斯・舒茲（Charles
　MSchulz）。以史努比（Snoopy）和查理・布朗（Charlie Brown）以及幾位小學
　生爲主角。

啞又盲的戰士看的影片。奧圖・穆厄（Otto Muehl）[2] 應該從此片取經，並朝好萊塢發展。

在奧斯瓦・考勒（Oswalt Kolle）[3] 的第三部片中，人們做愛的時候像「毛毛蟲」：當然，這是取鏡角度的錯，跟做愛無關。西德電影工業自主檢查協會（FSK）應該開始找碴了。

《聖保利的天使》（*Die Engel von St. Pauli*，西德，1969），伴隨這部片開場與結束的是〈日昇之屋〉（The House of The Rising Sun）一曲。影片一開始以德國漢堡的遠景鏡頭拉開序幕，也是以這畫面收尾，但是導演尤根・羅蘭（Jürgen Roland）顯然不知道如何著手。他比較擅長拍攝小無賴的特寫鏡頭，因為觀眾所期望的不過是一個皮條客喜劇，也因為所有的一切，不論是出場的面孔、剪接、台詞、警察和甚至故事本身，真有可能發生在普通人身上，影片對他們而言是那麼逼真，一切都是對的，只要現實人生看起來像一部糟糕的喜劇便是了。我們可以說，這部片是專家拍的，即使是片中的皮條客，他們談起生意可說是「有模有樣」，毫不馬虎。

「你就像個絲綢墊子，為了讓我們把生鏽的針往你身上插。」

2 譯註：奧地利藝術家。維也納行動主義開創者之一，曾參加二戰，親身體會了戰爭的殘酷與無情。二戰結束後，受抽象表現主義影響，藝術作品中開始出現充滿血腥、暴力、性意味以及反映社會現狀的形象。以藝術來對抗戰爭的野蠻與殘暴、嘲弄政治及宗教的保守。

3 譯註：德國編劇家，性教育家，被喻為「性傳道士」，以其關於人類性行為的許多開創性著作和電影而在 1960 年代末至 1970 年代初出名。

狄・保加第（Dirk Bogarde）對阿努克・艾梅（Anouk Aimée）如是說——《落花怨》（*Justine*，美國，1969）。由於這部電影是由小說[4]改編，大家往往以愉快的方式看待它。導演喬治・庫克（George Cukor）不想「處理」或是超越小說版本，而是更著重在一絲不苟，帶著情感地喚醒這個作品。在影片中以同樣遠景拍攝的埃及亞歷山卓城曾短暫地出現過兩次，畫面的前景有一座清眞寺，在黑夜將盡，黎明即將來臨之際，由高處往下拍攝，可以想像這是庫克從他的旅館房間取景，因爲他很喜歡這座城市。

　　《外籍工人》（*Katzelmacher*，西德，1969）[5]這部黑白電影最讓人痛心之處，在於它甚至連最微小的細節都是了無生趣的。其中剪接部分就像星期六晚上看電視時鬱悶地轉台，每轉一次台就感覺更生氣和悲傷。影片裡所有的演員看起來都很冷酷，這並非源於他們所來自的地區，而是因爲冷酷的機制，使他們更寧可成爲傀儡，最多只展現出像是照片漫畫（Fotoroman）那般程度——當然之後還得在眼睛打上黑條，就像那些不想在照片裡被認出來的人們一樣。

　　「不過，他跟溫柔可一點也扯不上關係。」其中一位在影片中

4 譯註：指法國作家薩德（de Sade）的作品 《瑞斯丁娜，或喻美德的不幸》（*Justine, ou Les Malheurs de la Vertu*）。

5 譯註：《外籍工人》片名原文爲「卡策馬赫爾（Katzelmacher）」，爲德奧地區對地中海外籍移工的蔑稱。導演爲萊納・法斯賓達（1945–1982），講述德國郊區一群對生活感到疏離的年輕人，試著在彼此身上排遣窒悶感，卻無法改變。直到一名善良的外籍工人誤闖他們的世界，在渴望他的性魅力與仇外的矛盾情緒下，終於演變爲合理化的暴力制裁。

說道。

只有漢娜・舒古拉（Hanna Schygulla）在這部死氣沉沉的電影中表現生氣勃勃，彷彿唯有她是彩色的。

《你的愛撫》（*Deine Zärtlichkeiten*，西德，1969）在廣告燈箱裡的海報簡直令我害怕。還有片名也是。我喜歡的是魯道夫・托米（Rudolf Thome）[6] 執導的《偵探》（*Detektiven*）裡面的尤利・隆美爾（Ulli Lommel），而不是此片的他。

至於巴斯特・基頓（Buster Keaton），光是看他在萊斯特（Richard Lester）執導的蠢片《春光滿古城》（*A Funny Thing Happened on the Way to the Forum*）化身成誇張諷刺的漫畫人物跑來跑去就已經夠糟了，不過若見他在《愛是樂，愛是悲》（*L'amour c'est gai, l'amour c'est triste*，法國，1969）中被那麼愚蠢地模仿 [7] 才更叫人沮喪。「該片是由彼得・夏孟尼（Peter Schamoni）[8] 帶到德國的。」看來我們的翁索格劇院（Ohnsorgtheater）[9] 也該開始製作電影，然後反出口到法國去。

6 譯註：魯道夫・托米（1939–）德國導演，擅長以幽默的方式敘述愛情關係。
7 譯註：此片的男主角爲克勞德・梅基（Claude Melki），以模仿美國演員巴斯特・基頓著稱，被譽爲「法國的巴斯特・基頓」。
8 譯註：《你的愛撫》導演；《愛是樂，愛是悲》導演爲尙–丹尼爾・波萊（Jean-Daniel Pollet）。
9 譯註：位於德國漢堡的劇院，成立於 1902 年。1960 至 1970 年代透過電視與廣播，使劇院全國聞名，演員並參與了電視和電影的角色演出。

「如果在沙漠某處有一堆屎，你一定會一腳踩進去！」在《朋友再見》（*Adieu l'ami*，法國／義大利，1968）這部電影裡，布朗遜——不是里諾·范杜拉（Lino Ventura）——對亞蘭·德倫（Alain Delon）這麼說道[10]。

亞蘭·德倫從阿爾及利亞戰爭[11]歸來，成為醫生並任職於一家位於巴黎的大公司。基於幫一名女子的忙，同意為她破解保險庫，為的不是想偷什麼東西，而是想放進某物。在這之間卻被意外被布朗遜得知計劃，因此儘管不願意卻別無他法地與他一同合作。布朗遜本身卻想著要重振公司並從保險箱偷出某物。但這場行動卻導致他們兩人在「聖誕假期」受困於保險庫內，此時還被兩名女子以極其複雜的方式捲入一宗謀殺案。好不容易逃脫警方追查，最終還是被抓住，然而卻沒有透露任何口風便又安然逃脫，留下警方呆站原處：這部戲對於亞蘭·德倫來說，是一個非常美好的故事。電影本身並不打算多表達什麼，正因此它是一部優秀的警匪片。

相反地，另外一部由約翰·史勒辛格（John Schlesinger）執導的美國電影《午夜牛郎》（*Midnight Cowboy*，美國，1968）則想表達許多東西。

這部電影有個極妙的開場：首先只見畫面全白，然後隨著鏡頭

10 譯註：布朗遜與范杜拉分別與亞蘭·德倫在《朋友再見》和《冒險者》（*Les aventuriers*, 1967）中演出對手戲。

11 譯註：1954 年至 1962 年期間阿爾及利亞爭取獨立的武裝力量與法國之間的戰爭，最終法國同意阿爾及利亞獨立。

拉遠，可以看見是汽車戲院（Drive-in theater）的銀幕，接著鏡頭越拉越遠，最後畫面顯示一個空蕩蕩的戲院，幾個孩子在那裡玩耍。當時正值中午時分，根據地平線延伸的背景判斷，可以發現那想必是位於德州的某個地方。然後強‧沃特（Jon Voight）飾演的主角登場了，他厭倦了在小吃店洗碗的工作，因此想前往紐約闖闖。觀眾隨著他一路跟過去道別，跟南方，跟筆直的公路，跟塵土飛揚的加油站，以及跟頂著可口可樂廣告看板就像警車頂著藍色警示燈般理直氣壯的簡陋小屋一一道別。隨著他前進東岸的旅程，這部片停止了感性，不再理所當然與毫不費勁。史勒辛格錯過了一個好好拍攝美國電影的機會。他拍成了一部出於歐洲視角看美國，折磨人的影片——「美國大熔爐」是他想在片中表達的，並且除了心理層面，他還希望盡可能地不要遺漏各個方面。看到片中達斯汀‧霍夫曼（Dustin Hoffman）咳嗽和跛行的模樣，讓人不禁越看越尷尬，好像他剛剛從百老匯劇院趕到電影裡。這種感覺一直持續到電影尾聲，直到再度重點又回到南方，回到佛羅里達州時，影片才真正褪去了紐約客的咄咄逼人之感。達斯汀‧霍夫曼死於歸鄉的長途巴士上。強‧沃特再次發現自己在美國——讓人鬆了一口氣，憶起電影片頭，其實在那裡就已經明顯可見，不只是有所感覺而已。

　　《追兇三千里》（*Tell Them Willie Boy Is Here*，美國，1969）的導演亞伯拉罕‧鮑倫斯基（Abraham Polonsky）有近二十年的時間無法拍電影，因為他在 1951 年拍了第一部劇情片後，便被列入麥卡錫（McCarthy）[12] 的好萊塢黑名單 [13]，理由是「反美活動」。從電影

裡你可以看出一個導演的命運。他拍出了一部不可思議謹慎、內斂並且充滿愛的電影。關於壓迫和殘暴，他表達的方式不像後期西部片，轟隆隆而來，像是直接對眼睛大聲咆哮一般。反而，他是由受壓迫者角度出發，體現出他們的脆弱。

這是一部聽天由命的電影，沒有哭哭啼啼，卻很悲傷。「故事發生在廣闊的加州沙漠中」片頭字幕如此說明，這正是故事激情之處：訴說過去的事，談西部，談印地安人和警長，但是談論的時間在西部時代之後，一切其實都早已結束。夜晚聽見的火車聲是由那「該死的午夜十二點火車」傳來的；從前駕馬車的人現在有了汽車；警長和印第安保留地的女首領好上了；攝影師也開始會爭相推擠拍照了。然而，就在這樣一個年代，卻再次發生了從前發生的故事：有個印地安人被追捕，「就像以前一樣」一個老人說道。這個印地安人也被警長捕獲了，警長有想過給對方一個機會，卻完全不存在這樣一個機會：主角威力・波伊（Willie Boy）在攤牌對決時，槍並未上膛。他坐在岩上，看著夕陽西下。

有一幕從上往下拍的遠景鏡頭裡，可以看見波伊在跑步，上半身卻奇怪地向前俯，手臂下垂，步伐拖沓，但仍然行動快速。這是我見過關於印第安人最敏感的圖像了，甚至讓他的話顯得多餘：

12 譯註：美國共和黨參議員（任期：1947–1957）。在麥卡錫時代，不少美國人被指為共產黨人，被迫接受調查和審問。被懷疑的主要包含好萊塢娛樂界從業人士，而在 1950 年出現了麥卡錫主義一詞。

13 譯註：眾議院「反美活動調查委員會」設立，如果藝人被認為是美國共產黨黨員或對其表示過讚許或同情等反美投共的情節，將可能被列入黑名單，且許多情況下都不可能在娛樂界獲得工作。

「印第安人無法忍受監獄，他們不像白人一樣為此而生。」

在逃亡途中，波伊曾停留在一個叫「二十九棕櫚村」（Twenty-nine Palms）的綠洲休息。就像在《孤軍魂》（*The Lost Patrol*）中，是真正的棕櫚綠洲，不過這次並不是在非洲，而是在加州沙漠。

在歐洲則是有羅伯特・布列松（Robert Bresson）拍過類似的纖細敏感影片——《慕雪德》（*Mouchette*，法國，1966）。此片直到現在才在德國上映。

大約七十年前有人發明了第一台攝影機，用它擷取連續動作躍入鏡頭的每個圖像，如此一來，便能在銀幕上播映出當時透過鏡頭所觀察到的畫面：例如一個人轉頭的動作，天空雲彩的飄動，小草的顫動，以及如何表現出痛苦或喜悅的神情。

此人想必能理解布列松這部電影。

此人想必會很高興創造出如此不可思議美麗之物。

1969 年 12 月

鄙視你的商品

Verachten, was verkauft wird

「電影不僅是盲人拍的，還是由盲人來交易、管理、跟經銷的。
其待遇之糟甚至比金吉達（Chiquita）[1] 香蕉或租車更為廉價。」

——節錄自卡爾‧馬克思（Karl Marx）與大衛‧格里菲斯（David W.
Griffith）的對話

1966 年我曾有三個月在美國聯美電影公司（United Artists）杜塞
道夫分公司的分銷部門，擔任半天職的辦公室助理人員。我不認為
電影發行系統至今會有什麼大改變。

當我早上上班，出了三樓的電梯門時，首先會經過一扇玻璃推
門，門上方掛著一幅《八個夢》（*The Group,* 1966）的大型彩繪廣告
看板。接著進入一個寬敞的大廳，中間一座長形櫃檯將大廳隔成有
著數張辦公桌的辦公室、以及放著幾張塑膠扶手椅的會客室。我的
辦公桌在角落，背對著《633 轟炸大隊》（*Squadron 633,* 1964）的海
報。當我抬起頭時，便會和尤‧蒙頓（Yves Montand）[2] 或史恩‧康納

1 譯註：美國的香蕉農產品製造商／分銷商。
2 譯註：尤‧蒙頓（1921–1991）出生義大利的法國演員和歌手，曾演出的電影有
《恐懼的代價》（*Le Salaire de la peur,* 1953）、《大風暴》（*Z,* 1969）、《戀戀
山城》（*Jean de Florette,* 1969）等。

萊（Sean Connery）對上眼。

我的工作是負責一些簡單的行政事務：處理片商代表提出的合約，寄送催付書，確認拖欠款，登記訪客人數等。

在這段時間裡，我目睹了大約十幾部電影的遭到封殺，就在我把它們的名字從索引卡上劃掉的時候。我聽著片商代表和分銷專員談論這些影片，就像談著早熟的馬鈴薯和屠宰價格一樣：甚至連《瘋狂世界》（*It's a Mad Mad Mad Mad World,* 1963）[3]這樣的超級喜劇也無法得到合理對待。

我見過一些影院業主，到了櫃檯不必使用敬稱，而是被當成朋友般對待：他們通常是在市中心擁有一票戲院的大老闆。這些人可以盡情挑選自己想要播放的電影，有權決定播放時間和長度。當然也能有權「拒播」某些片，並且可以任意與他人交換。

我見過一些影院業主，他們在交易過程中氣到發抖，或哭或拱手乞討。我說的是真的發抖、哭泣和乞討。因為他們搶不到那些賣座的電影，相反地必須挑選冷門電影並履行那些將導致他們破產的電影合約。這些人通常是位於郊區和鄉村的電影院老闆，這些戲院基本上連一週內每日三場電影的放映量都達不到。

我在那工作的期間，分公司經理被開除，分銷部門的女主任則被調至另一個分公司，這類變動通常都是依據「上級指示」。

所謂「上級指示」表示：來自法蘭克福的德國總部，甚至是來

3 譯註：《瘋狂世界》是 1963 由史丹利・克萊瑪（Stanley Kramer）執導，史賓塞・屈賽（Spencer Tracy）主演的美國喜劇電影。敘述八個不同身分背景的人，為了爭奪一份巨款，引發的瘋狂故事。

自巴黎的歐洲總部的決定。

所謂「高層指示」表示：來自紐約的決策。所以要判斷電報或電話的重要性，可從用什麼語言窺知一二。

我見過一些影院業主，他們「擺脫困境」後和同行互相拍拍肩膀鼓勵。至於那些自己還得身兼帶位員的戲院老闆們則通常選擇無視彼此，有些甚至還懷有些許敵意。

有一次我自己駕車運送一份電影拷貝到八十公里外的貝爾吉施地區（Bergisches Land）[4]，顯然這是一次調度失誤，因為這部電影只在夜間放映。一段時間後，當我在登記看片人次時發現，此片的票房收入僅相當於我來回送片一趟的油錢。

在這段時間裡，我經常上電影院，因為工作人員總是有免費電影票可拿。我看的電影幾乎總是我在白天經手電影的延續，或者相反來看：這個發行系統只是其發行電影的延續。從製作到發行，對待影片的態度都一樣——冷血殘酷，不論是在畫面、聲音、語言的處理；或是愚蠢地加上德語配音；或是封閉而不透明的卑鄙訂票系統，千篇一律的廣告，甚至到對電影業主不道德地剝削，恣意偏執地修剪影片等。

一個行業基於現實而無法維持理想主義，或許還情有可原。但如果因此就做踐自己的商品和客戶，則無法苟同，必須予以抵制。

1969 年 12 月

4 譯註：德國北萊茵-威斯伐倫州的山區，位於萊茵河以東，魯爾區以南。

《紅日》
Rote Sonne [1]

致魯道夫・托米的電影《紅日》

<div align="right">

寶貝，

你可以開我的車，

也許我會愛你。

</div>

<div align="right">

——披頭四〈開我的車〉（Drive My Car）

</div>

 許多日報通常會在其中一版或是最後一版刊登連載漫畫，通常是三到四格的圖片，延續數週或數月的連貫故事。如果不是定期買報紙或是中間錯過了幾期沒有跟上故事情節，往往對於內容會不明就裡，而被本來理所當然的圖片給嚇到了。

 很久以前，我曾把這些連載故事從報紙上剪下，集結貼在小冊中。就像是自製的《轟天奇兵》（*Phantom*）[2] 或《白朗黛》（*Blondie*）[3] 漫畫，對我而言《紅日》這部電影也像是如此：導演認

1 譯註：1970 年由魯道夫・托米執導，烏施・歐博梅爾（Uschi Obermaier）主演的西德 cult 片。故事敘述四名共居女子因為感情曾受到玩弄，決定從此報復男人，不斷殺害短暫交往的男性，直到女主角最後交往的戀人發現了祕密，導致兩人的死亡。

2 譯註：1936 年由李・福克（Lee Falk）所創造，史上第一個戴面具的超級英雄漫畫。

眞對待那些看起來很簡單、很廉價、沒有藝術感的東西，並且小心翼翼地處理。

《紅日》是歐洲片中少見不是光想著複製美國電影、甚或覺得根本該找亨弗萊・鮑嘉（Humphrey Bogart）[4]主演然後在紐約拍製的那種電影，《紅日》更重於如何擷取美國電影的「態度」：全片毫無高潮，九十分鐘只用來膚淺地展現表面的東西。這樣的「設定」徹底展現於每一格圖像：全片維持一慣呆板的取鏡；單調的鏡頭運用，僅維持在少量幾個影像尺寸；陳腐的運鏡方式——只在必要的時候稍微調動；黯淡詭異的色彩，就跟米老鼠的漫畫配色[5]一樣——原本還是黃色的牆，一下子突然變成了藍色也沒人因此覺得奇怪，正如影片中所出現的情況。

故事就這麼乏善可陳地進行下去，儘管沒人強迫影片該繼續下去，影片還是以某種方式演了下去，就算是這樣電影還是迎來了尾聲，來到了一個必然被視爲結局的結局畫面——太陽西下（也有可能是升起）。電視影集和西部片都是這樣結束的：影片最後留在一個顯然一看就是結局的畫面。電影很節制地在九十分鐘內完成，正如故事本身，十分節制。

3 譯註：美國戰後興起的漫畫，故事敘述一家四口，老公、老婆白朗黛、和一雙兒女日常生活的點點滴滴。
4 譯註：亨弗萊・鮑嘉（1899–1957），美國傳奇男星，好萊塢銀幕硬漢的象徵。曾三次獲得奧斯卡提名，代表作有《碧血金沙》（*The Treasure of the Sierra Madre,* 1948）、《非洲女王號》（*The African Queen,* 1951）等，尤其在《北非諜影》（*Casablanca,* 1942）出色的演技被視爲永恆的經典。
5 譯註：當時的米奇漫畫配色黯淡詭異、不似今日鮮豔飽和。

在《紅日》裡人們總是自顧自地對話，彷彿電影的進展與他們毫無相關。他們在各自的情況下毫不掩飾地說話。他們總是只存在於當下處境，從未想過未來將何去何從：電影自動進入演員的角色故事，而不會將劇情強加他們身上。這部電影在慕尼黑拍攝，而且並不以此為恥。

我喜歡你走路的樣子

我喜歡你說話的方式

哦，蘇西 Q[6]

1970 年 1 月

6 譯註：摘錄自美國搖滾歌手戴爾・霍金斯（Dale Hawkins, 1936–2010）〈蘇西 Q〉（Susie Q）的歌詞。

〈厭倦等待〉

Tired of Waiting [1]

　　如果你聽過奇想樂團（The Kinks）[2] 第三張專輯中，由雷・戴維斯（Ray Davies）所演唱的絕美曲目〈厭倦等待你〉（Tired of Waiting for you）──那讓人想起黑白老片中平穩運鏡的節奏──便能明白群樂團（The Flock）[3] 彈奏的又是什麼的音樂。〈厭倦等待〉這首歌之後被收錄在群樂團第一張同名專輯《群》（*The Flock*, 1969）的第一面最後一首，它跟奇想樂團版本差異之大，就像暢快樂團（The

1 譯註：群樂團 1969 年於同名專輯《群》發表的熱門曲目，重新詮釋了 1965 年
　奇想樂團雷・戴維斯的〈厭倦等待你〉（Tired of Waiting for You）。
2 譯註：由雷和戴夫・戴維斯兄弟於 1964 年成立的英國搖滾樂團，由雷・戴維斯
　擔任主唱、節奏吉他，戴夫・戴維斯負責主奏吉他與和聲。曾於 1995 年解散，
　2018 重建組團。
3 譯註：美國芝加哥的爵士搖滾樂團，分別於 1969 年和 1970 年發行了《群》和
　《恐龍沼澤》（Dinosaur Swamps）兩張專輯。樂團本身並未取得商業成功，但
　其中的小提琴手傑瑞・古德曼（1949–）則以精湛的琴藝為人稱道，後來成為獨
　奏藝術家。

Nice）[4]的〈美國〉（America）之於音樂劇《西城故事》（*West Side Story*, 1957）[5]的〈美國〉兩者截然不同的表現一樣。《群》的版本先是以一段瘋狂的小提琴獨奏作為開場，突然在低音處加入貝斯，接著曲調越來越強烈，接續著帶出吉他主音、爵士鼓以及管樂器等，旋律到此卻旋即轉而相當遙遠平靜，其中那句「我是如此厭倦，厭倦等待，厭倦等待你」就像在約翰・福特的西部片中，美國紀念碑谷的遠景鏡頭裡所出現的藍天白雲般：那感覺像是黑白電影鏡頭化成了一連串立體聲寬銀幕（CinemaScope）的彩色畫面。《群》專輯封底是樂團小提琴手傑瑞・古德曼（Jerry Goodman）的照片，拍的似乎是夢境中的他。照片中所捕捉的樣態簡直前所未見，他那像是自由漂浮同時又完全緊繃的肢體動作中，依稀可認出一些凱思・穆恩（Keith Moon）或米克・傑格的身影。不過，實際上我們無法從這張照片完全捕捉到當中的真正張力，因為它只存在於音樂本身，群樂團所創造的音樂。那是一種有如行駛於沒有十字路口阻礙的美國高速公路上，彷彿跨越金門大橋，或是乘著氣墊船快速滑行過一幅美妙熟悉的風景──盡情遨遊於過去十年的搖滾音樂。

清水樂團（Creedence Clearwater）[6]則是以最簡單，最自然的方式演奏搖滾樂，卻因此叫人深深著迷：他們的音樂是如此行雲流水不

4 譯註：1967 年成軍於英國，活躍於 1960 年代後期，融合了搖滾、爵士和古典音樂的前衛搖滾樂團。

5 譯註：美國戲劇作品，最早（1957–1959）以音樂形式在百老匯和倫敦西區劇院上演，1961 年改編成電影，即成著名歌舞片。其中包含一首名為〈美國〉的曲目，後來為暢快樂團所翻唱。

受拘束，不帶任何干擾傾聽的元素；他們的演奏如此融洽，是滾石樂團從未達到的境界，彷彿融為一體，點唱機似乎也為此而生。他們的第三張專輯《綠河》（*Green River*, 1969）就像一塊巧克力；就像暢快飛越阿爾卑斯山的噴射機，晴空萬里，心滿意足。

1970 年 2 月

6 譯註：活躍於 1967 至 1972 年間的美國搖滾樂團，也簡稱為「CCR」，他們的音樂風格涵蓋了根源搖滾、沼澤搖滾和藍調搖滾等類型。歌曲很少涉及浪漫愛情，而是關於越南戰爭等政治和社會意識。

留尼旺島的白雪公主
Réunion–Blanche Neige

法蘭索瓦‧楚浮（François Truffaut）的《騙婚記》（*La sirène du Mississipi*）[1]

　　楊–波‧貝蒙關掉了床頭燈。瑪莉詠‧維加諾（Marion Vergano）和路易斯‧馬埃（Louis Mahé）躺在黑暗的房間裡。立在黑暗中的攝影機，反應就跟眼睛一樣，當從亮光中突然進入到一個黑暗的房間，眼睛需要慢慢適應黑暗。因此在全黑的畫面後，漸漸地浮現維加諾和馬埃的輪廓，最後甚至可以清晰地辨識出他們的臉和毯子的褶皺。

　　馬埃在赫爾比斯醫院的電視間，在那台外表閃著黃金色澤的老

1 譯註：1969 年法蘭索瓦‧楚浮執導，楊–波‧貝蒙、凱薩琳‧丹妮芙主演的法國浪漫電影，改編自康奈爾‧伍里奇（Cornell Woolrich）1947 年小說，劇情描述一名男子路易斯‧馬埃，與一名從未謀面的女子訂婚，卻陰錯陽差地與另名女子茱莉‧魯塞爾成婚。婚後女子捲款消失。尋獲後，茱莉坦承自己真實姓名為瑪莉詠‧維加諾，而本想報復的男主角轉念想與女主角共赴天涯。本片拍攝於法國留旺尼島。凱薩琳‧丹妮芙飾演女主角茱莉‧魯塞爾／瑪莉詠‧維加諾。楊–波‧貝蒙飾演男主角路易斯‧馬埃。

式黑白電視機裡，他看到了彩色播送的夜總會宣傳片，透過畫面他看見自己的妻子茉莉‧魯塞爾（Julie Roussel），竟成了一個穿著紅色亮片緊身衣的舞女。當馬埃來到了夜總會前，看門的把門打開了幾秒試圖招攬他進門時，在外頭他又再次見到那個正隨著靈魂樂起舞的她。然而，貝蒙卻選擇爬牆，當他從一個陽台跳到另一個陽台時，不小心踢了霓虹燈廣告招牌一腳，燈光因此滅了一下。

就在他很快地進入了魯塞爾的房間並發現自己無法如預想的射殺凱薩琳‧丹妮芙（Catherine Deneuve）時，維加諾開始訴說起她的年少時期，此時背景有隻大蒼蠅正爬過她的梳妝台。

在里昂，有無軌電車。

「紳士都偏好金髮美女」私人偵探科莫利（Comolli）在他死前半小時說道。

「你的臉就像是一道風景線」馬埃在影片裡對著維加諾說，彷彿從未有人將丹妮芙那美麗的容顏形容成一道風景過──像平原、湖泊、山脈、火山口；在晨光中，在黃昏時，在光天化日之下，在黑夜裡。「我愛你，夫人。無論發生什麼事，我都很高興認識了你。」

貝蒙在位於普羅旺斯艾克斯（Aix-en-Provence）的別墅陽台上帶了點情緒地替那些刊登徵婚啟事的人辯護，同時也替楚浮的電影辯護，認為它不但擁有絕對藝術性，更難能可貴地保有隱私：楚浮在此播放了他最喜歡的電影《荒漠怪客》（*Johnny Guitar*, 1954）和在《射殺鋼琴師》（*Tirez sur le pianist*, 1960）裡出現的童話般的黑幫宅邸，而貝蒙讀著舊版的《驢皮記》（*La Peau de chagrin*, 1831）並且不

恥承認自從《狂人皮埃洛》（*Pierrot le Fou*, 1965）以來他就變老的事實。

　　丹妮芙真的在開放的公路上脫去襯衫換起毛衣，因為她覺得太冷了，而襯衫裡面什麼也沒穿，因此脫衣時還造成一輛正巧經過的寶獅（Peugeot）汽車偏離了車道，撞上了路旁一根黑色木樁，她開懷大笑，然後套上毛衣。

　　每週飛往留尼汪島的六架噴射飛機中，有四架是波音機型，兩架是道格拉斯，其中有一架還翱翔於立體聲寬銀幕下，儘管只是以正常格式拍攝。

<div align="right">1970 年 2 月</div>

重映：《黑岩喋血記》
Reprise: *Bad Day at Black Rock*[1]

這是一部由約翰·司圖加（John Sturges）執導，塵土飛揚的彩色美國電影，其中所有內容都非常正確，太過正確以至於幾乎無法忍受。

談起詹姆士·契斯（James Chase）[2]的小說，與其說是故事性的描述，讀起來其實更接近電影式的描述。

「一切始於七月的某一個下午，那是一個令人難以忍受，炎熱乾燥，塵土漫漫，熱風鞭掃的七月。

在匹茲堡（Pittsburg）通往堪薩斯城（Kansas City）、卡車來

1 譯註：約翰·司圖加於 1955 年執導的美國犯罪驚悚電影，結合了西部片和黑色電影的元素。講述日本偷襲珍珠港後，一名神祕獨臂人（史賓塞·屈賽飾演）來到一座荒涼的沙漠小鎮，想將一位戰死的日裔美籍士兵的勳章轉交給士兵的父親，調查過程中，逐漸發現士兵的父親遭到鎮上種族主義者殺害。

來往往的五十四號公路之間，斯科特堡（Fort Scott）和內華達鎮
（Nevada）公路交界之處，有個附設快餐店的加油站，但所謂的加
油站不過是簡陋的木棚擺了一台加油機罷了。由一個年邁的鰥夫，
在他金髮肥胖的女兒幫忙下獨立經營著。

下午一點剛過不久，一輛滿是灰塵的帕卡德（Packard）[3] 轎車
在快餐店前停下，車上有一個人在打盹。司機泰德・貝利（Ted
Bailey）下了車，他是一個身材矮胖的男人，滿臉橫肉、有著一對
焦躁不安的黑眼珠，下巴有著一道淺淺的疤痕。他穿著單薄破舊的
西裝，裡面的襯衫袖口已經磨損不堪。」

——《布蘭蒂許小姐沒有蘭花》
（ *No Orchids for Miss Blandish,* 1939）[4] 的開場

司圖加這部影片的構成，並非由影像串連起來，而是用句子建
構而成。《黑岩喋血記》的這些句子有半打甚至一打被寫在電影院
的海報燈箱裡。

彩色電影的老劇照具有神奇的吸引力，因為它們看來完全脫離
影片獨立存在，比起實際的電影畫面，反而更像是老式手工著色明

2 譯註：詹姆士・契斯（1906–1985）著名的英國驚悚小說作家，在歐洲享有「驚
悚小說之王」美譽，以各種筆名寫作。其中已有五十部作品被翻拍成電影。
3 譯註：美國豪華汽車廠牌。
4 譯註：詹姆士・契斯於 1939 年所著的犯罪小說。內容對於性與暴力有著明確描
述，當時引起不少爭議。

信片。然而，《黑岩喋血記》的劇照卻令人驚訝地可以在看電影時清楚辨識出來，甚至可以確切地看到這些畫面被捕捉的時刻。影片保留了這種彩繪照片的印象，所有影像宛如手繪一般。

透過窗戶或門而不斷看到的呆板風景，與其說跟真實外景有關，不如說更像是賀內・馬格利特（René Magritte）的畫作。但不管怎麼說，它看起來就像是架設在巨型攝影棚內，約一英哩寬，頂天高的舞台罷了。

這些無窮無盡的「人造感」在影片開始時讓我感到非常困惑，因為我能追尋的只剩色彩元素。直到過了好一段時間，我才突然明白過來這部電影實際上是怎麼一回事，黑岩飯店大廳裡擺放的那幾張破爛不堪的扶手椅，它們不僅僅是單純地杵在那兒，它們就像是原本就該被擺放在那裡一樣地杵在那兒，而旁邊的煙灰缸，正是唯一可能正確搭配這些椅子的煙灰缸，櫃檯旁那一台有著一根拉桿跟輪盤的拉霸機，也是唯一能想得到、可以在中西部這樣一個地方的旅館出現的拉霸機。這部電影所有的一切都是以最精準、最正確以及最合適的方式組合而成。每個主體是如此準確乃至於能構成一個完整獨立的句子，與週遭事物清楚地劃分開來，也正因為這樣，得以與其他事物完美匹配。在這部電影裡每個細節切切實實地表現得鉅細靡遺。

風扇！破車！

加油機！番茄醬瓶！

每個圖像滿是爆出來的細節與契合。

警長辦公室！急得沸騰了！

山姆的烤架！爆炸了！

那些臉孔！李・馬文爬樓梯上樓！

沃爾特・布倫南（Walter Brennan）謾罵著！

史賓塞・屈賽（Spencer Tracy）越來越害怕！

歐尼斯・鮑寧（Ernest Borgnine）大發雷霆！

勞勃・雷恩傲慢的咧嘴笑！

屈賽是獨臂的！

安妮・弗朗西絲（Anne Francis）變得莽莽撞撞！黑夜已降臨！

醫生的診所！

雷恩著火了。南太平洋鐵路（Southern Pacific）有著「無線電設備」。

1970 年 3 月

第十張奇想樂團專輯／第五十一部亞佛烈德·希區考克電影／第四張清水樂團專輯／第三張哈維·曼德專輯

Die 10. LP von den Kinks ／ Der 51. Film von Alfred Hitchcock ／ Die 4. LP von den Creedence Clearwater Revival ／ Die3. LP von Harvey Mandel [1]

　　根據從前的經驗我們可以預期，有些東西既是如此新，同時卻又如此熟悉，而當你真的去接觸時會有一點點膽怯，就像……

　　突然間，

　　在一家我並不打算做任何消費的的唱片行裡，看到了一張清水樂團的最新專輯。他們上一張專輯我仍舊幾乎是每天聽，不覺得厭煩。

　　突然間，

　　電影院今天開始排片放映希區考克的新片，我卻沒有印象曾讀到與此相關的廣告。

1 譯註：第十張奇想樂團專輯是發行於 1969 年的 《亞瑟》；第五十一部亞佛烈德·希區考克電影是發行於 1969 年的《黃寶石》；第四張清水樂團專輯是發行於 1969 年的《威利和可憐男孩》；第三張哈維·曼德專輯是發行於 1969 年的《遊戲吉他演奏》（*Games Guitars Play*）。

突然間，

一個朋友在電話裡告訴我，說他在前一天聽了奇想樂團的新專輯，而當時我正將他們的所有舊單曲放入十片式播放機裡。

我買了《威利和可憐男孩》（*Willy and the Poor Boys*, 1969），幾個小時後第一次播來聽：那熟悉、友好、緊湊又明快的曲風，他們在美國演奏，描繪著美國圖像，這點和之前的專輯相似，卻又感覺非常不同。偶爾清水樂團會真如專輯封面所示，用洗衣板、自製的貝斯和原聲吉他來演奏。唱片中他們還用自己的方式演奏了美國古老民謠〈午夜特快車〉（Midnight Special），彷彿是他們所創作出來的一般。

幾天後，我終於看了《黃寶石》（*Topaz*, 1969）：那令人熟悉，簡單、人造、精製的影像。講的是情報員的故事，與希區考克上一部電影很雷同，卻又非常不同。一如繼往，胖老頭朝鏡頭看了片刻，而切·格瓦拉（Che Guevara）確實笑了。

過了一段時間後，我開始聽《亞瑟》（*Arthur*, 1969）：雷·戴維斯那熟悉、悵惘、慵懶宜人的歌聲，他的歌曲比起其他任何英國樂團，與英國的淵源更深。在短暫急促的吉他獨奏中還混入了空襲警報的警笛聲。

「我，切實的，屏住了呼吸。」

哈維·曼德出了第三張專輯。他的三張唱片在德國只有進口版。因為唱片業就跟電影業一樣慘受剝削，愚蠢至極。

1970 年 3 月

剪接檯上的希區考克
Hitchcock, am Schneidetisch

當我在夜晚用特殊相機對《黃寶石》[1]的拷貝進行拍攝時，感覺自己就像特務 N 在拍攝什麼古巴機密文件一樣：至少這氛圍同樣令人感到興奮，因為這某種程度也算涉及「間諜活動」。

逃出哥本哈根。影片在還未進入故事時，僅僅交替使用特寫、遠景和交叉剪輯等方式，便營造出緊張感。此外，靠著奇特的背投影（rear projection）[2]技巧，或是朝窗外空蕩後院的一瞥，便營造出威迫感。而在一串連續鏡頭中，女孩塔瑪拉‧庫森諾芙（Tamara Kusenov）[3]在逃脫過程中遭遇一輛嬰兒車，而與父母拆散，接著又撞

1 譯註：希區考克（1899–1980）執導的第五十一部電影，1969 年於美國上映。根據 1962 年「藍寶石醜聞」改編而成。故事描寫一位法國祕密特務（弗烈克‧史丹福飾演）捲入的一場 1962 年古巴導彈危機之前的冷戰政治。
2 譯註：演員站在屏幕前面，讓位於屏幕後面的投影機投射出背景，可將前景表演與預先拍攝的背景結合起來。廣泛運用於駕駛場景。
3 譯註：該角色在片中為蘇聯軍官之女。

到自行車，就這樣突然完全被孤立於險境。在交疊剪輯（overlapping editing）之下，時間漫長到令人窒息，不禁令人感到興奮。

哈瓦那集會。令人吃驚的並不是卡琳・朵兒（Karin Dor）[4]和弗烈克・史丹福（Frederick Stafford）作為演員，如何與片中所運用的真實紀錄片畫面融合為一，而是斐代爾・卡斯楚（Fidel Castro）[5]和切・格瓦拉[6]居然出現在這部美國諜報片中。他們唯一可作為不在場證明的，是他們身上穿的襯衫遠比希區考克片中的革命軍破爛多了。

兩位不可思議的演員。一位是蘇聯投誠者的女兒，很可惜她只在片頭短暫地出現過，然而整部電影你卻無法忘懷她的表現。與她的臉孔相比，所有其他面孔都顯得了無生趣。這樣私密的感覺根本不該出現在這部充滿「人工感」的電影中，這不可能是真的。她扮演的是一個真正的人！而另一位是賣花人羅斯科・布朗（Roscoe Browne），他在片中只是揮揮手咧嘴笑。

真正的結局。在德國播放的版本，米歇爾・皮可利（Michel Piccoli）最後飲彈而亡。然而在希區考克真正的結局裡，皮可利被下令離開會議室，他關上了身後的金色大門。

然後：

4 譯註：卡琳・朵兒於片中飾演法國特務的情婦。
5 譯註：卡斯楚（1926–2016），古巴革命領袖，共產黨、社會主義和古巴革命武裝力量的主要締造者。
6 譯註：出生於阿根廷（1928–1967）。他與卡斯楚同為古巴革命的核心人物之一，共產黨、社會主義和古巴革命武裝力量的主要締造者，著名的國際共產主義革命家、軍事理論家、游擊隊領袖等。

慢慢淡入畫面的是巴黎奧利機場（Aéroport de Paris-Orly）。鏡頭切換。眾多臨時演員登上通往泛美飛機的舷梯，梯口旁有一塊牌子，上面寫著「華盛頓」，安德烈・迪弗羅（Andre Devereaux）[7]和他的妻子也在人群中，迪弗羅突然在舷梯中間停下來，驚訝地眺望。鏡頭切換。出現的是另一座舷梯的反向鏡頭，舷梯側面寫著俄羅斯文，梯口旁的牌子上面寫著「莫斯科」。這次穿梭在一堆臨時演員中的是傑克・格蘭維爾（Jacques Granville）[8]，他登上舷梯，也突然停下腳步眺望，鏡頭拉近，然後皮可利開始大笑起來，高興地喊著「旅途愉快！」。他並沒有朝自己開槍！切換鏡頭。史丹福也開始大笑！他揮揮手！他也很高興！兩個人都覺得這個故事簡直可笑！

1970 年 4 月

7 譯註：法國祕密特務，由弗烈克・史丹福飾演。
8 譯註：法國情治人員，由米歇爾・皮可利飾演。

情感影像
Emotion Pictures

慢慢地搖滾起來

　　《第九騎兵團》（*Sergeant Rutledge,* 1960）、《雙虎屠龍》、
《最後歡呼》（*The Last Hurrah,* 1958）、《魔鬼騎兵團》（*The Horse
Soldiers,* 1959）、《搜索者》（*The Searchers,* 1959）、《黃巾騎兵
隊》（*She Wore A Yellow Ribbon,* 1949）、《原野神駒》（*Wagon Master,*
1950）、《荒漠義俠》（*Three Godfathers,* 1948）、《要塞風雲》（*Fort
Apache,* 1948）、《俠骨柔情》（*My Darling Clementine,* 1946）、《關
山飛渡》（*Stagecoach,* 1939）。

　　上面提到的（或許還有更多部）是過去幾個月在慕尼黑播放，
由約翰・福特所導演的西部片。每部片通常僅上映一兩天，並且只
在夜間播放，拷貝品質差，配音往往也很糟糕，這已經很痛苦了，
但是要忍受越來越沒回應的那些觀眾就更是困難。這些都不斷地昭
示著，他們未來只配看那種恐怖的 Z 級片（Z movie）[1]，那些充斥蒙
蔽雙眼和干擾耳朵的電影。

這麼一來，除了少數例外，還有什麼電影可看呢？「看」電影成了一種純粹的懸念：我想念約翰・福特電影裡的善意、關懷、細心、安全感、誠意、平靜和人性；我想念那些沒有一絲勉強的臉孔，那些不僅僅只被當成背景的風景，那些不被侵犯且不怪異的感覺，那些有趣但不顯愚笨的故事，那些不斷力求自我突破的演員；我想念喧鬧的約翰・韋恩，板著臉的亨利・方達，真誠的康斯坦絲・陶爾斯（Constance Towers），害羞的薇拉・邁爾斯（Vera Miles），謙虛的約翰・奎倫（John Qualen），扮演愛爾蘭人的維多・麥克勞倫（Victor McLaglen），慈母般的簡・達威爾（Jane Darwell），面有慍色的羅素・辛普森（Russell Simpson），調皮的小哈里・凱瑞（Harry Carey Jr.），在《搜索者》飾演科曼奇族（Comanche）的遠離璐娜（Away Luna）、比利黃（Billy Yellow）、多騾巴布（Bob Many Mules）、正宗桑尼・碧翠（Exactly Sonnie Betsuie）、小羽毛帽（Feather Hat Jr.）、黑馬哈利（Harry Black Horse）、錫號角傑克（Jack Tin Horn）、多騾之子（Many Mules Son）、流星波希（Percy Shooting Star!）、灰眼彼得（Pete Grey Eyes）、管線貝吉赦（Pipe Line Begishe）、微笑白羊（Smile White Sheep）。

約翰・福特不再拍片了。

新的美國電影令人絕望，就像來自芝加哥全新但不能用的彈珠台一樣，想從中找到打彈珠的樂趣只會徒勞無功。

1 譯註：1960 年代低成本製作的商業影片。

然而，美國的音樂在此際，則有逐漸取代電影所失去的感性層面的趨勢：在融合了藍調、搖滾和鄉村音樂中顯現一些雛形，音樂不再只是用來聆聽，而是在空間和時間上也化作可以「看見」的影像。

這些音樂中首推美國西部片的音樂，它們「第一次征服」的是約翰‧福特的電影，而「第二次征服」的則是在納許維爾（Nashville）和美國西岸之間發展起的音樂類型，其影響比「歐化」的東岸更強大。舊金山和洛杉磯同時也是美國電影崛起之處。不過「電影」本身已漸漸轉由音樂來定義。

在《逍遙騎士》中電影的影像顯得多餘，因為它們僅用來說明片中的音樂，而不是用音樂襯托影像。影像頂多只是生動鮮明的殘像，它們體現在音樂上，遠比畫面本身要多得多；影像只在電影中留下枯槁寒冷的記憶，而電影本身，卻充滿並乘載了美麗、懷舊或是悲傷情懷。

史蒂芬野狼合唱團的〈天生狂野〉或是飛鳥樂團的〈我生而不羈〉在電影裡實際上要找尋的是美國，而不是彼得‧方達的影像。

曾經我習慣走在城市的街道
如今我已徘徊了一段時間
卻從未找到快樂
直到我搬到鄉下
現在安靜地跟隨我
騎在小徑上

遠離了烟霧和交通堵塞

所有的豬都有尾巴

哦，親愛的涼爽樹蔭

這是涼爽樹蔭，我的蜜糖

涼爽樹蔭，我的真愛

我注定要去涼爽樹蔭

　　水銀使者樂團（Quicksilver Messenger Service）[2]的〈涼爽樹蔭〉

（Shady Grove）：這份關於情感的影像在電影中只出現幾分鐘，它並

未表現出模糊或多愁善感的一面，而是透露出一種非常明確和自覺

的淒美。

　　至於現場專輯，也許在美國西岸群中就屬感恩至死樂團

（Grateful Dead）[3]的雙碟專輯《生／死》（*Live/Dead*, 1969）為最清晰

漂亮的一張。呈現出緩慢、平穩、豐富而憂鬱的動作與影像。

　　加州的遠景畫面，以彩色立體聲寬銀幕播放。

　　《回顧：水牛春田樂團精選》（*Retrospective: The Best of Buffalo

Springfield*, 1969）[4]。

2 譯註：1965 年成立於美國的迷幻搖滾樂團。受爵士樂和古典樂影響，加上民歌
　背景，創造出個性化的曲風。

3 譯註：成立於 1965 年的美國搖滾樂團。融合了民謠、雷鬼、鄉村、迷幻等元
　素，以現場即興演奏著稱。

4 譯註：水牛春田樂團成立於 1966 年，僅維持二十五個月即解散，卻是仍具影響
　力的民謠搖滾樂團。和飛鳥樂團同為早期民謠搖滾樂流派。

雪兒（Chèr）的《傑克遜公路3614號》（*3614 Jackson Highway, 1969*）。

桑尼・波諾（Sonny Bono）的《精神指導》（*Spiritual Guidance*）[5]。你想起桑尼和雪兒 1965 年演唱的〈鼓聲不歇〉（The Beat Goes On）。飛鳥樂團的〈逍遙騎士之歌〉。

> 如果你持續關注城市街道，
>
> 你看不到它們更綠化，
>
> 我知道我們要往哪裡去，
>
> 我們的頭腦感覺更清醒，
>
> 哦，涼爽樹蔭⋯⋯

滾石樂團最棒的一張專輯莫過於那張唯一在美國錄製的專輯——《聲臨其境超越現場》（*LIVEr Than You'll Ever Be, 1969*）[6]，唱片的標題和音樂一樣好，因為它是一張未經授權的「地下版唱片」（bootleg recording），偷錄自滾石樂團去年的美國巡迴演唱。現場的表現更勝以往任何一張唱片，演唱充滿熱情與活力，力道更強，且饒富金屬味與侵略性。「好吧，我們來了，讓我們慢慢的搖滾起

5 譯註：雪兒當時的丈夫及合作夥伴桑尼・波諾在《傑克遜公路 3614 號》署名為精神指導（Spiritual Advisor）。

6 譯註：史上第一張正式發行的「搖滾實況地下唱片」，專輯名稱正是滾石樂團在 1969 年加州奧克蘭郡立競技場舉辦的演唱會名稱，內容是從觀眾席偷錄下來的實況。

來！」米克‧傑格在演唱其間說道。甚至從未聽基思‧理查茲彈過如此長的吉他獨奏。他們演奏了以下曲目：〈卡洛〉（Carol）、〈給我庇護〉（Gimme Shelter）、〈同情魔鬼〉、〈我是自由的〉（I'm Free）、〈與我同在〉（Live With Me）、〈徒勞的愛〉（Love In Vain）、〈午夜浪人〉（Midnight Rambler）、〈小女王〉（Little Queenie）、〈小酒館女人〉（Honky Tonk Women），〈街頭鬥士〉（Street Fighting Man）。如果運氣不錯，在德國還能買到這張專輯，或是巴布‧狄倫傳奇的《偉大的白色奇蹟》（*Great White Wonder,* 1969）[7]，其中十三首創於狄倫的《約翰‧衛斯理‧哈汀》（*John Wesley Harding,* 1967）錄音室專輯之前，這些曲目哥倫比亞唱片公司當時從未發行，包括〈憤怒之淚〉（Tears of Rage），〈萬能的昆恩〉（The Mighty Quinn）、〈我將解脫〉（I Shall Be Released）、〈車輪著火了〉（Wheels on Fire）等。

至今仍未有福特的「地下影片」，但應該是時候開始了。

1970 年 5 月

7 譯註：搖滾史上第一張私製地下唱片，收錄了狄倫 1961 至 1969 年間非官方發行的作品。

范·莫里森
Van Morrison

打開窗戶
讓我呼吸，讓我呼吸
看著下面的街道，親愛的
我為你哭泣

——范·莫里森的〈結核床單〉（T.B. Sheets）

電影中有某些瞬間會突然出乎意料地變得無比清晰和具體，讓人忍不住挺直背脊、摒住呼吸，甚至用手搗住嘴巴。

例如勞勃·米契已經騎馬離開了畫面，然而攝影機還停留短暫時刻拍攝風景，突然，整個畫面像是破蛹而出，從中爬出了一隻蝴蝶。

或是隨著一片雲朵游移過街，造成的陰影讓前院顯得有點陰暗。這不會是真的吧！但是那輛豪華的黑色轎車的確在轉角處拐了彎，停在屋前，而沒多久前窗戶後的窗簾才動了一下。影片繼續進行下去，也快速地擺脫了這令人出神的片刻。

或是當天空清楚可見一架波音飛機升空，前景的迪安·馬丁（Dean Martin）笑著說話從攝影機前經過，而亂入背景的路人尷尬地望著攝影機。

一輛黃色的計程車！

或是在一個橫搖鏡頭中，埃索加油站晃進了畫面，裡面的廣告讓人憶起了 1968 年夏天，然而僅止於此。那時，日正當中！

孩子很害怕！

攝影機緩慢地回移。

葉子在顫動，街道濕漉漉的。

但這還不是全部，還有一些其他的東西。突然，沒有更多的東西可以描述了，有些東西變得太清晰，甚至躍出畫面，變成一種感覺，一種記憶，甚至帶有一種急迫性，已經不是文字和影像能貼切形容，而這種情況已經自好久以來就是如此了。

有那麼一瞬間，電影是一種氣味，一種口感，是手中的刺痛感，是吹過汗濕襯衫的一陣風，是一本你打五歲起就沒再看過的童書，是眨個眼。

走出地鐵進入燦爛的陽光裡。

很多時候這一切只會偶然發生，尤其是電視裡。在換台時切換到一幕：暮色中一條空蕩蕩的街道，華燈初上，一輛打著左方向燈的轎車駛入畫面，在背景中，有個女人用繩子牽著一條狗走出房門，隨後畫面以難以察覺的速度淡出，直至全黑。我們看到了電影的結局，一個不可思議清楚簡單，不帶任何意味的影像，因為不需要再看任何與其對應的畫面了。

只有少數幾部電影，其中的具體感受不只是巧合，甚至還引人不快。這在美國電影通常更為普遍，例如在霍華・霍克斯或約翰・福特拍的許多電影中，這些部分成了全片的線索，在另外某些影片裡它們更是貫徹始終的存在。例如在《龍虎大飛車》裡從頭到尾都

可以嗅到汽油、香水和空調的味道；看《原野神駒》時必會感到口乾舌燥。

「約莫上午十一點，十月中旬，沒有陽光，在山麓清明之處，望去一片霆雨綿綿。我穿著粉藍色的西裝，搭配深藍色襯衫、領帶和手帕，黑色布羅克鞋，搭配黑色羊毛襪，上面有著深藍色時鐘的圖案。」

雷蒙‧錢德勒的小說《大眠》（*The Big Sleep*, 1939）就是這樣開頭的。

莫里森從前是「他們樂團」（Them）[1]的主唱，一個英國搖滾樂團——如果歐洲除了滾石之外曾有搖滾樂的話。1966 年為了搬去美國他解散了樂團。此後，他製作了三張唱片：

范‧莫里森，《目眩神迷》（*Blowin' Your Mind*, 1967）。

范‧莫里森，《星際週》（*Astral Weeks*, 1968）。

范‧莫里森，《月之舞》（*Moondance*, 1970）。

為了提到這三張專輯，前面所有的敘述只能算上是前言，我費盡苦心埋下的伏筆，好讓我現在可以大聲的說，我沒有聽過比這些更清楚，更有感，更值得一聽，也更能深刻體驗的音樂了。不僅只是眼前的聆聽片刻，而是延續成漫長的經歷，給予人電影一般的感受——不再盲目地落入意義和規範的窠臼，而是持續散播感性的本質。

1 譯註：1964 年成立於北愛爾蘭的搖滾樂團，屬於藍調搖滾、車庫搖滾和節奏藍調。范‧莫里森為最早期的主唱，其中以〈葛洛莉〉（Gloria）一曲最為人熟知。

一個真正無法言語形容的境地。

《安娜‧瑪達蓮娜‧巴哈編年紀事》的最後鏡頭：

「第 113 場（24.93m）：半身景到近景拍攝約翰‧巴哈（Johann Bach），他站在窗前，做白日夢似地望向窗外，接著攝影機特寫他的臉。瑪達蓮娜在聖歌播放後發表評論：『（中略） 忽然間他的眼睛似乎有好轉跡象，所以早晨他一度又可以看得很清楚，而且可以再度承受光線照射……』」

1970 年 6 月

《野孩子》
L'Enfant sauvage[1]

　　法蘭索瓦・楚浮以此片獻給尚–皮耶・李奧（Jean-Pierre Léaud）。

　　一個月前我在法國看了楚浮在《騙婚記》之後所拍攝的這部電影，看了兩遍。因為我確定在德國上映之前還可以再看一次，所以我一直並未思索可以如何寫這部電影的影評，相反地，我禁止自己對此片有任何想法，並假裝這只是一場夢，一場敏感的經驗，雖然評論不會對此造成任何負面影響，但是仍會產生一定疏離感，所以我暫時不想踏入。不過情況不可避免地發生了變化，就在聯美電影公司宣布他們預計把這部片從他們夏季電影片單刪除時：他們的

1 譯註：1970 年由楚浮執導並親自參與演出的法國電影。根據真實故事改編。講述了一個在其生命最初的十一、二年中，從未與人類接觸過的孩子，如何被觀察與被訓練的故事。

理由是該片不適合德國市場，因為這個主題並不有趣——一個又聾又啞的男孩，這在德國不會賣座，或許在具有相關歷史背景的法國還能行得通。林德（Linder）對此見解精闢：對於一部聾啞為主的電影，那些專注於配音，身為配音狂的人根本無所適從。一部「默片」，讓他們賺不了錢，甚至這根本就算不上是門生意。

1789 年，一個農婦在森林裡採菇，突然被一個聲響嚇了一跳，看見灌木叢裡好像有著什麼東西，因此被嚇得驚慌而逃。接著，一個弓著身全身赤裸髒兮兮，頭上頂著獅鬃般亂髮的男孩衝了出來，搶過裝滿了菇的籃子，笨拙而貪婪地狼吞虎嚥，然而雖說是吃，但更多時候是把手掌裡的食物在嘴邊來回摩擦，而不是把食物好好地放入口中。他的眼睛環伺著森林中的各種危險，並未朝特定方向看，而只是毫無根據，心煩意亂地找尋任何威脅。他的動作總是猛一動且抽蓄著，與其說是人，卻更像條狗。圈出畫面（Iris out）。就在被圈成圓形的畫面完全閉合前，停了片刻：圓形的影像裡僅顯示那對不安的眼睛和那雙把蘑菇弄得滿嘴都是，粗糙結痂的手。圓形畫面完全閉合。前面的所有影像，已集結濃縮成一個影像，一個閉合的影像。《野孩子》也是一部教學影片，一幕幕循序漸進讓人容易牢記，但卻又不失謹慎，也不會過於專注在手法，而失去真正體驗影像的機會。

野男孩以趴著身體幾乎平貼地面的方式直接用口喝著溪水，一手還不停地拍打水面。然後他弓著身跑開，爬上一棵樹，倚著樹幹坐在高高的樹冠上。

從森林邊緣拍攝的遠景鏡頭再次圈出，只留下部分細節：野

孩子手臂下垂，緩慢地前後晃動他的上半身，眼睛注視著遠方。畫面再一次完全閉合。相較於一般淡出——那種僅為了承接下一個新的時間段，而結束上一個影像的手法——「圈出」手法在場景轉換能表達的則更多，具有一種轉而向內，與外界隔離封存的效果，此舉不為下一個畫面做鋪陳或導引，而是作為一個全然獨立的單位存在。因此，這部影片打從一開始，過程中便是不斷停頓，切換於一連串不同的時刻。每一個影像都只為自己存在，卻也因此一切變得更清楚明白，因為不必顧及戲劇性，需要展現的只有當下時刻。《野孩子》是由一連串不可思議平靜、精確和逝去的時刻所組成。每個時刻的濃度均勻，營造出另一種現時感，掩蓋了各個時刻間斷斷續續的缺陷。

三名帶著武器拉著警犬的男子，在農婦的指引帶路下，來到她看見野孩子的地方，開始進行搜索。警犬察覺到他的存在。這個男孩勒死了其中一隻狗，千鈞一髮之際他還爬上一棵樹，成功擺脫了另一隻狗，並沿著向外延伸的樹枝垂降到地面，但是最後還是被追捕的人用煙燻出他躲藏的狐穴。他們抓住他，把他綁起來。

他在馬廄裡醒來，他被拴在那裡。他不安地在陰暗的空間裡跑上跑下，卻因為被鐵鍊束縛著，一再摔倒在地上。最後他蜷縮在稻草下，再次睡去。當他被帶離馬廄時，自行掙脫了，但是弓著上身，偶爾用四肢奔跑的他卻無法逃脫眾人追捕。攝影機追隨著試圖逃亡的他，緩慢提升角度捕捉被露水沾濕的草地景象，在遠處，他再次被抓住，並用繩索捆綁著帶回。早晨的陽光閃耀，前景站著一

個女人，將手擺在眼睛上方遮陽好觀看這一切。在聾啞學院，楚浮本人所飾演的尚・伊塔爾（Jean Itard）醫生在報紙上看到了關於這個野孩子的新聞，便差人把男孩接來巴黎。「在我看來，這部電影的重要工作並非導戲，而是與孩子相處。因此，這部片裡我想親自扮演伊塔爾醫生的角色，以便我自己能直接跟孩子相處，避免另外透過一位中介的角色……我並不覺得自己是在扮演一個角色，而是轉換爲站在鏡頭前導戲，而不是像往常一樣藏身鏡頭後。」他演繹的方式帶著距離感且嚴肅，跟眞正的演員相比，顯得有些笨拙，但也帶有特別的誠意和關懷。

這個野孩子乘著馬車被帶到巴黎。途經一座小橋，但因爲馬車太寬，得涉溪而過，乘客於是下車徒步過橋。就在馬車和乘客從畫面中消失後，男孩獨自回到了小溪邊，撲到溪邊泥裡，喝起水來，雙手再次拍打水面。隨行看管他的人將他拉起，用鍊子押走。 抵達巴黎後，一大群人正好奇地在等待著這個野孩子。「他看到城市一定會很興奮的。」人們看到他動物般的外表，都大感震驚，紛紛退到一旁。

菲利普・皮內爾（Philippe Pinel）教授和伊塔爾醫生正在替他做檢查。醫生判定這個男孩身體健康，沒有異常，除了身上傷痕累累，一道道跟動物打鬥被咬傷所留下的疤痕。然而，唯獨脖子上那道疤，好像是刀子造成的。醫生得出的結論是，有人想用割喉擺脫這個孩子，大約在他三、四歲左右發生的，估計他現在年齡應是十一或十二歲。野孩子對周遭一切都無動於衷。他的眼睛心神不定游移不停，無法專注於某一點。他不聽從聲音的呼喚，但會做出反

應，例如在他背後敲裂胡桃時。

野孩子沒有任何改變，他似乎對於周遭的的環境根本沒有感知。他要不是總是躲在閣樓堆滿破爛雜物的角落裡，就是把自己埋在公園裡的樹葉堆裡。他不躺在床上睡覺，而是睡在床下的地板上，且不蓋被子。聾啞學院的兒童會欺負或毆打他。皮內爾教授考慮將他轉到精神病院，因為他認為這孩子無法被治癒，是個白痴，是個大家試圖擺脫，精神失常的野孩子。伊塔爾醫生則認為這個孩子的狀況，是因為他被完全孤立且與人類社會每個環節都隔離下的結果。他相信自己可以教育他。兩位醫生站在窗戶旁進行這段對話。在下方的公園裡，野孩子在滂沱大雨中跪在池塘前的地面上，頭往後仰，張開嘴，左右來回搖擺自己的身軀。

伊塔爾請求將這個野孩子交給他照顧，並將他安頓在自己位於巴黎郊區巴蒂尼奧勒（Batignolles）的鄉間別墅，每年支付一百五十法郎給管家蓋亨夫人（Madame Guérin），由她負責阿韋龍（Aveyron）這個野孩子的膳宿。

抵達巴蒂尼奧勒時，蓋亨夫人熱情地歡迎他們。伊塔爾醫生鼓勵她不斷的與阿韋龍交談，即使他貌似聽而不聞。當男孩踏入房屋時，攝影機正立於黑暗的入口大廳裡。他穿過明亮的門口進入屋內。「門窗」在這部電影中有著很重要的作用，幾乎所有畫面都讓人感受到開闊的自然環境和封閉的房屋的對比。在錫製浴缸中他第一次洗澡，用的還是熱氣蒸騰的熱水。畫面又再次圈出：男孩的臉第一次浮現出微笑。從前的老默片結束畫面時，除了因為當時還沒有出現可以淡入淡出的變焦鏡頭、而只能仰賴圓形遮罩做出圈出圈

入的技法，這種方式所營造的嚴肅性，還能將視覺縮限在畫面的細節上，因此同時也是一種靠近觀察對象的方式。變焦鏡頭則與此相反，是擷取拍攝對象，將其拉近觀眾。這部黑白電影不僅這方面相似於無聲電影時代的默片；片中影像所帶有的距離感，單一鏡頭動作呆板僵硬的表現，就連那種不帶情緒、以清醒態度表現情感的方式也如出一轍。

男孩剪了頭髮，也修剪了爪一般的指甲。他排斥穿上衣服和鞋子。他對冷熱毫不敏感。當他第一次在餐桌上吃飯時，他把盤子和餐具全扔到了地上。蓋亨夫人嘗試著教他用湯匙吃東西。

這部電影幾乎固定每隔一段，便會被楚浮以第一人稱發表評論的方式打斷。大多數時候，可見他站在斜面書桌前書寫著，或者單獨特寫他持著鵝毛筆的手在紙上振筆疾書的模樣。這些文字敘述跟1801 年和 1806 年的兩份報告有著密切的關係。報告內容有時是總結一天，有時是一段期間，或是某個練習的經驗，說明訓練方法是否成功或失敗，或單純只是反映出伊塔爾的感受──沮喪、希望、喜悅、驕傲等：這些評論除了學術知識外，還交織著各種個人情感。楚浮從他的書桌上抬起頭，看著男孩，他正站在窗前，悲傷地望著公園。

在很短的時間內，他便學會了直立身軀走路，爬樓梯，自己穿衣，睡在床上，用杯子喝東西，以及用餐具吃飯。他的身體知覺日漸靈敏並開始關注周圍的環境。他很喜歡蓋亨夫人。偶然之間，她發現他對母音「O」（音同法文「eau」〔水〕）有反應時，他們幫他取了一個了帶有母音「O」的名字「維克多」（Viktor）。伊塔爾

試圖教他發這個母音：他將阿韋龍的手指放在自己的喉嚨上，一次又一次地發音給他看。但是，男孩仍然保持沉默，即使他努力嘗試要瞭解伊塔爾。

去鄉間郊遊時，阿韋龍面對山林時表現得相當興奮。伊塔爾在日記中寫道：「看來，車門無法承受他那充滿渴望的目光。」當馬兒慢下來或準備停下來時，他便時而靠向右側，時而向左靠，表現出極大的焦慮。

他們每次郊遊的目的地都是伊塔爾朋友的農場。在屋前阿韋龍坐上單輪手推車讓人推著玩，他高興地拍打起獨輪車側板。在多次拜訪之後，他開始會要求玩伴推著他或進入屋內說服其中一位成年人這麼做。而農場裡裡外外的格局比起伊塔爾的鄉間別墅甚至更為穿透：所有房間內的影像都是面對著窗戶或門逆光拍攝的。阿韋龍每次都會從農夫的妻子那得到一杯牛奶，而他總是倚著窗，看著田野，把牛奶喝光。

「每當滿月，月光灑落他的房間時，他幾乎定時會醒來，站到窗戶旁。有一天半夜，他的家庭教師說，他就立正著站在那裡，一動也不動，緊繃著脖子，眼睛注視著月光下的風景，流露出一種沉思式心醉神迷的模樣，而他的沉默跟靜止只有在間隔很久的深呼吸時才會被打斷，通常伴隨著輕聲悲鳴。」

伊塔爾繼續用「lait」（法文：牛奶）這個字跟他繼續進行發聲練習。他與蓋亨夫人經常演示給阿韋龍看，如何在有人說出這個字後，在杯子倒入牛奶，並遞給請求的人。最後，阿韋龍甚至能發出這個音，儘管聽起來虛弱而痛苦，但幾乎是正確的。雖然如此，伊

塔爾還是感到失望，因為即使付出了很多努力，他只有在拿到牛奶的時候會說出這個字，而不是在這之前。這意味著阿韋龍只是表達了滿足感，並沒有將單詞和物品的關係做連結。伊塔爾知道在這個步驟之前，還有其他問題需要解決。當他有次觀察時看見，蓋亨夫人因為沒有把鑰匙掛在平日的地方，阿韋龍發現了便將鑰匙取下，掛回他習慣的釘子上，他便開始對阿韋龍進行順序感和記憶力的練習。伊塔爾在黑板上繪製諸如梳子、書本、鑰匙等物品，然後要他將相對應的物品掛上。伊塔爾對這次練習的成功留下了深刻印象，所以更進一步，用字母寫上物品的名稱。接著，他擦去了圖案，只留下了名稱，這次阿韋龍站在黑板前許久。他變得越來越焦躁不安，最後大發脾氣，在地上扭動打滾。伊塔爾瞭解到，從物體的樣貌過渡到以文字指稱這一步，對阿韋龍來說太難了。他中斷了這個練習。

一天晚上，當伊塔爾坐在阿韋龍的床上時，他拉了拉伊塔爾的手，將它放在自己的額頭、眼睛、後腦勺和臉頰上，他以雙手握住，緩緩的將手從一處移動到下一處。

醫生以不同的方式繼續進行記憶練習。他製作了一塊分隔成 6 × 4 的木板，放上所有字母的木片，也製作了相同大小的木製字母。阿韋龍很快學會了將字母按照木板上的正確順序進行分類，只要這些字母以正確順序擺放在木板旁的話。但是當伊塔爾把字母打亂時，阿韋龍總是顯得相當憤怒和困惑。他會把木板和字母扔到地上。伊塔爾開始處罰阿韋龍，每當他鬧脾氣的時候，就把他鎖在樓梯下的小暗室。阿韋龍第一次哭。隨著伊塔爾越是強迫他練習，阿

韋龍也越來越常發脾氣，情況令人擔憂。蓋亨夫人於是護著他，並批評伊塔爾的工作方式。

有一次，醫生故意對男孩做出不公正的懲罰，要看看他的反應。阿韋龍激烈地反抗，而伊塔爾則是對自己門生的道德反應感到到很滿意。他將男孩抱在懷裡，他立刻平靜下來。

當伊塔爾不再對阿韋龍有所期望時，突然間，阿韋龍能將混在一起的字母放入木板中。不久之後，他學會了寫和使用「牛奶」一詞：在下一次造訪農場時，他不待伊塔爾要求便拿了字母 L、A、I、T，並將該詞擺放在桌上給農夫的妻子看。他還開始分辨口說的字詞，並將它們與物品正確連結一起。

在一次練習中他特別不情願學習並對伊塔爾的指示感到生氣，於是趁著他不注意的情況下溜出了房子，在樹林裡藏了好幾天。當他試圖從雞舍偷雞時，先是被農民抓住，最後千鈞一髮地逃脫了。

伊塔爾站在斜面書桌前寫著日記，認為他的努力失敗了，男孩的直覺和對野性渴望戰勝了他的教育嘗試。當他見阿韋龍渾身髒兮兮，衣服破破爛爛地出現在窗前的時候，伊塔爾把他叫進來。對他說：「你回家了，阿韋龍。我為你感到驕傲。你是一個非常特別的男孩。我對你充滿希望。」

1970 年 7 月

《蒙特利流行音樂節》

Monterey Pop [1]

　　當去電影院看一部號稱紀錄片的電影時，通常會被騙。無論主題是大獎賽賽車（Grand Prix motor racing）、性變態、世界盃足球賽還是流行音樂，你都不會看到自己想看的東西，相反地，會看到的只有關於這個主題的一種態度，一種設定或是一種看法。你想看的東西必須用自己的眼睛抽絲剝繭吃力地尋找，如果它們還沒能完全被摧毀或掩埋的話。

　　尤其音樂電影更是戰場：沒有人認為光是一群人站在舞台上表演音樂是值得觀看的。這就是為什麼攝影師們不斷地以變焦鏡頭和水平搖攝來宣洩，甚至無法放下這種殘餘的怒氣，而將整個過程剪切成許多細小片段。音樂電影大多只是一種缺乏理解，不耐煩或輕視的證明。

1 譯註：1968 年於美國上映的音樂節紀錄片，拍攝的是 1967 年夏天一場位於美國加州的演唱會實況紀錄。

《蒙特利流行音樂節》並非眾望所歸的音樂電影，但是它已經比一般所見的要好，不至於完全無法得到滿足。某些片段甚至會在腦海裡留下清晰深刻的印象，讓你感到欣慰看了這部電影，其中特別是影片裡三個女性角色：葛瑞絲・史利克（Grace Slick），她和所屬的傑佛森飛船樂團（Jefferson Airplane）一開始的演奏顯得漫無目的並各自分道揚鑣，這個情況一直持續到史利克的聲音突然找到一首可以將彼此結合在一起，展現出強勁力道的歌。傑佛森飛船樂團所演奏的，是並未收錄在唱片中的〈高飛鳥〉（High Flyin' Bird）和〈今天〉（Today）；珍妮絲・賈普林（Janis Joplin）則是與大哥控股公司樂團（Big Brother and The Holding Company）演唱了〈鐵鏈與枷鎖〉（Ball and Chain）。她表現出強大張力，即使攝影機拍她用腳踩踏節拍的特寫多過於全身鏡頭，這樣的侮辱，也不足以干擾她；以及媽媽卡絲（Mama Cass）。其所屬的媽媽與爸爸合唱團（The Mamas & the Papas），出乎意料地豐滿而可愛，在〈加州之夢〉（California Dreaming）這首歌裡可清楚聽見他們的聲音。媽媽與爸爸合唱團的音樂聽起來彷彿是根據 1967 年夏日搖滾音樂節的無聲影像來進行創作的電影配樂。

　　在《蒙特利流行音樂節》吉米・罕醉克斯演奏了穴居人樂團（The Troggs）的〈野東西〉（Wild Thing）。在此你可以看見他在表演結束後，在吉他上噴灑汽油然後放火把它燒了。

　　火罐頭（Canned Heat）[2] 看起來仍像是大學男生。他們演奏了〈又翻又滾〉（Rollin' and Tumblin'）。何許人合唱團演奏的是〈我的世代〉（My Generation），而鄉村喬與魚樂團（Country Joe and the

Fish）表演的則是〈第 43 節〉（Section 43）。而最後壓軸出場的是拉維・香卡（Ravi Shankar），當他表演時，坐在底下第一排觀看的有頑童合唱團（The Monkees）和吉米・罕醉克斯——前者想盡辦法讓觀眾看見他們的熱情，而罕醉克斯倒顯得一副無所謂的樣子。

《蒙特利流行音樂節》是在 1967 年 6 月由彭尼貝克（D. A. Pennebaker）和理查・李考克（Richard Leacock）執導，拍攝位於加州蒙特利的一場音樂節。這比伍茲塔克音樂節（The Woodstock）、懷特島音樂節（Isle of Wight Festival）和阿爾塔蒙特自由音樂會（Altamont Free Concert）還早了兩年。那時幾乎每個酒吧、冰淇淋店或迪斯可舞廳都能聽見史考特・麥肯基（Scott McKenzie）[3] 唱的「如果你要去舊金山，可別忘了在頭上戴些花」（If you're going to San Francisco／Be sure to wear some flowers in your hair）。這部電影也是從這首歌開始，而影片真實記錄的其實是「權力歸花的精神」（flower-power）[4] 這場運動。因此影片不斷剪接觀眾入鏡的畫面，而那片田園詩般的情調，即使與體育賽事新聞相比，也是令人無法忍受的。

1970 年 8 月

2 譯註：來自加州的搖滾樂團，團名來自於湯米・強森（Tommy Johnson）1928 年的〈罐頭熱藍調〉（Canned Heat Blues）歌詞裡所提及的斯特恩諾火罐頭（Sterno Canned Heat）。

3 譯註：史考特・麥肯基（1939-2012），美國民謠歌手，他在 1967 年的熱門單曲〈舊金山（可別忘了在頭上戴些花）〉（San Francisco (Be Sure to Wear Flowers in Your Hair)）日後成了美國國民歌曲之一。

4 譯註：1960 年代末至 1970 年代初美國反文化活動的口號，標誌著消極抵抗和非暴力思想。這口號於 1965 年提出，主張以和平方式反對戰爭。

不存在的類型

Ein Genre, das es nicht gibt

搖滾樂跟流行樂的音樂電影節，與西部片、恐怖片的回顧展，或是藝術電影週並不相同，不僅如此，它算是解放了對電影的依賴：托馬斯‧庫亨羅特（Thomas Kuchenreuther）為他慕尼黑利奧波德（Leopold）電影院所編排的片單裡[1]，絕大部分並非由片商發行的院線片，有些影片甚至來自英國。這場活動能圓滿成功仰賴於許多電影院的通力合作，整個活動同時在慕尼黑、斯圖加特、杜塞道夫和柏林舉行。當然也是由於影展本身有利可圖，能帶來商機，所以事情才得以順利推進，否則通常在德國幾乎是不可能發生以下情況：只靠一通打給二十世紀福斯（20th Century Fox）老總的電話，便輕鬆

1 譯註：利奧波德電影院總監托馬斯‧庫亨羅特有鑒於德國觀眾並未意識到「搖滾電影」已成為一種類型，因此於 1970 年 7 月，與各大城市電影院合作，發起每兩週舉行一次搖滾樂跟流行樂的音樂電影節，名為「搖滾馬戲團」（Rock and Roll Circus）。

取得了 1965 年法蘭克・塔辛（Frank Tashlin）所執導的《春風得意》
（*The Girl Can't Help It*, 1956）原版影片為影展所用。

影展片單上其他的影片則是：貓王電影——《監獄搖滾》
（*Jailhouse Rock*）、《脂粉拳王》（*Kid Galahad*）（影展重映時還
加映了《情韻動芳心》〔*Follow That Dream*〕、《野鄉》〔*Wild in
the Country*〕和《流浪歌手》〔*Roustabout*〕三部片）、比爾・哈利
（Bill Haley）和派特斯合唱團（The Platters）主演的《晝夜搖滾》
（*Rock Around the Clock*）、以披頭四樂團為主角的《一夜狂歡》
（*Yeah Yeah Yeah*）、巴布・狄倫的《別回頭》（*Don't Look Back*）、
查克・貝瑞（Chuck Berry）、詹姆士・布朗（James Brown）、海灘
男孩（The Beach Boys）、滾石樂團所參演的《國際青年音樂秀》
（*T.A.M.I. Show*）、齊柏林飛船（Led Zeppelin）、艾瑞克・克萊普頓
（Eric Clapton）和史蒂芬・史提爾斯（Steve Stills）等人的《超級秀》
（*Supershow*），以及《奶油樂團告別演唱會》（*The Cream's Farewell
Concert*）。此外，還包含十二部短片，大部分是為電視台、吉米・
罕醉克斯、滾石、艾瑞克・柏頓（Eric Burdon）等所製作。而某些影
片，例如：《一加一》、《順其自然》（*Let It Be*）、《滾石搖滾馬
戲團》（*The Rolling Stones Rock'n Roll Circus*）、《伍茲塔克音樂節》和
《蒙特利流行音樂節》則未獲得版權。

搖滾音樂電影節與其他電影節不同之處還在於，它不屬於一
種類型，更多是與特定時空有關，也或多或少地取決於觀眾過去的
經歷。走進利奧波德戲院，通常播放著滾石的老唱片，而〈最後一
次〉（The Last Time）[2] 所編織的回憶，其重量等同於影展在節目開

始之前，所播放的那些有關披頭四樂團以及政客尼基塔・赫魯雪夫（Никита Хрущёв）、康拉德・艾德諾（Konrad Adenauer）和夏爾・戴高樂（Charles De Gaulle）的老新聞片段。

　　我只能抱著失望和憤怒的情緒寫下關於這個影展的評論，不是因為這個影展的概念跟安排的問題，也不是選的影片不好，它們是具代表性的，而是在於電影本身代表了一種缺乏：一種但願存在，但是其實並不存在的類型。而且正因為老搖滾片展現出這可能是多麼美妙的類型，更顯出新的音樂電影有多麼令人苦不堪言，只是無助、輕蔑、殘弱地展示著遠方的靡靡之音。

　　在披頭四樂團或滾石樂團演唱會的新聞影片中，拍攝前排那些欣喜若狂的青少年歌迷的畫面總是比台上的樂團本身還要仔細：例如一個正在尖叫的女孩的特寫鏡頭，實際上只是一個因為厭惡而對攝影師大喊的反向鏡頭，一種防衛圖像，恐懼圖像，一種符咒。這類的操作進行得如此徹底，導致樂手和音樂只能被邊緣化，幾乎可以直接將它們排除於畫面之外。所以當滾石樂團一旦出現時，便立即感受到攝影師對他們的厭惡，而他們也因此在剛下飛機，經過攝影機時有著以下舉動：基思・理查德戴上墨鏡，冷眼直視前方，比爾・懷曼嘴角向下撇，而布萊恩・瓊斯則吐著舌頭。這並非只是他們特立獨行，很多時候往往只是反映來自攝影機的惡意。如果你嘗試回想起披頭四樂團的新聞或電視畫面，則無法想起任何一個他們不對鏡頭假笑的畫面，通常他們四個都這麼做：鏡頭前他們別無選擇。

2 譯註：滾石樂團的第一首英國單曲，於 1965 年發行。

大多數有關搖滾樂的電影都以類似上述的新聞手法來處理。甚至比起拍攝主體他們更著重於展現他們的不感興趣、不悅或是鄙視。而對於其他許多真正的可看之處，例如，樂手、樂器、舞台、創作以及創造音樂的樂趣或付出的努力等等這一切，似乎對他們來說微不足道，不值得呈現。即使他們的態度並不完全如此負面，卻至多不過抱著一種輕蔑的商業廣告心態——認為沒有任何事物好到不須為其提昇價值或不須被誇大。

在彼得・懷海德（Peter Whitehead）執導，有關滾石樂團的電影《查理，我親愛的》（*Charlie Is My Darling*）一片中，其中有幕採訪查理・沃茨的片段進行到一半突然中斷，就在提到「語言」這個字，而他苦惱地嘗試著用一個句子來敘述「語言」時，思緒頓時打結，並且他同時一再強調無法掌握一個「語言」，連一個都完全辦不到。採訪者在多次嘗試未果後，試著想轉換話題，且為了幫助他順利進行訪問，打圓場地說，至少他最起碼懂得「節奏藍調」的語言，滾石樂團的語言，不過這種說法只是讓沃茨更加不安並解釋道，他其實並未掌握這個「語言」，如果這可以稱為是一種語言的話，語言，語言？他不知道，或許是……語言……

大多數有關流行音樂的電影都認為自己瞭解它們的「語言」。就像那些因為不懂笑話而大笑的人一樣，他們會立即以自己的認知，將這個「語言」據為己有，變成自己的語言。因此，這些電影，尤其是賣給電視台的電視短片，往往令人感到坑坑巴巴，畫虎不成反類犬。

它們想以影像模仿音樂的張力：於是在配合著間歇性的節奏

中，不斷來回應用變焦手法拍攝。但是，這種拍攝並非推軌，而是利用鏡頭伸縮，因此在放大過程勢必犧牲所有景深與廣角，這樣的圖像充滿痛苦，宛如傷口被反覆撕裂和閉合。

它們想以影像模擬音樂的律動：於是攝影機快速圍繞著拍攝對象滑動，然而不平穩不受控的水平運鏡所拍出的特寫影像，模糊一片，看不清細節，更遑論整體影像，觀看它們變得非常吃力，就像坐在行駛於石子路上的車內，試圖閱讀報紙一般困難。

它們想模擬音樂的氛圍：取鏡不斷交錯使用淡入淡出的技法，並帶入聲光效果和套入柵格（Raster）[3] 設計，不消多久，影像就只剩下自鳴得意和令人生厭的光學技巧，只顧著展現各種自創的形式，唯獨沒有展現音樂本身。

它們想以影像模擬音樂的節奏：於是隨著音樂的節拍，切換畫面的時間以秒計算。但是，一連串的細節畫面，並無法像拼圖一樣拼湊成一個整體圖像，反而因為一張接著一張切入的畫面，單獨突顯了每一格影像：一個正別過臉擊鼓的鼓手；首席吉他手正高舉著扯下來的吉他；歌手正移開麥克風換氣中；而貝斯手正在彈奏著你聽不見的音樂——因為貝斯音軌進得較晚，你必須盯著貝斯手一陣子才能聽到他的彈奏。只見一堆細節影像，卻看不到演奏音樂的舞台，以及樂團整體。如果這樣的電影不是一次以多架攝影機同步拍攝，而是部分不同步的，那麼出來的成果便會發現影像在剪接的過程中被犧牲了，甚至無法按照時間順序來呈現，真正要表現的主體

3 譯註：一種平面設計的方法與風格。運用固定的格子設計版面布局。

也因此消失殆盡。

乍看之下，這些毀滅的方法似乎來自音樂本身，或許正因如此也令人更清楚意識到，製作此類電影的人不僅不理解音樂，而且對他們的作品保持輕蔑態度。他們自以爲手中的攝影機是爵士鼓，然而實際上，不論攝影機或鼓都被他們當成了絞肉機看待。

《慕尼黑晚報》（*Münchner Abendzeitung*）將他們在滑冰場舉辦的流行音樂節電影版權賣給了阿洛伊斯・布魯默（Alois Brummer）導演，他便是典型將電影攝影機當作絞肉機看待的導演[4]。音樂節聽眾阻止了他的拍攝，因爲他的絞肉機手法太過明顯，而那是其他拍攝流行音樂電影的導演都在企圖隱藏的。

《春風得意》是一部由珍・曼絲菲（Jayne Mansfield）、艾德蒙・奧布萊恩（Edmond O'Brien）和湯姆・伊威爾（Tom Ewell）主演的敘事片，另外小理察（Little Richard）、派特斯合唱團、吉恩・文森特（Gene Vincent）、艾迪・科克蘭（Eddie Cochran）、特尼爾合唱團（The Treniers）、胖子多明諾（Fats Domino）[5]也參演其中。這部電影的魅力毋需僞裝，因爲無論如何它已然站在觀眾、音樂以及表現主體的角度來詮釋了。小理察的出場畫面，始於他腳上的雙色拼接皮鞋的特寫，然後鏡頭回拉固定，不再向前推進，維持在一個中

4 譯註：阿洛伊斯・布魯默（1926–1984）自 1961 年開始自行發行電影，後來成爲色情電影的製片、導演。他曾說過：「我的電影並不機智風趣，但是機智風趣的電影也不會是門生意。」對於電影他總是強調自己的經濟利益。

5 譯註：即小安東尼・多明諾（Antoine Domino Jr.）是一位美國節奏藍調和搖滾鋼琴家及創作歌手。

景畫面。這個畫面只有小理察，除了讓我們可以好好地欣賞站在鋼琴邊唱歌的他之外，便無其他。當他在歌曲結尾處跪下時，鏡頭也跟著稍微下調一些。

　　一部以自動點唱機的特寫鏡頭開始的電影，其中有一段運鏡是緩慢地穿過窗戶進入一個房間，在房間裡吉恩・文森特與他的藍帽樂團（Gene Vincent and the Blue Caps）表演了〈Be-Bop-A-Lula〉搭配看起來像是人民收音機（Volksempfänger）[6]的揚聲器，無論這是什麼影片，這同時也算是一部紀錄片和科幻電影，就像《一加一》。然而可惜的是，幾乎所有其他搖滾樂電影都未能再達到如此境界。十五年間，這樣一整個類型被徹底排除在外，毫無發揮餘地。

<div align="right">1970 年 9 月</div>

6 譯註：一種老式收音機，由奧托・格萊欣（Otto Griessing）應納粹德國宣傳部長要求開發的一種廣播收音機。於 1933 年完成。

老疤痕，新帽子：埃迪‧康斯坦丁
Alte Narben, neuer Hut: Eddie Constantine [1]

　　我得寫一篇有關埃迪‧康斯坦丁的評論，所以飛了一趟巴黎與他會面。我還不清楚要寫什麼內容，但我知道我並非只想採訪他，我還想好好認識他，也許可以描述整個相識過程。出發前一晚，我看了一部雷米‧寇遜（Lemmy Caution）[2]的電影，那是在西班牙拍攝的，內容雜亂無章。在我看來，電影中所有事情發生得毫無道理。特別是寇遜所捲入的打鬥場面似乎完全從其他故事情節中獨立出來，毫不相干。就像是一段芭蕾舞幕間表演亂入了一部糟糕的音樂劇。寇遜在片中一直在尋找一個失蹤的特務，然而最後發現，他自

1 譯註：埃迪‧康斯坦丁（1917–1991）是美國出生的法國演員及歌手，一生大部分時間都在歐洲工作。他以飾演法國 B 級系列電影中的 FBI 探員雷米‧寇遜聞名。最後一次出演該角色是在尚–盧‧高達執導的電影《德國玖零》（Allemagne 90 neuf zéro, 1991）。

2 譯註：由英國作家彼得‧切尼（Peter Cheyney）創作的角色，原是美國聯邦調查局臥底探員，後來成為私家偵探。

己原來就是他要找的那個人。

　　當我第二天飛往巴黎時，對於這部片我只能正確地回想起其中一幕：寇遜坐在飛機上對空姐咧嘴笑，她有點被激怒地問他是否對自己的笑容感到得意，他則以為自己魅力不可擋，於是先吃驚地愣了一下，然後轉向坐在他身旁正在閱讀的年長女士，露出迷人的微笑，問她對於他的微笑有什麼看法。她若有所思地看著他，然後熱情地回答：「無法抗拒！」寇遜再度轉身面對空姐，聳了聳肩，帶著虛偽的遺憾看著她。最後正面看著鏡頭再度咧嘴一笑，單眼眨了一下。

　　巴黎正下著雨。我打給康斯坦丁並約好了第二天去他的郊區別墅拜訪他。他在巴黎也有間公寓，不過當時他住在郊區。他仔細地向我說明如何到達那裡，該下哪個交流道，走哪條國道以及在哪裡轉彎。我進了一家旅館。那是個很貴的房間，然而卻醜得像在廚房裡臨時擺了一張床。浴室則是一條長達六公尺的走道，直到盡頭處設了個蓮蓬頭。

　　我開車去了電影院，看了約翰・福特執導，詹姆斯・史都華和理察・威德馬克（Richard Widmark）主演的《馬上雙雄》（*Two Rode Together*, 1961）。在巴黎可以看到原音電影，這時候會突然驚覺原來自己已經習慣了看殘缺的電影。史都華和威麥真正的聲音聽起來不單純只是比配音多一些層次或聽起來順耳一點而已，根本就是完全不同的電影。

　　回到旅館，我還開始讀起契斯的犯罪小說。我發現在閱讀時我會不自覺地略過個人描述的部分。即使讀了，也無法專心。

「有一個臉長得像鳥的老人，戴著無框眼鏡，身上穿著一件乾淨、燙過的深色西裝。他的名字叫約翰・多雷（John Dorey）。」在我繼續閱讀時，對於多雷則有另一種想像，他的形象來自於他所說的話：「『這些東西根本不值三十美金』多雷咆哮著說。」他看上去就像那句話。就算他喝了番茄汁也沒能讓我改變這個想法。第二天早上，天氣也還是一樣糟，一直持續到中午，當我駕著租來的車，沿著凡爾賽方向駛離巴黎時，雨才停了。而過了一陣子，居然還出了太陽。我沿途經過的地區，看起來就像是一個巨大的鐵路模型。在田野的中間立著高大的住宅，旁邊緊挨著農莊和一些較老的村莊，然後是森林，接著突如其然地出現了一片看起來似乎還毫無居住跡象但卻有著小鎮般規模的住宅區。一切似乎是完全隨機置入，毫無秩序可言。在距離主幹道一百多米的草地上，佇立著一座只有一條鄉間小路能到達，附設了修車廠的加油站。彷彿電影布景，該建築有個高高的，形狀像是中間劃開的星型山牆，牆後只是一個淺波紋鐵皮棚屋。我當時帶著一台拍立得相機，主要想拿來拍康斯坦丁和他的房子，我用它為那間有著奇怪鋸齒狀的修車場車庫拍了張照片。

我太早抵達歐圖耶（Autheuillet），所以先去當地唯一一家酒吧坐坐，打了半個小時的撞球。在自動點唱機中，除了三首清水樂團的單曲外，其他全是法語唱片。我連續重複點播了幾次〈惡月上升〉（Bad Moon Rising）和〈洛迪鎮〉（Lodi）。幾個男孩在撞球旁輕蔑地看著我玩。他們想必打得比我好。付錢的時候，我問老闆康斯坦丁的宅子在哪，他回答時那漠不關心的態度就像警察面對路人

詢問觀光景點一般的反應。

經過了一扇大門，我來到了一座大院子，那裡停著好幾輛車。陽光明媚，非常安靜，沒有狗吠聲。庭院兩側是馬廄，另外兩側則是一間爬滿常春藤的古老農舍。在院子中間立著一棵寬闊的垂柳。我不確定要敲哪扇門，所以選了一個有小樓梯的那扇門試了一下。門只是掩著，當我正猶豫著是否該走進去時，康斯坦丁正好開門迎接我。

「他戴著墨鏡，穿著緊身水洗藍色牛仔褲，褲子服貼著他的臀部，腳上穿著一雙運動鞋，身上則是一件小到甚至不及腰帶的套衫。他臉上有著坑坑疤疤的痘疤，菱角分明，笑起來有許多皺紋。我隨即感到某種程度的悲傷，我居然沒有先偷偷觀察便直視著他。」

他親切地向我打招呼。我們之前在慕尼黑見過一次。那時他穿著一件千鳥格紋西裝、尖頭鞋和一頂正適合他的帽子，他在戴上那頂帽子時，甚至不必像大多數人一樣得調整位置，只需要一個小動作就可以輕鬆將它端正地戴上。當他不戴的時候，則將帽子拿在手上兜著玩。在大廳裡有兩個小女孩，完全不理睬我們逕自在玩。我們去了隔壁有著兩張大沙發的房間。他走路的方式與動作和我記憶裡的有所不同。上次穿著西裝的他彷彿每邁出一步都極費勁，像是美國電影中的幫派分子準備幹一件讓自己渾身不舒服的差事一樣。相反地，現在穿著牛仔褲的他移動起來相當放鬆，甚至靈活。他站著時，雙腿分得開開的，挺直著膝蓋，就像個年輕氣盛的青少年一般。

我們聊了一會天氣，聊他房子的方位陳設，聊到巴黎的距離，還聊到在鄉下生活的好處。我們兩個都不擅長打破這種完全自動化產生的句子。而我因為不想做「採訪」，所以並未準備任何問題。但我突然意識到，自己正在慌張地尋找可以問的問題。面對這種侷促不安，像是陷入強迫採訪的想法使我對自己感到非常生氣，以至於到後來，我為了不要再繼續問問題，我開始敘述起自己，說明這一切是如何發生的，我為什麼要飛到巴黎，如何在巴黎租了車然後又一路駕車離開巴黎，對巴黎到歐圖耶途中所看見的奇怪景色作何感想，以及我對這個地區二十年後變化的想像。

康斯坦丁似乎也鬆了一口氣。他先是靜靜地聽著，然後也開始自己說了起來，談到自從他十多年前買下農莊以來，總是驚訝於郊區附近的建築，還說明了如何演變成今日模樣。當時他對拍片已經感受不到樂趣了，只想養馬。他也已經很久沒拍電影了，但是現在開始又燃起拍片興趣。他談到了《馬拉泰斯塔》（*Malatesta*, 1970）[3]，一部與漢斯・蓋森德費爾（Hans Geißendörfer）導演合作的電影[4]，以及他與米夏爾・費加（Michael Pfleghar）導演在巴黎的拍攝工作。漸漸地，他的敘述又不再那麼隱私了，我意識到想必某些內容他已經說過很多次了，這是出於自我保護心態的掩護：我們終究是進行了一場採訪，一場自行運作的訪問，完全無法顧及、甚至還違背了我

3 譯註：1970 年由彼得・李林塔爾（Peter Lilienthal）執導的德國電視電影。內容敘述義大利無政府主義者艾力格・馬拉泰斯塔（Errico Malatesta）的生活和思想傳記。

4 譯註：此處應是訛誤。康斯坦丁與蓋森德費爾合作的電影為《獻給珍的玫瑰》（*Eine Rose für Jane*, 1970）。

的初衷。似乎在這種情況下，除了採訪這個形式以外，沒有進一步深談和溝通的可能。我不知道該怎麼辦，感覺很不自在並自問我到底該怎麼寫這樣一個根本完全自行獨立運作的採訪報導，我一點也不喜歡。

我們換到了另一個房間，因為孩子們的聲音太大，康斯坦丁顯然寧可自己移身他處，而不是叫孩子去別的地方玩。

這個房間比起另一個房間看起來更像一個客廳。它位在一樓，有扇通往院子的門和很大的開放式壁爐。房間很雜亂，但某方面這使人在陌生的房間裡更能自在活動。我們坐在壁爐前。康斯坦丁問我要不要來杯威士忌，我欣然接受，儘管我通常不太愛喝威士忌。他一口喝乾了自己那杯，然後又重新斟上。我啜了一小口，然後含在嘴裡許久，凝視一番後決定忘記我要寫關於康斯坦丁的事，只專注於自己那個當下的存在，用自身證明自己於此存在。我又喝了一口威士忌，突然感覺非常良好。

我們聊了五個小時之久，期間談論了美國和歐洲的電影、導演和演員，討論了劇本和對白，談了馬術運動、機場、一些城市，甚至花了半小時的時間在討論旅館房間。他帶我參觀了房子、馬廄和他引以為豪的馬匹，還看了訓練跑道以及一條他新鋪設、穿過森林長達三公里的跑道。他喝了半瓶威士忌，但仍然十分清醒。我倒是喝了對我來說太多的量——一共四杯。

當我終於說再見時，天已經黑了。康斯坦丁送我到車子旁。此時他換上了皮夾克，戴了頂軍帽。他說他會很高興能再次見到我，也歡迎我隨時去拜訪他。他笑得如此友善，就像他在電影裡對空姐

那樣迷人地笑，但同時也感受到眞誠，我深深被打動。他對我揮了揮手。

當我再次經過那個有著星狀山牆的車庫時，夜空下的它看起來越發不可思議了，我現在才想到剛才的訪問根本完全忘了拍照。這個念頭使我悶悶不樂，想著是否該開回去。但後來還是決定繼續往前開，因爲實際上天色也已經太暗，無法拍照了。我發現，我已經忘了之前的談話，想不起來眞正說了什麼字句，並且爲著自己居然沒有錄音或至少做點筆記什麼的而感到難過，即使我知道，眞的那麼做也是毫無意義，只會造成干擾罷了。

當我開了四十公里的路回到巴黎時，天已經完全黑了。我不知怎地開了另一條路——納伊大道（Avenue de Neuilly）通往市區。這是香榭麗舍大道的延伸道路，行駛在這條路上會有一種就算朝著凱旋門開了幾公里，也沒有離他更近的感覺。它依舊總是燈火通明，高高聳立於地平線上。我直接開往電影院，發現正在上映另一部我還沒看過，由約翰·福特於 1939 年拍攝的原音電影——《少年林肯》（*Young Mr. Lincoln*, 1939），由亨利·方達飾演主角。只有少數幾部上映的電影可以像這部，看了沒有負擔，只有解放的感覺。之後我吃了頓飯，稍晚在夜間場又看了部傑利·路易斯（Jerry Lewis）[5]電影。我第一次聽到路易斯眞實的聲音。回到旅館，我繼續讀起了偵探小說。

「直升機穿越沙漠，朝達卡（Dakar）機場明亮的燈光飛去。」

5 譯註：傑利·路易斯（1926–2017），美國歌手、喜劇演員、電影製片、編劇和導演。

第二天，我飛回了慕尼黑。憶起過程，與康斯坦丁的會晤似乎是一種獨一無二的緊湊經驗，這種感覺類似於看完一部全程都很緊張刺激的電影，或者是經歷了一段疲憊卻充滿狂熱經歷的日子：正因為這一切過於清晰緊迫，以至於事後很難從回憶中萃取細節。因此我嘗試著去憶起康斯坦丁這個人，回憶著他的形象。

　　他在房間裡走來走去，現在正站在半開的門邊望著院子。雙手拇指鉤在他的牛仔褲褲耳中，手肘朝外，雙腿分開，身體緩慢地前後搖擺，擺動時腳跟總是離地。之後很長一段時間他就這麼站著。院子裡有三名馬僮和兩名騎師圍著一匹馬站著大聲討論。那些男孩正是圍觀我打撞球的人。

　　他帶我參觀房子。他將儲藏室布置成一間放映室，裡面有一台16mm放映機和一座配有銀幕的舞台。很顯然，這個房間長時間被小孩當成木偶戲舞台來使用。角落裡擺有一些大型金屬行李箱，對於我的疑問，他回答說他擁有幾乎所有他拍過的電影的拷貝。

　　客廳的架子上立著一片陶土盤，上面有著用畫筆手寫，不容錯認的筆跡：「獻給埃迪·康斯坦丁，巴布羅·畢卡索（Pablo Picasso）贈」，底下為日期。康斯坦丁敘述他曾和其他人一起去拜訪過畢卡索。散會時，畢卡索喚住他，邀他進屋。當他們獨處時，畢卡索脫下襯衫向他展示自己的肌肉。康斯坦丁也向我表演了畢卡索如何展現自己以及如何感受自己的二頭肌。他真的還很健壯，「一個將近九十歲的男人！」他激動地說還一邊搖著頭，彷彿至今仍無法相信，然後又再次向我演繹了畢卡索如何秀他的肌肉。

　　我們混雜地使用英語和法語交談。偶爾說上一句破爛德語以示

好感。

他摘下太陽眼鏡。我第一次看他的眼睛，他的眼睛狹長，幾乎沒有睫毛，而且似乎能比別人更往側邊看。眼瞼低垂的他，眼神蒙上一層陰影，神態完全暗淡無光。脖子和眼睛周圍的皺紋透露出康斯坦丁已經老了。

在訓練跑道上，我們遇到了一位十二歲的男孩，他向我介紹了這個男孩。那是他的兒子雷米（Lemmy）。他的笑容和嘴巴與康斯坦丁一個模樣。雷米的朋友，來自村裡的男孩，也就是我們在練習場和院子裡遇到的那些馬僮，或以呼叫或以手勢向康斯坦丁打招呼。他很友善地回應他們。他說法國電視台現在正放映寇遜的老電影，當然這些男孩以前從未看過。他停了下來：「出乎意料的是，他們喜歡這些老片，雖然電影院裡還有其他的片，例如詹姆士・龐德（James Bond）和其他那些隨後出現的主角，還有西部片等。」繼續往前走時，他說很高興這些小男孩選擇站在他這邊，表示寇遜還有一些東西仍值得認同。

他深呼吸了幾次說道，在鄉下這裡，酒精根本起不了什麼作用，想想應該是氧氣的關係，酒精一下子就在體內燃燒殆盡。他彷彿帶著歉意地那樣說。

再度回到客廳時，他說對於他的電影有很大一部分與暴力有關這點總是讓他感到鬱悶沮喪。現實生活的他其實既不會拳擊，也不會空手道或柔道。他總是看著別人的示範動作，然後依樣畫葫蘆。他從來沒有為因為被認為善鬥而感到驕傲。當我告訴他，他的電影在現實中從來就不殘酷，反而總是很有趣或友善的時候，他感到

很欣慰。這也是他一直所想表達的意念，這部分他通常會帶入所扮演的角色，透過眨眼和燦笑等小動作來傳達。他很認同寇遜這個角色。當然，他仍想扮演他，比其他任何角色都想，無奈劇本常常非常糟糕和幼稚。他悲傷地望著。儘管他也喜歡高達和彼得・李林塔爾（Peter Lilienthal），但是他更想要以另一種轉化過的形式再次扮演寇遜[6]。

如果他在談話中需要針對影片或導演作出批判或表態的時候，他會變得非常謹慎小心，並總是待我做出反應後，才堅定地表達自己的想法。他並不是在乎外界評價，不過他也不是很確定，有時他的反應就像個孩子。

他告訴我們他出生於好萊塢，但從未在美國拍電影。當我想進一步瞭解他在美國所做的事情時，他的回答是，他做過許多不同職業。我可以感覺到他似乎不是很願意談他的美國時期。最後他說，當時接受了歌手培訓，也因此參加一些電影拍攝，但不過是合唱團裡眾多成員之一，而合唱團也僅是某齣音樂劇的背景而已。他從沒想過要當演員。1948 年，他來到法國，並以歌手身分留在法國。當他已經在酒吧和歌舞廳巡迴駐唱多年，有一天有人問他，是否願意在電影裡出演一個角色。一開始他並沒有認真考慮，然而終究不知不覺地成為寇遜。關於這個故事，他想必已經講了無數次。他一方面顯得很樂意分享，同時卻也感覺很勉強，並且直到我們談論其他

6 譯註：康斯坦丁曾兩次在高達的電影中扮演寇遜，分別是《阿爾發城》（*Alphaville, une étrange aventure de Lemmy Caution*, 1965）和《德國玖零》。他和彼得・李林塔爾唯一合作過的電影，即前文提到的《馬拉泰斯塔》。

話題時眼神才再度跟我對上。

　　幾年前，他終於有個機會回到好萊塢，他於是在最昂貴的酒店中租了一戶最昂貴的別墅房，然後以極盡奢華的方式待了兩個禮拜，盡可能展現傲慢勢利的態度。這對他來說是一種報仇。他笑了。他真的覺得好玩極了。瑪麗蓮・夢露（Marilyn Monroe）和卡萊・葛倫（Cary Grant）也住過那間別墅。

　　當我提出要求播放他的唱片時，他拒絕了，他說他會感到尷尬，屋子裡也沒有真正的唱片機。壁爐前的地板上是有那麼一台播放器，但光用看的也能發覺，早已被孩子們玩得破破爛爛了。他接下來將錄製新的黑膠唱片，唱的是法文。他還講述了遇見法蘭克・辛納屈（Frank Sinatra）以及與其攀談的經過。

　　最近有次在汽車收音機中，他聽到了一首李・馬文唱的歌，很是喜歡，特別是因為在這首歌裡實際上口白念的比唱的多。他在房間裡來回走動，唱著主打歌〈我在流星下誕生〉（I Was Born Under A Wanderin' Star），並試圖壓低自己原本已經夠低沉的嗓音來演唱。

　　他突然說自己是一個孤獨的人。他很清醒自然地說出這句話。儘管人生故事精彩如他，他始終是一個孤獨的人。就在這個時候一個馬僮跑了進來，他想知道關於某匹馬的一些事。康斯坦丁轉向他：他也可以證實自己很孤獨。馬僮回答：是的，我知道。他說這句話的態度和康斯坦丁一樣認真。

1970 年 10 月

《國際青年音樂大秀》
The Big T.N.T. Show

　　這部電影是 1965 年由美國電視台製作，在好萊塢紅磨坊（Moulin Rouge）劇院[1]三千名青少年觀眾前拍下的現場紀錄。不同於大多數同類型電視節目，這部片實際上紀錄了 1965 年的音樂，以及當時喜歡這些音樂的人們。

　　如果已經習慣看一般的，尤其是電視裡播放的音樂電影，而破壞了閱聽品味的話，那麼你可能會認為這部片很無聊：不僅平淡無奇，還是黑白片。直到大家漸漸意識到，我們只是不太習慣「不被欺騙」。整部片攝影機要不固定於一處，要不緩慢地朝著拍攝的對象移動，或是從容不迫地圍繞他們，以遠景或美國敘事片中慣用的連續鏡頭來拍攝。每張影像自成一體，展現出一種觀點，一種專注和一段時光。沒有破破碎碎的剪接，沒有魔幻的聲光特效，也沒有

1 譯註：即厄爾‧卡羅爾劇院（Earl Carroll Theatre）

狂野的橫搖鏡頭來搶鏡。這部電影不想證明任何東西，既沒有表達反感，也沒有展現欣喜。影片沒有試圖做任何解讀，只是忠實呈現所見之物，不帶幻想，這真是實屬萬幸。而且電影全程保持現場原音收音，並非事後錄製，其中聽眾的尖叫和掌聲也並非事後混入。影片中有個畫面可見一個女孩在跟著唱歌，從她的嘴巴動作中便能清楚地辨認她和飛鳥樂團正在唱同一句歌詞：「對於一切，轉，轉，轉。都有季節，轉，轉，轉。」（To everything, turn, turn, turn／there is a season, turn, turn, turn）

　　首先上場的是雷・查爾斯（Ray Charles）和他所屬的樂團。他演奏著鋼琴，自彈自唱〈沒關係〉（It's Alright）。我非常喜歡，但是我不記得為什麼我總認為那是派對音樂。佩圖拉・克拉克（Petula Clark）唱的〈下城〉（Downtown）仍在我耳邊縈繞，彷彿就算是今日仍可以在自動點唱機中點播這首歌。接著是一匙愛樂團（The Lovin' Spoonful）演奏了〈你相信魔法嗎〉（Do You Believe In Magic）和〈你無需如此親切〉（You Didn't Have to Be So Nice）。其中約翰・塞巴斯蒂安（John Sebastian）演奏的樂器看起來像是接了電的齊特琴（Zither）。在他的專輯封面總寫著「自動豎琴」（Autoharp），所以想必這玩意兒是這麼叫的吧。不過他們沒有演奏我最喜歡的曲目，如〈白日夢〉（Daydream）和〈城市的夏天〉（Summer In the City）。我後來想起，那些歌是 1966 年夏天才發行的。

　　儘管這部電影頻繁切換青少年觀眾的鏡頭，但並不會像其他同類型電影那樣干擾我，相反地，這引起我相當大的興趣，得以再次回味當時流行的服裝、髮型、面孔和動作。波・迪德利（Bo

Diddley）用他那把鯊魚造型般的吉他彈奏著節奏狂野，卻十分流暢的搖滾樂。在專輯封面上，他通常抱著一把方形吉他。他相當胖，並且以一種我從未見過的方式移動。當他彈奏〈波‧迪德利〉（Bo Diddley）和〈嘿！波‧迪德利〉（Hey! Bo Diddley）時是如此快速和專注，導致他很快就大汗淋漓。他戴著一副黑色粗框眼鏡（可以看得出來他是遠視）和領結。

電影中幾乎所有其他男性都穿著高領毛衣、AB 褲和尖頭鞋。在穿著高跟鞋和堅信禮服裝（Konfirmationskleid）的瓊‧拜亞（Joan Baez）表演完後，雷‧查爾斯再次登場，演奏了〈喬治亞在我心〉（Georgia On My Mind）和〈盡情享受美好時光〉（Let The Good Times Roll）。然後，又輪到拜亞，這次還加上了管弦樂團伴奏。她演唱了正義兄弟（Righteous Brothers）的〈妳已失去那愛的感覺〉（You've Lost That Loving Feeling），她動作有點生澀笨拙，而且對於演唱這樣的歌曲感到難為情。菲爾‧斯佩克特（Phil Spector）為她鋼琴伴奏，他同時也是這個節目的製作人，整場演出多次見他興奮地在背景四處走動。羅尼特組合（Ronettes）演唱了〈做我的寶貝〉（Be My Baby）和〈喊叫〉（Shout）他們頂著一樣長的烏黑秀髮，穿著同樣的褲裝，做著同樣的動作。羅傑‧米勒（Roger Miller）唱了三首歌曲，其中我對〈公路之王〉（King of the Road）記憶最深刻，因為裡面有句歌詞是「我沒有香菸」（I Ain't Got No Cigarettes）。之後是飛鳥樂團。他們演唱了〈轉轉轉〉（Turn, Turn, Turn）、〈拉姆尼的鐘聲〉（The Bells of Rhymney）和〈鈴鼓先生〉（Mr. Tambourine Man）。我認為 1965 那年沒有能比這更優美的音樂了。飛鳥樂團的

表演幾乎和唱片裡一模一樣。

　　羅傑‧麥吉恩戴著一副方框眼鏡，那一直爲大家所熟悉的標誌，觀眾裡有些女孩也戴著同款眼鏡。大衛‧克羅斯比（David Crosby）則是披著一件斗篷，顯得圓滾滾的，整場不斷調皮地笑著。艾克與蒂娜‧透娜（Ike & Tina Turner）演奏了幾首我不知道名字的搖滾樂。分布在大廳裡的警察盡可能以 1965 年的姿態自信地站在那裡。我的朋友吉米一定會喜歡這部電影的。

　　　　　　　　　　　　　　　　　　　　　　1971 年 5 月

電視劇：《無畏的飛行員》

Im Fernsehen: *Furchtlose Flieger* [1]

原音冒險動作電影，本身就是一場冒險

上週，我看了兩部飛行員電影：霍華‧霍克斯的《天使之翼》（*Only Angels Have Wings*）[2] 和懷特‧馮‧菲斯滕貝格（Veith von Fürstenberg）與馬丁‧繆勒（Martin Müller）共同執導的《無畏的飛行員》。

霍克斯片中飛行員主要面臨的困境，是飛機的飛行或是降落過程。而菲斯滕貝格和繆勒所要面對的問題則是在地面：首先得有一

1 譯註：1971 年上映的德國冒險片，是「作者電影發行公司」（Filmverlag der Autoren）的第一部作品。一位名叫費迪南的年輕人為尋求幸福，逃離城市前往鄉下。偶然間，他發現了一架廢棄飛機，從此夢想飛翔，在朋友艾克的幫助下，設法使飛機重新飛上天空。本片主角皆以本名出演。

2 譯註：1939 年霍克斯執導的美國冒險電影，霍克斯曾在第一次世界大戰於空軍服役，熱愛飛行，本片是根據他親眼所見的一系列真實事件改編，由卡萊‧葛倫擔綱演出。講述一名優秀的飛行員在南美經營一家小型空運公司，靠著破舊二手貨機和幾個不怕死飛行員，風雨無阻飛越山脈收信送信的故事。

架飛機。

卡萊・葛倫向一個女人講述了另一個女人要求他在飛行與她之間做出決擇。結果如這個聽故事的女人所見：他現在仍然在開飛機。費迪南（Ferdinand）告訴蒂娜（Tina），他其實對飛機不是那麼感興趣，那是艾克（Ike）的事，艾克則告訴蒂娜，他之所以和費迪南在一起，是因為一個人實在太無聊了。

霍克斯影片中的冒險部分在於飛行員如何飛、在何處飛與何時飛，還有飛行的速度如何成為他們生活和思考的速度。而在《無畏的飛行員》中比較冒險的部分則在於究竟要不要飛行。充滿冒險精神是他們的想法，而不是他們的生活。

費迪南曾經有次敘述了一種四度空間西洋棋（vierdimensionales Schach），他坐在飛機旁的地上，斷斷續續有點費勁地向蒂娜傳達了他的想法。後來有次他在一輛卡車上說道，他之所以並未成為奧地利的西洋棋大師，是因為輸了最後一場決定性的比賽。有一天晚上，他坐在電視機前，說每個人應該要擁有許多台電視，這樣才能同時觀看所有節目，此時大家才驚覺，他看起來病了，而且十分沮喪。這部電影裡的生活基本上沒有任何「速度」，一直到片末，當費迪南、艾克和蒂娜終於成功地將飛機飛上天時，才有所謂的速度可言。

這部電影敘述故事的步調也是緩慢而繁瑣的。經營著加油站兼出租房間的蕾娜特（Renate）和克里斯汀（Christian）早上會與費迪南一起吃早餐。蕾娜特想起她買了蜂蜜，所以起身去拿。當她回來時，說外面停了輛車，是客人。「這麼早？」克里斯汀驚訝地

說道。他拿了自己那杯咖啡，站了起來，從費迪南背後跨爬過板凳走到外面。影片到了此處鏡頭仍然跟著，可以看見克里斯汀如何一路維持平衡走向加油機，小心翼翼將手上咖啡放置穩當，然後爲顧客服務。影片就縈繞在這些無足輕重的小事、動作和對話中進行下去。這點與霍克斯的電影很像，卡萊・葛倫在點菸方面花的力氣，比在霧中沒有雷達穿越安地斯山脈（Anden）的飛行還要多。

克里斯汀曾經在庭院裡牽了一條電線，讓費迪南和艾克在修那架老舊的雙翼機時能接喇叭，以便在工作時可以聽音樂。他將喇叭放在機翼上，但喇叭並沒有發出聲音，也找不出原因。他生氣地踢了踢電線，喇叭突然好了，並傳來「我們倆心纏繞」（We are two hearts entangled）的歌聲，但費迪南和艾克實在太專注於他們的工作，以至於根本沒發現。克里斯汀在驚訝於自己成功修好喇叭後，滿意地轉身離去。

菲斯滕貝格和繆勒的整部電影的運作方式便類似這場戲，他們不追求完美，而是力求自然的表現。他非常重視所刻畫的人物，因此不會將不適合的故事強加於他們身上，因爲他們不是卡萊・葛倫和麗泰・海華斯（Rita Hayworth），所以會給予他們更多自由，讓這個故事變成自己的冒險故事，雖然這有可能不再那麼具有冒險精神，但表現則更準確和親切。費迪南在卡車上對克里斯汀長篇大論地侃侃而談時，克里斯汀只爲了他們也能來玩上一局棋而感到欣喜。當他們那天晚上眞的如願坐在加油站前下棋時，艾克開著卡車來，但煞車煞得太遲，撞上桌子，連同棋盤整個撞翻。他俯身探出窗外，想知道這局究竟誰贏了。

這部電影不是商業片：它既不會讓你想冒險，也不會滿足你內心冒險的欲望。它頂多只會讓你想踢踢足球；清晨站在陽台上仰望天空；或在夕陽黃昏時坐在卡車後面和一個女孩聊天。即使戲中扮演金髮女郎的芭芭拉·瓦倫丁（Barbara Valentin），也不需要費力扮演其他人，她演她自己就好。有一幕，她就只是坐在一輛黃色的跑車裡微笑著。

1971 年 6 月

《納許維爾》

Nashville[1]

一部可以練習觀賞與聽力的電影

　　我是個電影人。直到大約六年前，我都在寫電影評論[2]，但是當我能自己拍電影時就停筆了，因為兩者都做似乎有所矛盾。60 年代末期德國電影比現在要少得多。然而，在日報以及兩本電影雜誌中，仍可見認真、專注且稱職的影評。如今，如果我想瞭解一位美國重要的新銳導演如勞勃・阿特曼（Robert Altman），我必須得從外國雜誌中才能獲得資訊，例如在英國現有的五本電影雜誌之中尋找，儘管英國本身幾乎沒有出產什麼電影。如果現在要我寫一篇關

1 譯註：1975 年由勞勃・阿特曼為美國獨立兩百週年獻禮製作的美國諷刺喜劇音樂電影。電影描繪了當時美國鄉村音樂重鎮納許維爾，音樂界中不同人物間的關係與故事。片中將音樂會和競選大會合而為一，以鄉村音樂隱喻政治，以群星隱喻政客。本片對「美國精神」進行了全面反思。全片共有二十四名主角。

2 譯註：作者溫德斯自 1967 年學生時期起，便開始在雜誌上發表影評，直到 1970 年執起導演筒之前，都在撰寫影評。此文作於 1976 年，距先前的影評生涯已過六年。

於阿特曼電影的影評，我其實想寫的主要原因是出於對西德電影評論現狀的憤怒，對於電影寫作環境的憤怒，對於電影寫作是否還保有任何聲譽的憤怒。

與 60 年代末期情況不同，西德現在所拍的電影，已經引起全世界的關注。這種成果絕非單一現象，而是經由一大群人努力，持續生產的成果。但另一方面，德國卻「完全沒有」任何電影雜誌以評論電影的方式來伴隨「德國新電影」（Neuen Deutschen Film）的演進，就像法國的《電影筆記》（Cahiers du Cinéma）之於「法國新浪潮」（La Nouvelle Vague）那般。有的只是一些全國性日報和週報裡關於影評的零星版面；或是一些新發行的影視節目雜誌，例如《場景》（Szene）、《情報》（Tip）、《報》（Blatt）、《移工》（Hobo）等，這些都只是作為缺乏真正電影雜誌的一種替代罷了。而這些所留存下來的影評，僅僅根據日常需求進行調整：它們通常是提供關於電影的品味標準及看法。裡頭所寫的，不外乎是影片發行商之後在宣傳影片時可以拿來引用的材料，但是並未創造出電影作為語言或文化這種意識。這類評論只針對個別電影，不再進行任何比較，不論是與影史電影的比較，或是與當今電影定位的比較。評論僅用來說明電影可看之處、應看或不應看的理由。抹煞電影與生活的意義；忽視電影比起戲劇、音樂或美術，對於我們的時代來說，是一種更準確、更全面的紀錄這個事實；電影可以異化人們的渴望和恐懼，藉此對人們造成傷害；反之，電影也可以打開視野，拓展生活並揭示自由，為人們帶來益處。簡而言之：電影遠遠不止是製造影片的工業而已。

同時，我不想抨擊少數在德國仍在撰寫影評的人。他們的影評文章直接背負著這個國家電影文化本身的聲譽，這並非他們的錯，而電影文化早已被（電影政治上的）美國殖民地——「德意志聯邦共和國」徹底驅逐了三十年之久[3]，一開始的十二年最糟，那是史無前例地大掃除。當時在區域性報紙上經常看見許多人對於電影有深刻瞭解和熱愛，但卻不被允許在專欄裡撰文：因為那是為文化相關議題保留的，電影評論則屬於「地方報導」。

　　我也時有耳聞影評被這些越是愚蠢就越加傲慢的編輯所主導，任由他們恣意的刪減、改寫甚至全數刪除。

　　在全國性的週刊中，其中特別引人注意的，是最近在《明鏡》（Der Spiegel）中將影評、影話或電影寫作套上了新聞學方法，這點尤其令人感到絕望。因為比起描述的對象，這類文章更重視的是自己，只知道猛烈批評或是欣喜若狂地吹捧，無論何者都是採取上對下的態度，而不是從事物本身出發。文章內容毫無特色，沒有立場，這正是新聞學，一種實際上沒有自己的意見，隨意地對著一個形象，而非真正的主體進行剖析。《明鏡》曾刊登過一篇封面故事〈獻給神童的桂冠〉（Lorbeer für die Wunderkinder）來讚頌「德國新電影」，然而隨即在幾週後發表了另一篇完全顛覆的故事，公然否認之前的讚揚：〈電影——一個沒有未來的行業〉（Film: Eine

3 譯註：此指二戰後 1949 年盟軍佔領法中規定，德意志聯邦共和國（二戰後分裂的西德正式國名）不得對外國電影施加任何進口限制。此舉可追溯至美國當年的政治遊說：為舒緩好萊塢的大型製片廠受到來自電視的衝擊，因此迫切依賴出口業務的收入。故作者在此稱西德為美國的殖民地。

Branche ohne Zukunft）。彷彿把一個事物高高吹捧起，就是爲了能重重抨擊落地，這並不利於電影和影評的聲譽。然而，我這麼說並不表示應該給予德國電影更多認可，相反地，最近這幾年關於德國新電影的描述反而正面得有點矯枉過正，出現太多鼓勵性質的文章，這也許是出於政治原因，避免傷害再度萌芽的德國電影。然而，這樣的結果是，現今發行商每兩部片便以「偉大的德國國際電影」爲號召，這樣只會激發錯誤的希望，喔不，應該是說希望被錯誤地激發。

沒有德國電影能夠與國際（主要是美國）製作的電影相抗衡。從我們的電影製作情況來看，這是不用去想的。但是，相反地，這可能就是德國特有的電影，正因爲它的不國際化，沒有混雜，不需經改編而值得稱許，至少這點可以在德國電影中佔有一席之地。

如何保持這樣的想法與貫徹此意識來贏得觀眾的追捧，可能是電影評論家，或者是一本不存在的雜誌的任務。

我已經描寫完我的憤怒。現在，我要開始評論一部美國電影，決不會與我剛剛發表的想法相矛盾。《納許維爾》並不是一部光是宣傳預算就超過電影補助的鉅作，也不是那些吹捧美國爲世界數一數二美好國度的電影。《納許維爾》是一部關於美國，且迷戀美國的獨立電影。按照歐洲標準來看，這可稱作是一部「作者電影」（Autorenfilm）。要是《納許維爾》之後不會在更多電影院裡放映、或是不以原音播放，那我還能寫下評論嗎？拍攝《納許維爾》時，採用了革命性的音響系統，以八條音軌的設備進行錄音，意即最多能以八顆麥克風同時收音，以達到更好的混音效果，不僅連背景

對話變得無比清晰，還收錄了其他雜亂的原聲，可謂前所未有地全面。耳朵彷彿處在四面八方而來的嘈雜聲中。《納許維爾》也是一部有關噪音的電影，那是一種屬於美國的噪音，由音樂、語言、交通以及廣播和電視廣告交織而成的聲音。因此若是要用德語配音，意味著勢必會刪去此片一大半內容。這部電影搭上字幕後，其實很容易理解，就算沒有字幕也是如此。

《納許維爾》講述的是二十四個人五天內發生的故事。這二十四個人在某些部分相互關聯，而其他部分則毫無交集，有時生活的軌跡隨機交錯著。共通點是每個人或多或少都與音樂有所連結。故事發生之處——田納西州的納許維爾即是美國鄉村音樂產業的首都。這裡聚集了所有大型錄音室、通訊社、樂器製造商、代理商，所有重要的音樂和媒體集團都在此設了分部。這裡孕育出的鄉村音樂在美國幾乎隨時充斥耳邊，也是除了搖滾樂之外第二大的流行樂類型。音樂將一切融為一體，充滿了感覺與渴望，充滿了家鄉，充滿了父親和母親，是條「漫長寂寞之路」（long lonesome roads）[4] 和留下不少「破碎的心」（broken heart）[5]。有時會出現真正打動人心的音樂，但大多數的時候則像是美味的甜點，純粹遵循商業模式，而非發自內心的情感。音樂之都的中心是大奧普里（Grand Ole Opry）音樂廳——美國最古老的廣播電台音樂節目便是發源於此，每天會播放五個小時的鄉村音樂。

4 譯註：此處借用駁藍樂團（The Shocking Blue）1969 年歌曲。
5 譯註：此處作者引用了《納許維爾》裡的歌詞。

阿特曼用兩小時四十分鐘的時間敘述了這二十四個故事，沒有使用倒敘手法，沒有任何心理上的連結，雖然偶有交集，但往往只是同時並行向前。在整個電影過程中，觀眾會漸漸習慣這種敘事技巧，不知不覺地越來越介入他們之間混亂的關係。

這種敘事風格似乎也是他們感知這個世界以及與彼此相處的方式。陌生人可能一秒變得熟稔，但下一刻卻又變得比以往更陌生。阿特曼平等地對待每個故事，保持同等距離，既不參與其中，也不妄加評斷。這二十四位演員都具備了所謂「正常人特質」，意即不是那種你只會在電影見到的那種獨一無二的類型。他們之中沒有明星，其中許多人已經跟阿特曼合作好些年了，這點跟約翰・福特一樣。這些演員一直以一種特別的方式共同合作製作一部美國影片。許多對話和情境是由演員自己發想而成；那些飾演歌手的人，也是自己寫歌譜曲。原始腳本設定是十七名主角，而經過阿特曼與演員們集體創作後，決定改編擴大成二十四名主角共演。瓊・圖克斯布瑞（Joan Tewkesbury）[6]是阿特曼執導《花村》（*McCabe and Mrs. Miller*, 1971）時的場記女孩。她還為他寫了《沒有明天的人》（*Thieves Like Us*, 1974）劇本。阿特曼也決定下下部將執導她另一部原創劇本的電影《爵士年代》（*Ragtime*, 1981）[7]。

6 譯註：亦為《納許維爾》演員之一，飾演湯姆（Tom）的愛人／肯尼（Kenny）的母親。

7 譯註：由於《納許維爾》隨後的下一部電影《西塞英雄譜》（*Sitting Bull's History Lesson*, 1976）票房失利，導致後來取消《爵士年代》片約，阿特曼與圖克斯布瑞雙雙退出此片拍攝，改由米洛斯・福曼（Milos Forman）執導，於 1981 年才上映。

瑞妮・布拉克利（Ronee Blakley）扮演歌手芭芭拉・珍（Barbara Jean），轟動納許維爾的大明星。故事開始時，她因為一場意外長期住院後返回城市，等待她的是大批媒體、電台、高中樂團和數以百計的歌迷。但是在大家熱烈歡迎她的那一刻，她又崩潰了。她的故事便是在敘述她如何不斷地受神經衰弱所擾，但還是努力成為公眾人物的過程。她表現地極度脆弱與敏感，以至於觀眾無時無刻都為她吊著一顆心。在一場演唱會上，她完全忘我地陷入了自己的情緒，並且像一個孩子般胡言亂語地說著自己小時候的故事。

艾倫・加菲爾（Allen Garfield）飾演她的丈夫和經紀人巴奈特（Barnett），他已經無法判斷該推銷珍到什麼地步，以及該保護她到什麼程度。他在這種極端混亂的狀態下，當他想幫珍時，卻只會傷害她。他是愛她的，這點我們看得出來，但是他的愛使她退化如孩子般幼稚。巴奈特身形肥胖，總是出汗。突然間他的臉上顯出赤裸裸的絕望。

凱倫・布萊克（Karen Black）扮演的是歌手康妮・懷特（Connie White），算是位居第二，僅次於珍的歌手。當珍缺席時，便由她代替。兩者絕不同台。在這樣的運作模式下，他們別無選擇，只能互相憎恨。在鮑伯・瑞佛森（Bob Raffelson）執導的《浪蕩子》（*Five Easy Pieces*, 1970）中我已經讚歎過布萊克的演技，因為她敢於在片中飾演一個不受歡迎的女人，片裡她散發出的粗俗，以及天真、幼稚、母性兼具的毀滅性格，令人感到驚駭，這樣從未在電影裡見過的女性類型，在美國這個國家卻司空見慣。懷特也讓我們更瞭解女人的樣貌，她展示了一個女人，一個美國女人非常重要的特質。

亨利‧吉勃遜（Henry Gibson）扮演歌手海文‧漢米爾頓（Haven Hamilton），是納許維爾當地的重要人士，彷彿將整個城市玩弄於股掌之間，換言之，他是納許維爾的公關市長。他穿著有華麗亮片繡花的白色牛仔晚宴西裝，還戴著一頂荒謬的雙色假髮。他個頭兒很小，但有著極大的自信。影片由漢米爾頓開場：他在工作室裡錄製他的兩百年紀念唱片，副歌唱道：「我們必定是做了正確的事，才能維持兩百年。」

　　他把一名被稱為「青蛙」的錄音室樂手趕了出去，只因為不喜歡他的長髮。飾演「青蛙」一角的也是該片的音樂指導理查‧巴斯金（Richard Baskin）。他總是以樂手身分出現在所有可能的機會中，不過他並不屬於二十四位主角之一。漢米爾頓有個年約三十歲的兒子叫巴德，由戴夫‧皮爾（Dave Peel）飾演，完全依附在父親的羽翼之下，亦步亦趨追隨著他。同時，漢米爾頓也很得意地帶著兒子到處轉，像極了咯咯叫的母親向眾人炫耀著自己的模範生兒子。在一場音樂會上，他讓兒子登台，並說：「他真是棒透了，不是嗎？」聽眾隨之鼓掌。《納許維爾》涉及了許多造就美國的事物。其中一點便是不論男女都缺乏身為男人或女人的認同感。漢米爾頓看起來更像是邁阿密海灘上一位有錢的女士，而巴德與其說是他的兒子，反而更像是漢米爾頓的女兒。

　　而一直陪伴在漢米爾頓身邊並且緊迫盯人的女人是一名人稱「珍珠女士」（Lady Pearl）的夜總會老闆，由芭芭拉‧巴絲莉（Barbara Baxley）所飾演。有一回她和漢米爾頓因為一段副歌爭論不休，說究竟唱的是「奇蹟，奇蹟」（Wonder, Wonder）還是如她聽到

的「汪達，汪達」（Wanda, Wanda）接著，她便依照自己所想的唱出來。她的嗓音聽起來像黛絲鴨（Daisy Duck），絲毫分辨不出性別。

蘇琳・蓋伊（Sueleen Gay）是一家咖啡廳的服務生，夢想著成為鄉村歌手。她的夢想遭到有心人士利用，說會讓她和珍在大奧普里同台。而她誤信了這個空口白話的承諾，在當地政客的慫恿下，在一場男子聚會上大跳脫衣舞。蓋伊還在胸罩裡塞了許多衛生紙，好讓自己看起來豐滿點。關・威莉絲（Gwen Welles）為了這個角色做了很長時間的準備，並且實地在納許維爾機場的咖啡廳當服務生見習。她表現愚蠢的方式以及荒腔走板的演唱，著實令人驚嘆。

還有另一個想當歌手的女孩阿布奎基（Albuquerque），由芭芭拉・哈里斯（Barbara Harris）所飾演。她和年長許多，由伯特・雷姆森（Bert Remsen）所飾的丈夫史達（Star），一起搭著卡車離開山裡前往納許維爾。史達其實並不希望她去唱歌，所以她選擇離開他。就在史達在到處尋找她的時候，阿布奎基已經在各處試圖尋找機會了。這段期間，她看起來越來越邋遢，甚至還在車上過夜，不過，最後她突然得到一個可以在大眾面前唱歌的機會。她的歌聲如此優美，讓人忍不住摒息聆聽。凱斯・卡羅汀（Keith Carradine）飾演的歌手湯姆（Tom）與許多女人有關係，但也表示，他並未與任何女人經營過一段關係。他愛的是他自己，他最喜歡聽的是自己的音樂，在酒店的房間裡總是不停播放著自己的歌。卡羅汀在片中唱的也是自己寫的歌。湯姆歌裡所唱的愛情與他自身對愛的無能成了鮮明對比，他無法欣賞自身之外的任何事物。搖滾樂經常與這種自戀有關。

雪莉・杜瓦（Shelley Duvall）扮演從洛杉磯來到納許維爾的追星族瑪莎（Martha）。瑪莎稱自己為「洛杉磯瓊」（L.A. Joan）。她是如此渴望與人相識，但卻導致她根本沒有結識任何人，也沒有人與她結識。瑪莎無時無刻都在做改變。有次她去了趟洗手間，當她出來後，之前和他說過話的那名男子就不認得她了，因為在這之間她已經換了髮型。不過此時，瑪莎也改變心意，對另一個人產生興趣。

一位戴著一副復古圓形金絲框眼鏡的年輕人，挾著小提琴箱來到納許維爾。他總是到處流連，觀察一切。有一次他和母親通電話，最後他按掉電話，然後才對著話筒說：「媽媽，我也愛妳。我真的愛妳。」

電影裡跟這個音樂界平行的故事是一個名為「替代黨」（Replacement Party）的第三政黨總統候選人競選活動，競選口號為「國家新根基」（New Roots for the Nation）。候選人名為菲利普・華克（Philip Walker），為他在納許維爾的露臉打點一切的，是他的其中一名公關經理約翰・崔普雷特（John Triplette），由麥可・墨菲（Michael Murphy）所飾演。崔普雷特試圖贏得當地重要人物漢米爾頓和珍的支持，替競選活動站台。崔普雷特甚至允諾漢米爾頓一個田納西州州長的職位。崔普雷特在這些人面前卑躬屈膝，然而在他們背後，卻取笑他們。華克本人並未入鏡，只可從宣傳車的喇叭中聽見他傳的聲音，宣傳車穿插行駛於各個背景畫面，貫穿整部電影。這個聲音總是存在，說的是政治語言——不論什麼都有價碼，都可以被交換。作家托馬斯・菲利普（Thomas Philips）[8]為阿特曼撰

寫了總統競選活動這部分的劇本，原始劇本中並沒有場競選活動與這些角色。

在《納許維爾》裡不論是政治語言還是娛樂圈行話，談論的主題總是圍繞著「價值觀」，相信價值觀的同時卻又深深地鄙視它，充分展現出最粗鄙的矛盾。

納許維爾的一名律師戴伯特‧里斯（Delbert Reese），由內德‧比提（Ned Beatty）飾演，是崔普雷特競選籌備工作的合夥人。他對這個城市瞭若指掌，主要的任務是幫崔普雷特「牽線」。戴伯特是一個直來直往、有效解決事情的人，但有時卻又顯得完全無助。比提以一種令人驚訝、簡單且富含人性的喜劇方式來詮釋這個角色。

他的妻子由莉莉‧湯琳（Lily Tomlin）飾演，名叫琳內爾（Linnea），在一個本該全由黑人組成的福音合唱團擔任歌手。他們有兩個孩子，分別十一歲和十二歲，皆天生聾啞。湯琳以美國影集喜劇演員為人著稱。這是她的第一個「正經八百」的電影角色。片中不論是她美麗慧黠的臉龐；或是她佐以手語與孩子交談或唱歌的方式；或是在卡羅汀誘惑她的情節中，她所表現出的驚愕。所有這些時刻都烙印在觀眾的腦海裡，因為只有在這些時刻，人們才會暫停下來，從日常喧囂中解放出來，真正去感受自己和周圍的環境。

《納許維爾》還是一部關於語言以及將其庸俗化成單一聲響——噪音——的電影。沒有人在聽華克的口號，這種胡說八道只被

8 譯註：托馬斯‧菲利普（1922–2007）為美國小說家、演員和編劇。在《納許維爾》中飾演本人。

當成飛機般的噪音。而且，如果真的仔細一聽，會發現只是不斷重複的冗詞贅言。在一場改裝車賽車比賽（stock-car-race）中，阿布奎基在「青蛙」的陪同下站上一個臨時講台唱歌，音樂在納許維爾屬於各種活動的一部分，但可惜大家聽不見她的歌聲，即使麥克風已經接了音箱，她的聲音根本無法跟破舊汽車引擎所發出的轟隆聲相抗衡，只會看見她那扭曲的臉部表情。

當漢米爾頓想向大奧普里的觀眾解釋珍因為又一次崩潰而無法登台表演時，他說道：「她真的哭出真正的眼淚了。」（She really cried real tears）。

在《納許維爾》裡與上述表現相反地則是琳內爾和她兩個孩子的互動。儘管孩子們能出聲說話，但必須付出極大的努力而且發音還充滿錯誤，因為他們聽不見自己的聲音。因此，琳內爾在與他們說話的同時也得搭配手語。她會仔細聆聽並注視著他們，當她回答時，孩子也專注看著她。這場景深深令人感動。由此清楚可見，語言真正發揮作用的方法：在於「關注」。聆聽也是注視。突然之間一切變得清楚明白，這部電影本身就是一種語言。琳內爾和孩子間的手語沒有謊言，因此更突顯她們周圍充斥的那些瞞天大謊。

片中出現的還有大衛・阿金（David Arkin）飾演的司機諾曼（Norman）；傑夫・高布倫（Jeff Goldblum）飾演的三輪車夫；史考特・葛倫（Scott Glenn）飾演的士兵葛倫・凱利（Glenn Kelly）；基南・懷恩（Keenan Wynn）飾演的老格林先生（Green）；提摩西・布朗（Timothy Brown）飾演的黑人歌手湯姆・布朗（Tom Brown）；羅伯特・多奎（Robert Doqui）飾演的酒鬼韋德（Wade）；以及片中

的「三人幫」：湯姆、比爾（Bill）和瑪麗（Mary），由凱斯·卡羅
汀、艾倫·尼可斯（Allan Nicholls）和克莉絲汀·蕾恩絲（Christina
Raines）飾演。而其中由潔洛汀·卓別林（Geraldine Chaplin）飾演的
英國廣播公司（BBC）記者歐泊（Opal），我特地留到最後提，因爲
我不喜歡她。歐泊總是找不到目標地在整個故事中瞎跑。她做的是
關於納許維爾的報導。歐泊在阿特曼電影裡的概念就像是牽動全劇
的紅線，然而這個設定對她的角色而言卻是致命的：她成爲唯一不
是眞實活著的人物，完全是人爲虛構的。她對所見事物過分激動的
評論令人厭惡，這一切擺明是歐洲對美國的看法。阿特曼想要揭露
那種試圖去解釋一切事物的態度，對一切事物都有意見，無法接受
事物本身的發展，且總是對事物任意進行賦義並誇大；其實根本毋
須如此：他的電影本身就是對這種態度的一種充滿說服力的反駁。
其中歐泊最糟糕的表現莫過於當她在高速公路上遇上連環車禍，現
場一片狼籍，到處都是金屬殘骸，就在她瀕臨暈倒之際，還對著麥
克風尖叫著：「我看到腿伸出來了！這就是美國啊！」，當琳內
爾立即告知她孩子們是聾啞時，歐泊馬上停止錄音，並不斷重複說
著：「太糟糕了！」但是她所展現的「同情」，反而生成更可怕的
東西──無可比擬的無情。要像這樣一一列舉，去釐清或理解阿特
曼所達到的成就是有難度的──他可以同時敘述這些故事，彼此之
間卻不會互相抵觸或排擠。相反地他將一個個故事串連起來，融合
爲一個自己的，全新的故事類型。這種敘事方式，使所有二十四位
人物擺脫了原本會加諸在演員身上，名爲「故事」的枷鎖，因爲
「故事」往往只會讓演員表現更戲劇化，而不是專注於使自己發光

的潛力——直接展現自身存在。在《納許維爾》這二十三名演員可以這麼做：從故事的戲劇性中解放出來，從而在故事裡自由發揮，他們可以自然地展現自己所有技能，生動演出，當然這當中還是有著一些「表演」成分存在。我們可以看著他們如何為生活忙碌。

阿特曼在接受採訪時說：「我們不是在講故事。我們是在展示生活樣貌。」這也為觀眾提供了全新的可能，去發現，去觀看，去聆聽，而不僅僅只為了故事內容。《納許維爾》可說是一部關於美國的百科全書電影。

阿特曼對這部電影及其角色的態度與其他美國電影截然不同：他不是在剝削角色，對他而言，更重要的是理解他們。因此，阿特曼不是只讓蓋伊在非自願的脫衣舞表演中受盡嘲笑而已，而是同時藉由呈現聚會上男人們的醜態來保護她，看他們是如何圍在小舞台邊嘲笑女孩，還一邊替女孩「歡呼加油」。他本人並不苟同這種荒淫的嘲笑，而是在最後對蓋伊的裸露抱持著更大敬意，鏡頭迅速退回遠景，將視線從蓋伊身上拉開。我幾天前在亞歷山大·克魯格（Alexander Kluge）執導的《強壯的費迪南》（*Der starke Ferdinand*, 1976）中看到的一個截然不同的例子，在該場景中，也有一個赤裸的女人，也是出於非自願，因為費迪南將包覆在她身上的毛毯扯下。你可以看到她不喜歡裸露自己，覺得自己很暴露，但是克魯格還是把鏡頭聚焦在她那對豐滿的乳房上。那便是另一種態度。《納許維爾》可以被視為災難電影的一種：只是它涉及的是人們四溢的情感和人與人之間災難性的關係。然而《納許維爾》並沒有將這些溢出的情感完全內化到讓角色成了娛樂功能，像是《火燒摩天樓》

（*The Towering Inferno*, 1974）和《大地震》（*Earthquake*, 1974）兩片，它們就創造出籠罩在恐懼之下的角色來取悅觀眾。更多時候阿特曼著墨於刻畫粗鄙、情感墮落和歇斯底里，展示人性還有其他可能──關愛、關注和悲憫。

正如之前提到的，美國電影有著不同的傳統，這在最近一部更具商業性的電影《飛越杜鵑窩》（One Flew Over the Cuckoo's Nest, 1975）明顯可見。故事結局是一個印地安人為瞭解放自己而出走──喔不，是以自由為名的公式──逃跑。該片的導演米洛斯・福曼（Milos Forman）也與他一起逃走，因為在精神病院中，他除了一些開開玩笑的橋段外，並無其他劇情安排。

阿特曼並沒有在《納許維爾》開玩笑的意思，儘管本片常常出現很滑稽的地方。他也沒有背棄他的人物，而是將這個任務留給了總統候選人華克，就在他在即將踏上人稱「南方的雅典」納許維爾，進入「帕德嫩神廟」之際，他就落荒而逃，大家連正眼都沒來得及瞧上一眼。

那後來發生什麼事呢？所有二十四個人都聚集在這裡，音樂、演藝圈和政界合而為一，一大群人在等著候選人，突然傳來槍響。那個戴著圓形金屬框眼鏡，之前還只是到處默默徘徊的肯尼，從他的小提琴盒中抽出一把槍，朝珍扣下板機。台上擠滿了人。漢米爾頓大喊：「這裡不是達拉斯（Dallas）[9]，是納許維爾啊！好吧，大家來唱歌！來吧，唱歌！」然後阿布奎基走上前去，拾起地上的麥克

9 譯註：此處影射美國總統約翰・甘酒迪（John F. Kennedy）在達拉斯遭到刺殺。

風開始唱歌，這首歌是貫穿全片的背景音樂，總是從湯姆的錄音機傳出。阿布奎基的聲音越來越嘹亮、有力，也更有自信，越來越多人加入合唱，舞台上的福音合唱團與帕德嫩神廟前的人群都參與其中。阿特曼站在人群中間。「你可能會說我不自由／但是我一點也不擔心／我一點也不擔心／我一點也不擔心／他們告訴我們，我們不自由／我一點也不擔心」

攝影機向上直搖，直至天空。畫面變黑。片尾字幕。音樂繼續。一如往常，布幕終將拉上，而主題曲卻仍在播放。走出戲院，我想起了曾經有過的那種亢奮感——就在我剛看完一部高達的電影時。而今天，我同樣也變得開放，對於所見所聞都充滿了興趣。

1976 年 5 月

娛樂世界：《希特勒：畢生志業》

That's Entertainment: *Hitler–Eine Karriere* [1]

> 淫穢，誰真正在乎？
> 宣傳，都是虛假。
>
> ——巴布·狄倫〈沒事，媽（我不過是流血）〉

約阿希姆·費斯特（Joachim C. Fest）和克里斯汀·海倫多弗（Christian Herrendoerfer）共同執導的《希特勒：畢生志業》在柏林影展進行首映。手中關於該片的節目單裡充滿了鏗鏘有力的評論，我因此對這部電影寄予厚望。上面寫著：「這部電影不帶偏見，基於事實和理性描繪了希特勒時代。傳達希特勒的事業魅力，卻絲毫沒有屈服於它的誘惑。」

「這部電影並未玩弄我們的歷史，也沒有企圖美化，只是如實說明。」為何要為尚未遭受攻擊的東西辯護？

電影開始播放後，我原本感到詫異狐疑之處馬上得到解釋，內心感到一股難以置信的沮喪。電影結束後，現場只響起短暫的掌

1 譯註：1977 年西德拍攝的一部有關阿道夫·希特勒崛起與終結的紀錄片，根據希特勒的傳記拍攝。全片只採用原始影音及圖片作為電影材料，按照時間順序呈現個人與歷史命運的興衰過程。

聲，原本一向熱絡的影展觀眾，帶著困惑和尷尬的神情悄然離去。有人開玩笑地說：「《娛樂世界！第三部》（*That's Entertainment! Part III*）」[2]，但是這個說法根本無法解套。這其中發生了一些事情，而沒有人願意相信。不，與其說對於內容感到驚訝，不如說更驚愕於他們呈現內容的方式。當然，這兩者很難區分，因此更令人不適和不確定該如何稱之。

　　隨著內心不斷攀升的憤怒，在接下來的幾週裡，我開始關注這部電影的相關討論：大部分是輕浮和狂妄無知的喝采，或是無關痛癢的專欄副刊，例如《亮點》（*Stern*）週刊：「要是元首（der Führer）知道的話」或《明鏡》週刊實證主義的口吻：「爲電影裡的德國近代史爭論指出一條新方向」等。

　　然而。

　　比起上述這類文章只是在內容中零星穿插幾點以「可是」做轉折的反面評論外，眞正首次明確表達出反對意見的當屬《時代週報》（*Die Zeit*）卡爾–海因茨‧揚森（Karl-Heinz Janßen）[3]的評論。他清楚描述這部電影是危險的，並且一一詳細舉證分析。

　　最後，《法蘭克福評論報》（Frankfurter Rundschau）的沃夫朗‧旭特（Wolfram Schütte）進行了一次詳盡的查證並指出：「這部電影

2 譯註：此處觀眾戲稱該片爲米高梅（MGM）的歌舞電影《娛樂世界！》（*That's Entertainment!*）第三部續集。《娛樂世界！》第一集與第二集分別於 1974、1976 年上映。

3 譯註：卡爾–海因茨‧揚森（1930–2013），德國記者，曾擔任《時代週報》的編輯（1963–1998），也是一名研究德國當代歷史的歷史學家。

美化現實的程度簡直與法西斯主義別無二致。」

　　當然這部電影很賣座。如果抱著它會賣不好的期望，就太天真了，畢竟這類型的電影一向是票房保證。

　　直到上週在電視上看到《觀點》（Aspekte）那個可悲的節目之後，我的憤怒才徹底爆發。那集主要內容安排應是針對這部希特勒電影的相關討論。然而標榜著誠實意志的《觀點》，卻自砸招牌。該節目反而淪為這部電影的宣傳廣告。就在新聞播放完畢後，緊接著播的是由電影片段剪輯成的預告片，而揚森更是在貼滿了希特勒電影海報的攝影棚背板前，重申他在《時代週報》裡的評論。在此，我們至少必須學到一點：不能一方面大庭廣眾下大肆宣傳，卻又妄想與它保持距離。電影中（電視中也是如此）首要展示的一向是內容主體，次要才是表達關於主體的看法。節目撇開了費斯特的電影，也不談電影製作方式，反而是陷入故事內容和歷史的爭議：電影是什麼或是該是什麼。接著便是大家所熟悉的畫面，一群人開始各自發表不同「意見」，而歷史學家費斯特帶著諒解的微笑環顧四周；討論著恩斯特・劉別謙（Ernst Lubitsch）[4]究竟是在 1923 年還是在 1932 年移民的——不過就後兩個數字對調的差別！他們陷入到各種無關緊要的瑣碎問題，甚至沒有提及佛列茲・朗（Fritz Lang）[5]。在此，我想以一個德國電影人的身分，來談談這部從他們角度出發

4 譯註：劉別謙（1892–1947），德國電影導演，被廣泛認為是德國電影史上最偉大的導演之一，對喜劇電影的發展影響深遠。1920 年代起前往美國好萊塢發展。

5 譯註：佛列茲・朗（1890–1976），奧地利猶太裔電影導演，以鉅製《大都會》（Metropolis, 1928）享譽世界。電影業在希特勒時代受到嚴重影響，佛列茲・朗也遭受波及，影片被禁播甚至為此遠離他鄉。

的「非電影」。我要說的是在過去的幾年中，影劇界經過漫長的空白年代後，這個國家對於影音的創作又有再度復甦的跡象，然而卻對於影像和聲音自我展現的能力流露出深刻不信任感，導致三十年來毫無目標只是急切地吸收任何外來的影像。我不認爲有任何一個地方比起我們對自己的影像、故事和神話更失去信心了。作爲新一代電影導演的我們最能清楚感受到這種失落感，那對我們自身而言是一種缺乏，傳統的缺席，彷彿缺乏父親的帶領；對觀眾而言則是一種無助，與最初的恐懼。然而要從這種一方面出於防禦，另一方面缺乏自信的態度恢復，則是一段緩慢的過程，或許需要幾年的時間才得以再次找回影像和聲音的感覺，不再需要外求，而是回歸正視自己的國家，並從這裡擷取元素。

　　這份不信任感其來有自。因爲從未有過，也沒有任何一個地方像德國一樣如此不擇手段地處置影像和語言；從未有過，也沒有任何一個地方將其如此貶低地利用，使其成爲謊言的載體。然而現今居然有一部電影，以不可理解、草率膚淺的方式，宣稱這些影像就是事實眞相，並企圖打出「紀錄片」爲賣點。這個「出賣」過程，一次又一次傳播了謊言。「來自德國的我逃離了約瑟夫・戈培爾（Paul Goebbels）[6]那個企圖將我提攜至德國電影領導大位的人。我非常非常高興能夠在這裡生活並成爲美國人。當時，我拒絕說德語，一個字都不說。我受到了極大傷害，然而並非指我個人遭遇，而是看見德國所遭遇的一切，那個我深愛的國家，以及他們對德語所作

6 譯註：德國納粹時期的國民教育與宣傳部部長，擅講演，被稱爲「宣傳的天才」，以鐵腕捍衛希特勒政權和維持第三帝國體制。

的惡行。」（佛列茲·朗，1965年訪談。）

　　「畢生志業」——這個費斯特和海倫多弗所要探究的主題之所以可行，不僅在於他們完全掌控了所有電影材料，且所有與希特勒這個人及其思想的有關影像，都經過精緻巧妙地安排、刻意挑選且有目的地置入。正是這種完全徹底利用影像所進行的煽動舉措，使得所有在德國具有使命感的影像相關人才，紛紛離開了這個國家——除少數例外，而費斯特和海倫多弗從他們所謂的「廣泛資料」中，只援引了這些追隨者製作的影像，從共犯的視角、以當時的政宣素材爲基礎，曝光了有史以來最令人不齒的骯髒影像。他們未加任何批判地予以採用，也絲毫未擷取任何結論作爲他們的製作方針，甚至還敢大言不慚在前言寫道：「這部電影，所有場景皆如實呈現，沒有經過任何改編。」不僅極盡所能打理了門面——製片人還自豪地指出「不惜一切代價」，更大大提高甚至加倍了宣傳價值，使電影隨後重新淪爲工具。

　　再重申一次：正是銀幕上的這兩小時影像，讓德國這個國家的電影文化曾出現三十至四十年的斷層，而費斯特和海倫多弗卻帶著微笑，再次揭開傷疤，驕傲地炫耀著他們令人毛骨悚然的發現。唯一與這些滿溢的惡意抗衡的，也只有片中的評論了，然而光是這樣就可以管束這些充滿傷害和罪惡的影像嗎？

　　除了上述提到的評論，這部電影的作者又會藏身於何處？其實，還更深入細膩——在聲音裡，那些說出評論的聲音裡。正是這種操作手法，潛移默化地影響觀眾。我又再看了一次這部電影，這次我帶了錄音機進場。擺脫了第一次看片的緊張困惑，這回我更能

好好地瞭解正在發生的事。我明白到，問題就是出在聲音。這些旁白就像持續在背景出現的聲音一樣，時而以命令口吻，時而以誘惑語氣對著觀眾講述。此外會發現，真正要說的內容越來越少，反而越加強調如何去說。這些聲音基本上維持著緩慢平穩的語調，讓人不知不覺像捲入漩渦般漸漸被催眠。然而，過程中逐漸浮現在我腦海的是，這些話語根本不是「客觀且實證的」，只是試圖以說明的方式，進入主題，進而影響聽者的情緒：令人時而肅然起敬，時而感到輕鬆，時而心情沉重，或充滿希望，或被逗樂，或被激怒，有時也會感到大膽魯莽或訕笑譏諷。

當談到第一次世界大戰前希特勒在維也納的感受和印象時，則壓低音量並用急迫告誡的語氣說道：「街上有紅旗！」讓人不禁背脊發涼。聲音暗示你應該進入希特勒內心世界，嘗試去解讀他，瞭解他。是的，有時這聲音幾乎是從希特勒的角度很主觀地闡述。更明確演示之處：「在混雜了各種民族，並快速成長的大都市中，特別是猶太人，從他們身上散發一種異族世界的氛圍，令人不寒而慄。他們的出現引起公眾對異族通婚恐怖景象的想像。」此處聲音顯得非常緊迫並語帶威脅，同時響起像是恐怖場景的背景音樂。身為觀眾，幾乎無法抽離「這些看起來相當典型的猶太人，的確是來自外星的異族生物」這種想法。

此後過了不久，話鋒一轉場景彷彿變成童話故事：「他成了作家，定居在慕尼黑。」聲音也立刻變成了說故事的叔叔般帶著親切關懷的姿態。之後，旁白又以憂鬱的語氣談論著世界經濟危機。下一秒語調再次驟然一變，鮮活明快地搭配著下一顆鏡頭說道：「國

家社會主義者（Nationalsozialisten）[7] 相當樂觀。」簡直是廣告片的操作模式，就像廣告裡女人登場秀出一款更棒的洗衣精一般。

有時，語氣裡會下意識地含有一種同情或同袍情誼，試圖引起共鳴：「希特勒最討厭的莫過於——政黨陰謀活動、共產主義者，猶太教……」甚至像是「他無法忍受那些在官職上變得腦滿腸肥的黨同志。」或者語露欣賞表達同感：「他既不出賣國家也不與大資本結盟。」（我在此講的只是影片裡的「敘述方式」）而聲音中最糟糕的表現莫過於提到：「在 1933 年春季，建立了第一座納粹集中營（Konzentrationslager）[8]，當時沒有人想看到這樣一個畫面，出於尷尬、恐懼和怯懦。」

此時聲音卻沉默了，僅以畫面顯示集中營的外觀，突然，一陣鐘琴響，背景傳來德國民歌〈享受生活〉（Freut Euch Des Lebens）的旋律……（我該相信我的眼睛和耳朵嗎？我環顧電影院：似乎沒人真正瞭解發生了什麼事。在這部「幾乎如科學般客觀無情」的電影中，究竟運用的是什麼「手法」？諷刺？還是赤裸的輕蔑？）然後那個無恥的聲音果然真的變得輕鬆起來，我發誓，真的是「鬆了一口氣」。我聽了一次又一次錄音帶，這聲音用輕鬆的口吻繼續說：「鐵絲網裡面所發生的暴行都被流行娛樂和各種簡單的舒適感所掩蓋。德國人都是跟自己人在一起。」剛才提到的尷尬、恐懼和怯懦，已經不再是談論重點，只徒留形式。此處，「壓抑」不再是本

7 譯註：即納粹。

8 譯註：此處指達豪集中營（Konzentrationslager Dachau）。

片話題，反而儼然成為一種方法，讓人很快地跟傲慢做聯想。

入侵奧地利時旁白說：「那是 1938 年 3 月 12 日。希特勒不再按兵不動，在人民的歡呼聲中，他舉兵從自己的故鄉布勞瑙（Braunau am Inn）越過邊境（果然只見無限歡欣鼓舞的場面。納粹新聞播的不就是這種大事，除此之外還能有什麼？）「他大張旗鼓班師維也納，那個他曾經歷潦倒失意的地方 9，現在正興高采烈向他致敬。」聲音依舊不客觀──好像背後預設了某種文法般的規則──此處，聲音被一種油滑的情緒所影響、攪動。有時，一些糟糕的電影會這樣利用聲音來掩蓋劇情的空洞，填補其中根本不存在的感覺。

有時候，聲音也化身成為體育播報員，營造緊張期待的氣氛：當希特勒在奪取政權之夜的集會活動進行「大演講」之前，旁白陷入了竊竊私語，就像播報員在撐桿跳或馬術障礙超越比賽的結果出爐前，也會做的那樣。

這部電影中甚至沒有任何一個「聲響」是無辜的。希特勒在統帥堂（Feldherrnhalle）獻花圈儀式的電影片段中，旁白說道：「身兼這個活動的導演和主角，偉大的元首希特勒獨自以「算計過的孤獨」為死難者獻上榮耀。」 而這個「算計過的孤獨」又經過費斯特和海倫多弗再次算計，並在原本寂靜的場景中加入一些聲音，例如，希特勒清晰帶著迴響的腳步聲，再次誇大了畫面，強調這位「偉大導演」的精神。

9 譯註：希特勒對藝術深感興趣，曾任畫家，在維也納期間（1908–1913）亦是靠售賣其畫作維生。可是，他的畫家生涯並不成功，並且兩度遭到維也納美術學院拒絕。

在這部電影的架構下，若從單純的觀影習慣、或是從單純的角色投射出發，勢必會對希特勒產生同理。例如當他在 7 月 20 日遭受襲擊時，會為他的倖存感到欣慰。我也注意到，就連我也會對於一些場景，例如希特勒對貝尼托·墨索里尼（Benito Mussolini）的來臨表達出無比幸運之情時，會感到一定程度的（形式上的且人工的）滿足並對此做出反應。在這部電影的架構下，刺客就是「刺客」。由於是從希特勒角度出發的敘事態度，因此不可避免地淪為這種說法。這部關於「志業」的電影是以犧牲所有在希特勒志業生涯中遭受苦難、被殺害或是被驅逐的人所換來的。因此這些人在該片也理所當然遭到邊緣化對待。

這部電影對於他敘述的主角，以及其重要性是如此著迷（在此印證了一句話：歷史有時喜愛聚焦於單一個人身上），以至於在影片的進行過程中，不斷地讓這位主角駕馭本片，影片本身反而淪為祕密地為其喉舌的敘述者。

這背後有一位作者，以傲慢甚至是遭天譴的魯莽，在這部賣座電影中成功地嘗試了他那種充滿優越感，煽動影像的語言，並相信透過這種優越感的評論，可以像下凡的天神般將一切都掌控在自己手裡。

而盲目如他不斷地落入陷阱——一個比他更加巧妙熟練的神，早在四十年前就已經設置好的陷阱。沒有意識到這一點的他，和其他的可悲群眾一樣，無法掙脫自己所框限出的影像，持續進行著同樣的使命。片中出現了一句話：「大聲疾呼的人都明白純粹影像的魔力。他喜歡宛如神般降臨於他的子民。」我除了將此視為這部片

對自身方法論的註釋外，似乎別無他解。

當我第二遍看這部電影時，一度感到十分厭惡，於是我留下錄音機繼續錄音，獨自走出放映廳。在電影院的洗手間牆上，看見幾句潦草愚蠢的口號，還有個納粹卐字符號，看來是新畫上的。我麻木地坐在其中。我還記得廁所裡一個關於「折舊社會」（Abschreibungsgesellschaft）[10] 的愚蠢雙關語：這部電影在作為一部法西斯主義的電影而「折舊」後，卻馬上又被法西斯主義者一個影像一個影像地「抄襲」了。我感到有些舒心了，便回到放映廳，正好及時趕上更換錄音帶的時候。

有一幕，約莫在影片一開頭，作者似乎注意到了一些東西。「成群的攝影師經常跟在他周圍。這些影像將他塑造成一座紀念碑。」但是這部電影也堅定地為其作嫁。「他想以紀念碑的姿態留名青史」這麼說來，這部電影不也是紀念碑之一嗎？

我想，我現在此處做的也不過將成為一種廣告吧。「請不要去看這部電影」可能是我唯一可提出的忠告。或者，如果你想用自己的眼睛，更重要的是用自己的耳朵聽，那麼請作為見證者吧，見證人們是如何墮入本片的那種迷惑中且深受其害。

讓我們期著特奧多爾·科圖拉（Theodor Kotulla）執導的《死亡是我的職業》（*Aus einem deutschen Leben*, 1977）[11]，這部片以拒絕陷入迷惑態度，反而更深刻地描繪這種「迷惑」。我希望這部電影能作為

10 譯註：此處形容對人事物加以（負面）標籤的社會，被加以標籤的一方如同折舊，該被扣除的物品。德文 abschreiben 同時有「折舊」和「抄襲」之意。

導正，盡快在院線上映，以正視聽。但是，即使有幾個這樣頭腦清楚的電影人：費斯特和海倫多弗帶給德國電影的挫折也無法輕易彌補了。

我對德國電影媒體評定委員會（FBW）的決定感到很羞愧，他們竟然將這部電影評鑑為「特別具有價值」（besonders wertvoll），並將其開放給十二歲以上青少年和適合假日觀賞[12]。但另一方面，像沃夫岡‧伯恩特（Wolfgang Berndt）那部平和、謹慎，合乎人性尊嚴的電影《無論暴風大雪》（*Ob' stürmt oder schneit*, 1976）[13]，卻純粹出於一些形式原因而被拒絕評鑑，又或者如《公路之王》（*Im Lauf der Zeit*, 1976）[14] 等其他影片則是禁止十八歲以下青少年觀看。

又多一個該出走的理由了，萊納‧法斯賓達（Reiner Werner Fassbinder）[15]。

〈沒事，媽（我不過是流血）〉

1977 年 8 月

11 譯註：本片根據納粹德國親衛隊官員魯道夫‧霍斯（Rudolf Höss, 1901–1947）審訊記錄和他在英國以及波蘭羈押期間所寫的自傳筆記改編。導演刻意捨棄背景音樂，以強調所描述事件的壓迫性，展現出猶如紀錄片的特色。

12 譯註：德國針對一些特定假日（例如耶穌受難節）有禁止播放的片單，主要因為影片內容冒犯了「宗教和道德感」，包括暴力動作片、恐怖片、成人電影等。然而這部充滿法西斯主義的片不但不在禁片名單內，甚至還被評為適合假日觀賞的電影，作者因此為 FBW 感到羞愧。

13 譯註：劇名源自德國軍歌〈德意志陸軍裝甲兵進行曲〉（Das Panzerlied）歌詞。

14 譯註：溫德斯 1976 年導演電影。

15 譯註：德國導演（1945–1982），德國新電影代表人物之一，死於毒品過量。他的死被視為德國新電影的結束。他的作品在國際享有盛譽，然而在德國，卻因為他尖銳直接的主題經常遭受抨擊。

醉心電影

Ins Kino vernarrt

電影放映師阿諾・拉德維希（Arnold Ladwig）的工作日常

　　如果電影放映有問題，馬上想到的一定是：放映師的錯！不論是對焦不夠仔細，音量調得太大或太小聲，更換膠捲時機過早或太晚，放映機用了錯誤的片門，太早拉上布幕等等。其中影展的觀眾更是難以討好。即使是柏林影展的動物園皇宮戲院（Zoo-Palast）也不例外，大家對於放映情況也頗有微詞。當我聽到戲院首席放映師拉德維希先生為這些評語大受影響時，便萌生想認識他的念頭，提供他一個發言的機會。其實很多時候糟糕的電影播放情況根本與放映室無關，而應歸咎於製片、發行商、攝影師甚至導演。

　　要與拉德維希先生談上話並不容易。我第一次來找他時，他忙得沒有時間見我，因為他正打算利用他僅有的休息時間為匈牙利代表團播放試片。他們對於畫面格式似乎意見分歧。第二次來找他時，他花了很長一段時間特地修改片門格式，好用以播放伯哈特・維奇（Bernhard Wicki）[1]的電影，直到放映前一小時才收到拷貝，試

片結果令他不甚滿意：為了讓畫面兩側符合 1.33：1 的片門比例，他不得不套用既有標準片門，忍受銀幕底部留下的一條令人不快的白線。他對我解釋道。然而對於晚上的放映，他決定不再對此妥協。因此，他現在正在設法將片門修改成 1.37：1 格式。我原是不太相信畫面下方會留有什麼白線，於是拉德維希先生拿出拷貝，分別用今天下午的片門和為了當晚放映而修改出的片門實際播放給我看，進行比較。兩者僅存在極小的差異，但是後者影像以毫米為單位精準地嵌入銀幕裡。結果顯而易見，那條可能是由於中間正片在放大過程中所導致的惱人白線，已經完全被覆蓋消失不見了。

順道一提，關於那部匈牙利的影片，大家終於同意了他的建議，即按照當初拍攝的格式——標準格式，而不是以製片人原本想要的寬銀幕格式來播放。當然，他說，若是採用寬銀幕第一眼會更具吸引力，但是如果電影是以全畫幅拍攝卻用寬銀幕來放映，導致無法顯示出畫面右上角的換片標記，那又有什麼意義呢？這麼一來，想要完美無瑕順暢地換片變得幾乎不可能了。這當然不是一個單一事件：越來越多電影採用電視製作方式，以全畫幅格式拍攝，然而事後製片、發行商或導演卻希望以寬銀幕進行播放，好讓電影看起來更像電影。但這往往導致畫面上下部分遭到任意切割。

影展刊物《柏林影展情報》（Berlinale-Tip）中指出，彼得·博格丹諾維奇（Peter Bogdanovich）和楚浮兩位導演的電影在結束時過早

1 譯註：伯哈特·維奇（1919–2000），奧地利演員、編劇、導演、製片。文中提到的電影，是 1977 年柏林影展金熊獎提名影片《佔領城塞》。

拉上布幕，意即未等到電影跑完片尾字幕時布幕便已闔上，關於這點，拉德維希表示這兩場都是出於導演強烈意願，也唯有在這種明確指示下他才會這麼做。在影展時經常發生這類請求，因為導演或演員擔心如果真的等到最後一刻跑完片尾才起身謝幕，恐怕將會面臨沒有觀眾空蕩蕩的影廳。

前幾天還有另一項指控——不過已經被解釋清楚了。有人表示在放映海蒂‧吉妮（Heidi Genee）執導的《格蕾特‧明德》（*Grete Minde,* 1977）一片時，電影片頭似乎有些模糊，但拉德維希十分肯定自己已經盡了一切努力使影像達到最清晰的狀態。導演後來也證實，底片在拍攝時就已經是輕微模糊的狀態。另外，整部電影還出現約莫快了四幀的音畫不同步。應該是為了符合動物園皇宮戲院放映廳的聲學空間而特製的拷貝版本。但是即使是在如此大的放映廳，四幀的調整著實太過了。拉德維希知道：美國最大的放映廳——紐約無線電城音樂廳（Radio City Music Hall）裡，甚至會放映聲音比畫面快六幀的特製拷貝版本，但那對一座超過一百公尺長的影廳而言是正確而適當的。至於他所屬的影廳，銀幕到放映室的距離不過是四十公尺，光是讓聲音快兩幀便綽綽有餘了。之後我們的對話漸漸從有關影展影片播放的具體指控，轉移到關於他的職業這類一般性談話。以下我想逐字引用拉德維西先生說的話。

「吃飯和睡覺？等影展過後再說吧。整個影展對我們而言早在正式開幕的四至六週前就已經開始了。而活動通常是進行一整天的。所有設備都得大檢修，全部的機器都經過調整維修。這次我們（的放映機）有了一座新的燈箱（Lampenhäuser）。我在燈箱前放一

張圖片試著投射在銀幕上，出現了所未有的光芒。當然，是我自己做的。我不認為這只是一份工作。這實際上也是一種愛好，無須多問。我願為此投入時間。我們在上面放映室的唯一回報便是聽見：『開燈，拉上布幕，關閉麥克風，一切順利。』我們醉心於此。我早在十二歲還是學生時期就開始播放影片了。一般是播放 8mm 跟 16mm 的默片。從那時候開始，我便總是流連於放映室，在一旁看著，當助手，更換膠捲。之後，會在下班時間自己放著玩。我一開始曾從事一些別的職業，不過我既沒有要向上爬的野心，也從未對其他事情積極進取。單純只是覺得閃爍的影像很有趣，想參與其中一窺究竟。」

閃爍的影像裡面有著什麼？

「當你拿到一套新的，內容保證棒極了的拷貝影片。你手上拿著這個熱騰騰的新影片，不禁興奮得起雞皮疙瘩，這就表示對了！即使是待在上面的放映室，上工時我也會有「怯場」情緒。甚至影片播放完畢之後，我還需要半小時的時間才能平復緊張情緒，跳脫工作模式。

如果每個人，從攝影師、製片、導演、電影拷貝開始，當然別忘了還有放映師，如果大家都能再多付出一點，那麼電影看起來一定會更精彩。像我們在上方的放映室是無法妥協於：『差不多，過得去，可以賣錢就好』這種成果的。不，必須是頂級的。坐在下面觀賞的人應該明白一點：在這上方有一群人，是真正付出努力，只

求做好工作的人。」

你在播放時也觀看電影嗎？

「不，幾乎不看。只會跳著看一些場景。必須首先注意影片是否正常運作。畫面的放映情況。經常有一些影展上放映的影片，之後又以院線片形式的回到這裡依正常程序播放。然後，我們經常，喔不，幾乎是大多數的情況下，對於後來的結果都是大失所望：整部影片可說變得慘不忍睹，幾乎無法辨認——不一樣的底片，扁平乏味，不知哪來的翻底片（Dup），糟透了，簡直無法想像，最便宜的便宜貨，只能說失望透頂。」

當我離開時，拉德維希先生正在為今晚將放映的《佔領要塞》（der Eroberung der Zitadelle, 1977）打開第一台機器，裡面裝載著他特製的片門，他的一位同事告訴我，拉德維希甚至巴不得在放映室裡過夜，是個電影狂。我也是這麼認為。所以對這樣一個人，抱怨著布幕或影像格式等問題，往往是很不公平的。我很少見過一個如此稱職的放映師。更遑論找到一間比這更好的放映室。

在《佔領要塞》播放時，我抬頭往上看了幾次，透過觀景窗看到一個人頭晃動。就在那裡——用他的話來說——正在「閃爍」著。

1977 年

死亡並非解答

Der Tod ist keine Lösung

談德國電影導演佛列茲・朗

「死亡並非解答。」佛列茲・朗在高達 1963 年執導的《輕蔑》（*Le Mépris*, 1963）一片中飾演他自己時——一名老導演——所說的台詞。這是我從 1966 年《電影筆記》裡一篇佛列茲・朗的採訪讀到的。而他在《輕蔑》裡的這句台詞，如今以完全不同的脈絡印證在他身上。我因此一頭熱花了大半天光景，到處打聽，打遍了全德國的電話，祈求著上帝與全世界，想知道哪裡會有這部影片的拷貝。我想親耳聽聽這句我記不起來的台詞，想瞭解它的上下文。但是事實證明，現在在德國可能沒有這部電影的拷貝。也許英國有，當然法國肯定會有，但這都要花太多時間才能到手。我向自己保證一定要聽到佛列茲・朗親口說那一句話——「死亡並非解答」（la mort n'est pas une solution）。現在，我必須得想辦法面對這種束手無策的無助狀況。因此我開始不斷閱讀有關佛列茲・朗的一切文章，不管是他寫的或別人寫他的。當我越深入去瞭解他，便越是對世人

這種近似精神分裂症的狀態——面對他活著時候，沒有給予任何尊重，卻在他死了才予以重視，深感憤怒。電視和報紙上公布的訃聞在我看來並不正確。我對於媒體的反應無法釋懷，感覺它們背地裡其實感到解脫，或著與此相反，隱藏著不安。而那些關於佛列茲·朗對電影及其語言有著重要發展等等正確發言成了一種宣言。因為如今他死了，大家想很快地將他推崇為一個神話。媽的。他的死根本不是解答。事實上，佛列茲·朗過去在德國根本遭受惡劣對待。「來自德國的我逃離了約瑟夫·戈培爾那個企圖將我提攜至德國電影領導大位的人。我非常非常高興能夠在這裡生活並成為美國人。當時，我拒絕說德語，一個字都不說。我受到了極大的傷害，然而並非指我個人遭遇，而是看見德國所遭遇的一切，那個我深愛的國家——我的根之所在，以及他們對德語所作的惡行。我於是只看英文，我大量閱讀報紙、我還看漫畫，從中學到了很多東西。」[1]

在 1958 年到 1960 年間，佛列茲·朗不僅在德國拍了第一部電影，也完成了最後幾部片——《大神秘》（*Der Tiger von Eschnapur*, 1959）、《印第安古墓》（*Das indische Grabmal*, 1959）和《馬布斯博士的一千隻眼》（*Die tausend Augen des Dr. Mabuse*, 1960）等。他在錯誤的判斷下拍了這些電影：「我拍這些片的時候並不是因為認為它們很重要，而是希望如果它們能賣座，幫助某人獲得大筆財富的話，我將有機會回到像拍《M就是兇手》（*M*, 1931）時那種不受拘

1 原書註：摘自與博格丹諾維奇的對話。Peter Bogdanovich（1965）. *Fritz Lang In America*, Movie Paperbacks. Beverly Hills: Studio Vista.

束的自由創作，但這是一個錯誤。」[2]

在一本評論佛列茲·朗的法文書籍中，其中有一篇沃克·雪朗多夫（Volker Schlöndorff）[3] 所寫的關於這個時期的文章。「佛列茲·朗住在柏林的溫莎酒店。足足有三年他都是在柏林跟慕尼黑的旅館度過的。他沒有跟任何朋友或大眾見面。德國不會原諒出走的移民。除非死後才允許歸鄉故土，當然若附帶一座諾貝爾獎的榮光就更好了。他由於無法克服異鄉人的感受，因此選擇隱姓埋名，藏身於國際酒店的房間裡。為了找回他仍所愛的德國，他必須再次離開，移居至法國或美國。」[4]

佛列茲·朗本人說道：「在那裡工作十四個月後，距離現在已經兩年了。我終於徹底放棄要在德國再拍一部電影的想法。在那裡你必須與之共事的人實在叫人難以忍受。不只是因為他們不守承諾──不論是否白紙黑字都是如此，而是因為電影業（如果還殘餘一點曾經一度舉世聞名的榮光碎片，而勉強能這麼稱呼的話）在今日主要是由一群過去是律師、武裝親衛隊（SS-Männern）或不知哪來的出口商所主導的。他們的主要工作是監督所有的合作都在他們的條件下進行，而且在電影上映前就已經保證賣座，確保盈餘。」[5]

也許這個國家對於這種同時也是一種工業的藝術而言，是一個

2 原書註：出處同上。

3 譯註：沃克·雪朗多夫（1939–）是德國新電影運動的代表人物之一，代表作為改編自德國作家鈞特·葛拉斯（Günter Grass, 1927–2015）「但澤三部曲」第一部的《錫鼓》（*Die Blechtrommel*, 1979）。

4 原書註：摘自 Luc Moullet（1963）. *Fritz Lang, Cinema D'aujourd'hui No: 9*. Paris: Éditions Seghers.

糟糕的環境。不過或許正因這種特性才爲人所詬病。佛列茲‧朗在 1924 年寫道：「憑藉著德國人自身那種，會將最簡單的事物盡可能複雜化的能力，現在他們企圖將電影之所以被稱爲是『專爲大衆設計的產品』歸咎於電影那淺顯易懂的特性。這種說法我認爲是不公平的，不論是對大衆，或是對電影而言。正是這種奇異的混合本質，可以讓電影無損於它的藝術使命，又以工業產品的形式出現，自然使得電影能輕易又廉價地廣爲大衆接受。」[6]

唯有這樣可以解釋爲何直到 1976 年[7]——晚了至少十年，才出現了第一本用德語描寫的有關佛列茲‧朗的書籍。儘管如此，或者正因如此，這是一本好書——精準、充滿愛、專業並詳列了電影年表與參考文獻。

「在拍攝《賭徒馬布斯博士》（*Dr. Mabuse, der Spieler,* 1922）期間佛列茲‧朗的一隻眼睛已失去視力。1942 年 4 月 27 日貝托爾特‧布萊希特（Bertolt Brecht）[8]在日記中做了以下記載：「（中略）他去看眼科，醫生遮住他一隻眼睛，要他判讀數字。佛列茲‧朗說：『但是你得先開燈。』但燈其實早就亮了。此時，他知道或察覺到另一隻眼睛可能也會像他的父親一樣面臨失明的威脅。」然而這隻剛毅

5 原書註：摘自紐約訪談（1964）。Gretchen Weinberg（1965, August），*Cahiers du Cinéma*. Paris: Phaidon Press.

6 原書註：摘自 *Filmbote*（1924）. Vienna: Austrian government and the Austrian cinemas

7 譯註：1976 正是佛列茲‧朗過世那一年。

8 譯註：德國戲劇家、詩人（1898–1956）。1933 年後因納粹黨上台被迫流亡歐洲。1941 年經蘇聯去美國，在那與佛列茲‧朗相遇並合作。

的眼睛，電影之眼，看得可比一對眼睛還多，它對於每種刺激都能產生反應。亨利・方達曾發過牢騷說，佛列茲・朗在拍攝時，透過攝影機觀看的時間多過於用肉眼直接觀看現場。他有自己的眼光，獨特的觀點，可以敏銳捕捉過程中沒察覺到的事物，拍出極具辨識度的影像。佛列茲・朗說，在訪談中他不談自己的私生活。但是他並不排除若大家有著細心的目光，仍可能在他的電影中找到一些蛛絲馬跡。也就是他拍攝電影的原因。如果用力觀察佛列茲・朗的照片，如果將照片拿得離眼睛夠遠，那麼你將只會看到他臉上那片熠熠發亮的單片眼鏡。」（弗里達・葛拉芙〔Frieda Grafe〕）[9]

　　這本書佛列茲・朗必須讓人讀給他聽。他翻閱了此書並經常把它湊到眼前，以便看看裡面圖片的輪廓。這使我想起他在一次採訪中說道，每一部他的電影都會出現他的手。大部分是在手拿著報紙或書籍時插入畫面。從那時起，我可以更容易地想像他的形象。他有許多電影我都沒看過。我看的第一部是在巴黎，那時對我來說還很陌生。至少比美國、法國甚至俄羅斯電影來得陌生。雖然它們是德國電影，卻無法進入我的腦海，我的腦海早已裝滿了其他地方來的影像以及對於其他父親的崇敬。我體內一切都在抵制這些冷酷、尖銳、剖析的影像，以及這些被具象化的想法。比起其他影片，這部電影使我對「鏡頭畫面」（Einstellung）[10]一詞有了更透徹的瞭解。有人對事物抱有「態度」（Einstellung），有人「適應」其他事物，

9 原書註：摘自 Frieda Grafe, Enno Patalas, Hans Helmut Prinzler, Peter Syr（1976）. *Fritz Lang*. Munich: Carl Hanser.

有些事物會「出現」，有些事物會「停止中斷」，例如局面和時間。而很多時候覺得某事物陌生看不清，往往是因爲靠它太近了。

　　電影發行商爲一部德國新電影在日報上發布的一則廣告中，引用了《明鏡》的一句話。校樣中這樣寫著：「這是自庫別謙、朗和穆拉瑙以來最重要的德國電影之一。」（einer der wichtigsten deutschen Filme seit Kubitsch, Lang und Muranu.）[11] 看來這個句子的每個字母都在拒絕表達其意，但也許可能是印刷商根本不想印所搞出來的。這也難怪，因爲這之間根本八竿子打不著。我不認爲韋納・荷索（Werner Herzog），法斯賓達，韋納・修海特，沃夫・米赫（Ulf Miehe）[12] 或是我們任何一位的電影裡有過一個可遵循的傳統，在現在這個時代沒有。我們的電影是新發明。迫不得已的。也眞是萬幸的。我想，我知道爲什麼《明鏡》向我邀稿評論佛列茲・朗：我拍《公路之王》時佛列茲・朗其實也在場。片中談到有關於《尼伯龍根》（*Die Nibelungen*, 1924）[13] 的那一幕，可以看見兩張他的照片，其中一張來自《輕蔑》。我沒有想到這一點。在這部關於德國電影意識的影片中，這位失蹤的，不，是錯過的父親出現了，悄然入鏡。

　　我對佛列茲・朗又有什麼瞭解？芭芭拉・史坦威（Barbara Stanwyck）在《瓊宵禁夢》（*Clash by Night*, 1952）[14] 中的一句話可

10 譯註：德文這個字包含多種意思，與電影有關的常指調準光圈、快門、焦距等。此字還有態度、觀點、中止等意思，作者融合了各種意思抒發想法。

11 譯註：此處保留了印刷校樣上的拼字錯誤（Lubitsch 被拼成 Kubitsch；Murnau 被拼成 Muranu）。

12 譯註：上述幾位與溫德斯同爲德國新電影代表人物。

以解釋：「人無處可去之後能待的地方稱為家。」在求助無門的情況下，我在加州打給曾經見過的塞繆爾・富勒（Samuel Fuller）[15]，他曾在我另一次無助的情況時，給我很多幫助。他住在離佛列茲・朗不遠的地方，我知道他們是朋友。對於我所提出的有關佛列茲・朗的愚蠢問題，他簡潔地用一句「我喜歡他」來回答。不過，他接著又告訴我，他是如何得知佛列茲・朗的死訊。他當時在路上遇到小吉恩・福勒（Gene Fowler jr.），他在佛列茲・朗最後時日常陪伴著他。小吉恩・福勒剪接過很多富勒和佛列茲・朗的電影。「因為佛列茲・朗的喪禮並不大，所以福勒打算把他生前的老朋友通通召集起來，然後大家痛快喝一場，為他守靈。」對於我的問題他這麼回答：「守靈是一種愛爾蘭的古老表達方式。守靈時我們會盡情暢聊，開心地笑，並講述死者的故事。這是我們將在接下來的幾天中會做的事。」跟他談完之後，我覺得心情變得輕鬆許多。我知道西岸有一群老人會修正所有的錯誤，不管是訃告或一切蠢事。他們會喝個爛醉並且憶起許多故事。死亡並非解答。

1977 年

13 譯註：佛列茲・朗 1924 年執導的系列電影，共兩部，分別為：《尼伯龍根：西格弗里德之死》（*Die Nibelungen: Siegfried*, 1924）、《尼伯龍根：克里姆希爾德的復仇》（*Die Nibelungen: Kriemhild's Revenge*, 1924）。

14 譯註：1952 年佛列茲・朗執導的美國黑色電影，由芭芭拉・史坦威、保羅・道格拉斯（Paul Douglas）、勞勃・雷恩和瑪麗蓮・夢露主演。

15 譯註：塞繆爾・富勒（1912–1997），美國編劇、導演，電影以低成本以及爭議題材聞名，被譽為「美國 B 級片、黑色電影、獨立電影——三線教父」。代表作有《恐怖走廊》（*Shock Corridor*, 1963）、《白狗》（*White Dog*, 1982）。

牛仔競技場的男人：貪婪

Die Männer in der Rodeo-Arena: Gierig

《好色男兒》（*The Lusty Men*, 1952）是一部黑白電影，由尼古拉斯·雷（Nicholas Ray）於 1951 年為製片人霍華·休斯（Howard Hughes）所拍攝的電影，原名為《牛郎》（*Cowpoke*）。由蘇珊·海華（Susan Hayward）、勞勃·米契和亞瑟·甘迺迪（Arthur Kennedy）擔綱主演。期間這部電影被冷凍了一年，並一度改名為《這個男人是我的》（*This Man Is Mine*），最後終於在 1952 年敲定了正式片名——此舉無疑是正確。德國則是在 1953 年以《牛仔競技場》（*Arena der Cowboys*）之名發行。

故事大綱

由米契所飾牛仔競技冠軍傑夫·麥克勞德（Jeff McCloud）在受了重傷後放棄了原先的工作。他已加入馬戲團十八年之久，踏遍美國的所有牛仔競技場，並贏得了所有可以贏得的獎項。他賺了很多

錢，但全部揮霍殆盡，最後身無分文回到「老家」奧克拉荷馬州，回到那個他小時候長大的房子。他的家人已經不住那裡很久了，如今只有一個瘋老頭蝸居在那裡。正當麥克勞德在附近尋找工作機會時，遇上了甘酒迪所飾演的農場工頭韋斯‧梅瑞特（Wes Merritt）。即使「牛仔競技騎手」在牛仔界的名聲並不佳，梅瑞特還是給了他一份工作。梅瑞特很年輕便結婚了，他和海華飾演的妻子露易絲（Louise），省下每一分錢就為了擁有自己的農場。露易絲負責記帳，根據她的推算，還得工作上幾年的時間才有可能獨立開農場。很快便能發現為什麼梅瑞特答應讓麥克勞德來工作：他想要麥克勞德教他一些技巧，因為他也想成為一名牛仔競技騎手，以便能更快速地獲得那神奇的五千元獎金。

露易絲一開始對於梅瑞特的計劃是持反對意見的，但是當他頭幾次獲勝，真的在幾分鐘內賺進超過平日幾星期或幾個月的收入時，她便同意梅瑞特專職於這個活動，但前提是這只是暫時的：當他們攢到所需的金額時便收手。梅瑞特承諾請麥克勞德擔任他的教練，並給予他百分之五十的獎金作為酬勞。這樣的合作很快地大獲成功，梅瑞特在牛仔競技騎士的排名迅速向上攀升。成功讓他沖昏了頭，很快地就開始飲酒，恣意揮霍金錢，興頭一起便邀請數百人去當地酒吧享樂。捨棄了原本用來接送的便宜卡車，很快地門口就出現了一輛閃亮氣派的大拖車。當然，梅瑞特不會在賺足五千美金時就收手。生活從來沒有像現在這樣善待過他，他也不想為了農民的工作而放棄現在這種名利雙收和奢華的生活方式。然而梅瑞特的婚姻在此時卻遭遇了危機。麥克勞德向露易絲表白，提出了自己可

以成為她想要的男人，帶她過著她所渴望的——也正是如今的梅瑞特所訕笑的生活。儘管露易絲非常欣賞麥克勞德並尊重他的感情，但她仍然選擇了梅瑞特。於是這兩個男人無法避免走上攤牌一途，老師是否仍然可以勝過學生？事實證明，麥克勞德仍是箇中翹楚。他幫梅瑞特上了一堂課，也是他現在需要的，教他回到現實。然而麥克勞德為這場最後的勝利也不得已地付出了昂貴的代價：他的一隻腳不幸卡在馬鐙上，因此遭馬踐踏並拖行致死。梅瑞特決定不出場最後一個賽程。他與露易絲一起離開競技場——永遠。另一個未知的騎手取代了他的位置，也許那會是他的第一場勝利。

Lusty

英文「Lusty」是一個值得琢磨推敲的詞。在極具權威的《韋伯字典》（*Webster's Dictionary*）裡，它被定義為：（1）【古】快樂，歡樂的；（2）好色的（激情的）；以及（3）充滿活力，健壯，充滿力量的。在英德詞典中，有大量對於（1）跟（3）定義的德文翻譯，即「活潑的」、「有趣的」、「新鮮的」、「令人愉悅的」、「生動的」、「充滿活力的」、「精力充沛的」、「有力的」、「勇敢的」、「勇猛的」、「粗壯的」，甚至是「肥美的」，但是卻獨缺（2）的含義，即並未表達出「性慾」的意思。英文「Lust」跟德文「Lust」意涵相當，都有「感官慾望」、「淫慾」、「淫蕩」、「貪慾」、「狂熱」、「渴望」、「熱情的慾望」的意思。而我認為很重要的是英文片名「The Lusty Men」能讓人聯想到德文中「淫蕩的」、「貪慾的」甚至「好色的」意思。美國片名在此包含

了相當程度的諷刺，甚至批評意味。「Lusty」和「男人」之間似乎斷了線，無法再接起來。德文片名翻成《牛仔競技場》，卻只能作爲「強烈的壓抑」來理解，在那個年代的「德國男人」肯定不想被諷刺看待吧。

男人

對此自然會有很多東西可寫，尤其是美國電影幾乎沒有處理過除此之外的議題。尼古拉斯・雷對「男人」的質疑比任何其他美國導演要來得多，並且將男人與一些女人們進行了對比，這些女人不僅是通過男人來定義自己，還從自身取得了身分認同，定義了自我。

一個在美國最不折不扣男性化的職業莫過於在名稱中便點明了「男人中的孩子」：牛仔。然而德文的「牛仔」（Kuh-Junge）永遠無法像英文的「牛仔」（cowboy）一樣將其意涵延伸擴展爲自由、寬廣與運動等虛化的概念。片中這些好色「男兒」的確全部都是「男孩」，唯一一幕有那麼一個男子（米契飾），眞正展現出像個漢子的態度，卻在下一秒便一命歸西了。

《好色男兒》中的成年人都是女性，不論是女主角海華，還是其他配角。她們大部分是妻子的角色，至於那些未婚的男子如休恩尼卡所飾演的古怪的布克・戴維斯（Booker Davis），則有個會照顧他的女兒。這些男人都是不成熟的孩子：他們愛打架，說大話，狂妄自大，過於敏感和愛作白日夢。如果他們不是那樣的話，就不會發展出「牛仔競技」（Rodeo）這樣一種職業與運動。

牛仔競技

　　由一種職業演變而成的運動，或者說，將一個原本孤獨的工作公開成爲公眾活動。這個職業包含：馴服駕馭野馬、制服牛犢打上烙印、將閹牛扭倒並固定在地上。而這個運動則是要在最快的時間內，當著觀眾的面完成一切。就這樣從最初單純的鄉村樂趣開始，演變成美國的民間娛樂，特別是在美國西部，即盛行於德州、新墨西哥州、亞利桑那州、愛達荷州、懷俄明州和加州。這基本上是慶祝美國征服了西部，藉由這些動物和熟練的牛仔技法佔領了整個大陸。然而實際上這個運動並不包含第四門術科——射擊，而是由另一個也是相當危險的項目代替——騎野牛。騎手得試著在野牛背上待上十秒鐘的時間，承受牠爲了甩掉身上的討厭騎士所爆發的原始力量、尖銳的牛角和無法遏抑的怒氣。這匹牛既沒有上鞍，也沒有上腳踏，唯一可攀附的只有那條繫住野牛和牛仔身體的繩索。與此相比，即便是跳傘或走鋼索似乎都顯得無害了。

Home

　　「Home」這個字在英文中或者該說在美國是個有趣的字，它結合了許多概念。在德文裡需要許多字來解說其意：「建物」（Gebäude）、「房子」（Haus）、「家」（Heim）、「住處」（Zuhause）、「家鄉」（Heimat）……唯有這樣才能理解以下的弔詭詞組，例如「移動的家」（Mobile Home）；連鎖汽車旅館廣告標語「……遠離家鄉的家」（...a home away from home）；以及棒球這項美國國家運動中人人追求的「全壘打」（home run）。

尼古拉斯・雷在 1979 年一場《好色男兒》的放映會面對提問時，對於這部片如此回答：「無論如何，這部電影絕非西部片。實際上，這只是一部描寫人的電影，講述那些渴望擁有自己有所歸處的故事。那是當時的偉大美國夢，在所有關於生活目標的民調裡，幾乎超過百分之九十的美國人都這麼回答：『擁有一個屬於自己的家。』這就是此片的主題……」接著有人問到：「如今這個偉大美國夢變成了什麼？」尼古拉斯・雷想了很久後回答：「我也很想知道這一點。我認為這個國家不再懷有什麼夢想了。」 就算電影裡也沒有了，我們居然淪落到得向一個來自外太空，其貌不揚的小傢伙充滿渴望地許願：「E.T. 打電話回家！打電話回家！」

　　多年來，尼古拉斯・雷將幾個電影計畫名稱暫定為《你再也不能回家了》（*You Can't Go Home Again*）。而當他在 1973 年真正以這個片名開拍一部電影時，卻從未完成它[1]。我甚至覺得，他似乎不想結束它，藉此逃避這個標題所表達的宿命。這也是尼古拉斯・雷親身經歷的宿命：自從他一度離開好萊塢後，好萊塢就再也沒有接納過他了。

風格

　　在這部電影中可以看到：尼古拉斯・雷與演員間充滿愛的互動、他對演員投注的感情、以及引導演員回饋的能力，或者更多的是他能

1 譯註：正式片名為《我們再也不能回家了》（*We Can't Go Home Again*, 1973），屬於實驗性質的影片，雖然上映過幾次，然而影片本身仍持續在變更，直到 1979 年尼古拉斯・雷過世時仍未正式完成。

發掘演員人格特質與角色之間的關聯，讓演員對角色產生認同。

　　《好色男兒》中有不少片段證明了尼古拉斯·雷有多清楚片中演員處於舒適和有安全感的狀態：米契失神或是挑眉的樣子；甘迺迪像男孩般鬼點的笑容或是海華偶爾顯露出冷淡的嘲笑。而在這種氛圍下，自然產生了許多輕鬆歡鬧的時刻，並往往留下他們演員生涯中最精彩的畫面，例如，我相信大家一定能認同《好色男兒》三位主角米契、海華和甘迺迪的表現；就如同《養子不教誰之過》（*Rebel Without A Cause*, 1955）的詹姆士·迪恩（James Dean）和娜妲麗·華（Natalie Wood）；《狂叔淑婦》（*Bigger Than Life*, 1956）的詹姆士·梅遜（James Mason）；《沙漠大血戰》（*Bitter Victory*, 1957）的李察·波頓（Richard Burton）；《雪海冰上人》（*The Savage Innocents*, 1960）的安東尼·昆（Anthony Quinn）；《孤獨地方》（*In A Lonely Place*, 1950）的鮑嘉；《派對女郎》（*Party Girl*, 1958）的賽德·查里斯（Cyd Charisse）和羅伯特·泰勒（Robert Taylor）；或是《荒漠怪客》（*Johnny Guitar*, 1954）裡的瓊·克勞馥（Joan Crawford）和斯特林·海登（Sterling Hayden）。

魔術

　　李·加默斯（Lee Garmes）[2] 是這部電影的首席攝影師，他無疑是好萊塢最偉大的光影魔術師。在我眼中，他根本是電影史上最好的

2 譯註：李·加默斯（1898-1978），美國攝影師，曾與許多知名導演合作，如霍華·霍克斯、希區考克和尼古拉斯·雷等。

黑白攝影師。在《好色男兒》中，可以在每一個鏡頭中看到他的大師級作品，即使這部電影對他而言絕算不上什麼真正大片，因為拍得太快，花費並不高。

內部／外部

　　一部關於變老和想要保持年輕，以及最後死於兩者無法平衡的電影。尼古拉斯‧雷有許多電影都在處理兩種方向的衝突：想留在家鄉，卻又另屬他處。《好色男兒》中，兩個主角想交換角色卻無法辦到。但如果真的可以的話會怎麼樣？他們想必很快就會後悔：兩個人都既想要自己的、又想擁有另一個人的人生。一個厭倦「在外討生活」的人，正在尋找一個安身立命的家，而另一個擁有穩定家庭的人，則想放棄這一切只為闖蕩江湖，並著迷於這種生活而越陷越深。他們互相觀察，越來越渴望對方所擁有、但當事人鄙視的一切。

　　直到死亡，麥克勞德才退出競技舞台。換句話說，實際上他是為了結束比賽才死去。死亡場景與他死去的房間一樣晦昧不明，以一種詭異的方式來表現──除了內部世界之外什麼都沒有。好像圍繞著麥克勞德周圍的四堵牆就是死亡本身。當梅瑞特和露易絲走出去時，他們完全擺脫了死亡悲劇的影響，沐浴在一個充滿陽光閃亮的「外部世界」中。

26, 52

　　「在美國」拍的電影自然也是一部「談美國」的電影。當然，

不過就是一個司空見慣的地方，但這部電影拍的是如此明確而真實。《好色男兒》可作為一部紀錄片，窺見 50 年代的美國風華。令人驚訝的是，電影實際「紀錄」拍下的底片裡，有許多真實的牛仔競技表演場景，今天回顧那些看起來像是虛構設定的憋腳場景，實際上有時令人感覺更像一部近距離紀實報導。

在好萊塢能這麼直接呈現，有其成因：電影製作在過去很長一段時間與今日相當不同。現今拍電影得事先一絲不苟，精心策劃，因此常會留下以下印象：劇本先交由小組委員會編寫，然後被冷凍個幾年，最後再用大火把這一切煮個稀巴爛。尼古拉斯·雷談到當時這部電影的劇本準備工作時這麼說道：「一開始，我們劇本全部一共才二十六頁。因此，我們別無選擇，只能每晚寫作。這倒很適合我。這樣一來可以保持故事生動。想像力日以繼夜不止息……而作為寫作準則的，就只是憑自己的感覺，以及演員今日稍早對你昨晚所寫內容的反應而已。」今天已經沒人拍「這樣的電影」了。因此更突顯出能看到或者重溫「這樣的電影」有多麼重要。現今美國電影製造業已淪為一門日益粗糙的工業；甚至 1952 年那時嚴峻粗野的牛仔競技，與今日在許多方面更顯優越的社會環境相比，仍相對文明。

偷

有一次我從《好色男兒》那裡「偷」了一幕用在我的電影《公路之王》：布魯諾·溫特（Bruno Winter）回到他出生的家、在樓梯下發現了一個裝有舊漫畫的盒子，該橋段即抄襲自《好色男兒》

──米契回到他出生的家，爬到房屋底下摸出了一個滿是灰塵的金屬盒子，裡頭裝有幾枚銅板、一把生鏽的左輪手槍和一本牛仔競技節目表。這是我最喜歡的場景，我指的不僅止於這部電影。就在短短的幾分鐘，幾個鏡頭的流轉間，尼古拉斯·雷講述了電影能做到的一切。解釋了「能」做到什麼程度，以及「如何」做到的。

因此，像這樣的偷，也只能算是「小偷小竊」吧（當我想到歸鄉的場景時，也是立即想起這個故事裡流淌的河水：沒有壓力亦不匆忙，每個影像逐漸成為您慢慢觀看和聆聽的符文標記。一首歌。米契輕微跛行的步態。開放的景觀。孤樹挺立。山巒起伏的地平線。一座偏僻的農舍，甚至沒有路通往它。正午陽光下短小的陰影。爬過圍欄，米契停下了腳步。他臉上帶著赤子般的驚奇神色，一種期待，一段痛苦的回憶；同時又展現一種服老的意願。一張鄉村面孔才帶有的慵懶表情，這不是早熟或玩世不恭的城市人會出現的表情。他終於抵達房子，環顧一下四周，就像認出什麼氣味一般。然後，他放下他的袋子，用腳撥開清風吹拂的灌木叢，俯身爬入房子下面。他匍匐前進到一處停了下來，憑著他的兒時記憶，在某個木格柵上摸索著，找到了一只錫盒。拂去蜘蛛網，吹掉蓋子上的灰塵……等等）。

高達那句名言：如果電影不存在，尼古拉斯·雷會創造電影。這句話並不完全正確──因為尼古拉斯·雷的確「創造」了電影，而這是只有少數人能達成的偉大成就。

1983 年 3 月

美國夢

Der Amerikanische Traum

他害怕又困惑
他的腦袋被高明的手法給亂了套
他只相信他的眼睛
而他的眼睛，只告訴他謊言

——巴布・狄倫〈殺人執照〉（*License to Kill*）[1]

每個人都肯定知道，

這意味著什麼。

那為什麼還來寫，

那些每個人都已經知道的？

然而也許可能，正是那些，或者還不是每個人都知道的，

我自己還不知道。

我能不能做到，

從書寫之中弄清楚點什麼？

「用言詞表達」，並不是我的職業。

我不是哲學家，不是社會學家，

不是心理學家，也根本不是記者。

1 譯註：收錄於巴布・狄倫 1983 年發行的專輯《異教徒》（*Infidels*）。

我的職業是，

去看而且把看見的表現出來，

那些也能用敘述或書寫加以表現，

不過（在我）是以影像，在電影院。

關於「美國夢」，我自己既不能作

哲學式的探討，也不能作社會學，或人們慣常做的，

我只能傳達，那些從我的觀點

對我而言有意義的東西。

觀點：那些我所看見的。

夢：或多或少是內在之眼所見。

然而：當人們直擊了眼前的某物，

人們還能夢它們嗎？

七年來我生活在美國。

我自己的美國夢變成了什麼？

我的美國夢能和

美國自己的夢區分開來嗎？

如果真是有夢的話。

美國和關於美國的夢：從外而來。

美國和它自己的夢：從內而來。

兩者都是：「**美國夢**」。

我首先冒出的念頭是狗屎。

腦袋裡的垃圾，

被想過了千回，事後被想過了百萬回。

我還能再怎麼想（nach-denken）呢？

這肯定會是個特大號的陳腔濫調，

否則它沒辦法如此頑強地從每一個

關於它是什麼的模糊想像中，

擺脫。

它涉及了什麼，這個夢？

誰夢著它？憑什麼？

以什麼樣的代價，還有：

什麼叫作「美國的」（Amerikanisch）[2]？

當然，有北美和南美。

當然，在北美有美國和加拿大。

當然，只有美國的美國人自稱「美國人」（Amerikaner）[3]。

當然，人們是應該加以區別。

儘管如此，我在這裡心平氣和地稱

美利堅合眾國為「美國」，

因為它就是這樣自稱它的夢。

2 譯註：這個字既可以指美國的或美國人的，也可以指美洲或美洲人的。

3 譯註：這個字可以指美國人，也可以指美洲人。

「美國」

總是意味著兩回事：

一個國家，地理上的，美利堅合眾國，

以及關於這個國家的一種理念，理想的。

「美國夢」因此是：

某個國家**的**一個夢想

在另一個國度之中，

它就位於這個夢想上演的地方。

「夢想」這個字也是雙重意義的。

一方面，它指的當然是一個

的的確確的「作夢」，在睡覺的時候，

另一方面，一種想像和期望

在醒的時候，

通常是更好的未來。

「美國夢」，按這樣理解，

因此是加倍的渴望和加倍的嚮往。

「我想去美國」，噴射機幫唱道

在《西城故事》有名的一首歌中。⁴

4 譯註：噴射機幫（The Jets）是音樂劇、電影《西城故事》（*West Side Story*）中曼哈頓西區的本土白人幫派。不過，這首有名的歌曲〈美國〉（America）並不是噴射機幫所唱，而是他們的死對頭鯊魚幫（The Sharks，由波多黎各移民組成）。歌詞中的句子是「我喜歡留在美國」（I like to be in America）。溫德斯原書引作「我想去美國」（I want to be in America）。

噴射機幫的成員已經身在美國了，

然而他們還是想去。

另一方面，這應許之地

他們永遠也到不了，

因為噴射機幫來自波多黎各

而那兒一半的居民，

——那些黑人和拉丁美洲裔的居民

今天仍然失業而無望地潦倒窮困。

「美國夢」永遠近在咫尺。

這意思是：對多數人是夢想，只有少數人才夢想成真。

少數人將多數人的夢想

付諸了實踐。

這是什麼樣的夢？

無窮的可能性？

汽車、洋房和游泳池？

遼闊的原野？

兩大洋之間廣闊的空間？

高速公路和汽車旅館？

冒險和自由

人們想成為怎樣就怎樣，

人們想那樣就是那樣？

事關自由？

自由女神像代表的是哪一種自由？

因此，再一次：

「美國夢」，究竟意味著什麼？

我思考得越多，

我知道的越少，

越多的**想法**冒了出來。

對我而言似乎，人們引用它只是

當作某種什麼過去的、

諷刺的或者犬儒的。

也許沒有什麼是更容易的，比起把這樣一個夢

拉下神壇。

它已經被過度扭曲了。

太多人不得不爲它付出代價，

不只是在電影院的售票處。

它所許諾的太過空洞，

在二十世紀下半葉，

太多的藉口給了貪婪，

傲慢自大和權力欲。

這些是一開始就鑲嵌這個夢的嗎？

美國夢，都作完了嗎？

眞的還有人在作著美國夢

或者人們只是在電影裡繼續作著美國夢？

要是沒有電影，還會有美國夢嗎？

美國難道不是電影發明的嗎？

這世界上會作著美國夢

如果沒有電影？

世界上沒有任何一個國家如此變賣自己

把他的肖像，他自己的**形像**

這樣強力地向全世界行銷出去。

六、七十年以來[5]，自從有了電影之後，

美國的電影就宣說著，

或者就這麼**一部**美國電影在宣說著，

這個空前的，也是模範的夢，

應許之地。

美國的電視

大張旗鼓的廣告戰更是強力加碼

到整顆星球。

（宣傳品，人們確實經常感覺到，

只是為了那些需要廣告的東西而存在。

為什麼這個國家推銷自己遠遠多於推銷別人？

因為更有這個必要？）

5 譯註：本文寫於1984年。

「美國」曾經是

全世界數以百萬移民的希望，

尤其是歐洲的被壓迫者。

而現在，這些以前懷抱希望的人

已經世居在那裡，自稱「美國人」。

（只有僅存的印第安人

還總是這樣稱呼他們：

「歐洲人」或者「白人」。）

然而他們的希望在哪裡

自從他們成了「美國人」以後？

由全世界的夢想拼湊出來的這樣一個國家，

作的是什麼夢？

夢到它自己嗎？

究竟能不能說美國是「它自己」呢？

或者人們不應該還總是這樣來理解

把它當成了一塊白色大銀幕，

將世界的夢投射到它上面？

「美國」自己不就是這個巨大的投影嗎？

美國，這個影像國度。

由影像構成的國度。

為影像而存在的國度。

在這裡連文字都影像化了

沒有任何地方像這樣。

以一種永遠不想停止下來的幻想

字母和數字

轉化成了圖像，成了新的偶像。

影像和圖像到處都是，

在大看板上，攝影的、畫出來的，在霓虹燈上。

沒有任何地方像這樣成了一種藝術。

沒有任何地方像這樣充斥著圖像。

沒有任何地方的眼睛這樣忙碌，

這樣過度地忙碌。

沒有任何地方這麼需要視覺（Sehenkönnen），

這麼為誘惑而服務。

沒有任何地方因而有這麼多渴望（Sehnsüchte）和需求，

因為沒有任何地方有這麼多看的狂熱（Seh-Süchte）。

因此也沒有任何地方像這樣給銷磨掉了眼力（Sehen）。

因此總還是必須創造出引人注目的影像，

更勝於上一張的影像。

結果敗壞的是：對純樸之物的眼光：自然。

在所有宏偉的自然公園裡，

彷彿自然只能被當作公園而存在，

（到處都這樣，只要是「美的」，同時也就是

一座公園，把自然弄成了一座

迪士尼樂園），

不論到哪裡都把景點作了標示，

人們應該站到那兒去看一看

那是值得拍照留念的地方。

拍照的位置已經預定好了，

這樣數以百萬的人就能拍出照片，

這些照片證明了那個既有的影像。

「美國電視」正是這麼做的

帶著它的觀眾和他們的目光到世界各地。

影像的權力：

證明的權力：

權力的證明。

「美國夢」。

同樣是由影像組成的夢，

更勝於言語。

人們**看得到**夢。

一個夢應該看起來怎樣——

一個國家和人民的夢，

這些人毋須去**看**，

因為長久以來他們已經

習慣了現成**被指點出來**的東西。

他們再也看不見他們的夢，

他們得到的只是被指點出來的夢。

上映的。

兩個相當類似的字：

展示（VOR-FÜHREN）

誘騙（VER-FÜHREN）。

兩者都是被引導。

讓自己被引導

作為主動的字眼**看（SEHEN）**的被動式。

我不久前去了紐約的電影院，

為了看數不盡的新出的恐怖片中的一部。

然而恐怖的並不是這部影片，

而是觀眾，

主要是年輕人，也有小孩，

他們一致鼓掌叫好

並且叫嚷著，在每一起新的謀殺，

謀殺越來越血腥、殘忍。

也許這就是為什麼不再有西部片了，

因為西部片中沒有其他的殺人方式
除了射殺和絞死。

無論如何，約翰福特的電影
對這些觀眾而言幾乎已經看不見了，
沒錯，成了隱形的。

除了矛盾，人們還能如何看待
這個國家和他們自己的夢？
還有什麼其他態度是可想像的，除了
「來回撕扯」？
我愛這個國家和它的城市、人民
遠勝過我所知道的其他地方。
但我也更怕它。
我在那裡比其他任何地方都更滿意，也更沮喪。
在那裡我恍然大悟，
我必須蒙住自己的眼睛。
於是我追求
我自己的美國夢故事。
它們沒有什麼，特別了不起的，因為我認為如此，
但也許是典型的，因而是有教益的。
「我的美國夢」
除此之外和別人完全無關。

我最早知道的美國，

是在圖像中的。在漫畫裡，尤其是米老鼠，

也在插圖裡。我們那時候還沒有電視。

古怪的高速公路交流道。

這麼粗壯的樹，車子幾乎可以穿行過去。

比基尼女郎。通常是：最漂亮的女人。

車子。無法想像地酷的車子。

鹽湖上的世界記錄。

衝破兩倍音障的飛機。

附近鄰居的一個男孩子

從美國的親戚那裡得到了一套牛仔裝備。

真皮的！

一年之後是一套印第安人裝備。

真正的羽毛。

在嘉年華會上的扮裝

反正也總只有另一個選擇：

牛仔或者印第安人。

我的母親給出了一些想法，

應該還有其他別的戲服啊：

比方說小丑，或者中國人。

一個可笑的建議。

然後終於大到可以上電影院了。

再沒有比這更明確的了

美國片說的是美國。

特別是西部片，是我最愛看的。

最令人興奮的是：這些冒險的

拓荒者的故事

不過發生在一百年前。

無論如何，這一點對我相當重要。

這是可以想像的過去。

它們顯然不是被「發明」的故事──

從很久很久以前或中世紀而來的

像是海克力士（Herkules）的電影，或者騎士電影。

這可還沒那麼久遠，

野性的西部。

其他方位對我來說就沒什麼意思，

不管是極北，還是極南，

或者甚至遠東。

我的方向是西部。

當然，這些美國電影

當時都用德語配音。

儘管如此，始終很明確，

這些美國電影的美國話說的是：

一種不同的生活感受。

這是光從電影的表層就能感覺到的。

它們更具體，

更真實，

而且以一種完全自然的方式呈現。

在那裡，冒險可不是一種主張，

不是大費周章的托詞。

這些英雄和風光放射出

冒險和自由，

它們根本不需要費力——

我幾乎可以接受影片中的每一個故事。

之後，過了幾年，

又有了另一個截然不同的發現。

我那時十二或十三歲。

在那之前我對音樂絲毫不感興趣。

音樂，意味的是：無聊。收音機裡的演奏會。

保持安靜和聆聽。

學校裡的音樂課令人生厭，

唱歌和合唱令人感到恐怖。

德語流行歌曲只是一種背景雜音，

很少會讓人記得什麼。

然後，突然，

一夜之間，

有種音樂，

儘管和別的都不一樣，

以一種完全不同的方式重新定義了「音樂」。

它叫作「搖滾樂」

立馬激動人心。「原始叢林音樂」。

從那一天開始，我有了音樂。

我有生之年第一次，

把十分錢投入點唱機，

為了聽小理察（Little Richard）的〈什綿水果糖〉（Tutti Frutti）[6]。

它的英語不容易掌握

所以我跟著哼唱

用最無厘頭的語言變化

跟進。

那個地方是一家青少年冷飲店

離我們家相當遠。

那對我是個禁忌的地方，這我很確定。

我花掉所有的零用錢

為了這個禁忌的娛樂搖滾樂。

6 譯註：小理察（1932–2020），美國歌手、音樂人，搖滾樂先驅。〈什綿水果糖〉一曲創作於 1955 年。

查克·貝瑞[7]是另一個大人物。後來還有貓王。

我最早的一些唱片好幾年來都留在

一個朋友住的地方。

帶回家去

我應該不被允許的。

這種音樂的新鮮點在於：純粹的娛樂。

不需要任何文化講究，

只要一種完全當下的、完全身體的、

簡單而直接的感受。這對我來說很新鮮。

之後地下絲絨（Velvet Underground）的一首歌是這麼說的：

「搖滾樂救了我一命……」[8]

對我而言，毫無疑問也是如此。

即使那未必是一種生命的拯救，

但必定是從另一種

更鬱悶的生活中的解救。

這種音樂來自美國是不足為奇的，

因為我從那兒已經知道了有其他樂趣，

像是漫畫和電影。

美國是這樣一個國家，

7 譯註：查克·貝瑞（1926–2017），美國吉他手、歌手和詞曲作者，搖滾樂先驅。

8 譯註：地下絲絨，美國搖滾樂團，創立於 1964 年，活躍於 1965–1973 年。文中提到的歌曲為〈Rock & Roll〉（收錄於 1970 年專輯《Loaded》），原歌詞「You know, her life was saved by rock and roll」

我整個關於娛樂的概念

是它給下了定義。所有那裡的事都顯得很開放。

我模模糊糊地感到：那裡，相對於

德國，沒什麼需要躲躲閃閃的。

在我到美國之前，

我去了一趟荷蘭，在一條公路上，

在阿姆斯特丹附近，

經過了一家剛開張的假日酒店（Holiday Inn），

它在歐洲的第一家，

就我記憶所及是這樣。

路旁，暮光中，

矗立著一個巨大的霓虹燈標誌，

綠的、黃的對比著深藍色的天空，

我認出了這是

美國電影或明信片中的景致。

我下了車，慢慢地，心中狂喜

繞著這個發光、閃亮的東西走來走去。

對我來說這遠不只是一個企業標誌。

在我看來它就像美國的象徵。

我期望於美國的一塊紀念碑。

這個標誌並不只是為了

被人看見，或者讓佇立後方的

旅館被人注意到。

它也是，尤其是，為它自己而存在。

看著它，就已經是一種享受。

它以一種方式超過了它的功能，

而這種餘裕讓我感到快樂。

所以我想像著美國是：

一個富足的國家，

充滿著又亮又大的標誌，

它們激勵人而且讓人感覺輕鬆一點。

我把美國視為一個解放了視野的國家。

我第一次到**美國**

是在某個早晨，黎明之際

搭乘一輛公共汽車從甘迺迪機場

開往曼哈頓。

我回到家了。

除此之外我無法形容我所感覺到的，

那天，我從早到晚

在街上跑，

踩進每一個水窪和每一堆狗屎，

因為我的視線只顧著往上看。

所有一切都那麼新鮮，而又立即顯得那樣熟悉：

這個城市已經包含了其他所有城市，

我所知道的所有城市。

我回到家了，並不只是因為我已經到了，
「我一直想去的地方」，
也因為這裡是，「我一直想去的地方」，
終於有這麼一次，一個夢境看起來
和實際存在的事物協調一致
而且我能夠真實地看見。
我把紐約當成了美國。
然而並沒維持很久。
那天晚上我打開電視。
認識美國。
我坐在電視機前超過一整個禮拜，
日日夜夜，
像被一種無法解釋的新疾病給嚇壞了，
像被催眠給支配了。
這是一種欲望，但不是私人的，
而是最最公開的。
我從來沒有對電視這個樣子。
怎麼可能這樣
我被釘牢在飯店的二十六樓。
甚至耗光了我的拍立得相片
像個著了魔似的人，在電視影像前猛拍，

而不是到**樓**下走在街上。

不，並不是電視本身，

佔據了我，

而是電視**如何**運作的方式，

這個**美國電視**。

影像系統不可思議地嘈雜的、沒品味的、經過精心計算的、

無視於人們的態度，

一開始讓我著迷而駭異

而後逐漸任由擺佈

如同一隻受到驚嚇而癱瘓了的動物

在夜晚的公路上

死盯著汽車頭燈。

我就這樣呆呆望著那個燈光。

那些我從前沒見過的是：

再也不存在一丁點的一致性

在任何的現實及其映象之間。

無論是新聞，或所謂的新聞，

歌舞秀或者影集中，

在人們可掌握可傳布的真實

和電視螢光幕上的產品之間

再也不存在任何協調一致。

所有的影像更多是千篇一律地

化約為人工化和計算的層次，

這個層次，對我而言長久以來最多不過

上演著廣告和宣傳。

這樣的電視節目真的

在所有十或十二個頻道上

除了作為宣傳的廣告，沒別的。

甚至不只在廣告時段中，

而是在每一種節目裡，劇情片、

脫口秀、益智問答或者其他什麼都一樣。

所有的，每一個影像

在這個「美國電視」的媒體中，

平面化成了廣告牌，

都有著**廣告**的**形式**。

為了什麼而廣告呢？

我不清楚。我只知道：

我成了一個受害者。

這股來自全然廣告式節目的漩渦，

是如此巨大，

這種將觀眾牢牢套住的技術，

是最最狡猾、巧妙的。

當給了什麼可看的或可讀的，

而人們移不開視線——我就是一個，

那就只有任人擺布了。

稍後，在這第一趟美國行停留期間
我從我的第一次「深入內地」之旅
像隻落水狗喪氣地返回。
我被嚇壞了。
所有東西都在那兒，高速公路，
大看板和汽車旅館，
加油站和超級市場，然而：
除此之外也一無所有了。
或者換個說法：我設想「那背後」有點什麼
而且試著找了，可是毫無所獲。

我開了好幾天的車。
景觀漸漸地變了，
變得更南方，也更暖和，
但那些城市，
那些在地圖上
以廣袤的區域和人口數量而稱作城市的城市，
看起來都一個樣子。
同樣是寬闊的街道
也同樣只有
霓虹的汽車旅館，

霓虹的速食店，

霓虹的加油站，

霓虹的超級市場。

除此之外一無所有，同樣「沒什麼東西在背後」，

沒有城市，沒有城市的生活。

在我的記憶中，所有這些地方

我所經過的地方，不再有任何區別，

因為它們根本無從被分辨。

第一印象。

但這就是我在第一次美國之旅中

所能得到的印象。

我驚愕地返回了紐約，

鬆了口氣。這才是城市！

這一座城市！

第二次到美國

一開始我根本不敢離開紐約。

哈德遜河以西，現在我知道了，是片荒野：

一片空虛，

我不想承認它是「美國」。

這是十二年前的事了。

在第二印象之後是第三、第四印象

以及其他更多印象。

七年來我生活在美國。

我已經學會分辨

我所期望於「美國」的

和真實的美國。

現在我知道了，哈德遜河以西的那片空虛之地

也叫做，或者才真正是，美國。

我知道，更遠的西部，在亞利桑那，

猶他或者新墨西哥，美國就在那兒，

這引起了我最強烈的嚮往，

而且我知道，在整個遙遠的西部，在海岸邊，

在洛杉磯，

一個新的行星開始了，

它也叫做美國。

我自己對美國不再懷抱夢想。

我**就在**那裡，而且喜歡那裡。

我並沒有習慣了這個國家。

它總是仍然讓我感到訝異，

尤其每次從歐洲——「舊世界」——回來的時候。

每一回從歐洲到美國的旅程

都不只是兩個大陸之間的事：

而是一次時光之旅。

每次抵達那裡都是一次衝擊。

（我說「那裡」，而不是「這裡」，

因為我在「這裡」——德國——寫下這些。

在那裡我寫別的。）

衝擊，未必來自當下，

而可能是在搭計程車、搭地鐵

或者幾個小時之後在街上。

可能是我偶然看到的一個手勢，

或者我偶然聽說的一個句子，

或者一個臉部表情，或者

深陷嘈雜自言自語的眾多乘客中的一個人

或者兒童遊樂區的一個場景，

或者隨便什麼都行。

一次衝擊，我就向前一跳好幾年，

跳進幾年後的未來。

在美國比起歐洲國家

更接近未來：

更未來的溝通方式，

更未來的工作、失業，

手工業，休閒時光，

自我評價，

舉止，感覺，

一言以蔽之：更未來的生活方式。

未來。

經常也同時帶來恐懼。

科幻小說和電影

上演著人們對未來的恐懼

以及隨之而來的脫韁的好奇心

一起經歷接下來的一切。

當我到了美國，我總是馬上就知道，

接下來會怎樣。

有多少更快速、更輕易，和更無羈無束的

「與他人的交際往來」。

多少更可信的陌生人

多少更陌生的值得信賴的人。

多少被遺棄，並因此更世故的孩子。

多少人被更草率地下了評斷。

多少人變成隱姓埋名，不用多久，

因此更加自由，

去做你想做的，

更加不自由，

去做跟其他人不一樣的。

更加寂寞。

每次抵達，美國對我而言都重新來過

像一個運動場，當我不在的時候

制訂了新規則。

即便明天就不再適用，

今天所談定的。

這是令人激動的。

但不只是這樣。

因為與此同時每次都讓我覺得，

這次對於未來的可能生活方式的試驗

將會完全實現，

一切都在這壓力之下產生：

彷彿如果沒了持續的壓力之制衡，現在就再也令人無法忍受了。

這種緊迫性，也造就了美國的創造力。

緊迫性：人們不知道，該**怎麼生活**。

沒有先例可循，沒有說明書。

電視和電影所給出的形象，

幫不上忙。它們更多只是搞亂，

因為它們在現實中並不適用。

即使在人們的生活和電影與電視的形象之間

可能存在一種關聯性

——是曾經有過，

對美國人而言，也不再熟悉了。

他們放棄了，或者說是忘了。

或者更準確地說：這念頭被他們驅逐了。

經過這麼多的迂迴

在寫作中我來到了一個點，

在這裡

美國夢

再次現身，

不過是以另一種關聯性，

作為夢魘，

作為壓力，換言之，壓抑，

美國人成了它們的受害者。

我想收回這個說法，因為：

當一個理念破產了，

並不見得就和理念本身有關，

反而可能取決於所採用的方法，

看是怎麼處理它的。

不是

「美國夢」

該被稱作「夢魘」，

反而可能是那種方式，

那種它被利用與被剝削的方式，

騙走了所有美國人民的夢。

我不知道，該從哪裡著手，

當我想談談

關於**對**影像的剝削

和關於**透過**影像而來的剝削。

曾經有過

「美國電影」

和它的語言

作爲美國之合法陳述，

而且，在它最美好的時刻，

作爲美國夢的合宜表述。

這種電影不復存在了。

因此我必須再一次

描寫「美國電視」

它的神化，

它對這個語言的敗壞，

對影像的寓意

和影像中敘事的掏空。

有時候，

特別在剛回美國之後，出於好奇心，

但也像是復發的成癮者

我又一次打開「美國電視」。

我不在的期間有了更多的電視頻道，

紐約大概有三十個。

然後我就再次坐在電視機前面，直到黎明，

到最後是空洞、貧乏、被掏空，

我再次失去了理智。

很難讓只知道中歐「電視」的人，

理解這點。

因為幾乎無從比較。

在這裡（德國）對這種力量根本沒概念。

根本沒這樣的概念：在如此的規模中，媒體全新塑造了

包含語言習慣和思考習慣在內的

（人們常說的觀看習慣早就被掌握了）

一整個民族的行為舉止和習俗風尚，

而且把人弄得服服貼貼的。

人們的情感

和關係，尤其是

男人和女人相互間的關係，

「愛」，

被電視壓製定型和定規，

讓人對未來感到不安

對民族的自尊心感到不安，

到了一步步地認同了電視。

然而面對電視的這種令人痛楚的震顫

肯定也有別的例子，

其他感覺的**觀看態度**：

例如表達**痛苦**或**悲傷**。

以肥皂劇爲例，這些連續劇，

一天接一天連續幾年一直演下去，

有那麼多的某個時刻，

當某人收到一個壞消息，

這麼說吧：一位親戚的過世。

然後在一些妝飾可笑的

大多是可笑的富有的、可笑的吸引人的

偶像女星或男模的臉蛋上

出現了一個「表情」——

「自憐」是最佳的可能解讀，

總之，一種自我表現的

自戀的作態，

而那早就沒有能力，

爲別人，爲這個世界

感到痛苦或者悲傷。

我要說的是：

這種**不真實的情感演出**的病態是怎樣

變成了**不真實的情感感受**的

全民的病態，

並逐漸地，造成了下一代的無能，

去瞭解他人的感受，

因爲那不過是戲劇性訴求的自我表現形式。

再來看一個例子，相反地：

表達**歡樂**。

在所有**「競賽節目」**中，

特別是給家庭主婦看的上午節目，

有些播出了幾十年：

無可避免的特寫鏡頭是

一位女性贏家的歡呼，她歡呼地，

拍著手、跳來跳去，

就像她從電視裡知道的那樣，

所有女性贏家都那麼做。

如出一轍的自我表現的

沒完沒了的可悲的形式，以及

對這類形式的依賴。

然後鏡頭一轉到失敗者的特寫

她懊惱的目光望向獎品，

汽車、錄放影機、沙發，或者不論什麼東西。

然後鏡頭一轉到主持人的特寫

和一個意味深長的微笑。

然後是姿態完美的年輕女孩圍繞著主持人，

她們引導迷迷糊糊的參賽者出場。

比這些影像更讓人心痛的

是這一回

擠眉弄眼的醜態無處不在，

「生活之中」。

這也包括了

——拜電視之賜——美國總統 [9]

一位超級的節目主持人，

那不變的咧嘴作笑。

或者另一種完全不同的痛苦時刻：

當電視觀眾

被某個為數眾多的「治療師」或傳教士要求，

經由把手放在電視機上

分享並參與，

從那裡放送出來的賜福或治療效果。

如此一來，這種痛苦就成了幾百萬人的內在影像，

他們起身而且真的把手放在

電視機上：他們為自己感到羞愧，如同一個偷窺者

按人的尺度而言

有這麼多的寂寞

9 譯註：溫德斯本文寫作於 1984 年，當時的美國總統為雷根（1911–2004；任期：1981–1989）。

和疏離而感到羞愧。

沒有什麼比「道德多數派」[10]的宗教性節目

還更堅決地召喚

「美國夢」。

美國電視有數以百計的宗教性節目

有區域和跨區域的版本，

有的是不知名的超小型節目

也有那些手握權力的企業。

總數在每天的電視節目中佔了相當大一部分，

主要是在星期天

或者，週間，在深夜。

肯定的是並非全部

都能一口氣叫得出名來

或者一視同仁。然而

所播出的場景經常

只是殘暴的獸性。非筆墨所能形容，

像是上帝被召喚，以一種最惡劣的方式

虐待那些處於危急之中的人們，

只為了盡可能多地掏光他們口袋裡的錢，

10 譯註：道德多數派（Moral Majority），一個與基督教右翼和共和黨有關的美
 國政治組織，成立於 1979 年，於 80 年代末解散。

像是神奇的治療師登場，

彷彿人們來到了中世紀的年度市集，

像是最齷齪、油滑的偽君子

宣揚道德和廉潔，

還有像是厚顏無恥的

美國

被召喚——

世界的救星。

我不是說，這些蠱惑人心的人

似乎並不常見，或者在別的地方沒有。

而是說：從來沒有過，也從來沒有任何一個地方

提供了這麼有影響力的工具任憑他們使用

一如「美國電視」。

可在每個傳教節目中

和奇蹟出現之中，

每五分鐘，

也插播了——

商業廣告

美國最重要的詞彙之一，

說是「廣告插播」，但，作為形容詞，也是

「商業的」，也就是「帶著商業性的」。

這些商業廣告打斷了電視節目

以一種規律的間隔，不論正在演什麼；

人們對此習以為常，就像面對這個事實，

白天之後是晚上。

就像晚上跟在白天之後，同樣地：

「美國電視」也採用了

商業廣告的形式

而且把它變成自己的形式，也就是：

以儘可能快速、飛快、簡潔、「耀眼眩目的」的方式

來推薦東西。

這個形式，就其自身而言，

以自我為目的

並因此

「出其不意」

成了「美國電視」的

表現形式和內容本身。

下一步也就完全理所當然了。

電影——

電視節目中最受歡迎也最重要的一部分，

也用了相同的手法。

意思是：繼電視看起來像持續的廣告之後，

電影也很快地就像電視一樣。

電影和電視現在有了唯一的形式：

商業廣告式的。

「商業的」、「成功的」或者「撈錢的」

只是這種過程的糟糕轉譯

根本沒能掌握到這種改變的影響。

當然電影以前也曾經是

一種有利可圖的事業。

決定性的區別在於：

現在的電影沒有什麼故事要說的。

它們的形式不需要這個，更準確地說是：

這個形式不再允許。

電影的這種新形式，

——其根源來自電視和廣告——

只是這樣子做，彷彿它們是在說故事。

它們真正**想**的其實是：

出其不意。耀眼眩目。

說故事是困難的：

因為人們必須有些想說的，

而歸根到底，是不是說得夠好，

是按所說的真相來衡量的。

出其不意和耀眼眩目，**廣告**，相對地容易：

因為人們不必說些什麼，

只要被說出來和被展示出來的

聽起來夠好和看起來印象深刻。

沒什麼是需要被證實的。

一個好例子是電影《閃舞》（*Flashdance*）[11]：

一部九十分鐘的廣告，它的導演

在此之前只拍過商業廣告。

這和「美國夢」有什麼關係？

很多。所有這一切都有關係。

因為：一部廣告式的電影是為了什麼而廣告

如果不是為了作為形式的它自己本身？

而這在美國就叫做：

娛樂。

美國的國家哲學。

娛樂：為美國打廣告。

德文的這個字——幾乎是不適當的。

「Unterhaltung」（娛樂、消遣、談話）是某種好事。

「Entertainment」（娛樂）在美國則多少指涉全體的。

11 譯註：亞卓安・林恩（Adrian Lyne, 1941–）1983 年執導的美國電影。

娛樂業很可能

現在已經是僅次於軍事工業的

美國最大的經濟部門，唯一合邏輯的推論是，

有朝一日，它

會成爲眞正最大的經濟影響因子。

戰爭越是不可能發生、越難以想像，

尤其是全球性的，

就越讓人信服，全球性的娛樂

將以其他手段成爲政治的延伸。

像《星際大戰》，可能「很娛樂」，

讓這樣的事更清楚了，不只是，

因爲它涉及戰爭，也不只是，

因爲它帶給了全世界，「全球性的」，

一整個世代的孩子們

一個新的戰爭影像，

一種新的戰爭神話，

也因爲：

它在結局，毫無惡意地公開承認，

這些影像從何而來，並因此定了屬性：

結尾場景是一個相當忠實的複製

來自最卓越的希特勒宣傳影片

《意志的勝利》（*Triumph des Willens*）[12]。

在美國，娛樂是最政治性的。

事實上不久之前

美國總統

就在美國電視上呼籲

加強「星際大戰」軍事武器的發展。

由於他自己剛好是好萊塢影星，

所以我總是把這事當作噱頭來看

而不是一項緊急任務。

一個聯想：

真的很難理解，

像「夢工廠」[13]這樣的字眼

總是帶有令人讚歎的弦外之音，

然而它基本上

和這樣一些字眼是同類的

「洗腦」、「大屠殺」。

很難表述，

12 譯註：蘭妮・萊芬斯坦（Leni Riefenstahl, 1902–2003）1935 年執導的納粹政宣片，記錄了 1934 年於紐倫堡召開的納粹黨代表大會。該片於影史中締造出不朽的藝術成就，但也因其意識型態備受爭議。二戰後於東西德禁映。

13 譯註：夢工廠（Traumfabrik），文中指的應是創始於 1980 年德國雷根斯堡（Regensburg）的一個居民劇場計畫，而非史蒂芬・史匹柏等人創辦於 1984 年的「夢工廠」（DreamWorks Pictures）。

在美國被理解為「政治的」是些什麼，

因為這概念太頻繁

被當作只是它的否定詞的存在，

一種政治性的缺席。

在美國電視中

沒有，或幾乎沒有政治節目，

就像在歐洲人們所設想的那種

作為公共生活中理所當然的組成部分。

在美國電視中

就是沒有

關於政治話題的嚴肅討論。

雖然有些節目**看似**這麼做，但，

為了讓這樣的話題能進行下去，

卻再次屈服於壓力，而成了娛樂性的。

即使是美國電視的新聞節目

也很少「政治議題」。

人們所知的

關於這個世界，國際政治

也是少得可笑。在這裡仍然是

呈現的形式主宰了內容。

荒誕的故事，被弄得有趣而引人注目，

優先於政治訊息。

美國人對世界的關注

比某些「開發中的」國家更少。

美國人對世界的好奇心令人吃驚地如此之少。

娛樂因此也意味著：

訊息的替代品。

就是「轉移方向」，只不過被轉移的人

絲毫沒概念，他們從哪裡被轉移過來

又為了什麼而轉移。

政治的「缺席」被當作了真實的政治。

最新的資本主義只能這樣堅持下去，

同時說著漫天大謊。

以更加令人愉快的、更富娛樂性的手法

壓過它的意識型態對手，

最新的社會主義，

也就是：以精采的空洞的形式

取代精采的空洞的內容。

兩者其實是不謀而合，尤其在這點上，

他們想守住的祕密是：

昔日的夢想早已付之流水。

不論「美國夢」曾經是什麼，

都沒有人再夢想著它了。

有的只是廣告工業的

「夢想成眞」。

跨越整個大陸

延展著一幅巨大的廣告牌，

那上頭越是鮮明地聲張著自由和富裕，

就有越多不自由和貧窮的人

處於它的陰影之下。

現在我眞是寫得很有氣了

因此，和我的原意相反，

不過卻可能又再次指向了，

「每個人都知道的」。

人們才一思考起「意識型態」，

它就已經褪色了。

我也必須自我克制，

別光想著寫「美國」，

也該寫寫關於那個夢，

它怎麼變質，又和什麼有關。

這眞是難以區分。

美國人自己也辦不到。

他們不確定。

他們不知道，這怎麼會發生在他們身上。

先是他們的夢偷偷溜走了，

然後那個夢又每天出賣著他們。

遲鈍

來自他們夢的太多錯誤的影像和聲音，

來自太多空洞的形式和撫慰人心的俗套，

而現在成了這樣，

他們寧可把這些錯誤的影像注入信仰

讓這些影像成為他們生活形式的

一個新準則，

也不敢對他們的國家哲學「娛樂」，

——真正的「美國強權」，

表示懷疑。

「美式的認同」：

一道公然裂開的傷口。

常言美國缺乏歷史

稱此為沒有安全感的原因。

那只是一個藉口。

缺乏歷史也可能是一個極大的優勢。

不，如果美國人經常嫉妒歐洲文化

抱怨自己缺乏文化

並想將其歸咎於歷史匱乏

然後出於膽怯或無能，

去承擔自己的文化和歷史，

只把一切作為行銷手段，

直到如今淪落只剩下這市場，何足為奇？

痛苦的是

還要將其視為「國家認同」。

自由人類的偉大神話，

以為只要他願意

可以自我決定，

夢想得以成真：

結果只剩下空洞的面具

和譏諷失真的圖像，

充斥每個角落

現身於每個香菸和汽車廣告。

除了「極權主義」，

沒有其他一詞

可以形容這些空洞圖像

對名為「美國」這個國家的控制。

慘無人道的暴力娛樂界

想再次竊取，

能創造出真實圖像的道德，

這不太可能。

此外：還有誰能認出

它們與其他數十億虛偽圖像的區別？

「美國夢」。

但願能維持不再被重製！

但願除了作夢的人

誰也沒有見過它！

但願沒人能利用它做任何事情……

我想像的美國

沒有強加的自我表述

沒有標榜它的夢想：

沒有被扣上義務的帽子。

我想像的美國

沒有所有這些錯誤的圖像

我看見的是一個極美麗、

遼闊、開放和慷慨的國家。

你只能如此夢想它。

身在其中也只能如此夢想。

說到身在其中

你可以例如同時在家中和路上。

在美國存在著所謂——

「移動的家」（Mobile Home）。

這是一個弔詭的詞組，

但它定義了自由；

也許只有一點，

但我給予崇高的評價。

「移動」帶有驕傲的意思

是「動彈不得」、「原地踏步」和「坐冷板凳」的反義詞。

「家」指的是「在家」。

家應該是不可移動的，

「固定在某處」

正是它的特點。

因此，在德語中不僅沒有

這種矛盾的表述

（德文中即使有貌似矛盾的詞語，但「露營拖車」（Wohnwagen）或

「預鑄建築」（Fertighaus）指的卻是別的東西），

而且根本沒有這種概念：

一棟房子，可隨意放置於一處

明年再轉而另置他處。

在美國公路上

房子總是朝你而來。

如果你開得比速限慢，

很容易會被房子超車。

這個國家太過遼闊，

以至於無法選擇要在哪停留。

那麼最好承認你不知道，

自己該歸於何方。

這其中其實暗示著自由。

而且，在美國你可以去任何地方，

無需遷出戶籍，

你可以住在任何地方無需遷入戶籍，

並且可以用任何一個名字

在任何一家汽車旅館。

去年爲了搜尋電影主題

我在美國西部來來回回

駕車遊歷了兩個月。

沒有走在主幹道上，而是選擇遠離它，

穿越空曠而荒涼的景觀。

在這之間一度穿梭在傳奇的 66 號公路上，

或是或多或少還遺留下的部分。

那裡如今有著筆直橫貫大陸的高速公路

交錯著很久以前那道弧線路徑，

斷斷續續留存著鄉村道路的痕跡，

那是過去在 20 和 30 年代

百萬人出於東部蕭條

向西而行的路線。

現在的它空無一人。

幾乎看不到一輛車。

街道兩旁的是已經坍塌或是正在坍塌的

加油站和咖啡廳。

經過大自然的沖刷，沙漠

再次將其掩埋。

如同古代廢墟，茂密的灌木叢中零星冒出壁爐

沙地中兀自佇立著加油機。

四處散布著鏽褐色的汽車殘骸。

有些地方，我發現整個村莊和小鎮

都已塵封待售。

還有那些離家，

那一個個帳篷城和露營地的居民，

都是無力負擔房租

或是他們的城市已不復存在，

更遑論工作了。

然後突然就這樣來到了

海市蜃樓「拉斯維加斯」，或是又隔一天

便身處海市蜃樓「洛杉磯」

眼前是令人難以置信的富麗景象，

這是一個小時車程前無法想像的。

如果不想跟著同步前進

如果所有自然或文明的概念，

都被包羅萬象的人造物推翻，

那麼你就能理解，

好萊塢廁所上的塗鴉：

「這裡的人

已經成為

他們假裝的人。」

對於「美國夢」

我無法再多加闡述。

事態已經如此，

正如它一如既往的欺騙手法。

它已經被剝削和被利用了很長時間，

以至於它現在什麼也不是

除了淪為一種剝削手段。

一個背叛出賣

自己夢想的

國家。

夢已盡。

卡夫卡小說《美國》（*Amerika*）的原標題
是：《失蹤者》（*Der Verschollene*）。
對「美國夢」而言幾乎難以找到
比這更好的結語：

失蹤。

<div align="right">

1984 年 3 月／4 月

</div>

II

影像邏輯

Die Logik der Bilder

您為什麼要拍電影？
Warum filmen Sie?

一份意見調查的答覆

　　自從我被問了這個可怕的問題，腦中便一直盤旋著各種答案。早上有一個，晚上有一個，在剪接檯上剪輯時冒出一個，看著從前拍攝工作的照片時想起一個，與會計師談話時出現一個，回想起合作多年的夥伴時又是一個。所有這些關於拍電影的理由都是標準答案，也都是真的，但我對自己說，這些理由的「背後」必定存在「更真實」的東西，那或許是種「承諾」，或甚至是一件「必須要做的事」。

　　十二歲時我用 8 mm 攝影機拍攝了人生中第一部影片。我當時站在家中窗戶旁，從上往下拍攝街道、汽車和路人。父親看著我，問道：「你拿著攝影機在那兒做什麼？」我說：「我正在拍攝街道，你不是看見了嗎？」「為什麼？」他問我。我不知道答案。在那之後經過了十年，抑或十二年後，我拍攝了第一部 16 mm 短片，約三分鐘長。我將攝影機固定後，從七樓往下拍攝一個十字路口，直到底片全部拍完。這之間連一次想要提前按下終止鍵的念頭也不曾有

過。事後回想，我必定將中斷拍攝這種行為視為一種褻瀆吧。

何謂褻瀆？

我不擅長理論，也記不太住讀過的東西，因此無法完整引述貝拉・巴拉茲（Béla Balázs）[1]的原句，但他所說的話深深打動了我。他談到電影的可能性（和責任），即「忠實呈現事物原貌」，藉此得以「拯救事物的存在」。

正是如此。

或者引用另一個畫家保羅・塞尚（Paul Cézanne）曾說過的句子：「事物正在消失之中。如果你要看東西的話，你得快一點。」

無論如何，這真是個討厭的問題：為什麼我要拍電影？嗯，因為……事情發生了，我見證其發生，拍下它，透過攝影機關注著，試著將一切經過保留下來。如此一來可以一次又一次地被觀看。事情雖會過去，但再次觀看其發生過程是有可能的，存在過的真相將不會消失。拍電影可視為一種英雄行為（雖然並非總是，也不常發生，但偶爾還是有可能的），足以暫時停止外在現象和世界逐漸走向崩壞。攝影機也成了對抗事物苦難命運的武器，亦即對抗其消逝的事實。問我為什麼拍電影？難道你沒有其他比較聰明的問題嗎？

本文摘自《解放報》（*Libération*）1987 年 4 月特刊〈您為什麼要拍電影？ 700 位來自世界各地電影導演的回答 〉（Pourquoi Filmez-Vous? 700 Cinéastes du Monde entier répondent）。

1 譯註：匈牙利電影理論家、導演、劇作家。他認為電影能夠讓人們重新認識人性。

歷程與動作的連續性

Zeitabläufe, Kontinuität der Bewegung

關於《夏日記遊》（*Summer in the City,* 1971）和《守門員的焦慮》
（*Die Angst des Tormanns beim Elfmeter,* 1972）的對話

　　開始的時候（直到現在很多時候也還是如此），拍電影對我而言指的是：將攝影機架設好，對準所要拍攝的特定事物，然後放手不管，只要讓攝影機自行運作就好。而那些最讓我留下深刻印象的電影，往往出自於相當早期，世紀交替之際電影人之手。他們通常只是單純地拍攝，然後欣賞著底片所留下的成果；單純著迷於能以影像來捕捉動作，並且重複播放整個過程。「火車進站，一名戴帽子的女人向後退了一步，冒著煙的火車就定位停下。」──這些畫面都是過往攝影先驅，靠著手搖攝影機拍攝下來，隔日再滿懷驕傲地觀看內容，心滿意足。拍電影這件事，比起造成的改變、影響或是導演這塊，令我更著迷是觀看本身，可以從中發現一些東西，可以注意到一些什麼，這些對我而言比拍得清楚更為重要。有些電影你無法在裡面發現任何東西，因為沒有什麼可以被發現了，一切都非常清楚和明確；一切都是你該理解並且該看到的那樣。然而，也

有些電影，你總是可以不斷地在其中注意到一些小細節，總是留下各種可能的空間。大部分這樣的電影，影像並非總會以相同的方式解讀。

去年，羅比・穆勒（Robby Müller）[1] 和我一起合作拍了一部長達兩個半小時，採用 16 mm，黑白膠片，六天之內完成的電影——《夏日記遊》。電影用的劇本，只能稱「近似」劇本，當我們現在看這部電影時，可以非常確定，其中有什麼是我們可以決定的，那便是影像與對話的剪輯，以及其中純粹巧合的部分。而且像這樣一部片，簡直像是私人影片，參與演出的都是朋友；拍攝時基本上一次到位，頂多只有在錯得離譜的情況下才會再重拍一次。這是我的第一部電影，是我在電影學院時的畢業作品，當時真的可以放任影片本身想拍多久就拍多久。其實影片曾一度長達三個小時，但就算對我而言也真的太長了，所以才剪輯成現在兩個半小時。其中有一幕是拍柏林的一家電影院，停留了大約兩分鐘，中間什麼事也沒發生，一切只因為我喜歡這家名叫「烏拉尼亞」（Urania）的電影院；或者是透過車窗，沿著整條庫達姆大街（Ku'damm）拍攝。這一幕共耗時八分鐘，正是拍攝整條路所需的時間。至於電影院那幕，根本不可能出現在《守門員的焦慮》，因為很簡單，那樣將會使影片退回到純粹沉思的態度，這是不可行的。如此一來影片便會出現一個無法自行銜接的空洞。而八分鐘那幕，也勢必得經過刪減，不可能維持八分鐘之長。在《夏日記遊》中還有一幕是我們駕車穿越慕

1 荷蘭電影攝影師，經常與溫德斯合作拍片。

尼黑的一條隧道，透過車側窗拍攝。那是一條長長的隧道，從進入時開始拍起，一路拍到駛出隧道。其中約有差不多將近一分鐘的時間，畫面都是全黑或是僅有隧道燈光閃過的畫面。當我在後製混音時，那個坐在後面放映室，放膠捲的男人朝我走來對我說，他其實是很喜歡這部電影的，但我為什麼沒看在上帝的份上把隧道那一段給剪了。我這樣回答他：「很遺憾，隧道就是那麼長，有八百公尺長。」他斜眼看著我，說：「你不能這樣做。」他說我應該要看看他的電影，以 8 mm 在羅馬尼亞拍攝一部二十分鐘長的電影，裡面將飽含整個羅馬尼亞。他看來真的很生氣，在這之前他都還非常友善。不過，自此之後他再也沒有跟我道過再見，也沒再跟我打過招呼。其實在之前我們電影裡有許多部分都極有機會能惹毛他，但是這一切都遠比不上我沒有在隧道中關掉攝影機這個事實讓他來得激動。通常如果畫面在人們覺得看夠了，卻不切換的時候，人們會莫名感到很憤怒。他們認為這必定有什麼理由。然而他們並未想過，有人喜歡看所見事物這點已是十分充分的理由了。他們認定一定有其他理由，但卻不知道是什麼，正是這點令他們感到惱怒。甚至比遭受真正的侮辱還氣，非得說連自己都會拍來表達這種憤怒。

我認為對影片來說，很重要的是必須展現歷程，任何擾亂這些歷程，或使它們顯得不自然的東西我都不喜歡。即使是人為因素佔大部分的電影，例如我們現在拍的《守門員的焦慮》，也必須尊重這些歷程。動作的連續性跟行動的歷程必須盡可能的一致，拿捏得恰到好處，所呈現的時間絕不能猛然推進。有種利用許多拼接的剪輯技巧，尤其常見於電視劇中：例如一開始是一個人正在說話的

特寫鏡頭，切換至另一個正在聆聽的人的特寫鏡頭，再回到第一個人的畫面，在此可明顯發現剪輯之間對電影裡的他而言，時間已經流逝，觀眾卻感受不到，因為整個過程被強行「壓縮折疊」了。這種做法真是太不堪入目了，總是令我感到生氣。我認為不管是什麼電影，對經歷過的時間保有忠誠度這點很重要，即使面對人為創作，並非「真實」的情節也應該如此，或正因如此必須要遵守一定的規則——主要是視覺規則。我一點也不喜歡抽象電影，每個影像都各自反映了某種想法，每個畫面和想法本身都是很武斷任意的概念。在電影中，有時必須接續在一起的是時間上的歷程，而不是想法。在場景的切換上，我發現真是一個大問題。每次拍攝一個場景時，我面臨最大的問題就是：該如何結束，以及該如何切入下一個場景？基本上，我不想錯過中間任何一段時間。但有時必須捨棄一些，因為中間實在歷時太長，例如有人離開房子然後抵達某處，這中間的過程就得捨棄，必須這樣做。然而對我而言，當他從一個餐廳走回他的房間，卻礙於時間因素，不能展示中間爬樓梯的這段過程是難以忍受的。特別是現在正在拍的這部電影，讓我最感困難。或者，例如在剪輯方面，又該如何進行：晚上他上床睡覺，接著便是翌日清晨，他可能坐在早餐桌旁的畫面。每一回我總是在思考：電影裡究竟是怎麼回事？他們是如何從一天過渡到另一天？不知何故，早在編寫劇本時，我就面臨了這種問題，如何結束一個實際上還在持續進行的行動。不過當然影片總會在某處找到切口。所有的行動，以我們現在正在拍的《守門員的焦慮》為例，總會在某處繼續進行下去，我們只展現了其中特定的某一段。至於如何選擇，這

對我而言是最困難的地方。

近日，一位對《守門員的焦慮》這部小說幾乎熟透了的記者，精確地針對文章段落詢問我將如何拍攝，我感到惶恐焦慮。這涉及了已經決定的部分，電影跟書之間有多大的關係，以及究竟有什麼樣的關係。現在有人已經看過了毛片並說，某個場景對他而言確實看起來真的像書中描寫的一樣，而我卻完全沒有印象，這一幕究竟有沒有出現在這本書中，或者在書裡是如何描述的。我只是很驚訝，有人來對我說，拍得跟書一樣。關於書本身，我對作者彼得・漢德克（Peter Handke）的興趣遠不及對書中的故事跟敘述風格來得大，句子與句子間如何承接，使劇情乍然變得緊張，誘人繼續閱讀下去。每個句子都精準到位，因此句子順序一下子變得比情節順序顯得更有意思——該如何進行下去，或是究竟發生了什麼事？這正是此書令我無比喜愛的地方：一個事件如何伴隨著另一個事件，一個句子如何承接著另一個句子。就是這種精確度，引起我想要將其拍成電影的欲望，並且也期許著以漢德克的風格來拍攝，意即畫面切換達到有如他文句承轉般地相符和精確。這就是為什麼拍攝這部電影代價高昂，因為唯有費盡心力才能達到精準，意思就是我們所要拍攝的畫面，必須得能讓我們想起某些特定的鏡頭，例如我們在美國電影中所習慣或所認知的，乃至於特定的燈光，這些都得花費特別的功夫才能達到。這個影像也唯有在這種燈光下，以某種相當藝術性的方式呈現才「正確」。

我有種感覺，關於這一切我說得非常模糊，但不知怎地，自從我們拍片以來從未考慮理論問題。我由衷希望這部電影能受大家歡

迎。我也一直留意不要完全只做挖空心思，太過特殊的東西，而是也拍攝一些很簡單的東西。這倒不是爲了討好觀眾，而是爲了引起其他那些只因爲足球才看這部片的族群的興趣。我實際上也盡量避免了任何會讓人感到不安的元素。我也相信，這是一部非常容易理解的電影。絕不神祕，沒有祕密或不清楚的地方，然而要人們瞭解到這一點反而是最困難的。這部片真的除了眼睛所見之物以外就沒有其他東西了；約瑟夫·布洛赫（Josef Bloch）做的也就是單純這個角色該做的而已，沒有其他了。或許正因爲我努力讓電影變得簡單，這一點反而使很多人難以理解這部影片，他們認爲，比起眼前真正所見之物，必須更著力尋找藏於影片背後的意義。

摘自 1971 年 9 月與海科·布倫（Heiko R. Blum）[2] 的對話。首次刊登於 1972 年《電影評論》（*Filmkritik*），第2期。

2 譯註：德國電影評論家和作家。

《紅字》

Der scharlachrote Buchstabe

電影《紅字》（1973）殺青感想

> 我希望我的生活是一場永無休止的好萊塢電影秀
> 因為賽璐珞英雄[1] 從未感到任何痛苦……
>
> ——奇想樂團

　　一位朋友問我爲什麼要拍一部沒有汽車，沒有加油站，甚至連自動販賣機都沒有的電影。「這正是爲什麼。」我這樣回答，不過當時的我還不確定整個狀況。那是在《紅字》開拍之前的事。這部電影改編自十九世紀出版、描寫一個十七世紀故事的小說，除了劇本、佈景和演員之外，還面臨了哪些現實問題？

　　我們一開始拍攝地點是在科隆，一個地下工作室。每到傍晚時，我們就像步出礦井一樣乘電梯上到有陽光的地方。每次上來都驚訝著天居然還是亮的。演員上地面時，總會被陽光照得目眩，一臉刺眼的模樣，逼我每天總想把攝影機從工作室帶出來將其拍下，彷彿我該補償這點給日光的。

1 譯註：摘自〈賽璐珞英雄〉（Celluloid Heroes）歌詞，賽璐珞爲一種合成樹脂，1880 年代後半起，被當成攝影底片使用。此指電影裡的英雄。

在科隆拍攝的最後一天，片中飾演小女孩的葉拉・羅特蘭德（Yella Rottländer）哭了，因為電影佈景被拆毀了。

在西班牙時，我們首先是在西北海岸進行外景拍攝，有一次我們無法拍成一個海面鏡頭，因為在地平線上可清楚看見一艘輪船。而我們自己的船，是一艘三桅帆船，紙糊的，用一根細鋼絲拉著固定在空中，架設在攝影機前十公尺處。當漢斯・布勒希（Hans Blech）[2] 有次在拍片空擋拿著自己的 8mm 攝影機拍著大海時，我有一種無法抑制的欲望，想讓他穿著戲服拿著攝影機出現在鏡頭前，好奇地拍攝清教徒。在《紅字》中，他從未有機會帶著機器到處跑。

在馬德里附近的西部村莊裡，我們進行了近十四天的拍攝，在那裡有一棟兩層樓高的酒館，它不像其他房子容許我們將其改造成十七世紀新英格蘭的城市建築。因此，它從不能入鏡。午餐時間，每個人都坐在酒館的長桌上用餐。這些生動真實，未被拍攝的酒館畫面都不能出現在鏡頭前，所有現實中的畫面，就像腐爛的蘋果一般必須剔除。能留下的只有飛過畫面的海鷗。

每部電影同時也是關於自身及其條件的紀錄片。對我個人而言，《紅字》記錄著一種我不想再次經歷的強制性約束：我不想再拍一部連一輛汽車，一個加油站，一台電視或一座電話亭都不能出現的電影了。

2 譯註：漢斯・布勒希（1915–1993），德國電影、電視和舞台劇演員。在《紅字》裡飾演反派羅傑・齊靈渥斯（Roger Chillingworth）醫生。

這麼說是情緒化的，但電影也跟情感有關：在我看來只有盡可能不受約束，沒有任何被強制侷限在外的元素，才能盡情展現情緒，無論是對影片本身還是出現在鏡頭的人物身上，或是他們上頭的天空，還是跑過背景的一隻狗而言。然而，《紅字》裡的孩子們則是搞砸了我這裡寫的所有內容。他們的行為簡直是身處在一齣科幻電影中。

摘自 1973 年 3 月《WDR[3]電視劇宣傳手冊》（WDR-Fernsehspielbroschüre）

3 譯註：西德廣播公司（Westdeutscher Rundfunk）的縮寫，位於德國科隆的一個公共廣播電視公司。

英雄另有其人
Die Helden sind die andern

與彼得・漢德克、文・溫德斯談論電影《歧路》（*Falsche Bewegung, 1975*）

門格斯豪森：您的劇本《歧路》和歌德的《威廉・麥斯特的學徒歲月》（Wilhelm Meisters Lehrjahre）[1]有什麼關係？

漢德克：改編《威廉・麥斯特的學徒歲月》是一個我存在已久的想法。歌德的麥斯特以一種獨特而美麗的移動方式穿越德國，這和我本身有著相似之處。當我第一次來到德國並花了兩個月遊歷了當地風光，我突然變得可以切身感受到走遍一個國家是什麼意思，當然也某種程度感受到一個人投入一段全新人生的感傷。這一點眞是激勵了我。對我來說，重要的是展示一個人決心做一件事並以此活下去，儘管看起來總像是輕浮表達的夢想——會成爲什麼樣的人，一

1 譯註：德國劇作家約翰・馮・歌德（Johann von Goethe）的著名作品（1795／1796），是一部教育小說。

個藝術家之類，但我的意思是去做點什麼，同時也成為一種職業這件事。

　　對我而言，只採用了歌德一部分留存在我記憶中的東西是很正常的。根據這些，再加上整個遊歷過程，我寫下這個劇本。我無意重新建構這段冒險故事，我只想擷取故事情境中的某部分——一個人啟程遊歷，學習新事物，成為不同的人或單純成就點什麼——將這些行動寫入劇本裡。我很確定，這也正是歌德所想要表達的：行動，或至少努力嘗試去變動。唯一不同的是，由於時代變遷，關於意識和德國風景已經發生了很大的變化，一切都變得有點微不足道。那些在兩百年前歌德時代的偉大姿態，偉大行動，偉大遊歷，偉大搬遷與啟程，物換星移後，如今到了我寫的劇本裡，全都只能作為故事開展的契機而已，回歸外部現實都成了細枝末節，因為這一切皆被有形無形變化的事物所阻礙，不論是外在風景，還是那位自詡英雄的內心生活。而那些發生在書中麥斯特身上的英雄作為，對劇本裡的他已然是不可能重現了，即使他想把自己當成個別故事中的英雄。一切總是始於雄偉，認真的行動。但是誰又能真的過著可算計將來一切的生活呢？然而，他還是想要實現這個想法，於是磅礴地展開了他的故事——大海、火車、愛情。或許你會想像一幕感情戲，看見某個人在月台上，在火車裡，然後朝著他走去並想著此刻即為永恆，一切會成功的——但這情節不會發生在我寫的故事裡。或許，在歌德的世界可能行得通，我的卻不行。再者，就算是在一條位於仍似歌德時期，有著半木構造房子的城中狹窄街道上，我們也已經無法像從前那樣漫步入城。歌德時期還描述過城裡的散

步步道，**轉換**至今日已經不可能了，到處充斥著現代交通，景觀也變得工業化，這是外在的部分。

接下來是他自己的故事，他來自哪裡以及他為什麼啟程。故事裡一次又一次出現他感到無助、不滿和悲慘的時刻，這些都是源於他投身這場動盪而產生的。在我看來，整個故事令我感興趣的地方在於歌德書中由主角麥斯特營造出來的張力，這些偉大的行動，往往始自憤怒，或者有了對的感覺，之後卻又總是一再陷入跌跌撞撞的日常生活。我不會用淒慘來形容，不過在真實的日常中，他突然處於憤怒與對夢想生活的渴望，兩者無法相容的脆弱局面中，而你甚至找不到一種心理過得去的情緒來面對，就這樣貫穿整個故事。正是在這兩種心態奇異的擺盪中，我感受到了其中可轉換為今日故事的張力。

門格斯豪森：歌德的《威廉・麥斯特的學徒歲月》和《歧路》之間仍然存在著重大差異。歌德仔細描繪了封建主義的後期，即新興的資產階級的歷史背景。而你對於今日社會的描述卻是隱晦的，甚至多半是透過符號來表現。

漢德克：是的。但我並不認為歌德的用意是在描繪當時社會，他視這一切為戲劇情節的依託，不論是主護村（Herrnhut）[2]村民或是在

2 譯註：1722 年波西米亞弟兄會的一個小團體所建立的一個村莊，位於德國薩克森州。

那發生的任何事情，諸如「討債」等，都可以理解爲浪漫主義戲劇的躁動。他的重點不是在眞實描繪那個時代，於他是展現一個影響廣泛的戲劇情節，對我而言這幾乎儼然成爲一個符號。

我更感興趣的是，跳脫別人所設框架而生存下去的欲望、跟無法如願實踐的無力感之間，不斷拉扯所營造出的張力。

門格斯豪森：劇本裡的麥斯特是什麼樣的角色？至少我們所知他被塑造成冰冷，有距離感的形象，儘管他是裡面的英雄？

漢德克：我的看法是，他是無法被定義的。他有種熱忱，求知若渴，這種特質也吸引著女性。於是我就想，這之中或許摻有情慾元素，他有所求，他也想要跨越，相當男孩子氣的表現。接著他感到悲慘，內心是如此鼓譟，不過他唯有安靜地置身於人群、傾聽時，才能給人留下印象。因此，這就是爲什麼我盡可能安排他與其他人在一起，不要說太多話，並經常展現出聆聽的模樣，盡可能讓他不要看起來如此傷感。

實際上麥斯特並不是故事裡的英雄。眞正的英雄其實是他遇見的每一個人。例如，在家中的實業家或是女演員。他只是吸引了他們，任由這些人表達自我。他們比他更爲敞開內心，也更勇敢。他其實只是感到好奇，卻無所作爲。對此他總是解釋，他將會把一切寫下來，他想在之後把他一路所見所聞表達出來。英雄其實是其他人。

溫德斯：我不知道是不是眞的能照這樣達到我們想傳達的概念。因爲電影裡只要是經常或總是出現的角色，通常相對於其他人會自動成爲故事的主角或類似英雄地位。所有的一切都是透過他的角度理解，並由他帶入影片，例如，片中女演員便是透過他的目光帶入故事裡。

門格斯豪森：儘管如此，麥斯特本身並沒有什麼英雄氣概，而是帶點優柔寡斷，侷促不安。他就坐在那裡，一副對一切正在發生的事情都不感興趣的樣子。然而，卻又不知不覺地陷入無以名狀的強迫性寫作中，試圖透過書寫進入那個他不願理解的部分。其他人都很主動，然而他不是。

漢德克：他眞的有一些敘述者的特質。可以想像是他自己寫下這個劇本，是這樣帶著距離感地看自己。他對自己沒有愛，不像其他人愛著自己所描述的事物並尋求認同一般。他的心路歷程卻與之相反，他試圖不斷地周旋於其他人中，去打破他一開始（像是獨自在海邊其他地方時）還擁有的自我認同。因此，眞的可以想像，這眞的他自己寫的劇本，就是那種以第一人稱爲視角的電影。

溫德斯：我相信在影片開頭的兩個鏡頭，相當清楚地傳達出這個被描述的人，同時在某些時候也身爲敘述者。第一個鏡頭是易北河的空拍鏡頭，直到看見格呂克施塔特城（Glückstadt）[3]。接著鏡頭俯降，最後清楚可見整個市集和教堂，接著切入下一個畫面，鏡頭透

過窗戶往外拍著市集與教堂，教堂的後方飛過一架直升機，此時鏡頭回拉，畫面拍攝的是剛剛看著直升機的人，即為正望向窗外的麥斯特。電影便是以這種歌德式的敘事方法展開，由上方且全面俯視的角度展開故事。之後則進入一個主觀視角。我認為透過開場巧妙結合的兩個畫面，便足以明確說明：被敘述者同時也在自我表述。

摘自 1975 年 5 月《WDR電視劇宣傳手冊》由約阿希姆・馮・門格斯豪森（Joachim von Mengershausen）[4]進行採訪。

3 譯註：位於德國北部的一個市鎮，字義直翻為「幸福城」。
4 譯註：德國電影製片及演員，曾與溫德斯合作多部影片。

《公路之王》
Im Lauf der Zeit

　　這部電影是關於兩個男人的故事，不過與好萊塢的男性電影不同。一般美國的男性電影，尤其是最近的電影，純粹都是一種「壓抑」的電影：真實的關係，不管是與女人還是男人間，都被排除在故事內容、動作和娛樂性之外。這些片選擇忽略真正的重點：男人們為什麼比較喜歡自己相處在一塊兒，為什麼他們喜歡彼此，不像對於女人，要嘛不喜歡，或者就算喜歡，很多時候也只是為了消磨時間。我的影片想講述的是兩個男人彼此欣賞，以及為什麼比起跟女人在一起他們相處得更融洽。我們可以看見兩人不足之處，他們對情感的不安全感，也可以看到他們花了一段時間確認彼此，並試圖掩飾自己曾犯的過錯。但隨著時間的推移，他們開始敞開心胸不再隱藏，而當他們更熟稔時，甚至開始談論這些錯誤。然而，這也意味著他們將面臨分道揚鑣，因為在這趟穿越德國的旅程中，突然他們彼此太過親密了。

這是一個在男性電影裡不曾敘述過的故事。一個女性角色缺席，但同時卻又渴望她們存在的故事。在我為拍攝《歧路》尋找主題時，一直遇到我不需要的素材，全是些不該出現在那個故事的地方。然而過程中，反而在德國發現許多我很喜歡的地方，那時我多希望拍的不是一個既定的故事。因此，我決定我的下一部公路電影，將不再有框架，可以隨意將途中喜歡的元素放進來，在拍片的過程中可以一邊自由地創作故事。會是一部即使已經拍到一半，仍可以完全改變的電影。

　　關於卡車的想法來自於公路上，我想應該是介於法蘭克福和符茲堡之間的某段路上，當時我不得不行駛在兩輛一路相互超車的卡車後面長達數公里。我真是滿腔怒火，但就在我最終設法超越他們時，短暫地看到了那些坐在車裡的人們。那是一個炎熱的日子，其中有個傢伙就隨興地把左腿晾在車門外，他們當時正在聊天。就在那一刻，我突然覺得像這樣坐在一個龐然大物裡，緩慢但穩定地前進想必很誘人。甚至晚上就睡在車裡。之後，我開到了一個卡車休息站稍作停留，那裡的氣氛令我感到愉悅，我喜歡他們之間的相處，互相關心的方式，有一種安全感。然後我想，可以拍一部卡車司機穿越德國旅行的電影。起初，我也曾想過馬戲團或是活動遊樂場。但這意味著得長期待在一個地方，但我卻想讓一切快速進展。後來靈光一閃，或許可以跟與鄉村電影院做連結，突然間，所有的元素都能兜在一起了，甚至連旅程的固定停靠點都有了著落：電影院。

　　我從電影片商拿到了一張德國大地圖，上面標示所有的地方

電影院，我擬出了一條沿著東德邊界上呂訥堡（Lüneburg）和帕紹（Passau）之間，有著超過八十家電影院的路線。我之所以選擇這條路線，是因為這條線與平時穿越德國的路線不同。因此，我花了兩週的時間去旅行，看看所有這些電影院。許多標示在片商地圖上的電影院已經消失無蹤了。我還瘋狂地專注拍著電影院，連環顧一下四周的心思也沒有。回來後我選擇了其中十二家電影院，它們後來也幾乎全出現在電影裡。不久之後，我與製片經理麥可‧威德曼（Michael Wiedemann）和羅比‧穆勒進行了第二次旅行。我們再次檢視了這十二家選定的電影院，並順便看看這些地方以及這條路線上周遭情況。在拍攝前不久，我則又展開了第三次勘查之旅，這次我只專注於風景和人們。不過後來我中斷了旅程，因為這麼做實在太不著邊際了。接著我們開始拍攝。剛開拍的那幾天我們還有個故事架構。剩下的，我們只有一條有幾個定點的路線：位於下薩克森邦、黑森邦和巴伐利亞邦的一些鄉村電影院。

這部電影沒有腳本，這固然是我所希望的。不過臨開拍之際，我卻度過了無數個莫名偏執的夜晚，認為還是得生出什麼確定的東西來，甚至屢屢陷入恐慌，害怕自己寫出什麼愚蠢的結局。即使已經開拍了一個星期，到了晚上我仍感到害怕，怕會一切都失敗了。直到狼堡（Wolfsburg）傳來壞消息，說我們拍了一星期的材料受損，全都作廢了，得重新拍攝。一開始聽到的時候，我簡直神經衰弱，但之後內心經過消化後，突然感覺解放：我想，現在已經不會有更慘的事發生了，就讓我們這樣繼續下去吧。反正拍攝計劃早因這次損害付諸流水。現在終於能正式來，照我們想要的做。我們於

是決定，五個人一起來寫劇本：兩個演員，一個攝影師，一個助理和我。我們就這樣持續了一段時間，不過往往隔天要拍攝的場景卻總是搞到半夜兩三點鐘才完成。這實在太緊張了。睡也沒睡多少，然而，最耗損精力的其實還是在於要將五個腦中的想法融合為一。這麼做真是大傷元氣。我們雖然真心想要這麼拍，但是卻越來越感到疲乏，並意識到這絕非正確的方法。所以這樣拍攝三週後，我們改變了方式，由我一人進行編寫工作，馬丁‧繆勒負責打字。然後隔天大家再一起討論。這次我們一直維持到第七週，不過休筆期越拖越長，最後我們的身體都到了臨界點。因此不得已中斷了兩週的拍攝。我們計畫的路線只進行了大約一半，距離終點還有漫漫長路，我們感到前所未有的不確定。

有好幾個晚上，我在某個鄉下的旅館房間裡，赤裸裸的恐怖不經意地襲來。通常午夜、兩點，甚至四點，我還坐著不知道明天要拍什麼……然後外面還有另外十五個人坐在那兒，全得付薪水。也有過幾次已經到了隔天，我仍毫無頭緒，大家因此圍繞著一個主題打轉，陰鬱地乾坐了兩小時，仍無疾而終打道回府。我有時需要再度去感覺，我們到底在做什麼。這是我第一次在製作電影時感受到金錢和創意之間深刻的連結。通常在拍攝時，根本不會注意到創意是需要花錢的。在這部電影中，往往很直接地將兩者聯繫在一起：如果我到明天還沒有寫完這一頁，那麼這就意味著將白白浪費三千馬克。於是我對自己說，好吧，那我今天就撒他個三千馬克，我得睡覺，然後再想想辦法。

我之所以會有這部電影的想法，是因為我知道，我有一個團

隊。其實之所以會產生以如此自由的方式去拍片這種想法，一開始便是因為我有一群很想合作的夥伴，一群我在其他情況下共事過，知道他們會全力以赴，付出所有的人。我知道他們都會有興趣製作一部像這樣的電影，而且我相信，儘管有時會很艱難，但每個人都喜歡這樣工作。

我希望這部電影成為一部院線片。而和穆勒一起工作對我而言就是一種保證。他知道電影該有的電影語言，但同時也明白得在一個全新的局面下進行創作。我們充滿冒險的拍攝歷程應該要完全反映在電影中，而不僅僅展現在電影的風格或表象上。我們在拍攝之前和演員還有卡車進行了多次錄影測試。技術總監漢斯·德雷爾（Hans Dreher）為卡車發明了一個攝影機懸架；我們還測試了不同的底片和濾鏡；選用了有著驚人銳利度的全新蔡司光學鏡頭。就是希望盡可能得到深景深、銳利、高對比的影像。而為了滿足我們這個概念，有時不得不打上許多光。即使在外取景，我們也是想方設法運用光板或燈具來打光。總之，這部片怎麼樣都不該看起來像一部紀錄片，也因此相較其他電影，拍這部片時攝影機多半是利用推軌，或起重機來進行拍攝。

這部片打從一開始就決定是黑白電影。當我想到這個故事，腦中顯示的便一直是黑白畫面了。此片與卡車有很大關係，但願能擷取卡車那種帶著異國情調的色彩。那部卡車是橙色的！而自從《愛麗絲漫遊城市》（*Alice in den Städten,* 1974）一片以來，穆勒和我都想再次拍黑白片。黑白片被視為一種例外其實是不應該的。很多電影如果拍成黑白片會很棒。我甚至認為黑白片比彩色片更為逼真。黑

白片可以是多彩的，彩色片也能是黑白畫作。

　　關於鄉村電影院，我在尋找主題的過程時，已瞭解大部分的情況。其中有著令人相當吃驚的景況，例如，這些鄉村電影院的經營者主要為女性，年齡較大的女性，對電影院的真正痴迷，支撐著她們繼續經營下去，然而在經濟層面上毫無理性。她們都清楚，這個電影院是不會有接班人了，一切電影院將隨她們消亡。也許這就是她們之所以堅持下去的原因吧。有些女性經營著酒館，鎮日兢兢業業地努力工作，為的只是讓戲院可以繼續營運下去。她們不但沒賺錢，有時甚至還得貼錢。「是的，我無法想像沒有電影院的生活。」那些仍然提供片源給鄉村戲院的片商則視她們為無物。例如，這些戲院根本不能排定自己的節目單，或提出任何要求：如果想拿到任何一部片，就必須接收整組配套片單，意即那些僅會在城市的車站裡播放，堪稱不人道的垃圾。換句話說，那些會去鄉下看電影的人基本上戒除了欣賞「有看頭」的電影，甚至漸漸地把這種破爛當作是「電影」，以至於片商更有藉口繼續提供這樣的貨色。片商對於鄉村地區只簽訂保證合同。每部片收取八十或一百馬克。如果哪一部電影沒有達標，那麼電影院老闆就必須自掏腰包補齊差額。這是許多電影院的規則。我幾乎不相信德國還有其他行業是被如此徹底地被剝削或利用到如此程度。無論如何，在幾年後便可以非常清楚地看到，將不再有任何一個有理性的人會繼續這個事業，鄉村電影院將迅速地消逝。《公路之王》將是一部記錄這些「即將消失的電影院」的影片。

　　如果沒有搖滾音樂，我一定會變得愚蠢。地下絲絨樂團有句

歌詞：「她的人生被搖滾樂拯救」（her life was saved by rock 'n' roll）這就是為什麼布魯諾・溫特在他的卡車後面有一架自動點唱機，駕駛座上有台唱片機：兩台救命機器。在某種程度上，這部電影是關於這一代男人。他們會把第一份零用錢花在自動點唱機上，點一首〈什錦水果糖〉（Tutti Frutti）或者〈我只是一個孤獨的傢伙〉（I'm Just a Lonely Guy）來聽，不過當時的他們還太年輕，無法穿得起尖頭鞋，只能充滿渴望著地站在一旁，看某個傢伙帶著女孩一起坐上碰碰車遊玩，一手在襯衫下緊摟著對方。現在的他們已經三十歲了，仍舊聽著〈離家兩千光年〉（2000 light years from home）[1]。一切想必都不一樣了。

摘自與費里茲・米勒–薛爾茲（Fritz Müller-Scherz）的對話，收錄於 1976 年《公路之王》（*Im Lauf der Zeit*, 1976）電影書，法蘭克福。

1 譯註：滾石合唱團 1967 年歌曲。

《美國朋友》

Der amerikanische Freund

　　自從我第一次讀派翠西亞・海史密斯（Patricia Highsmith）[1] 的小說後，我便想將她的作品翻拍成電影。那是至今差不多十年前的事了。她的每一本新書出版，都是一件大事。《守門員的焦慮》一片中，約瑟夫・布洛赫在影片一開始去看電影時，結識了一名女售票員，後來把她殺了。畫面裡，電影院燈箱上片名以大寫字母寫著：「THE TREMOR OF FORGERY（贗品的顫抖）」，其實那並不是一部電影，而是一本我在維也納拍攝時所讀的海史密斯的書。她的故事使我迷戀，這種感覺以前我只有在電影裡，從未在書本裡感受過。總是令我感到驚異，她的角色以非常強烈而直接的方式走入我的內心。甚至可說是這些角色生成了這些海史密斯的故事，而不是

1 譯註：派翠西亞・海史密斯（1921–199），美國犯罪小說家，以心理驚悚類型作品聞名，代表作《天才雷普利》系列小說，曾多次改編成電影。

相反地，像一般的犯罪故事一樣，由故事和劇情驅使著角色，角色最終淪爲一種功能性，不是故事的出發點。她描寫的都是由恐懼、怯懦和非常微小的錯誤，那些每個人都熟知到幾乎不再注意到的小惡累積而成的故事。閱讀這些小說時，你會意識到自己。從一個無傷大雅的小謊言，一場自我感覺良好的自欺欺人，如何逐漸演變成一個邪惡的故事，陷入一股無法脫身的暗潮。每個人都知道，這一切都很可能發生在自己身上，這也就是爲什麼這些故事是如此眞實，描述的都是「眞理」，儘管內容全都是杜撰的。書中談到最具威脅的其實是生活中微小怯懦的行爲，還有平庸的容忍，不管是對自己或是他人。她的故事裡並沒有進行心理分析。相反地，故事裡只用實證的方式處理心理學，並未提出解釋，也未嘗試用定律導出任何結論。書裡每個人的特質都是獨一無二的，每個人都是獨立個體，沒有範例可循，也無法一般化而論。

　　這與我的工作有著很大的關係，我視我的工作爲一種紀錄，而不是設計操縱影片。我希望我的電影與當時所處的時代有關，也與當時的城市、風景、事物，最重要的是一起工作的夥伴，以及我自己有關。《雷普利遊戲》（*Ripley's Game*, 1974）[2]便給了我這樣一個發揮空間，因爲這些空間早已包含在海史密斯的寫作方式裡。因此我認爲，不論我的電影跟這本書距離有多遠，我們倆者在某種程度還是很貼近的。我做的不是「翻拍」，書和電影，兩者有著根本性的不同。雖然兩者都是以同樣的「態度」面對事物，但並非一樣的東

2 譯註：海史密斯的代表作——天才雷普利系列小說中的第三本。

西。

　　強納森・齊默曼（Jonathan Zimmermann）[3] 的生活，連同他這個人整個都翻天覆地了。他是自己一直認為的那個人嗎？或者，在他身體裡其實住著另一個人？他有著什麼能耐？他是由生活、家庭跟工作所定義的嗎？面對死亡，他是誰？他究竟是個人嗎？還有湯姆・雷普利（Tom Ripley），一個總是在美國和歐洲之間往返的人，真的和其他人一樣是為了工作和回家而已？該如何評價他？「我越來越不瞭解我是誰，或著誰又是誰了」有次他對著錄音機呢喃說道。

　　對於身分認同，沒有任何一種敘事形式比電影表達更具穿透力及合理性。因為沒有其他語言能夠描述出事物本身真實的物理狀況。「電影藝術的可能性和意義在於使每個人看起來都像自己原本該有的模樣。」貝拉・巴拉茲的句子聽起來有多激昂，內容就有多正確。當我讀它時，我就想看一部片，或想像出一部電影——將底片放入攝影機並「錄製」一些東西。至於身分認同，之所以在此成了一種新的概念，因為它似乎不再理所當然。我常常感覺，女人比男人更瞭解這一點。還有孩子，當他們尚未接受任何「矯正」之前，而電影會將這一切攤在陽光下。

　　每部電影都帶有政治性。然而其中最政治的，是那些完全不想沾染政治的「娛樂電影」。它們其實是再政治不過了，因為它們會讓人拋開變革的念頭。每個畫面都在說服人們現狀一切美好，它

3 譯註：《美國朋友》主角之一，由布魯諾・岡茨（Bruno Ganz）飾演。

們是唯一會宣傳現狀的電影類型。然而我相信我拍的這部《美國朋友》雖說是一部情節緊湊的「娛樂電影」，但絕不會落入這種窠臼。此片並未肯定現況，相反地：一切都是變動的，一切都是開放的，一切都受到威脅。這部電影沒有明確的政治內容，但是並未要弄任何人。沒有把角色當做魁儡般操控，所以觀眾也沒有因此成為魁儡。不幸的是，很多「政治電影」都是這麼做的。

自從經歷了上一部電影《公路之王》幾乎沒有劇本，甚至連「故事」都沒有的拍攝經驗後，我這回很想在既定的故事框架下工作。不過，儘管我對海史密斯的故事充滿信心，我發現想要遊刃有餘地將其拍成電影並不容易：一切都超越了故事，尤其是每個角色都想朝著不同於海史密斯描寫的方向前進。齊默曼似乎不那麼膽小，瑪麗安娜・齊默曼（Marianne Zimmermann）[4] 則少點冷酷且更具自信，雷普利比起小說，則更加敏感，也沒有那麼肆無忌憚。結果，我又再度落入前一部電影的情況，在拍攝期間每天晚上都在編寫劇本。而當你如此深入別人的故事中，便會注意到其中的弱點，當然也看到其強項。許多時候遇到場景問題時，那些靈光乍現的答案根本早就藏身於《雷普利遊戲》中，只是我忘了。

另一方面，小說中的其他內容也使我的拍攝變得越來越困難，例如黑手黨的背景故事和勞爾・米諾（Raoul Minot）這個角色。他究竟為什麼要插手，這其中又是怎麼回事？這也是我在進行剪接

4 譯註：《美國朋友》中的角色，是強納森・齊默曼的妻子。由麗莎・克羅伊策（Lisa Kreuzer）飾演。

時，最常回頭思考的地方。從我第一次閱讀這本書開始，我就對黑手黨感到反感，然而我試著將他們的勾當從賭場轉向色情片行業，好使我更容易理解。因爲如此一來我多少還可以想像，加上我對影片的製作和發行方面也有所瞭解。這也就是爲什麼我的黑幫角色幾乎都是當導演的，因爲他們是我唯一認識眞正的騙子，也是唯一像黑手黨一樣可以隨意支配他人生死的一群人。不過儘管如此，還是存在一個問題，我想海史密斯最後應該也發現實在應付不來了，否則她不會在結局安排一場大厮殺，只爲了擺脫所有她召喚而來的角色。

1977 年《美國朋友》之新聞稿。

《反向鏡頭：紐約來信》

Reverse Angle: Ein Brief aus New York [1]

「又是在黑夜，又來到機場，又是另一個城市。人生中他第一次對旅行感到厭倦。所有的城市對他而言都已化為一座。基於某種原因他想起了一本小時候必定讀過的書。其中他隱約唯一記得的就是這種失落感，如今他再次嚐到……」

如上或是跟這類似的敘述可能是其他故事或電影的開頭，接下來通常會切入主角的特寫鏡頭。不過這部電影可不能這樣開始。因為這部影片根本沒有故事，那究竟是在說什麼呢？

我其實不喜歡談到我的私人部分。好吧，我是個拍電影的，大多數拍的電影也都很個人，但是絕不涉及私人層面。幾週前，當我被問及是否有意願為一個法國電視節目拍攝類似日記的作品──《反向鏡頭：紐約來信》時，這個想法真是太吸引我了：經過那麼

1 譯註：溫德斯 1982 年拍攝的 17 分鐘紀錄短片。

長的一段時間能再次親自手持著攝影機，拍攝故事以外的東西，就只是單純「拍攝影像」。或許有人會認爲已經拍了十部長片，這不過也只算工作之一：用影像來說故事。我自己則從來沒眞正這麼想過。這可能是因爲，打從根本，影像對我來說就比故事更爲重要，是的，故事往往只不過是我爲了尋找影像的藉口。

但是，影像也不能盡信之，它們並非總是可靠；相反地，它們似乎時不時躲著我，有時是幾週，有時甚至長達幾個月。那種時候我看不到任何令我驚艷，或者是值得我「保留」的東西。有段時間甚至完全失去了自己設計影像的靈感，即使我嘗試這樣做，腦中卻只出現了一些任意的，不具任何形式的影像：因爲缺乏了原本可以賦予形式的眼光。然後，可能出現了一個人所能擁有的最糟眼光：觀光客的眼光。那種毫無立場，邪惡的眼光。

甚至現在這當下，在沒有故事支撐的情況下，這些影像任意地轉換，而這些事物主體在尋找其丟失的形式時，則透過攝影鏡頭直視著呼喚我：「你到底想要我們怎麼樣？放過我們吧！」換句話說：一個仇視影像的全新時代（也是敵意影像充斥的時代）對我來說已經來臨了，我深深絕望地抱著攝影機到處走。也不冀望電影在此能幫上什麼忙，相反地：當代美國電影越來越像自我宣揚的廣告宣傳片。在美國，方方面面都展現這種爲自己打廣告的趨勢，導致了毫無意義的影像不斷入侵和膨脹。而電視更是一如既往，推波助瀾這股潮流，簡直是眼睛的毒藥。

這回經過多日的「失明」狀態，終於有兩本書讓我再次睜開能看見影像的雙眼，再次帶給我寧靜視覺的感覺和樂趣：其中一本是

艾曼紐・勃夫（Emanuel Bove）[2]的小說，以簡單、帶著敬意的文字描述事物，尤其是在細節的觀察。另一本是愛德華・霍普（Edward Hopper）[3]的複製畫作集。這兩本書都提醒我，就算是攝影機，也是可以用來仔細描繪，讓事物可以在對的光線下展現出真實的模樣。

一個全新挖掘的影像，同時也開啓了全新的故事：「她坐在窗戶旁等待。抬頭仰望萬里無雲的天空，然後低頭望向廣闊的公園，任由時間流逝……」

拍這部影片的同時，另一部「影像作品」也即將完成：《神探漢密特》（*Hammett*, 1982）的剪輯，這是我在美國好萊塢所拍攝的第一部電影。三個剪接師，分別在三個房間，三張剪接檯上同時工作。這種工作方式跟我以往所接觸的電影剪輯完全不同，比較缺乏人性。我有一種感覺，那個故事跟圖像並不屬於我，而是屬於工作室和製片人。

一天晚上，我和東尼・理查遜（Tony Richardson）[4]一同參加脫口秀。路易・馬盧（Louis Malle）[5]原本也有受邀，不過顯然來不了。當然，節目上我們談論了歐美電影間的差異，可惜沒有談出什麼結果。

更確切地說，談論的是某部片的差異，那部去年我在《神探漢

2 譯註：艾曼紐・勃夫（1898–1945），法國作家，被譽爲「被埋沒的法國作家中之最偉大者」。擅於描寫當時法國資產階級的幕後故事，並揭露出制定規則，就是爲了要祕密地打破的社會道德風俗。

3 譯註：愛德華・霍普（1882–1967），美國繪畫大師，以描繪寂寥的美國當代生活風景聞名。

4 譯註：英國舞台劇和電影導演、製片人。

5 譯註：法國電影導演。

密特》拍攝工作中斷八個月的期間拍攝的電影。片名叫做《事物的狀態》（*Der Stand der Dinge,* 1982），電影結束在一輛徹夜來回行駛於好萊塢大道上的車內。電影裡「製片」跟「導演」當時正促膝長談，伴隨著以下歌曲，直到他們去世前不久才停止：

> 好萊塢，好萊塢，
> 從來沒有一個地方
> 像好萊塢，像好萊塢這麼好。

> 在好萊塢，在好萊塢
> 你如何度過生命，我的朋友？

《神探漢密特》的製片法蘭西斯・柯波拉（Francis Coppola）來到紐約進行最後幾日的剪輯工作。在百老匯的放映室中，進行了多場「試映會」，觀眾都是街上搜索隨機挑選而來的。最後我們進行長時間的討論，決定影片最終的變更和刪減。

在我紐約的居所前，可以看到建造這個城市所使用的花崗岩。我的下一部電影，下一個故事，希望也能和這些石頭有關。在寫這個劇本時，我偶然讀到畫家塞尚的名言：「看起來很糟糕，如果還想看一些東西的話，必須趕快，一切正在消失中。」

希望現在還不會太晚。

作者在同名電影中的口述評論。

《666號房》
Chambre 666[1]

　　就在巴黎戴高樂機場出口旁的高速公路邊緣，屹立著一棵雄偉的老樹，多年來一直在此迎接著和歡送著我往返歐洲。這個老朋友是棵黎巴嫩雪松，已經一百五十多歲了。上次開車經過是正在前往坎城影展的路上，那棵樹向我傳達了一個訊息。它提醒著我，早在攝影技術萌芽前它便目睹了一切，熬過了從開始至今的整個電影發展，並且極可能會一直那樣倖存下去。

　　因此，我帶著一個問題來到坎城，向我的同行提問。在馬丁內斯酒店（Hôtel Martinez）的 666 號房內，我架設了一台 16mm 的攝影機、一支麥克風、一具納格拉（Nagra）錄音機，以及一台無聲的電視機。房間內還有一張扶手椅和桌子，桌上擺著寫有我問題的紙條。導演們（事實上是能在坎城聯絡上的所有導演們，當然有些人

1 譯註：溫德斯 1982 年的 45 分鐘紀錄片。

由於時間緊迫或沒興趣而沒露面）皆被告知了整個活動流程。他們可以靜心思考答案，自由操作攝影機和錄音機，直到回答結束。

問卷內容：

就光線、構圖和節奏掌握方面而言，越來越多電影似乎從一開始就已針對電視的考量來製作。電視美學似乎已取代了電影美學。

為數眾多的新電影不再取材於電影之外任何「現實」元素，只拍攝其他電影中所展現過的電影體驗，彷彿「現實生活」已無法再為故事提供任何素材一樣。

電影越拍越少，未來的趨勢：以拍「小」電影的成本來進行越來越偉大的超級製作。然後，許多影片直接以錄影帶的形式問世。這個市場正迅速增長。許多人更喜歡在家看片而不是去電影院。

因此，問題是：

電影對我們是一種逐漸消失的語言，一門已經沉沒的藝術嗎？

尚-盧・高達（Jean-Luc Godard）[2]：

這捲膠捲有多長？很好。

我手上有張溫德斯給我的紙條。他在這裡架設了攝影機和錄音機，然後留我一個人在這裡。但是他沒有將我也「架設」好，我還可以看電視上的網球比賽。我要玩這顆球──我將接演這個蠢蛋的

2 譯註：此文當時正值 1982 年坎城影展，該年高達以《激情》（*Passion*, 1982）參展。

角色 [3]。

這是對電影未來的一種探索。紙上說，對世界上大部分的觀眾而言，似乎電視美學已經完全取代了電影美學。

嗯，你得知道是誰發明了電視，以及當時的背景。電視機的出現正好碰上有聲電影的發明，那是一個政府還處於半自覺想掌控無聲電影所釋放的巨大力量的時代，因為相對於繪畫，它們立即受到廣泛的歡迎。

林布蘭（Rembrandt van Rijn）的畫作和莫扎特的音樂是由王公貴族資助的。但是，電影則是由大眾支持推崇而快速興起。無聲的畫面有些可看之處：首先得看，然後才說話。有聲電影本可以立即發明出來，但事實並非如此，這之間足足花了三十年。

理性的時代，可以說，擁有權力的人，便擁有權利。首先是電視的技術誕生。當時電影人沒有興趣跟它扯上關係，便得靠郵局接手，畢竟他們是負責「通訊」的。因此，今天電視已經變成一個很小的郵局，沒什麼好害怕的，它那麼小，觀看時還必須靠近畫面。而電影與此相比影像大到迫人，得從相當的距離觀看。如今看來，人們似乎更喜歡近距離觀看小畫面而不願遠距離觀看大銀幕。

實際上，電視的發展非常快，因為它主要在美國誕生。與它同生的還有為其提供資金的廣告業。那個善於表達的廣告世界，知道如何用一句短語或一個圖像就能表達事物核心，就像謝爾蓋·愛森斯坦（Sergei M. Eisenstein）[4] 一樣，就像他一樣好，——就跟《波坦

3 譯註：此處為高達無意義的自言自語。

金戰艦》（*Bronenosets Potemkin.* 1925）一樣好。他們拍攝的廣告就像《波坦金戰艦》，只是電影有九十分鐘長。

電影是否是即將消失的語言，即將消亡的藝術？

但是這沒關係。總有一天這一刻會到來。我會死亡，但是我創造的藝術也會死去嗎？我記得，我告訴昂利‧朗格瓦（Henri Langlois）[5]他該扔掉他的電影收藏並且離開，否則便會死去。所以，人應該去別處。這是一件好事，好多了。

電影是在沒有人觀看的時候製作出來的。它們是「不可見的」，通常看不到的是不可思議的事物——電影的使命就是展現這些東西。

我此刻坐在攝影機前，但實際上，卻神遊在它的後面。我的世界完全是想像力建構出來的，穿梭於幕前幕後的旅程，來來去去。和溫德斯一樣，我是個偉大的旅人。

好了，待會兒見。

保羅‧莫里西（Paul Morrissey）[6]：

「電影是一種即將消失的語言，即將消亡的藝術。」

是的，我也這麼認為。很明顯地它將走向終點，這點完全無法

4 譯註：蘇聯導演、電影理論家。蒙太奇理論奠基人之一，他的《波坦金戰艦》為這一理論的代表作。

5 譯註：法國電影館館長。電影館創立於 1936 年，館藏來自其影片收藏。

6 譯註：保羅‧莫里西（1938–），美國導演，以《四十平局》（*Forty Deuce*, 1982）參加 1982 年坎城影展。

駁斥。小說很早以前就已經死去，如同大家所知；詩也早在百年前就耗盡了；戲劇除了久久出現一次，幾乎已經不存在了。而這遲早會輪到電影頭上，事情也就這樣了。

電視取代了電影，沒錯。就我個人而言，大多數還是喜歡看電視勝過看電影。我認為電影與先前的小說都是以同樣的原因死亡。那時小說是活著的，只要依託著角色，小說是藝術家創造人物的媒介。從前有小說，人們便閱讀。他們看過戲劇，莎士比亞、蕭伯納、莫里哀（Molière）[7]或任何人的戲，如果角色寫得好的話。作品的內容，諸如情節、哲學、政治──都是次要的，沒有任何意義。大部分都非常荒謬、愚蠢且很快就過時了。然而好的角色卻歷久彌新。但是電影已經不再塑造角色了。

現今電影所重視的東西很糟糕，例如導演或攝影技術。

我比較喜歡電視，因為那裡「人」還佔有一席之地。在電視方面，沒有導演插手的餘地──這就是為什麼電視比電影裡展現更多生活感的緣故。在電視裡可以看見角色：在情境喜劇（sitcom）；一週一集無止盡的電視劇；無論是家庭系列還是冒險系列。也許有一天電視也會死掉，我不知道。

麥克・德・萊昂（Mike de Leon）[8]：
問一個像我這樣的菲律賓導演有關電影的未來，對我來說似乎

7 譯註：本名為尚–巴蒂斯特・波克蘭（Jean-Baptiste Poquelin）。莫里哀是他的藝名。十七世紀法國喜劇作家、演員、戲劇活動家，法國芭蕾舞喜劇的創始人。

很荒謬。因爲在菲律賓問電影的前途，就好像在問菲律賓的未來一樣。

蒙特・赫爾曼（Monte Hellman）[9]：

我現在不常去電影院了。我有一台錄影機，會從電視上錄下影片。我在錄影時，並不看，而且錄好後也很少觀賞它們。因此，我收集了大約兩百部我從未看過的電影。

我認爲，眞的無關緊要，不管是電影就像電視一樣，或者電視像電影一樣，或是電影語言在改變。我不認爲電影快要死了。電影有好時光，也有壞日子。過去的幾年是糟糕的時期：沒有多少我想看的電影，而我所看到的也令我失望。因此，當我看了一部令我煩心的電影時，我會尋找以前看過而且喜歡的老電影，多半能從中受到一些刺激。

侯曼・古皮爾（Romain Goupil）[10]：

如果我們仔細觀察電視發展的歷程，看它能通過衛星在世界各地轉播的那種驚人可能性，或是錄影這個奇妙的玩意兒，那麼的確，我還眞的有種感覺，電影正如我們所瞭解的即將消亡。

8 譯註：麥克・德・萊昂（1947–），菲律賓導演，在 1982 年坎城影展「導演雙週」展出《81 浪潮》（*Batch 81*, 1982）和《霎眼之間》（*Kisapmata*, 1981）。

9 譯註：蒙特・赫爾曼（1932–），美國導演。導演處女作爲恐怖片《獸魂之穴》（*Beast from Haunted Cave*, 1959），由美國 B 級片教父羅傑・科曼監製。

10 譯註：侯曼・古皮爾（1951–），法國導演，以《三十而逝》參加 1982 年坎城影展。

甚至是我在拍電影《三十而逝》（*Mourir à trente ans,* 1982）時，我也常常感覺到跟時代有點脫節了。磁帶錄音，沖印處理工序，總之所有跟膠捲處理有關的東西——這一切顯得是多麼麻煩又複雜啊，而你只不過是爲了講一個故事而已。

蘇珊・賽德曼（Susan Seidelman）[11]：

讓我說說個人想法，我認爲電影與熱情有關。人們拍電影跟繪畫其實用一樣的方式：因爲人們對感受、對事物感到某種熱情，因爲他們熱愛生命並想要交流傳達，並將熱情投射成某種形式。當熱情從電影消失後，它便開始死去，就像任何其他的藝術形式一樣。

諾埃爾・森索洛（Noël Simsolo）[12]：

呃，死去的並非電影，而是拍白痴電影的人。其他電影人之所以死去是因爲他們無法如其所願地拍自己想拍攝的電影。不過，那是另外一回事了……

萊納・韋納・法斯賓達（Rainer Werner Fassbinder）：

關於電影看起來跟電視越來越像的問題，實際上根本不存在。或許在 1974 年到 1977 年間是這樣。但是今天，在世界各地，一些

11 譯註：蘇珊・賽德曼（1952–），美國導演，以美國獨立電影《來自紐約的女孩》（*Smithereens,* 1982）在 1982 年坎城影展嶄露頭角。

12 譯註：諾埃爾・森索洛（1944–），法國導演、編劇、演員、電影史學家、小說家和影評人。

獨特的，有別於電視的電影美學都是由個別的電影導演所建構出來的。至於電視在所有的國家——有的國家多一些，有的少一些——都會參與製作過程，這對那些導演的美學其實並不會構成威脅。那些之所以會受到影響的人，就是他們自己的問題了。雖然每位電影導演都有可能在各種情況下，以電視拍攝方式來拍攝影片，但那些影片仍然會獨立於電視美學。像米開朗基羅·安東尼奧尼（Michelangelo Antonioni），或高達、韋納·荷索、溫德斯和亞歷山大·克魯格這樣的人所製作的電影或多或少是由電視共同贊助的，而電視也是很好的播放媒體，甚至是影片最終的播放形式，不過這一切與我認知的電視美學無涉。

電影越拍越少，這的確是事實。電影也將走向兩極化，某些特定影片會朝著刺激感官的方向發展——驚心動魄、豪華無比的大場面勢必越來越常見。但是另一方面，則有完全獨立或本土製作的電影，這些遠比那些無異於電視製作的電影更為重要。

韋納·荷索（Werner Herzog）[13]：

我想，我最好先脫鞋。我必須赤腳才能回答這樣的問題。

我並不覺得情況有問題所陳述的那麼嚴重。我們沒有那麼依賴電視，而電影美學是非常獨特的。電視充其量只是一種自動點播

13 譯註：韋納·荷索（1942–），德國導演，德國新電影重要成員，與溫德斯、法斯賓達並列「德國電影三傑」。荷索生涯最著名的作品包括《天譴》（*Aguirre, the Wrath of God*, 1972）與 1982 年坎城影展參展影片《陸上行舟》（*Fitzcarraldo*, 1982）。

機：你永遠不像看電影那樣是處在電影時空中，看電視時作為一名觀眾是處在活動的狀態。而且你可以關掉電視，卻無法關掉電影。

我不是那麼擔心，最近晚上我在紐約與一位朋友聊天。我們一路散步散了很久，他告訴我他憂心忡忡，害怕錄影和電視自此會征服一切。或許在很快的將來，人們可能會透過攝影機瀏覽超市的蔬菜，並透過電話或電腦上的按鍵自行訂購想要的食材。很快，或許已經發生了？人們可以透過視訊銀行轉帳。我告訴他，我並不那麼害怕，因為不論在電視上播了什麼，都不是真正的生活。

生活中能最直接進入我們心靈的地方，即電影存在之處，也是電影賴以存活的要素，唯有如此，得以永遠存續下去。

羅伯‧克拉瑪（Robert Kramer）[14]：

我是寫作起家的。我寫的是小說，總覺得自己被拘禁於巨大的傳統桎梏中。電影對我來說似乎更自由，沒有規則限制，那是我的天下：我可以為所欲為，就像所有其他人做的那樣。這就是電影。

電影存在著，書留在書架上。[15]

安娜‧卡洛琳娜（Ana Carolina）[16]：

我每天都考慮著要放棄拍電影。但願我可以用熱情跟精力去創

14 譯註：羅伯‧克拉瑪（1939–1999），美國導演，大多拍攝左傾的政治電影。1982 年以法國電視電影《迅速》（À toute allure, 1982）參加坎城影展。
15 譯註：影片裡，導演口述原意應是「電影已經是擺上書架上的書」（Cinema are already the books on the shelves）。

作小成本的製作……然而與此相反，我感覺編劇都消失了，電影語言和題材也都變得不再有趣。

電子化的電影並不吸引我，而且真正的藝術家也不會對此感興趣。我不知道還有什麼好說的。

馬龍·巴格達迪（Mahroun Bagdadi）[17]：

電影、我所看過的影片，以及我所喜歡的那些在我個人的電影世界中留下了特別足跡的導演，這些對我所造成的問題在於：如何拍攝電影而不陷入惡性循環的境界？拍影片是一種融合創作、奮鬥和痛苦的事情。然而事實是，拍電影的人沒有時間去體驗生活。電影創作與生活有很大的重疊之處，所以不得不自問：何時將導演自己的生活投射至銀幕，又將如何活出自己的電影？

史蒂芬·史匹柏（Steven Spielberg）[18]：

對於好萊塢電影工業的歷史和未來，我是最後的樂觀主義者之一。我甚至認為電影還會更蓬勃。我希望不會因此而不得不犧牲其他電影。因為我們都知道資金很吃緊：現在是 1982 年，然而美元的購買力已大不如前。1974 年，當我拍攝《大白鯊》（*Jaws,*

16 譯註：安娜·卡洛琳娜（1943–），巴西導演，以《心和膽量》（*Das Tripas Coração,* 1982）參加 1982 年坎城影展。

17 譯註：馬龍·巴格達迪（1950–1993），黎巴嫩導演，以其對黎巴嫩內戰的生動描寫著稱。以《小戰爭》（*Les petites guerres,* 1982）參加 1982 年坎城影展。

18 譯註：史蒂芬·史匹柏（1946–），美國導演，以《E. T. 外星人》參加 1982 年坎城影展。

1975）時，超出預計日程一百天，拍攝時間從預定的五十五天延長至一百五十五天，預算漲到了八百萬美金。如果換作今天，《大白鯊》不管是因為美元、法郎、馬克、日元還是什麼幣值——電影產業，在全球電影產業正面臨勢不可擋的通貨膨脹下，這部片的製作成本可能飆漲至約兩千七百萬美金。恐怕像《E.T.外星人》（E.T., 1982）這樣的電影——以一千零三十萬美金拍成，是我過去兩年所拍攝過最便宜的電影，或許在五年後，將漲為一千八百萬美元。這部電影的場景只有屋內、後院、前院，以及一些森林鏡頭，可說在非常侷限的場景下拍攝⋯⋯

我認為這不能歸咎任何人。我們不能四處隨意怪罪某人——不能將矛頭指向那些透過銀行每年預算增加百分之十五的好萊塢工會，不能責怪政府或是美元縮水。當然，沒有人應該承擔責任。因為這是整個經濟發展的狀況。我們應該滿足於擁有的一切，並盡我們所能拍出最好的電影。如果我們必須妥協，如果只能花三百萬或四百萬拍一部帳面上看起來更像是一千五百萬美金預算的電影，那麼，我們也得這樣做。我們是我們這個時代的囚徒。

似乎在好萊塢，每個電影公司中握有權勢的人——操生殺大權的人，都希望能一舉圓滿成功。他們希望在世界盃總決賽因為四比四平手的延長加賽中，能打出一記爆發力十足的滿貫全壘打。每個人都想成為英雄，他們都想在好萊塢快關門前，從抽屜掏出一塊破銅爛鐵，然後將其點石成金，在最後一刻大獲成功，創下一億票房。電影公司的老闆，似乎普遍認為，如果一部電影不能保證賣座（最好是超級賣座的程度），那麼他們根本就不想投入拍攝。這是

很危險的。危險不是來自於電影人，不是來自於製片或編劇。危險是來自控制資金的那些人。他們總說我要我的投資回本，我希望報酬率能翻十倍。但是，我不想看關於你的私生活；關於你祖父的電影；或是在美國校園成長的酸甜苦辣；或是你在十三歲時第一次打手槍之類的，你懂嗎？我想要一部能讓所有人滿意的電影。

換句話說：好萊塢要的是一部理想電影，能取悅任何人的電影。當然這是不可能的。

安東尼奧尼（Michelangelo Antonioni）[19]：

沒錯，電影有消失的危險。但是，我們決不能忽略關於此問題的其他方面。電視對於心理上，視覺上的影響——對每個人，特別是對兒童——是顯而易見的。另一方面，無可否認的是，似乎這種情況在我們看來特別嚴重，可能是因為我們身處於不同世代。因此，我們應該嘗試適應未來世界表演形式的需求。

有新的重現形式，新的技術，例如像磁帶，將來很可能會取代傳統的電影膠片，因為它已不再能滿足當今的需求。就像導演馬丁・史柯西斯（Martin Scorsese）指出，彩色膠捲在經過一段時間後會褪色。而如何娛樂越來越多觀眾的這個問題，也許可以透過電子系統、雷射或其他尚待發明的新技術來解決——誰知道呢？

當然我也會擔心我們所認識的電影的未來。我們之所以依戀電

19 譯註：安東尼奧尼（1912-2007），義大利現代主義電影導演，以《一個女人的身分證明》（*Identificazione di una donna*, 1982）參加 1982 年坎城影展。

影，是因為它提供了我們很多可能性，來表達我們的感受和我們認為必須說的話。但是隨著新技術可能性的廣泛應用，電影這種感覺可能不復存在。實際上，當前和未來的心態之間始終存在著我們無法預見的差異。誰知道將來的房子長什麼樣子？——我們現在透過窗戶看到的這些建築物，或許明天很可能就不存在了。我們必須思考的不是現在，而是更長遠的未來。我們必須為明日的觀眾思考他們需要的世界條件。

我不是那麼悲觀，我一直試圖適應那些最適合當下時代的表達形式。我已經拍過一部錄影帶影片；我做了一些色彩實驗，替真實畫面繪上色彩。那仍是一種粗糙的技術，但至少對錄影有所期待。我想朝這個方向進行更多實驗，因為我相信隨著錄像技術的發展，我們也會對自己產生不同的感覺。

關於電影的未來，真的很難發表什麼意見。隨著高畫質的錄影帶出現，很快地在家就能放映電影，可能再也不需要電影院了。當前所有的結構都將瓦解。當然不是那麼容易，也沒那麼快，不過總有一天會來到，而且我們無能為力。我們只能轉而適應它。

早在《紅色沙漠》（*Il Deserto Rosso*, 1964）一片中就已經處理過適應性問題——適應新技術，適應我們可能吸入的空氣污染。甚至我們都可能產生變化，誰知道還有什麼在等著我們？也許未來會以一種今日無法想像的無情姿態出現。——我現在只能重申一遍；我不是一個好的演講者，也不是一個好的理論家。比起談論，我更喜歡在工作中實踐，更喜歡做不同的嘗試。我的感覺是，將自己變成更適應新技術的新人類並不難。

溫德斯（Wim Wenders）[20]：

昨天我拜訪了另一位不克前來這個房間的電影人。他是個土耳其人。土耳其政府已要求將他引渡，因此他不敢離開那個有人看守的藏身之處。

他同樣也回答了關於電影未來的問題，並對著錄音機發表意見。以下是耶爾馬茲·居內伊（Yilmaz Güney）[21]的發言：

關於電影可分為兩方面：工業和藝術。兩者是密不可分的。想要觸及大眾，就必須瞭解他們是誰以及他們想要什麼。工業必須做調整，因為需求不斷地在發展。電影藝術的任務是追隨社會政治的發展和公眾意識的變化。藝術是向人們傾訴，而工業只為謀求利潤。

當一位年輕電影人必須與資本主義製片人合作時，他便失去了獨立性。然後，他勢必得在固定的框架內行動，並成為電影墮落的一部分，而無法繼續代表希望。這正是悲劇：藝術家和電影的悲劇。

摘自 1982 年 5 月同名電影裡作者的口頭介紹和陳述。

20 譯註：溫德斯 1982 年坎城影展參展影片為《神探漢密特》。
21 譯註：耶爾馬茲·居內伊（1937–1984），庫爾德族電影導演。他的作品大多聚焦於土耳其工人階級的困境。1982 年與謝里夫·格倫節（Şerif Gören）共同執導的《道路》（*Yol*, 1982）獲得坎城影展金棕櫚獎。

電影小偷
Filmdiebe

摘自羅馬公開討論

　　這個活動的主題稱為「電影小偷」（Ladri di cinema），實際上今晚的目的是展示一些影響我創作的電影片段。儘管我很喜歡這個設定，但我仍然更想完整地放映一部電影：小津安二郎的《東京物語》（1953）。我不能說我從這部電影中偷了什麼，這麼說也許我應該放映另一部電影，因為我從美國電影中偷了很多東西，但從這部電影中我什麼也沒偷。從小偷手裡偷東西很容易，但是小津不是小偷，從他的電影中，你只能學到不要放過任何東西。從這部電影以及他其他我所看過的電影中，我學到的最重要的一件事是：電影中最大的冒險就是生活本身，然後我發現在一部電影中不惜一切代價講一個故事是沒有意義的。小津教我，就算沒有「故事」也可以講述一場電影。你必須相信出現的人物，才能獲得有關他們的故事。千萬不要試圖講一個故事之後再去尋找角色，你必須先擁有角色然後再與他們一起尋找故事。

使用固定機位拍攝時有哪些困難？

溫德斯：如小津的電影中所見，這完全不是問題。選擇移動或是固定機位是一種基本的決定，如果你想要這麼做，那便形成一種風格。「固定機位」聽起來很粗糙，不過結果可能帶來極大的喜悅。

您想拍的電影都是腦海裡構思的還是眼前的畫面？

溫德斯：對我而言，電影首先是一種形式。電影必須具有一定的形式，否則它就什麼也沒講述。而所謂的「形式」對我而言必須是可見的，而不光是一種想法而已。當我拍電影時，我看到很多東西卻很少思考。在後製剪接時會思考，但拍攝時卻不會。

您有從安東尼奧尼的《春光乍現》（*Blowup*, 1966）中偷了什麼嗎？

溫德斯：當然，答案是肯定的。不只是「風格」那種程度而已，而是不時地偷一些細節部分。我們可以偷所有東西，但是如果偷太多，那麼代價就太高了。例如，我可以說我從《春光乍現》中偷走了綠色元素。但是它早在安東尼奧尼的電影之前就已經存在，只是我在這部影片之前還不知道罷了。

您在劇本上下很多功夫嗎？

溫德斯：是的，但與一般認知不同。劇本通常在拍攝前就該完成。我則邊拍片邊寫腳本，每天晚上，像瘋子一樣。所有我在開拍前寫的東西，都只不過為了籌措資金罷了。劇本不是電影。一部影片唯有在開拍後才能展現出方向，也是我們該遵循跟試圖操控的部分。

您說過故事源於角色，角色估計是導演和演員見面時所產生的。您是如何開啟演員、導演和電影角色之間這段關係的？

溫德斯：演員必須是我欣賞的人，不僅僅是因為想一起合作拍電影。他必須擁有我想聽的故事，然後，這部電影是雙方共同努力將生平融入故事的結果。一個演員一旦接受了一個電影角色，將承擔很大的風險。他必須做好心理準備，全然交出自我，完全地開放。

在同屬「德國新電影」的導演中，您與同行之間有什麼不同嗎？

溫德斯：「德國新電影」有別於「義大利新現實主義」（Neorealismo）[1]或「法國新浪潮」，它並不是一個特定的類別。既沒有統一的風格，也沒有共同要講述的故事。我們只有擁有共同的渴望——在這個文化被中斷多年的國家中，從頭開始拍電影。打從一開始，我們這些電影作者就大相逕庭，這就是為什麼我們能互相尊重並且團結一致

1 譯註：也稱作「義大利電影黃金年代」，是一場國家電影運動，特徵為講述窮人和工人階級的故事，批判二戰後義大利困難的經濟水平和道德狀況，展現了義大利的精神變化和日常生活狀況，包括貧窮、壓迫、不公平和絕望。

的原因。這種團結是「德國新電影」的泉源。或許這也是爲什麼比起其他國家較少同行相忌的情形，但是我們現在通常也只有在飛往某個地方時，才有機會在機場碰面。

為什麼您的電影中經常出現「火車」？

溫德斯：幾乎每一部小津的電影裡也會出現火車。曾經有人問過他爲什麼，他回答是因爲他對火車情有獨鍾。鐵路跟那些輪子們就該屬於電影的一部分。那跟攝影機一樣，是個機器。兩者皆可追溯至十九世紀——機器時代（the Age of Machines）。火車就是「軌道上的蒸汽攝影機」。

為什麼以黑白片來拍攝《事物的狀態》？

溫德斯：對我來說，黑白片是電影的眞相——電影本身，是眞正在談論事物的本質而不是表面。有時電影必須談談表面，但是這部電影我想談談本質。電影中身爲攝影師的塞繆爾·富勒在影片中針對這個問題回答得比我更好。

小津是拍攝室內空間的專家，您則是擅長戶外場景。他採用長時間固定機位的取鏡方式，而您的拍攝則總是處在移動狀態。在此您又偷了什麼？你們兩者有何相似之處？

溫德斯：對我來說，小津電影中最激動人心的時刻通常是他少數在戶外拍攝的場景。但我還是很欣賞他在室內攝影方面的才能。而我自己則較喜歡戶外拍攝，那是因為我不太擅長室內拍攝。至於說他拍攝的是長時間靜止鏡頭也是不正確的，相反地，他時常切換鏡頭。此外，在剛剛的電影裡我們看到了我認為是電影史上最美麗的推軌鏡頭。的確，我是用了太多的推軌鏡頭，我希望很快的，如果我年紀再大一些，也能成功地拍出只用一兩個推軌鏡頭的電影。這裡便要談到「小津風格」了，於此清楚可見，為什麼無法從他那裡偷取東西，我們能做的只是從中學習而已。

您經常去電影院嗎？

溫德斯：一陣子一陣子。

當我拍片時，我不看電影。不過拍完之後，我有時一週內天天都去。經常是看電影院播什麼就看什麼，很隨機，尤其愛看那些很一般的電影，從那兒可以偷到很多東西。

您的電影講的總是旅行的故事，而且裡面的人物總是在沒有特定目標的情況下繼續前進。他們究竟要往哪裡去？

溫德斯：沒錯，他們哪兒也不去。我想說的是，到達任何地方對他們而言並不重要。重要的是，在旅途中要有正確的「態度」。他們追求的是：「保持在路途中」。我自己也很喜歡這樣做，不是為了

去「哪裡」，而是「行進」。移動的狀態對我很重要。如果我在一個地方待太久，我會感到不舒服。我不會說我感到無聊，但比起旅途中的自己，我覺得我不再那麼開放。我拍電影最好的方法是四處走動，想像力更能發揮。當我在一個地方待了太久，我便再也無法想像出新的影像，感覺受到束縛，沒有自由。

通常人們會認為這些人物「沒有目的」地漫遊是一種耽誤。認為他們缺乏什麼，無處可去。情況恰恰相反：這些人很幸運，不必去任何地方。對我來說，這也意味著自由：繼續前進，不用管目的地在何方。至於沒有可回去的家，對我來說是一個很積極的想法，有一種吸引力。

記憶，在您的影片中扮演了什麼角色？

溫德斯： 這會是下一部電影的好標題：「記憶的角色」。每部電影都是從回憶開始的，每部電影也集合了許多記憶。另一方面，每部電影也會產生許多記憶。電影本身便創造了許多回憶。

眷戀。您電影中有些角色缺少某種確定性和安全感。您認為安全感可以被記憶取代嗎？對於您自己而言，您的不安全感可以透過拍電影來替代或取得平衡嗎？

溫德斯： 我認為不安全感是一種極好的心態。你不應該這麼快去消除它。我想說的是，如果對於某些事情感到不安全感，你該覺得高

興。不安全感無疑是保持好奇心的一種方法。但是也許是我沒有正確理解這個問題：不安全感跟眷戀有何關係？

例如，如果角色在您的電影中感覺到他們缺乏或失去了什麼，也許會嘗試在記憶裡再次尋找？

溫德斯：沒錯，我電影中的人物經常在回顧。眷戀意味著有著什麼東西屬於過去，感覺受到過去的束縛。我不認爲這些人物真的想重回過去，因爲過去是沒有希望的。每部電影都是從回憶或夢想出發的，而夢想再次成爲回憶。就是這樣開始的，但是，之後你開始拍片，也就是說，你必須走出夢想去面對一定的現實。然後，重要的是，比起回憶，其實必須更重視現實。

在每部電影中，過去和未來之間總是存在著衝突。只有被拍攝的事物才能創造出現實生活中從未存在過的現在。我想我或許是通過這種方式找到「安全感」：拍電影，觀看它，這是可以「掌握」的事物。

您已經強調了您電影中的風景與經典德國電影中的風景間的不同。您可以定義這種差異嗎？

溫德斯：可以。所謂的「經典」德國電影拍攝的地點總是在城市中。我想說的是「德國表現主義電影」（Der expressionistische Film）在各個方面看來都是患有「幽閉恐懼症」。另一方面，我的電影背景則多半來自我小時候看過的電影，尤其是西部片，這些電影裡

面，總是陽光普照。您曾幾何時看過 20 年代的德國電影裡出現豔陽高照的畫面？

對我來說，風景與電影有很大關係！當我第一次真正開始使用 16 mm 攝影機拍攝時，我拍了一段三分鐘長的影片，因為膠捲只有三分鐘長。我拍的是風景。我架好了攝影機，中間什麼事也沒發生。微風吹拂，雲朵飄過，但是什麼事也沒發生。對我來說，這只是繪畫的延續，一幅風景畫。我不想要畫面裡有任何人，甚至是今日，當我拍電影時，我感覺，比起故事內容，我對於上升的太陽更感興趣：這麼說吧，我覺得相對於故事內容，對於風景本身我該負更多的責任。這也是我從西部片、以及拍西部片的安東尼・曼（Anthony Mann）導演那裡學到的一點。

您能想像，拍一部以女性為主角的電影嗎？

溫德斯：到目前為止，我的全部十部電影都是在為講述男女故事做準備。它們不過是序言，是開始談論關係的第一步。對我而言，開始講男人之間的關係似乎更容易，尤其是在 70 年代。然而於我這始終只是一個準備，我希望在拍完幾部電影後能向前邁出一步，並開始講男女之間的故事。但是我不想用傳統的方式來敘述：傳統完全是錯誤的，錯得糟糕又離譜，尤其是在女性方面。在電影院中，很少有女性被描繪得很好。只有少數的導演能做得好，安東尼奧尼便是其中一個。我認為，我的故事裡並不會總是只談論男人而已。

摘自 1982 年 9 月上旬「電影小偷」電影節的討論。

向隆隆聲響的老電影告別
Abschied von der dröhnenden Stimme des alten Kinos

與沃夫朗‧旭特（Wolfram Schütte）[1]的對話

旭特：我不僅想和您談談《事物的狀態》一片，還想談談影片和電影院的現況。

溫德斯：嗯，這一切是自然發生的：這就是「事物的狀態」。

旭特：您是如何想到這種沙特（Sartre）[2]風格的片名？

溫德斯：這是一個相當老的標題了。是我在 70 年代初與羅比‧穆勒合作拍的一部片。現在電影沖印廠還留有當時的電影毛片，不過這部片最後什麼也沒成。

1 譯註：沃夫郎朗‧旭特（1939-），德國記者暨電影評論家。
2 譯註：尚-保羅‧沙特（Jean-Paul Sartre, 1905-1980），著名法國哲學家，存在主義哲學大師。沙特的哲學是一種激進的自由意志主義。

旭特：您所說的「事物的狀態」是什麼意思？是不再運動了，停滯不前或是如《歧路》般「錯誤的行動」？

溫德斯：當 1972 年這個片名第一次出現時，完全是一部和「現象學」有關的電影。我們當時根本只是想描述事物而已。這個標題後來就一直留在我的腦海裡了，當時我對它只是單純字面上的想像。今天，我指的則是一種象徵意義。在 1981 年到 1982 年的冬季，我有很多時間去思考，那是我第一次離開待了好長一段時間的好萊塢。好萊塢是一個封閉的系統。當你身處其中時，很難站在外界的角度觀察它。其他很多人也作如是想，一直到他們離開了那個環境，才真正意識到這一切是如何運作的。因此，我直到那時才有機會依著這個標題進行類似「回顧盤點」的工作。很棒的是，這個標題在我知道的三種語言——德語、英語和法語中，表達的都是同樣的含義。

旭特：在《事物的狀態》一片裡，導演與製片之間的關係相對清楚。但是為什麼編劇（如我們稍後得知）會在自己的電影裡投入資金，他對這部電影有什麼藝術方面的興趣嗎？關於這點電影交代得仍然有些含糊。

溫德斯：儘管好萊塢產業鏈裡編劇佔了一個很重要的地位（因為他們只參與萬事俱備的部分），並獲得極高的報酬（甚至曾有一個劇本獲得高達一百萬美金的報酬，而編劇的報酬通常超過導演），

然而他們在這樣系統下存在的同時也包含著極大的不安全感，並且容易遭受排擠。我認識非常著名的編劇，他們在一夕之間便被淘汰了。他們先是被告知：「我們現在有了你的劇本，不再需要你了。」然後才從報紙上得知，有其他人正在改寫他的劇本。編劇只是一個薪資超高的僱員，並沒有擁有作品的權利。不但是個用錢打發的職業，還是微妙存在於製片和導演之間的對象。我以為好萊塢編劇應該有一個穩固的地位，更大的影響力和權力。但現實並非如此，所以我片中的編劇丹尼斯（Dennis）就是那個地位最不穩定的人，至於讓他投資該電影的設定或許有些誇張了，但是據我從好萊塢編劇那裡得知，他們的確會藉由投注資金這種方式「買下」參與對話的機會。因為編劇多如過江之鯽，而一百本劇本裡最終可能只有一本會被拍成電影，對於處於這種環境的編劇（這裡指的是成千上萬個）來說，最重要的是：擁有第一個自己的「列名」（credit）。至於是什麼樣的電影都無所謂了。一旦銀幕上打出編劇的名字，他便有了自己的名號，編劇事業也宣告正式開跑了。他們為此頭銜瘋狂地戰鬥，尤其是我所認識的年輕人，他們為了獲得第一個「列名」可以付出所有，甚至販賣自己的身體和靈魂。於是，丹尼斯很誇張地在自己寫的電影中投入了自己的金錢。

旭特：您如何想到由約翰·蓋蒂三世（John Getty III）[3]出演這個角色？

3 譯註：來自美國一個極為富有的蓋蒂家族。他的一生充滿傳奇，曾在十七歲時遭到綁架，轟動一時。

溫德斯：我認識蓋蒂已有幾年的時間了；我認識的他是一個從不知道自己真正要什麼的人，他一直迷失在他的人生際遇與身世中。之後他從羅馬來到了葡萄牙，問我有沒有什麼能參與的地方。由於當時片中「編劇」這個角色尚未決定，在我看來這完全是一種幸運的巧合，而且事後我認為蓋蒂的表現也非常出色。當然與一個完全沒有演員經驗的人合作會有風險；不過從結果來看真是相當值得。

旭特：您是否曾經想過片中「導演」一角由德國演員來擔任？

溫德斯：當然，我問過漢斯・齊許勒（Hanns Zischler）[4]，不過他不行。魯迪格・福格勒則是在巴黎參與劇院活動，所以也不考慮。我還打電話給盧・卡斯特爾（Lou Castel）[5]，他則是剛剛簽署了一份義大利電影合約，雖然後來計劃破局，但為時已晚。我倒是很想和他一起工作。

然後我想起了派翠克・鮑喬（Patrick Bauchau）[6]，他縈繞在我腦中已有十年之久，因為我認為他在艾力・侯麥（Éric Rohmer）執導的《女蒐藏家》（*La Collectionneus*, 1967）中表現得可圈可點。我總是問自己：他去哪兒了？然後我得知：他不再拍電影了，已經完全隱退，成為一名木匠。然後，我費盡千辛萬苦找到了他，這真是我繼

4 譯註：漢斯・齊許勒（1947–），德國演員，多次出演溫德斯電影，包括《夏日記遊》、《公路之王》、《咫尺天涯》（*In weiter Ferne, so nah!*, 1993）。

5 譯註：瑞典演員。

6 譯註：比利時演員。

蓋蒂以來，下一個大幸運。

旭特：在《事物的狀態》一片裡的導演弗利德里希・孟若（Friedrich Munro）曾說：我無處為家……（Ich bin nirgendwo zu Hause ...）

溫德斯：這是引用自穆瑙[7]……

旭特：……但是這部電影在哪裡，您的家在何方？

溫德斯：我認為這部電影的立場是通過彰顯和承受著歐美之間的辯證張力來定義的。作為一部電影，它立身於兩者之間，展示兩方，最終意志堅決，鏗鏘有力地將我向後推一把：把我推回歐洲電影，或著該說我的德國過去，這點也是很明顯的。儘管站在批評美國電影（也必須如此）的角度，對於片中的製片戈登（Gordon）仍是給予正面評價。

旭特：但是現在戈登成了「化石」……

溫德斯：電影也的確是「化石產業」，這裡指的不僅是人而已，那

7 譯註：溫德斯曾於 1991 年穆瑙電影獎（Murnau-Preis）提到這是引用自穆瑙在大溪地（Tahiti）寫的便條：「我無處為家，我的家不在任何一棟房子裡，也不在任何一個國家裡……」。《事物的狀態》主角名為弗利德里希・孟若（Friedrich Munro），亦是對弗利德里希・穆瑙（Friedrich Murnau）的致敬。

裡所存在的普遍思維也是如此僵化。令人驚訝的是，在好萊塢，這種產業居然能以這樣過時的方式倖存下來。我不認為今天的情況跟 50 或 40 年代有什麼不同。好萊塢一如繼往，仍然只掌握在少數人，像是經紀人和律師的手中，我認為他們的做法與過去無異。以我自己的經紀人為例，早在 20 年代便去那裡發展，而經紀人基本上掌握了最重要的權力地位。

旭特：最初，「新好萊塢」意味著要擺脫舊影業系統的局面。然而漸漸地一切又回到僵化和高度資本化的系統。如今冒險跳脫這個巨大的系統來拍片，還能產生什麼機會？

溫德斯：冒險總是在發生，在小型 B 級片中；在愛德嘉・奧爾瑪（Edgar Ulmer）[8]、霍克斯或普雷斯頓・史特吉（Preston Sturges）[9] 拍的影片中。至於「奧斯卡」的故事絕對是荒唐的。那些獲得「奧斯卡金像獎」的電影如今鮮有人知，因為它們一直都是當時的「主流」作品。真正精彩的電影一直都是小型和廉價的電影。大製作的影片總是不得不在好萊塢系統架構下，以巨額預算打造故事，只為傳遞一個「訊息」——美國的成功之道，而小型電影講述的則是當時憂

8 譯註：愛德嘉・奧爾瑪（1904–1972），猶太摩拉維亞人，奧地利裔美國導演。主要拍攝好萊塢 B 級片和其他低預算電影。

9 譯註：普雷斯頓・史特吉（1898–1959），美國劇作家、編劇和電影導演。被認為是繼恩斯特・劉別謙和法蘭克・卡普拉（Frank Capra）後又一卓越的社會喜劇片導演。

鬱和陰暗的一面，它們現在都消失了。不過更好的是，它們又都捲土重來了，只是又降了一級，即所謂的C級片。

旭特：現在：最起碼B級片仍然知道它們是爲了商業而做，意即爲了電影院拍的。今天就連這種形式都消失了，不復見了。如今從這個角度來看，有人可能會誇張地說，拍電影的動機不是最重要的，重要的是：這部電影到哪裡去了，還會在哪裡放映？

溫德斯：沒錯，就是這麼左刪右減，讓市場逐漸萎縮的，嗯。美國各地的電影院片單都是由少數幾部電影爲主打，另外配大約十部左右不是那麼賣座的電影陪襯。這種情形佔據了所有電影院。至於B級片的角色已完全被歐洲電影所取代，這些歐洲電影過去十年間在「藝術電影院」中有了不容小覷的地位，而且已經建立了連鎖形式，不僅在紐約和舊金山，甚至在一些較小型的城市都可見其蹤跡。

旭特：那麼，那些經典的B級片現在其實不亞於「藝術」，就像「藝術電影」一樣……

溫德斯：那當然是一個巨大的逆轉。當然，不應該忘記，觀眾對於B級片的需求很大一部分已經轉移到電視裡所謂的「肥皂劇」上了。也許這也是B級片消失的原因，因爲電視已經從電影中挖掘了所有這些需求，而電影院只剩下那些高成本大場面的電影可看。

旭特：話是沒錯，不過難道《事物的狀態》在盤點影視圈這個生態時，不該把「電視」也列爲焦點之一嗎？

溫德斯：雖然這麼說，不過最終只能把重點落在電影整個環節，從製作、發行，到上映的這個週期來進行討論。

旭特：您的電影像《水上迴光》（*Nick's Film - Lightning Over Water,* 1980）──關於正走向死亡的尼古拉斯・雷、他的爲人和電影，或甚至現在的《事物的狀態》本身在電影史上皆能引起共鳴，具有廣泛的傳統面貌。它們的主題圍繞在拍電影以及與電影一同生活，但是這種與電影史、以及現今電影傳統的共感，都是以「雷、富勒或佛列茲・朗之名」和其作品所寫下的，電影觀眾，尤其在德國，並不具備這種公眾意識，或僅止於萌芽階段。這點想必對您而言是個棘手的情況。

溫德斯：這點在《水上迴光》中表現得相當明顯。在巴黎，迴響相當熱烈，但在德國幾乎沒有。當然這裡還存在另一個問題，因爲在地中海國家 [10]，死亡的議題並不像在德國那樣令人忌諱。我希望《事物的狀態》不會展示太多傳統，導致對德國觀眾來說變成一部「無法買帳」的電影。

10 譯註：此指法國。

旭特：我認爲，您電影裡的孟若對於他的大金主所做的──即反對當今電影以好萊塢爲主流的製作方式，整體上也算闡述了您的電影概念。然而不管是美國或是德國的觀眾，選擇看的都是還是那些《事物的狀態》由裡到外都表示反對的電影。

溫德斯：這就是整體情況。

旭特：今日又有哪些實際上「不再說的故事」？這也正是《事物的狀態》中主要討論的重點吧。

溫德斯：對我而言，安排孟若進行「翻拍」的這段劇情非常重要。如果說翻拍故事只能沉澱於其他故事中，那是行不通，也不應該的，我認爲說明這點很重要。故事被視爲唯一眞實只存在在過去電影故事中的眞實。實際上，已經有相當長的一段時間電影除了翻拍外，什麼也沒做了。因此，去追究故事的起源，對電影來說成了最重要的問題之一。我的電影沒有提出任何建議：既沒說這個故事有可能發生，也沒說不可能發生。但是片中製片和導演被槍殺，展示了一個明確的信號：將他們聯繫起來的這種電影已蕩然無存。

旭特：電影不再講述新事物的原因何在？

溫德斯：蘿特・艾斯娜（Lotte Eisner）[11] 有次告訴我，佛列茲・朗曾問過她：「妳爲什麼還去電影院？妳再也看不到任何一部新電影

了，一切都只是老調重彈。」

旭特：他自己最後做的事也與此無異吧。

溫德斯：因為那是他在此行業唯一還能賺錢的途徑。不過自從那時候起，一切變得比他當時想像的還要嚴峻。一旦電影發展出電影語言，便自行獨立而行，脫離了培育它的根基，將其原本的創造目的拋諸腦後：意即本該實在地去定義真實，並以一種特定的形式反映出外在世界。電影的概念──我會說這就是電影被「發明」的原因──已經消失殆盡。因此，現在這個（電影）語言讀來空無一物，只剩下自己而已。

旭特：您認為電影已經失去自身的某種紀錄觀點了嗎？

溫德斯：是的，雖然也可以這樣形容紀錄片。它們兩者實際上處於同樣的困境中。

旭特：但是，電影不就是期許能講述一個故事，為了專注於生活以及凝聚流逝的印象嗎？講故事不只是為了賦予意義，更意味著使事物「井然有序」……

11 譯註：德法作家，電影評論家。

溫德斯：是的，在電影中說故事希望能引起人們重新認識，並通過其形式爲混亂的印象帶來秩序。我現在正在閱讀荷馬（Homer），我們對故事的需求自古希臘以來，就是如此：透過聆聽建立連結。人們需要關聯性，因爲人實際上很少體驗到有所關聯的事物，然而留下的「印象」卻不斷增長，幾乎如通貨膨脹般。這就是爲什麼我認爲對故事的需求與日俱增的原因，因爲有人去講述、組織故事並帶入想法：我們仍然能掌控自己的生活。故事做的就是這樣的事：幫助我們確認是否擁有決定自我生活方式的能力。

旭特：故事確認了我們經歷過一些事。

溫德斯：大多數人卻無法做到這一點，因爲人很難去講述事情，更多時候反而總會說出一句帶給我極大痛苦的話：「我忘不了，我這一輩子都不會忘記。」他們說這些是爲了強化他們的經驗，或是彌補他們無法適當地講述事情的能力。因此，每次其實都意味著：「我不能正確表述，你知道我的意思。」這說明了他們放棄去眞正描述事物。

旭特：當我看《事物的狀態》時，有時會感到您想跳脫「故事」。您喜歡的美國電影是講述故事的電影。而您的電影則是在深入分析彼此。 您是想要回到「關聯性」和「情境式」電影，像是克魯格（Alexander Kluge）拍的那種電影？

溫德斯：嗯，這正是一個難題：我想說的，只是一些瑣碎的小事，無論是關於城市，關於情感，還是關於迷失。然而我想說的東西，如果沒有故事，什麼也說不了。在《事物的狀態》中，弗里德里希說：「沒有故事了。」結果偏偏就在他身上發生了一件真實的故事。此片以及它產生的方式，本身就是一個例子。這部電影是一場盲目飛行，本來也可以有不同的飛法，發展出不同的結局，然而我不得不高度讚揚，它所展現出來的恰恰是關於「故事」的真相。電影應該與生活和經驗有關的這種想法（這與我同時身為導演和觀眾的經歷有關），正如電影向我明確說明的那樣，這種想法與故事有著不能自拔的連結。對我來說，要電影放棄講故事、只是單純描述情況，這是壓根不可能的事。因為人們就是單純靠著講故事，傳達出對自己重要的一切……

旭特：故事只是電影的線索？

溫德斯：當然不止，故事已經具備了結構。《事物的狀態》也能以僅保留線索的方式來拍攝：弗里德里希大可以再次離開製作人，駕著他的露營車遠走高飛，意即——開放式的結局。但是，如果我就保持這樣開放的結局，那麼該片的故事線將懸而未決，就連其他我想講述的東西都將一併飄散在這種開放的狀態下。不過一旦故事結局確鑿（隨著片中兩個主角被謀殺），所有其他想說的便能更清晰地定義。這就是為什麼我留有這種印象，必須非常認真地對待故事，將其作為一個結構，也必須重新奪回戲劇的語言，以便能肯定

地去闡述「其他事物」。幾週以來我一直都在讀荷馬的書，我的希望並未背叛我，我的確從中學到了一些東西——故事必須是一種「固定的形式」。為什麼需要一種非常紮實的形式來談論沒有講述出來的事物？這正是一道矛盾的命題。我們總是因此要為故事辯護，因為只要一不留神，轉眼便荒腔走板，不知飄往何方，例如現今的美國：只講述了故事的肯定形式，以及高潮部分，彷彿一切是一場華麗的「飛行秀」，說故事到頭只淪為一場空洞的吹噓。

旭特：為什麼美國電影會重拍那些已經說過的故事，患上愛翻拍的毛病？

溫德斯：他們已經放棄了體驗，放棄去體驗電影之外的事物，因此無法在他們的故事中再添加任何新的元素。我讀了一篇關於史蒂芬‧史匹柏的一篇非常坦率的採訪。他說，他發現自己的一個很大缺憾：他的整個世界觀和經歷全部只來自於他童年時代的電影經驗。光是坦承這一點已經令人感到驚訝，然而之後他還是選擇繼續這麼做。我不認為他會做任何改變。

旭特：但是（我必須回到這個問題上）您影片裡所講述的，就連現在這部《事物的狀態》（更遑論早期的作品），不也是關於電影及其對您的生活、情感和想像留下的痕跡嗎？

溫德斯：到目前為止，是的。我現在會說，這麼做是出於一種強迫

性，那些電影跟痕跡作爲還能說故事的一種「託辭」。而講故事的條件是：始終得連帶敘述那些「託辭」。因此，因此，總是會有一些蛛絲馬跡指出，我已經知道形成了一種電影語言，某種電影語言，有很多故事也被說過了等。我將此視爲我的某種強迫症，這將會有所改變的。

旭特：但是，當前面臨的是，電影作爲一種表演和敘事的文化正在消失，而它自己的故事也隨之在眼前流逝，那麼試著去回憶、保留或以某種方式忠於原貌，不是特別重要的課題嗎？還是您認爲：「現在一切都過去了？我們應該全心投入新事物，開始拍攝錄影帶？」

溫德斯：關於這點，其中有人已經徹底嘗試一番了——高達。我們得從中得到教訓，高達最後也又回歸了……

旭特：……但這麼說也不盡然……

溫德斯：……是不完全正確：他並未從兩者間眞正的調適過來，是的，他可能比我們在德國更陷入進退維谷的境地。我仍然尊重電影的這一傳統，就連現在我在《事物的狀態》一片，仍好好地做了闡述：在電影的結尾，我刻意讓自己被迫要兌現對於當今或未來電影的想像——要嘛是展現再次說故事的可能性，不然就閉嘴。我想在接下來的兩部電影中這麼嘗試，我想再次試著說一個故事，自信堅定地將電影語言帶入生活，並且放棄將「說故事」與「展現其條

件」做連結。不讓大場面的電影專美於前，要充滿自信地站上舞台講述故事，既不後悔也不去緬懷過往電影裡曾說過的美麗故事。我要說的是向前看的故事，這正是我想做的。

旭特：彼得‧漢德克也正是此意。但是能回到這種天真的初心嗎？

溫德斯：這當然是個問題。但至少，這不再將電影導向於宏偉卻去個性化的神話敘事方式。那些都是大製作的經典美國電影：它們都是電影業以集體而精確的方式來說故事，而不是由個人來講述。集體敘事創造了電影中的神話，而這些電影也的確與過去的偉大敘事聯繫在一起。在這點上，歐洲電影和作者電影都無以為繼，我們也失去了在此處講述故事的空間。我們說的都是一些主觀的故事。如今我們必須意識到，這種集體敘事形式我們既無法複製，也追趕不上，這條線顯然已經斷了，而我們不應該再繼續沉溺於遺憾之中。對於說故事，人們仍然有很大的需求，人們仍然想和從前一樣從中找到內心的連結——這肯定不是只有透過像《星際大戰》這樣的電影，而是也需要透過那些能看見一部分自己的故事。面對從前發著隆隆聲響的老電影消逝，我們必須放下遺憾。

旭特：您在坎城影展上拍了一部影片[12]，其中邀請許多您的同業針對電影未來發表評論。對於這項研究，您有什麼結論？

12 譯註：即《666 號房》。

溫德斯：回想起來，我最喜歡安東尼奧尼說的。他認為：或許我們必須放棄大銀幕和大故事的電影，但不應該屈服。我們不應該無聲無息地迎來電影的盡頭。對於影像敘事的需求仍然持續增長，我們必須去熟悉新媒體並努力嘗試使其成形，而不是拱手將一切交付給大型娛樂巨頭，讓他們壟斷獨覽。他採取正面積極的態度面對：繼續參與，努力發揮影響力，並站在每個新發展的最前線。他說，如果幾年後拍攝意味著手裡拿的不再是裝著底片的攝影機，「那我就拍攝電子影像吧。」這個想法給我留下最深刻的印象。

旭特：好吧，再次回到講故事的話題：電視上也是不停地在說故事，但是電影與此不同之處，是否在於故事、角色、事物間的敘事留白？

溫德斯：必須說：以電影講故事有著瘋狂多的規則，但是儘管有這些規則，比起電視，電影總還是擁有較多自由揮灑的空間。電視的拍攝，其投放的畫面，必須從電影的寬銀幕縮小成電視的螢幕，也因此同時限縮了規則。關於這點在電視播放電影時清楚可見。例如在西部片的遠景鏡頭中，幾乎感受不到原有的敘事留白。此外，電視規則也勢必得更加嚴格，因為電視內容必須更為緊密地將觀眾綁住。電影跟觀眾總是維持一段美好的距離——但關於這點現在也正在改變中。最近的美國電影，幾乎變得跟電視沒兩樣，總是設法將觀眾牢牢綁在銀幕前。原本留白的空間已越見狹隘。

旭特：同意，我也有這種印象。他們試圖在電影中的這些「留白」空間裡，塞滿了各種充滿吸引力和刺激的「裝飾品」，不讓銀幕前的觀眾有一分一秒喘息的時間。

溫德斯：我總是會有種身上綁了一條線的感覺，彷彿有一條電線直接從銀幕牽到了每個座位。觀眾就像是被拴著的狗一般：現在在電影院裡，我偶爾會有這種感覺。而且我瞭解狗，牠們是想擺脫束縛的。一部偉大的電影應該要保留空間，讓人從銀幕中解放。例如約翰·福特的電影就是會讓人與銀幕上那些人一起馳騁於廣大自由的空間，不受拘束。電視與此相比，則是必須緊緊拉住這條束縛的鏈子，深怕觀眾會隨時切換到另一個節目。

旭特：那麼，又該怎麼說故事，才不至於陷入固守老電影或是流於這種過於緊密的新電影？我認為您的電影敘述與漢德克的文學作品有關，而他的作品在德國的評價卻是毀譽參半。

溫德斯：漢德克做的是：說那些從未說過的故事。最具代表的例子是他的《緩慢的歸鄉》（*Langsamen Heimkehr*, 1979）。這是一本完全被誤解，尚未被理解的書。書中所描述的「經驗」，以往從未被描述過；而書中所描述的「知覺過程」是到目前為止，尚未能被描述的部分。不幸的是，它被誤認成一種異國情調，那些因此準備不再追隨的人，卻沒有看見這部文學作品對我們文明至關重要的成就：在無法穿越的地域創造了一條可行之路。

旭特：您打算拍成電影嗎？

溫德斯：正有此意，我已經寫了一個劇本——內容包含《緩慢的歸鄉》到《關於鄉村》（*Über die Dörfer*, 1981），我認為這樣也非常美好。

旭特：所以會是一部電影嗎？

溫德斯：是的，是一部電影，預計是很長的一部，大約三、四個小時。不過那個計畫已經被德國內政部劇本委員會駁回了；我們在判決出爐前就已經自行從德國電影促進署（FFA）撤回計畫，因為這之間我們得到的盡是一些愚蠢的評價，就連想拍成電視劇都乏人問津。到處只聽到：「拜託，溫德斯，漢德克，你們看在老天爺的份上吧！」最令我失望的是內政部，畢竟他們曾在《公路之王》和《愛麗絲漫遊城市》中表現出支持的勇氣，然而我們這次提交的可不是所謂的「前期綱要」（treatment）而已，是一本實實在在厚達一百八十頁的劇本。我對自己說：正是現在想興致勃勃地說故事，我可無法為著「可能」爭取到的資金耗到明年。所以不論好壞，只得先擱置此計劃。

旭特：那您現在在做什麼？

溫德斯：我希望在一、二月的時候拍一部電影，那部片會類似像《事物的狀態》那樣爭取國際融資，並提供一份根據美國作家山

姆·謝普（Sam Shepard）的短篇小說集編寫成的前期綱要。謝普曾經與安東尼奧尼合作《無限春光在險峰》（*Zabriskie Point*, 1970）以及之後多部戲劇，他也是一名電影演員。我想和他一起編寫這部電影，內容將會由千個故事融合而成[13]。我打算在亞利桑那州或德州進行拍攝。

旭特：已經有故事了嗎？

溫德斯：是的，現在只剩如何將它們整合在一起的問題──不僅是故事，也有詩歌，極短篇日誌等。一切都發生在汽車旅館或旅途中。

旭特：但是你談到了兩部電影。

溫德斯：第二部片到時候將會有更進一步發展。那將是我到目前為止規模最大的拍攝計畫。片名叫做：《世紀末》（*Das Ende Des Jahrhunderts*）[14]。其中一半將在澳洲進行拍攝，另一半在德國。故事發生在 1999 年邁入千禧年之際的澳洲。主角是一名 90 年代在美國從事知覺研究的生物化學家。他成功地研究出不用透過眼睛而能使盲人「看見」東西的方法──透過電化學脈衝將外界刺激傳導至大腦的視覺中心。然後，他還嘗試著以相反地方式將內在的影像、夢

13 譯註：即後來的《巴黎，德州》一片。

境等向外投射。他研究得越來越深入，後來意識到它將會是個不得了的武器——能夠直接讀取人類腦中的想法。然而礙於當時美國是一個完全極權的國家，於是他搬回了澳洲沙漠，與家人——他的父親和祖父團聚，並和家人一起繼續從事他的研究工作。他的父親和祖父來自德國，他則是小時候便去了美國。這種安排使我有機會可以描述代表著三代人的歷史。因為他與自己的家人一起重建了「夢中影像、回憶和童年往事。」由於這個生物化學家與家人隱居在深山裡，因此得以倖免於全球核災的重創。他們也可能是世上唯一的倖存者。因為他的發明，所以有這個千載難逢的機會，可以講述本世紀自他祖父和父親以來的故事。這部電影一半是科幻小說（關於山中隱居之人的故事），另一半則是水晶影像（image-cristal）[15]（錄影在那時候恐怕早已過時，因此我們必須再想想別的科技）組成。水晶影像的部分，展示出他可以從他的腦中提取出與他同在的所有祖先的記憶。這代表的是 1930 年代至 2000 年以來的德國故事。這可能也是我最雄心壯志，最博大的計畫。

1982 年 11 月 6 日首次印刷於《法蘭克福評論報》。

14 譯註：後來此片上映於1991年，正式名稱為：《直到世界末日》（*Bis ans Ende der Welt*, 1991）。

15 譯註：由法國後現代主義哲學家吉爾·德勒茲（Gilles Deleuze）所提出，指現實影像跟其本身的虛擬影像結合成最小迴圈，此影像稱為水晶影像，是一種真正的「時間–影像」。在《回到世界末日》中，溫德斯交錯運用「錄影」與「膠捲」兩種媒介呈現畫面，形成「水晶影像」效果。

不可能的故事
Unmögliche Geschichten

在敘事技巧研討會上演講

　　德文的「說故事」（erzählen）一詞，在英語中只能以個別的兩個詞所組成的詞組表達：「講述、故事」（to tell stories）。這正是我的問題所在：今天討論的主題是「說故事」，然而您們卻邀請了一個永遠與「故事」處不來的人來發表演說。

　　我必須話說從頭。我曾經是個畫家，我唯一感興趣的是「空間」，意即風景和城市。當我意識到作爲畫家，我無法「繼續前進」時，我成了電影人。圖畫和繪畫本身都缺少了一點什麼！從一張圖像到另一張圖像之間缺少了某些東西，導致每張圖像也都跟著少了某些東西。若要說它們缺少的是生命，那又太過於簡化。我想其中更缺乏的是「時間」這個概念。因此，當我開始拍影片時，我把自己看作是尋找「時間流易」的空間畫家。我從來沒有想過把這個過程稱作「說故事」。我可能很天眞，把電影想像得太容易。作爲畫家，我總認爲可以呈現眼睛所見的內容便已經足夠了。此外，

我還認為當一名敘述者（但其實我並不是）必須先傾聽，然後才發表意見。拍電影對我來說，意味著將所有這些結合起來。然而這是一種誤解，不過在我進一步說明之前，必須先談談其他事情。

我的故事總是始於圖像。當我第一次拍片時，只對「風景」感興趣。我的第一部電影《銀色城市》（*Silver City Revisited*, 1969）包括十個鏡頭，每個鏡頭持續三分鐘：這正是 16 mm 日光片可拍攝的時間。你可以在每個鏡頭中看到城市的一角。過程中我沒有移動相機，而且畫面裡什麼也沒發生。整個取鏡方式基本上與我以前作畫時相同，只是現在改用攝影機來記錄。然而，其中有一幕倒是有別於其他鏡頭：那是一幅有鐵軌經過，空曠的風景，攝影機架設在距離軌道非常近的位置。我知道火車什麼時候會來，因此在火車來的前兩分鐘我開始進行拍攝，到此一切似乎都和其他鏡頭無異。這樣空曠的場景，維持了兩分鐘，接著有人倏然從右邊衝進畫面，從鏡頭的前方數公尺經過，越過鐵軌，然後消失在畫面左邊。說時遲，那時快，就在他離開畫面的那一刻，火車猛然從右邊直衝而入，這比之前出現陌生人的畫面更具衝擊。（因為電影是無聲拍攝的，只有配樂，所以觀眾聽不到火車駛近的聲音）就是這麼一個微小的「動作」：一個人碰巧在火車來臨之前穿越鐵軌，就這樣突然展開了一個故事。這個男人怎麼了？有誰在跟蹤他嗎？還是也許他想自殺？為什麼那麼著急呢……等等。平靜的「火車風景」就這樣被打亂了。我認為從那刻起，我開始成為說故事的人。這也正是我所有問題的開始，因為第一次在我打點好的風景裡，發生了一些事。

問題馬上迅速增加，因為就在我打算將十個鏡頭結合為一體

時，意識到一件事：就是自有人以驚人方式穿越鐵軌那一幕後，大家開始會期待在所有其他鏡頭也會發生一些事。因此，我第一次不得不以戲劇性的方式組合各場景。我那種單純只採用一系列畫面固定的鏡頭──畫面一個接著一個，彼此之間沒有關聯──的天真想法已經蕩然無存。在電影中，通過剪接，或光是對這些影像進行順序跟組合的編排，便是有了情節的連續鏡頭，這也是說故事的第一步。人們會認為影像之間的關係是非常深遠的，目的是要敘述一些什麼。但這根本不是我的本意。我只是想將時間和空間結合起來。不過從那一刻起，我不得不講一個故事。也是從那時候開始一直到現在，影像和故事之間，對我而言一直存在著對立關係。彷彿在相互對抗，卻又無法將對方排除在外。然而，我一直對影像更感興趣，它們即使在沒有任何編排，單純的存在狀態下，就已經在講述故事了，所以「說故事」直到今日對我仍是個問題。

我的故事總是從地區、城市、風景或街道開始的。對我來說，地圖同時也是劇本。例如當我看著一個城市，我便開始自問那裡可能會發生什麼事。我對建築物也會有類似的感覺，就像我在利弗諾（Livorno）的飯店房間一樣：我看著窗外，外頭正下著滂沱大雨，有輛汽車停在飯店門前。有人下車環顧四周，然後，這個人沿著街走，沒撐傘，儘管天還持續下著雨。我腦海中開始浮現故事，因為我想知道這個人的去向，以及他現在所走的街道的樣貌。

當然，故事也可以用不同的方式開始。最近發生了以下一件事：有一天我獨自坐在旅館的大廳裡等著人來接我，但是我不知道會是誰前來。此時一個女人走進，正好也在尋找一個不認識的人。

她走到我面前問：「請問您是某某先生嗎？」差點我就想對她回答：「是的！」只因為我著迷於可以見證一個故事或電影的萌生。因此，故事也可以從一個戲劇性的時刻開始，然而在大多數戲劇性的時刻，我都不會想到故事。我的故事更多是在我看風景、房屋、街道和圖像時，沈思其中所生成的。

「敘述」似乎在邏輯上自然將作者引向了「故事」這個結果——從某種意義上說，每個詞都想屬於一個句子，而句子之間又想彼此有所關聯；作者無須強行將單詞「揉入」句子裡，或將句子揉入故事中。對我來說，從敘述到故事似乎有一種必然性。在電影中（或至少在我的情況下，畢竟當然還有其他拍攝方式）影像不一定會導向任何事情；它們代表著自己本身。我認為影像更屬於自己，相對於字詞通常想被鑲嵌於上下文，存在於故事中，影像對我來說，不主動傾向任何故事。如果要它們擁有類似於字詞和文句的功能，則必須先用「強迫」的方式，意即必須加以人工「處理」。

因此，我的論點是，對於我這個電影人而言，說故事總是意味著強迫影像去做某事。有時，這種操作會成為說故事的藝術，但並非絕對。通常什麼都說不出，除了那些被糟蹋的影像以外。

電影中為了將影像塞入故事裡所需的任何處理，我都不喜歡；這對於影像非常危險，因為故事會吸取影像中的「生命」。故事和影像之間的關係，對我而言，故事就像一個吸血鬼，試圖從影像中吸取氣血。影像非常敏感，有點像蝸牛的觸角，觸摸它們時會馬上縮回；它們也不想成為誰的駝馬，替其挾帶或運送任何東西：不論是訊息或是意義；它們既沒有目標也不談道德，然而這些卻正是故

事所需要的。

　　似乎到目前為止，談的一切都像是在反故事，彷彿它們是敵人一樣。當然，故事也有很令人興奮的地方。它們對人們有著莫大的力量和重要性，好像在給予人們真正想要的東西，而不只是為了帶來樂趣、刺激或分散注意力而已。對於人們來說，最主要的事情是建立關係。故事給人一種感覺，凡事總有意義，那些圍繞在周遭所有令人難以置信的混亂現象背後，必定存在著最終的順序和秩序。人比起任何其他生物更冀望這個秩序，嗯，幾乎可以說，對秩序或故事的想像與對上帝的想像有關。故事是上帝的替代品，或者正好相反。

　　就我個人而言（這正是我在故事方面遭遇問題的原因）我更相信周遭所有無法解釋的複雜事件都只是混亂而已。基本上，我認為每個情況之間是毫無瓜葛的，而我生活中的經歷都是來自於每個獨立封閉的情況；我遇到的故事從未有開頭與結尾。對於一個講故事的人來說，這簡直是一種罪過，但是我必須承認我這一生都從未經歷過任何一個「故事」。實際上，我認為故事會撒謊，或者，依照定義，應該說它們是撒謊的故事。但是它們作為人類的一種「生存形式」卻佔了極重要的地位。藉由這種人造結構，可以幫助人們克服巨大的恐懼：沒有上帝，而人類充其量只是最微小，具有感知和意識的波動微粒，在超出他們所有想像的宇宙裡迷失著、恐懼著。通過故事建立連結，這使生活變得可以忍受，並有助於消除恐懼。這就是為什麼孩子們會想在睡前聽床邊故事；這就是為什麼聖經完全就是一本「故事書」；這也是為什麼故事總該有個好結局的原因。

當然，我電影中的故事也同樣創造了影像的秩序。因為若沒有故事作為依歸，我感興趣的影像就有可能迷失，陷入某種任意性。

　　因此，電影故事就像旅行路線。其中最讓我覺得興奮的莫過於地圖了；當我看到地圖時，我立即變得**蠢蠢欲動**，尤其是我從未去過的國家或城市。我看著這些不同的地名，我想知道它們所標示的意思，是城市的街道？還是一個國家的城市；當我觀看著地圖，最終它們都將成為我的生活寓意。就在我嘗試找路，照出如何穿越一個國家或城市的路線時，查看地圖這件事變得可以接受。「說故事」本身其實也做著完全相同的事：它們在一個陌生的國度標示出方向路徑，否則，可能只是到處繞行卻從未能真正到達任何地方。

　　我的電影講述的又是什麼樣的故事？它們可分為兩組，兩者壁壘分明，因為它們分屬兩個截然不同的系統或傳統。兩個類別不停地切換著進行（只有一部電影──《紅字》除外，然而，那是個錯誤）。

　　在 A 組中，全是黑白電影，除了尼古拉斯・雷的紀錄片《水上迴光》之外（那其實不屬於任何一種傳統，我甚至不知道這算不算得上是一部電影，因此還是將其排除在外吧）。在 B 組中，則全是彩色電影，此外，它們的故事也是來自於現有的小說。相反地，A 組電影都是根據我的想法所拍，「想法」其實是一個非常不精確的詞：它包含了夢、白日夢和經歷。所有 A 組的電影或多或少都是在沒有劇本的情況下拍攝的；而另一組電影則完全遵循劇本。A 組電影有的只是一個鬆散的結構，而 B 組則具備完整的戲劇性。所有的

A 組影片毫無例外都是按時間順序拍攝的，大部分是從唯一已知的情況，即故事的開端出發。B 組影片則非常傳統，根據場景採取交錯跳拍的方式，而且必須考量製作限制。對於 A 組電影，在我開拍時，從不知道它們會怎麼結束。而 B 組影片則打從一開始，我便知道結局了。

基本上，A 組電影形成一個非常開放的系統，B 組電影則非常封閉。兩組不僅代表兩套制度，更表現出兩種立場和態度：一方面是開放，另一方面是紀律。A 組的電影主題是在拍攝期間被發掘與深究；B 組電影的主題則是既定且已知的，必須要辨識的是其中的對與錯。A 組影片是由內而外實現的，B 組則與之相反。A 組影片必須找到一個故事，B 組得忘掉一個故事。

除了上述提過的錯誤（《紅字》）外，A 組和 B 組電影交替出現的事實顯示，每部電影都是對前一部電影產生的反應，而這正描述了我的困境。

我之所以拍攝 A 組電影，是因為前一部片有太多規則，不夠自由，而且我對角色不再感興趣了。此外，我感覺到我、劇組和演員必須要以某種方式將自己「暴露」在一個「新的局面」中。同樣地，所有 B 組電影都是對上一部 A 組電影的反應：拍攝理由是因為我無法忍受上一部影片如此「主觀」，並且內心又升起了對故事框架和固定結構的需求。演員在 B 組電影中是在扮演角色，他們代表的是「虛構人物」，而不是他們自己。在 A 組，他們是在演繹並展現自己，或者更確切地說，他們演的就是自己。在這組電影中，我的興趣和工作在於盡可能將挖掘和發現的東西帶入影片中。B 組

電影與此相對，必須發明一些東西。其中越來越鮮明的差別是，一組電影可稱爲是「主觀的」，而另一組可稱爲「尋求客觀的」。當然，一切也不是都可以那麼簡單看待。

接下來，我將介紹 A 組電影是如何開始，以及說故事在其中的重要性。第一部電影叫《夏日記遊》，它講述了一個曾入獄兩年的男子的故事。電影第一幕畫面他剛出獄，突然不得不再次面對生活，因此他試圖與老朋友見面並恢復過往的人際關係，但是很快地意識到一切早已人事全非。最後，他決定離開前往美國。第二部電影是《愛麗絲漫遊城市》，描述一個應要寫出一篇關於美國的故事的男人，但他沒寫成，決定放下一切返回歐洲，電影便是從此拉開序幕。一個偶然，他遇上一個名叫愛麗絲的小女孩與她的母親，並同意要陪這個孩子去歐洲尋找女孩的祖母。但是他不知道這位祖母住在哪裡，手上有的只是一張房子的照片，之後整部片便是在尋找這間房子。

《公路之王》則是以一個企圖自殺的男子作爲開場。男子在嘗試的過程，碰巧有個人正在附近觀察他，並放任他採取「神風特攻隊」的自殺法。看戲的那個男人開著輛卡車，於是兩人決定一起繼續開車上路，關於這個設定也是一個巧合。這部電影講的是這趟旅行與好奇心，以及兩人是否有話要說。

A 組的最後一部電影是《事物的狀態》，內容關於一支電影劇組，因爲資金告罄，製片也失蹤了，因此不得不中斷電影拍攝，這群劇組人員不知道他們是否能夠完成此片。電影講述的是這群迷失方向的人，尤其是最後回去好萊塢尋找製片的導演。

所有這些電影都是關於暴露於未知狀況，踏上旅途的人們。所有電影都與「觀看」、「感知」和突然不得已必須以不同角度看待事物的人們有關。

　　為了盡可能具體描述，我想回頭談談《公路之王》一片。究竟是如何開始的？從某種意義上來說，由於我剛剛拍完《歧路》，因此可說《公路之王》是對於它所作出的回應。我當時覺得，必須發想一個故事，一個可以在其中探索自我和「德國」這個國家的故事，《歧路》雖然也是關於德國，但用的是另一種方式。這次應該來一趟未知國度之旅，一個我內心感到陌生的、內在於德國的「未知國度」。我知道我想要什麼，但我不知道如何開始。一切萌芽於一幅景像。

　　那是在高速公路上超車時發生的。那天天氣很熱，前方開著一輛沒有冷氣的老式卡車。裡面坐著兩個男人，司機敞開車門，伸著腿透氣。我在超車經過他們時，從眼角瞟了一眼，就是這短短的一幕，給我留下了深刻的印象。隨後我碰巧與卡車停在了同一個休息站。我和卡車上兩個男人排在同一個櫃檯。他們既沒有交談，似乎也沒有共同之處。感覺像是完全不相識的兩人。我自問，究竟他們對彼此有什麼看法，又如何看待他們的穿越德國之旅？

　　同一時期，我也因為前一部電影《歧路》跨越了整個德國。在旅行過程中，我意識到鄉下電影院的情況，並對影廳的內裝、放映室和電影放映師感到著迷。然後，我仔細查看了一張標有全德國電影院的地圖後，發現了一條我幾乎不知道可穿越德國的路線。它沿著東西德間的邊界，貫穿德國，但整條路線仍過於邊緣。突然間，

我知道我擁有拍一部新電影的一切要素：一條路線和兩個彼此不認識的男人的故事。我對於可能發生在他們身上以及他們之間的事情很感興趣。其中一人的職業應該會與電影院有關，而我知道在哪可以找到我要的電影院——沿著邊境前行。

當然，這還不夠成為一個故事。所有 A 組電影都是從許多情況開始的，從中我希望隨著情況變化能夠成熟地發展成一個故事。為了達到這種進展，我採用了「白日夢法」。我的意思是：一般所謂的「故事」，前提是總能掌控情況，意即故事有著自己明確的道路，知道該往何處去，並且有始有終。白日夢則與此不大相同，它缺乏這種「戲劇性」的控制。相反地，它有個「潛意識」領航員帶領著前進，儘管不知會飄往何方。每個夢都有它們想去的地方，但是沒有人知道在哪。潛意識中的某個部份一定知道，但是只能靠發掘，而在這之前得先讓一切思緒自然流出，我在所有 A 組這些電影中都這樣嘗試過。這一點上，英語「漂流」（drifting）一詞表達得相當好。它指的不是兩點之間最短路徑，而是一條曲折線。或者一個更貼切的表達可能是「曲流」，因為它包含著路徑和蜿蜒兩個概念。旅行是在時空中所發生的冒險。冒險、空間和時間——三個都是很重要的契機。故事和旅行兩者共同擁有這三個要素。旅途總是伴隨著對未知事物的好奇心，它帶來了期待並激發了強烈的感受力：旅行的過程才會開始看見在家中視而不見的東西。回到《公路之王》一片：拍攝十週後，我們仍在半途中，儘管我原本打算在十週內完成拍攝工作。但是已經沒有錢可以繼續拍下去了，距離目的卻還很遙遠。因此出現了以下問題：該如何結束旅途？或者：如何

將其變成一個故事？起初我想到的是一場事故。當然，如果這部電影是在美國拍攝的，那麼一切都會以事故告終。但是，感謝上帝，我們並不在美國，可以自由選擇其他方式，可以刨根究底「故事的真相」。因此，我們決定先停止拍攝，由我試圖籌措足以再拍攝五個星期的資金。當然，這種類型的電影可以永遠繼續拍下去，但這很危險。最終的解套方案是，這兩個男人必須因為某種原因再次分開，並看清他們必須改變自己，否則人生無法繼續走下去。

但是在此結局之前，出現了另一個想法，使劇情又再次「繞道而行」：兩位主角將拜訪他們的雙親。我以為，這樣安排就會中斷他們彼此的關係。因此，我們拍了兩個長篇故事，分別是關於第一個男子如何拜訪父親，以及第二個男子如何回到他和母親一起生活的地方。不幸的是，這種安排僅讓兩者之間的關係得到改善，反而離結局更遠。因為這個劇情讓他們突然，也是第一次，可以敞開心胸互相交談。我們於是再次停止拍攝。我想到或許這部電影可以這樣結束：兩個人開始質疑在他們這段關係之前彼此都做了些什麼；這麼做成功地使他們懷疑自己的目標。我這樣想像，那個開車經過一個又一個電影院的男人，將問自己這樣支持這些鄉下電影院是否有任何意義，而另一個男人則是考慮重拾兒科醫生和語言學家的工作。然後，我們就拍了這個版本。

《事物的狀態》也與故事有關。當然，片中「導演」的性格在某種程度上反映了我個人的困境。實際上，他曾經說過：「故事和生活是無法並存的。」這就是他作為導演的理論。但是後來，當他去好萊塢時，捲入了一場事件，一個他從未相信過的「故事」，

最後更是實實在在地被故事殺死了。當然，這聽起來很矛盾，不過這正是關於「故事」我唯一要說的：它們是唯一一個不可能的矛盾命題！我完全抗拒故事，因為對我來說，他們就只是謊言，除了謊言之外什麼也不是，其中最大的謊言便是——它們建立起（根本不存在的）連結；然而，另一方面，我們每個人卻都非常需要這些謊言，乃至於所有的抗爭，例如去剪輯一系列沒有謊言——沒有「故事謊言」的影像這般行為，都是毫無意義的。故事是不可能的存在，但是沒有故事我們無法活下去。

這可真是糟糕。

1982 年利弗諾法語研討會演講內容。最早發表於 1986 年 10 月 24 日《日報》（*taz*）。

《尋找小津》
Tokyo-Ga

　　如果在我們這個世紀仍有「聖物」……有所謂類似「電影聖物」的話，那對我而言指的必定是日本導演小津安二郎的作品。直到他在 1963 年 12 月 12 日六十歲誕辰之日過世為止，一共拍了五十四部電影：從 20 年代的無聲電影，30 和 40 年代的黑白電影，到最後 1950 年代以降的彩色電影。小津的電影總是運用最簡約的資源，將一切用度減到最低，然後一次又一次講述著同樣簡單的故事，講述著同樣的人們，同一個城市——東京。這近四十年來的紀事，記錄了日本生活的變化。小津電影處理的是日本家庭逐漸家道中落，進而表現出國家認同的衰變，但並不是驚恐地預示其他新的、西方或美國的價值，而是以一種疏遠的憂傷抱怨著與此同時正在喪失的日本。

　　而若說這些電影有多麼「日本」，那麼它們同時也就多麼為普世適用。從這些電影中我能夠看見全世界所有的家庭，包括我的父

母、弟弟與我自己。 對我來說，電影在此之前以及自此之後從未如此接近它的目的過：呈現出一幅二十世紀的人類影像，一幅有用、通用、真實的影像，從中不僅可以認出自己，更重要的是可以瞭解自己。

小津的作品不需要我錦上添花。無論如何，這樣的「電影聖物」也只是存在幻想中。因此，我的東京之旅也完全稱不上是朝聖之旅。我甚至很好奇是否還能找到關於這段時期的什麼蹤跡，想知道這些作品是否還剩下什麼——也許是影像或甚至人物，或也可能自小津死後二十年間東京和日本發生了太多變化，以至於灰飛煙滅什麼也找不到。

我不再有絲毫記憶。

我什麼都不記得了。

我知道，我曾在東京。

我知道，那是 1983 年的春天。

我知道。

我帶了攝影機，也拍了些東西。現在有了這些影像，它們已經成為我的記憶。但是我認為：如果我沒帶攝影機的話，或許更能將它們好好地留存在我的記憶中。

飛機上播放著某部電影，一如既往，我盡量不去看，也一如既往地，我必須看。我無聲地看著，前方小螢幕裡的影像因此顯得更加空虛。一個空洞的形式，虛擬的感覺。

單純看著窗外是好的。我想，如果有時能單純地像睜開眼睛那

樣拍片，只要看著，無須證明任何事情，該有多好。

東京之行就像一場夢，我手邊自己所拍的圖像如今在我看來，似乎像是虛構的。那感覺就像突然找到一張很久以前，曾在某個黎明時分潦草寫下夢境的字條：讀了之後，覺得驚奇，因為對文字裡所描述的任何影像完全沒有印象，彷彿說的是別人的夢境。因此，現在對我而言似乎不太真實，我是否真的在第一次散步時逛到這個墓園，見到成群的男子坐在盛開的櫻花樹下野餐，把酒言歡。到處都有人拍照，烏鴉的啞啞聲在我耳邊縈繞了許久。

直到地鐵裡一個賴在地上不肯再多走幾步的小男孩出現，才把我拉回現實，再次向我展示了我在東京拍攝的那些照片看起來有多麼像是來自夢境：從未有其他城市像東京一樣，讓我對那裡以及在那裡的居民產生影像以及想像，而且這一切早發生在許久之前，在我還未到過東京之前就已產生──全都來自小津的電影。其他城市與生活在那的人們，從未給予我這麼親密和熟悉的感覺。我想再次找回那種親密感，而我在東京拍攝時所要尋找的也正是這種感覺。地鐵上看見的那個小男孩，就像小津電影中所出現過無數個倔強孩子之一，或者更確切地說：又再次認出他們來。也許我正在尋找的，是已經不存在的東西。

那天直到深夜，以及那之後的每個夜晚，我迷失在無數的柏青哥遊樂場之一，在震耳欲聾的喧鬧聲中，儘管身旁充斥著許多人，但只是倍感孤寂。我坐在機器前，眼睛注視著無數的小鋼珠在釘子之間穿梭，其中大多數的珠子都刷掉了，只有少數幾顆掉入可得分的洞裡。這個遊戲有著催眠作用，產生一種奇異的快樂感。除了時

間的流逝，你幾乎無法從中贏得什麼東西。在這段時間內，人們會完全跳脫自我，與機器合而為一，忘記一切想要忘記的東西。這種遊戲是在日本戰敗之後才出現的玩意兒，當時日本人內心遭受全國性的創傷而必須遺忘。只有最熟練或最幸運的人，當然還有職業玩家，才能顯著累積小鋼珠兌換成香菸、食物、各種電子遊戲機，或者是優惠券，可在附近小巷中（非法）兌換現金。

我乘著計程車回到飯店，額外付費便可以收看電視節目，讓眼睛和耳朵繼續充斥著更多噪音。現實的東京影像越是隨機、無愛、帶著威脅，甚至沒有人性，越使我記憶中小津安二郎電影裡，那充滿愛和秩序的世界，神話般的東京印象變得更強大。他那份可以在這日益絕望的世界中仍然創造秩序、使世界變得透明的視野，也許已經不復存在。也許今日就算再出現一個小津，也不會再有像他那樣的洞察力。影像急劇增加的現象也許已經破壞了太多。也許那些可以統一世界、與世界合而為一的影像，今日已消滅殆盡。

繼約翰・韋恩之後，出現的不是美國星條旗，而是有著一顆紅日的日本太陽旗，當我入睡時還很愚蠢地想著：我現在所在之處正是世界的中心。隨處可見，每一台垃圾電視都構成了世界的中心。這個中心已成了一個可笑的想法，這個世界亦然，世界的影像，荒唐的想法，世界上充滿越來越多可笑的電視。關掉電視吧。

我們乘著火車到附近安葬小津的墓地──北鎌倉。這個火車站曾出現在他拍的一部電影中。

小津的墓碑上沒有名字，上面只刻了一個古漢字「無」，代表著空寂，一無所有。在回程的火車上我思考著這個字。「無」，小

時候的我經常想像著「什麼都沒有」會是什麼樣子。這個想法令我害怕，我總是告訴自己，根本沒有所謂「什麼也沒有」的情況。在那存在的就只可能會是──眞實。

「眞實」。談到電影，幾乎沒有比這個字更空洞及無用的了。每個人都感覺得到這意味著什麼：即眞實感。每個人都用自己的眼睛看到他們的眞實。我們會看到其他人，尤其是所愛的人，我們會看到周遭事物，看到所居住的城市和風景，還看到了死亡，人們的死亡和事物短暫的存在，簡而言之，人們看到並經歷了愛、孤獨、幸福、悲傷、恐懼：每個人都親自看到了「生命」。

人們已如此習慣並將一切視爲理所當然，認爲電影和現實生活有著巨大的分歧，以至於當我們突然在屏幕上發現眞實或現實的片刻時，會摒息和嚇一跳，即使只是背景中一個孩子的手勢，一隻鳥飛過畫面，或是畫面裡停留了一會兒雲的陰影。在當今的電影中，發生這樣的眞實時刻──人們或事物自由展現自己的狀態──已變得罕見。這便是小津的電影，尤其是他後期的作品中最令人難以置信之處：它們是眞實的時刻，不，不僅僅是時刻，它們是從第一格一直延伸到最後一格畫面的眞理，是眞實而持續專注於生活本身的電影。在片中，不論是人物本身，事物本身，乃至於城市和風景本身都自由地展現自己。這樣的眞實呈現，現在的電影中再也不存在這樣的藝術了。那些都只是曾經，現在有的只剩下「無」，空寂。

回到東京，柏青哥遊樂場已經關閉。只剩調釘師[1]仍在工作。明天所有的珠子都會以不同的路徑運行，即便是今天贏得比賽的機台，明天可能只會令人感到絕望。

當天深夜，來到了酒吧櫛比鱗次的東京新宿區，在小津的電影中，出現過很多這種，讓被孤立或孤獨的父親流連喝醉的巷弄。

　　我架起攝影機，先是按照我一般習慣的方式進行拍攝，之後我又拍了第二次：這次我用的還是相同的攝影機，相同的角度，拍攝同一條巷弄，其中唯一不同的是焦距──50 mm，十分輕便的鏡頭，這也是小津拍攝每個畫面唯一選用的焦距。在這個改變下，影像呈現出另一番風貌，它們不再屬於我的了。

　　第二天早晨，墓園裡同一群無形的烏鴉再度啞啞叫著，孩子們在打棒球。在市中心大廈頂樓，成年人打著高爾夫球，日本人沉迷於這項運動，即使只有少數人有機會在真正的高爾夫球場上練球。

　　小津在一些電影中帶著諷刺的意味呈現人們對這項運動的熱情。然而，令我感到驚訝的是，今天這個運動在此還是以純淨的形式來操作，力求展現漂亮完美的動作。而這個運動的意義──將球成功送入洞，現在似乎已經完全荒廢了。現在我只找到唯一一個孤獨的支持者。

　　這之間，我短暫離開那座喧鬧的高爾夫球場去吃個晚餐。與往常一樣，人們可以在餐廳外的櫥窗預覽所有菜色。飯後，我回到了那座滿是泛光燈的高爾夫球場，稍晚在俱樂部會所裡，我再次以棒球比賽的影像作為當天循環的結束。由於這裡的餐廳也一樣在櫥窗展示了餐點菜色的模型，所以我決定第二天去拜訪其中一間製作這

1 譯註：日文稱「釘師（くぎし）」，他們的工作是在柏青哥遊樂場每日打烊後，根據機台咬吐，調正釘子。

些高仿真料理的工作坊。

這一切的製作始於真正的菜餚，先將它們淋上果凍般的物質，然後待涼凝固。之後將蠟灌入這些凝固後的模具，成型後裁切、上漆和加工。蠟製模型製作過程必須始終保持溫熱。不過除此之外，製作一個蠟製三明治與真實的三明治並沒有太大的不同。

我在那待了一整天。他們中午休息時不允許我拍攝，真是可惜。工作坊的員工全坐在一堆蠟製藝術品中，吃著自己帶來的便當，裡面的菜色看起來就跟周圍模型一模一樣，我不禁擔心會不會有人不小心誤食了蠟做的小麵包。在東京鐵塔上，我跟一個朋友——韋納·荷索見面，他正要前往澳洲，正在日本過境待了幾天。我們聊了聊天。

荷索：

「現在就是這樣了，已經剩下為數稀少的影像。因此，當我放眼望去發現一切都被覆蓋住了，幾乎無法挖掘出更多影像。為了找尋，我們簡直得像考古學家一樣用鐵鍬刨挖，並且查看從這片傷痕累累的景觀中還能找到些什麼。當然，這麼做常會涉及風險，不過我絕不會迴避。我看到是：世界上只有很少數的人，敢真正為我們所面對的困境——沒有足夠的影像——做些事情。而能與當代文明以及人類內在最深邃靈魂相對應的影像，對我們而言是不可或缺的。

即使有時必須深入戰場或是任何必要的地方，我絕無怨言；即使有時必須為此爬上八千公尺的高山，以獲得那純粹、清晰和透明

的影像，我也在所不惜。

　　而在這裡幾乎是不可行了，必須奮力去尋找。如果可以，我也想搭著下一班火箭飛往火星或土星。就像美國航空暨太空總署（NASA）的太空實驗室計劃（Skylab），可以帶著生物學家或是一些新發展的技術到外太空做實驗。

　　如果可以我想帶著攝影機一起去，因為在地球上要創造出那些我們曾經有過，透明純粹的影像再也不容易。為了這個目標，我會去任何地方尋找。」

　　正如我是如此瞭解荷索對透明純淨影像的渴望，我一直想找尋的影像也只會埋藏在這座城市的熙攘中。無論如何，我不得不對東京留下深刻的印象。

作者於同名電影旅行日記的口述評論，拍攝於 1983 ／ 1984 年。

宛如沒有儀表板的盲目飛行
Wie ein Blindflug ohne Instrumente

關於《巴黎，德州》（*Paris, Texas*）的拍攝場景

　　這部電影是關於一個突然現身於沙漠無人之境的男人，重返文明社會的故事。為了電影的拍攝做準備，我們駛過了整個美國－墨西哥邊境，超過 2500 公里的距離。我們最終選擇拍攝的地點位於德州西南部，一個被稱為「大彎」（Big Bend）的地方。「大彎」是一個國家公園，擁有巧奪天工動人心魄的山脈，格蘭德河（Rio Grande）穿越其中。任何想從墨西哥非法入境美國的人都是游過這條河而來的。但我們並不是在這個公園內進行拍攝，因為當我們乘坐直升機飛經這條路線時，當地的一位老飛行員告訴我們，更遠有一塊叫做「魔鬼墓地」（the Devil's Graveyard）的地方。這處被上帝遺忘的風景，甚至沒有標示在我們的地圖上，證實了那裡的確是一個巨大的抽象夢境。這裡沒有警察，許多試圖從此處通過的非法移民皆葬身於這片沙漠，因為那裡乾燥得連一滴水也沒有。這就是我們電影的起點，這裡也是我們的主角──崔維斯·漢德森（Travis

Henderson）第一次出現的地方。他精疲力盡地在那累倒，他的弟弟前來接他。他們旅程中的第一個停靠點是一處有著約二十間房舍，名叫「馬拉松」（Marathon）的小村落。那裡有一家旅館，沃特・漢德森（Walt Henderson）在那放哥哥下車，為了給他買幾件新衣服。待沃特回來後，發現崔維斯又再度出走了。在沃特和崔維斯從德州開往洛杉磯的旅途中，經過的第二大城是擁有數千名居民的福特史坦頓（Fort Stanton）。在此片我們試圖盡可能展現各種類型和規模的美國城市。

其中最小、最微型的單位是崔維斯首次登場那幕，一個只有一間加油站的地方。這裡被稱為「卡美洛」（Camellot），實際上我們在尋找主題的過程中曾在此停留，當時只覺得這個地名很有趣，很像文字遊戲。然後出現的是真正的村落「馬拉松」，接下來是福特史坦頓，再來是中等規模的艾爾帕索，最後來到大都會——洛杉磯。然而我並未具體呈現洛杉磯作為一個大城市的樣貌，畫面看起來反倒較像是一片遼闊的郊區。在整部電影中，實際上看不見「洛杉磯」。電影中唯一真正出現的大城市是德州的休士頓。對我來說，休士頓確實是美國最美麗的城市之一。這便是我嘗試展現所有可能的城市類型的過程，儘管其中也穿插了很多遼闊風景的場景。

實際上，我想拍一部更加複雜的電影，因為我希望能走遍美國東南西北。首先我想去阿拉斯加，然後去中西部，回過頭到加州，最後再回到德州。這是我提出來的第一個想法，若根據這個想法，這恐怕會是一次像「Z字型」的美國穿越之旅。但是後來我的編劇山姆・謝普勸我緩一緩。他說：「你並不需要這樣曲折奔波，在德

州你便能看見整個美國了。」此時的我對德州還不夠瞭解，但是我相信謝普。隨後我花了兩個月的時間遊遍整個德州，證明了謝普果然是對的。所有我想展示的東西，德州都有——一個具體而微的美國縮影。我拍的許多電影其實都是根據旅行路線，而不是劇本。有時宛如沒有儀表板的盲目飛行，就這樣翱翔一整夜，直到早晨抵達某個地方。也就是說，你必須嘗試在某個地方降落，才得以結束電影。

跟以往的電影相比，我在這部電影中獲得了更大，或者說，是另類的成功。儘管我們仍是沒有儀表板地飛行了一整夜，但最後所幸還是精準地降落在我們要去的地方。從一開始，《巴黎，德州》就有一個更直接的方向、更明確的目標，也是從發想開始，就比我以前的電影擁有更多的故事，而我想竭盡所能地講述這些故事。

摘自《情報》，柏林，1984 年 5 月。

小依賴成大癮

Wie eine kleine Abhängigkeit zu einer großen wurde

與作者電影發行公司（Filmverlag der Autoren）[1]的爭議事件

　　要我再次說明「《巴黎，德州》與作者電影發行公司」之間整個來龍去脈是一件困難的事。由於太難了，以至於我甚至開始幻想整件事已經結束。我已經無法，也不想要再繼續這樣下去了。所以現在我只想用僅剩的憤怒和幽默，針對一些關鍵詞來作解釋。

　　最主要的重點：我希望我的電影能在德國電影院上映；全世界各地都能放映此片，唯有在德國，在我自己的故鄉行不通，這點真是令我心痛。我是如此為此片感到驕傲，這就是為什麼我不能忍受這部電影是由判斷錯誤、不理解它或是根本不喜歡它的人來發行。我的要求是一種權利，它也必須是一種權利。一個畫家可以換畫廊，足球員也可以跳槽到別的俱樂部，我當然應該也有這種權利。

1 譯註：德國電影製作公司與發行商，成立於 1971 年，由十三名電影人共同創立，溫德斯亦名列其中。初衷為創立一個組織來負責自己電影的製作、版權管理和發行。

足球

以足球做比喻，作者電影發行公司可說是我不想再效忠的俱樂部，因為他們只剩用「人牆防守」一招。我其實算是十四年前創建這間公司的「電影作者」之一，並且在此之前，我所有的電影都是交給他們發行的。但是時代已經改變，關於作者自助和團結互助的初衷已經變調，一切蕩然無存。如今的作者電影發行公司已經無異於其他商業電影發行商了。

總之，我後來跳槽的「俱樂部」叫做「托比亞斯電影藝術公司」（Tobis-Filmkunst）[2]，那裡採取的是「區域包夾」和「進攻」戰術。若維持這一貫的足球比喻來說，我跳槽過程衍生的「轉會費」則是自從其他片商提出具體報價的那一刻起，便水漲船高，我就像一個預備出售的球員，而原先的俱樂部又不希望他為任何其他球隊賣命得分。現在球員遭到這種操作，被徹底抹黑之後，原先的俱樂部又突然認為他應該再次為老東家繼續衝鋒陷陣。

大象和老鼠

每次談判我們總是亮出所有底牌，因為這一切的癥結從來就不是為了錢。如果有人不以為然，而持相反意見，那都是由於他們除了利益之外從未有過其他的想像。我們所關心的是：這部電影該得到正當評價（可惜作者電影發行公司從未這麼做過）。面對所有爭

2 譯註：是德國的一家大型電影製作公司，在納粹時代的電影製作中佔有重要份額。本文《巴黎，德州》一片最終還是交由這間公司發行。

議，我們不僅提出了建議並願意做出讓步，除了其中唯一（？！）一點我們不能接受，對方要求合夥人溫德斯得「無條件」離開公司。我其實也已經做好走到這一步的心理準備了，但必須得查一下業務狀況才能下決定。我並不富裕，如果這樣的退出意味著將會損失數十萬馬克，那這顯然是一種自殺行為。儘管如此，我們總是願意開誠布公談論所有事情。但顯然「大象片商」不讓「老鼠製片公司」有發言機會。打從一開始，他們就感覺這一切像是象腳被撒了泡尿般。

魯道夫‧奧格斯坦（Rudolf Augstein）是我尊重和欣賞的人。當我說到「片商」或是「作者電影發行公司」時，指的絕不是奧格斯坦個人。事情後來朝極端發展簡直是瞎鬧。我認為他和我以及我的電影一樣，都是這個事件的受害者。當我們兩個人在幾週前同意要友好解決這一問題並進行談判時，我由衷感謝奧格斯坦。我知道他的確有這個意思。然而就在我們似乎在這些要點上達成共識時，突然對方單方面中斷談判，而且沒有進一步解釋，並說現在作者電影發行公司還是打算發行此片。我猜想背後的原因是，主導談判的這些人，單方面通知了奧格斯坦，他們對這部電影，或是原定的「友好」協議根本不感興趣，純粹只為了追求權力與復仇。無論如何，我無法揮去他們這種懲罰小老鼠的印象。整件事情的重點對他們而言根本不在電影本身，而是把一切聚焦於大象所受到的侮辱。

錢

製作《巴黎，德州》整整花費了五百萬零五十一馬克。我的

公司——「公路電影製片公司（Road Movies）」匯集了來自西德、法國和英國的資金，並且獨立承擔了全部風險和成本超支。作者電影發行公司則是通過旗下的製片公司——「計劃」（Projekt）注資了三十萬馬克（正是《事物的狀態》所獲得的聯邦電影獎金〔Bundesfilmpreis〕金額）成為德國境內的聯合製片。這大約佔總資金的十七分之一。另外，作者電影發行公司還提供了二十萬馬克的發行保證金，以此拿下德國發行權，但並未參與製作。

在製作過程中，作者電影發行公司還提供了「二十七萬五千馬克」的過渡性融資。這筆臨時融資金額應理解為，是我們通過轉讓最後一期西德廣播公司「七萬五千馬克」和西德內政部「二十萬馬克」的保證資助款項而獲得的貸款。儘管如此，這筆跟總資金相比微不足道的投資金額，與作者電影發行公司所獲得的巨大利益卻不成比例，一共包含：製作收益的三分之一，以及這部電影在通過任何評鑑後所獲獎項補助金的三分之二。

像我們這樣，製片與片商之間不對等的權力關係，是德國新電影當前經濟形勢的典型特徵。儘管德國電影已經享譽全球並獲得了商業上的成功，但在德國卻沒有建立起一種結構，足以在經濟和道德上支持這些電影。德國從未有過像法國新浪潮那樣的際遇，法國電影業殷切地接納並完全融入這種浪潮，促使法國電影從內部更新並在經濟上協助其延續再生。

箝制

在德國，被視為初生之犢的「德國新電影」，至今仍未在任何

行業中紮根。在電影補助金和電視聯合製作的鼓吹下，許多資金不足的獨立製作公司紛紛成立，結果導致它們每拍一部電影都面臨破產的威脅。近年來，許多這類型的公司果然也都破產了。片商——其中以作者電影發行公司尤為翹楚，也利用這種弱點，以相對低的擔保或貸款獲取不成比例的權利，從而盡可能謀奪利潤和權力。以我們為例，我們的公路電影製片公司，由於資金不足，不得不在製作《事物的狀態》的過程中簽訂一筆小額貸款（否則我們將無法完成該電影拍攝）外加極低發行保證金的合同。根據此合同，作者電影發行公司得以獲得該電影相關所有補助金，也包含三十萬馬克的聯邦電影獎金。然後他們又把這筆錢作為《巴黎，德州》的聯合製作費用。我們一開始的小依賴變成了大癮頭，賠上了兩部電影，讓大象掐住了老鼠的咽喉。

這為整個事情帶來了真正的威脅。根據合約中一項或許根本不道德的破產條款，當公路電影製片公司被證明無力償債時，作者電影發行公司可完全獲得《巴黎，德州》的所有權，如果它們突然要求結算所有未償還的貸款，便很有可能導致這種情況。我不禁將其視為作者電影發行公司的投機意圖，當我回顧它們過去幾週對我們的處理方式。這實際上也意味著一切真的與電影本身無關，只和權力有關。

這麼一來，相信很快就不再有製片，也不會有德國電影了，碩果僅存的只有片商。再也沒有老鼠，只有大象。那些位於好萊塢的「巨象」恐怕會幸災樂禍地嘲笑這種破產法吧。

以上文本和奧格斯坦的發言與彼得‧布荷卡（Peter Buchka）[3] 的評論一同發表於 1984 年 12 月 14 日的《南德意志報》（*Süddeutsche Zeitung*）。

　　兩個月後，訴訟開始前不久，我們在《柏林影展情報》柏林特刊發表了以下聲明：

　　「終於上映了！」這是片商為此片打的電影廣告口號，讓許多人以為關於《巴黎，德州》的爭議已經是過去式了。許多人甚至可能以為這一切只是為了配合電影上映，精心策劃的廣告噱頭。但並不是，天曉得並非如此。

　　他們背後的動機，將於 1985 年 2 月 21 日柏林地方法院展開的訴訟中變得清晰，而為此我已經耐心等待了好幾個月。「終於上映了」是從片商的角度發言，這裡所指的就是「作者電影發行公司」。他們多次利用即決判決申請假處分，在這場無情沒有底線的權力鬥爭中，維護了自己的利益。換作我，我的說法會是：「終於開庭了」。終於為這個昏暗的事件帶來一線希望的曙光，使大家能夠冷靜地解釋其事情原委。終於有機會獲得真理，甚至最後還有可能迎來正義。這一切是關於什麼事？

　　這是一場製片公司與片商的爭鬥，而鬥爭的對象是一部電影——《巴黎，德州》。電影產業有許多不正當的手段，會將人狠狠地欺騙和玩弄，有些人被利用，很多人甚至在某天醒來時驚覺被

3 譯註：《南德意志報》電影編輯，曾著有一本關於溫德斯的書《無法收買眼睛》（Augen kann man nicht kaufen, 1983）。

背叛，被出賣了。這都是會發生的。這次這個事件也是如此，但實際上這並不是我大聲咒罵和悲嘆的原因。至少不是把此事捅出來的理由。不，如果今天這是一場「私仇」，我會選擇閉嘴，並開始下一部電影。但這次是另外一回事。我們之所決定興訟——即便《巴黎，德州》早已喊著「終於上映了！」——是因為今天攸關的不僅是一部電影和一家小型獨立製作公司被欺騙、被玩弄、被背叛和被出賣而已，而是關於一種想法，一個理念。

這個理念叫「作者電影」，或者任何你想叫的，可以解釋「德國新電影」這現象的名稱。十年來德國新電影在世界上一直是最堅強的堡壘，捍衛著「電影不僅是一種商業行為，更是一種表達形式」這種想法。電影也因此不僅與金錢有關，更與藝術有關。而這個想法曾有很長一段時間在電影人自身的努力下，在作者電影發行公司開創出一個悠遊自處的空間。

然而這個機構如今已經違背初衷，完全變調，不再為「作者」服務，而是轉為剝削甚至摧毀作者，這才是我們為何興訟，而且不能因此鬆懈的真正原因。根據作者電影發行公司和《巴黎，德州》的故事，清楚可見，當一個機構——電影片商掌握更多的權力，變得無比強大，大過於實際上創作出電影、還得獨力承擔所有風險、負起全責的人時，所謂的德國獨立製作便就此告終了。

如果這種權力還與愚蠢和厚顏無恥相結合，那麼前景將變得非常黯淡。

為了替這種黑暗帶來一點光明，我們會持續在法庭上努力。

爭議仍持續進行中……

首次描述一部無以名狀的電影

Erste Beschreibung eines recht unbeschreiblichen Films

談《慾望之翼》（*Der Himmel über Berlin*）初版前期綱要

> 我們：觀望者，永遠，無處不在，
>
> 我們轉向萬物，卻從不望開！
>
> ——萊納・里爾克（Rainer Rilke）[1]
>
> 《杜伊諾哀歌》（*Duineser Elegien*）第八首

起初，幾乎沒有任何東西可描述，除了願望以外。

一切就是這麼開始的，不論你是想拍一部電影，寫一本書，畫一幅畫，作一首曲子或總之想「創造」一些東西的時候。

你有一個願望。

先是許願要擁有什麼東西，然後努力朝它前進，直到得到它。有人希望為世界增添新事物，一些更美麗、更真實、更精確，或更有用的東西，或者僅僅是一些有別於以往已經存在的東西。打從一開始許願的同時，人們就想像與既有之物不一樣的東西，或者至少腦中閃過了不一樣的念頭。總之，就是朝著那個靈光一閃的方向大步邁進，並希望在過程中不會偏離道路，不要忘記或背叛一開始的

1 譯註：萊納・里爾克（1875-1926），德國詩人，對十九世紀末的詩歌裁體、風格以及歐洲頹廢派文學都有深遠影響。

初衷。

那麼最後將得出一幅或多幅影像，或一首歌，或者是一個能用來做點什麼的新東西，或者是一個故事，或是將他們全部結合在一起的奇妙組合——一部電影。只是電影有別於圖畫、小說、樂曲或發明，其中唯有電影，必須事先說明自己的願望，是的，不僅如此，甚至還必須在事前就描述這部電影的發展過程。難怪有許多電影因此錯過了他們的第一個念頭，那道「靈光」。

我則是許了願望並且看到了那一閃的靈光：我要**在柏林**拍一部**關於柏林**的電影。

一部可能包含戰爭結束以來這座城市歷史印記的電影。一部可能會出現一些東西，那些曾在此拍過的眾多影片中所遺漏的，但只要一來到這座城市，卻又顯而易見的——一種感覺，好吧，當然也包含那些存在空氣中，在腳下和每個臉孔中的東西。正是這些東西讓生活在這個城市與在別的城市有著根本的不同。

要描述和理解我的願望必須先明白一點，這是屬於一個長期在德國缺席的人許的願望，一個只想也只能在這個城市不斷地重新理解「做一個德國人」的定義。我不是柏林人。又有誰是呢？然而對我來說，二十年間多次造訪這座城市是我唯一真正的「德國經歷」。因為歷史在此，不管是物理上還是情感上的——而這是在「德國」（即西德）其他地方無法經歷的，它們不是遭到抗拒就是缺乏，或著注定該「被遺失」。

當然，我的願望不僅僅是想要拍一部關於柏林、關於一個地方的電影。我更希望拍的是關於人，這個地方的人的故事，並在其中

不斷提出唯一的命題：「人該如何活？」

在這個願望中，**「柏林」**亦代表了**「這個世界」**。

我不認識有其他地方可以允許這種事發生。

柏林是「歷史眞相之地」。[2]

沒有其他城市是如此具有意義影像；

如此多的**生存之處**；

如此多的世紀典範。

柏林如同我們的世界一樣分裂；

如同我們的時代；

如同男人和女人；

如同年輕人和老人；

如同窮人和富人；

如同我們的任何一次經驗。

許多人說柏林「崩壞了」。

我說：柏林比所有其他城市都眞實。

因爲：那是一個**「遺址」**，不只是一座**「城市」**而已。

「……生活在這個全然眞實的城市中，未來與過去以無形的姿態來應對……」[3]

這**正是**我的願望，朝一部電影前進。

2 原書註：摘自《柏林神話，概念》（*Mythos Berlin, Concepte*, 1987）展覽手冊。

3 原書註：摘自《柏林神話，概念》展覽手冊。

我的故事並非因此才與柏林有關，

並非因為它在此發生，

而是它除了此處，根本無法在其他地方發生。

這部電影該叫做：

《柏林上空》[4]

因為天空可能是

這兩個存在同一地方的城市[5]

唯一共同之處，

當然，

除了共同的過去之外

可以說「只有天知道」

是否還有共同的未來。

語言，飽受推崇的

德語

顯然還是共有的，

但嚴格說來，語言

像這個城市本身一樣：

一種語言分為二，

既有著共同的過去，

4 譯註：此處片名為直譯，為更貼近作者思考過程的原意。中國正式片名為《柏林蒼穹下》，譯自德文片名 *Der Himmel über Berlin*；台灣正式片名則是《慾望之翼》，譯自英文片名 *Wings of Desire*。

5 譯註：德國當時尚未統一，柏林也還未合併，仍分裂為東柏林和西柏林。

卻不一定有未來

那麼現在呢？

這就是這部電影《柏林上空》

所談論，該談論的。

柏林之上？

柏林之中，來自柏林，關於柏林，因為柏林

電影又該關於什麼，談什麼，包含什麼，以什麼

來「表現」、「探討」、「拍攝」和「對應」？

又為了什麼？

彷彿柏林還有未曾被照亮、被探聽或「擰乾」

至最後一個細節一般。

特別是因為它已經有七百五十年的歷史，

現在更升格為**神話**地位，

這點或許能理解，

但這並未使「柏林」的狀態

更明智，

反倒更加難以理解。

至於天空？

柏林上方的天空是唯一清晰、

透明和容易瞭解的。

烏雲密布、下雨、下雪、

閃電、打雷。

月亮升起，推移並落下。

太陽照耀著雙城，

今日

一如 1945 年的廢墟之城和 50 年代的「前線城市」；

一如在成為城市之前；

一如最後城市消失之後

那樣閃耀著。

現在，逐漸明白我的願望是什麼，

就是希望能夠

在柏林說點什麼，

也就是：說一個故事。

（在此必須嚴正強調，因為我在這裡要找的

不是一個「**故事**」，而是「**一個**」故事。）

為此需要距離，需要來自遠方的視野，

最好是從高遠的上方。

我想講並非是「**一個整體**」的故事，而是，

恰恰更為困難的：

一個「**二元對立**」的故事。

唉呀，談論柏林真不是件易事。

因此，很高興能在《**柏林神話，概念**》展覽目錄的背面

發現道義上的支持——

海納・穆勒（Heiner Müller）[6]的一句話：

「柏林是最後一個城市。其餘的都只能算是前傳。

若一旦提到歷史，便是

始於柏林。」

這麼說有幫助理解嗎？

在影片裡，當然沒有**歷史**發生，

有的頂多是**一個故事**，

儘管**故事**中當然也可能出現**歷史**，

過去歷史的影像及軌跡

與未來預感。無論如何：

天知道！

必須具有「**天使般**」的耐心

才能區分這一切。

停！

正是從這一點，

我腦中所**浮現**的這部電影

此時在意義上才真正開始——**天使**。

對，天使。拍一部有天使的電影。

我知道，這無法立即被理解，

即使是我自己也幾乎還不瞭解：

6 譯註：海納・穆勒（1929–1995），德國劇作家，其作品充滿政治關懷。

「天使」！

至於如何興起這個想法，以「天使」這個元素充實這個發生在柏林的故事，事後推敲起來，仍是個謎。這個想法的靈感同時來自許多地方。其中最主要來自里爾克的《杜伊諾哀歌》；然後，還有存在已久保羅·克利（Paul Klee）[7]的畫作；華特·班雅明（Walter Benjamin）[8]所說的「歷史的天使」；突然間治療樂團（The Cure）也唱了一首提到了「墮落的天使」的歌[9]；就連汽車收音機傳來的歌裡也出現了「與天使對話」這麼一句歌詞；還有一天，走在柏林市中心，突然意識到那尊金光閃閃的青銅像——「和平天使」，已經從好戰的勝利天使脫胎換骨成了和平主義者；還閃過四名盟軍飛行員在柏林上空遭擊落的想法；也想像著當今和過去的柏林並置和重疊景象，一種時空上的「雙重圖像」的概念；那裡總是存在著童年時期的天使圖像，它們是隱形的，一直在場的觀察者。簡言之，那裡有著古老的，所謂對「超然存在」的渴望，同時也存在著與之相反的欲望：

對喜劇的欲望！

一齣「鄭重其事的喜劇」！

7 譯註：德國畫家。他曾在慕尼黑美術學校學習畫畫，並創作了許多以點線面組成的繪畫。

8 譯註：德國哲學家、文化評論者、折衷主義思想家。

9 譯註：出自 1982 年的歌曲〈連體雙胞胎〉（Siamese Twins）。

是的，我自己也很驚訝。

主角是天使的這種喜劇可能看起來會像什麼，又該是什麼樣子？

有翅膀，還是沒有翅膀？

而除了繼續嘗試描述腦中「浮現的想法」之外，我還能做些什麼，當然我可不想把這當成「劇本」寫。

撇開這個不談，倒是可以講講關於這部電影的工作方法。

首先，我將匯集所有的願望、想法、影像、故事，也許還包括粗略的大綱結構，同時從舊影片、每週新聞和照片等資料對柏林進行大規模的研究。我也開始廣泛地逐條街道搜索主題。

然後，我想花幾週的時間與主要演員和編劇一起開個閉門會議，共同討論、擴展和嘗試有關「天使」和「柏林」的材料，看哪些該採納或拋棄，創建一個能拍成一部電影的「共同智慧財產」。

我和彼得・漢德克談了這個計劃，他也準備參與，前提，這得是一部「不費吹灰之力」的電影。

我同意他的看法。

如果我這個關於天使的故事成為可能，那麼並不會是一部複雜的，經過廣告大肆宣傳，精心策劃的特效電影，而是呈現事物開放的面貌，即所謂的「不費吹灰之力」。

特別是在這個「毫不費力之城」──柏林。

如果我必須在故事開頭添加一個引言或某種「前傳」，那麼內容應該如下：

當上帝無限失望地，準備永遠地離開人間，讓人類交給命運決定時，有些天使卻抱持著不同的意見，聲援人類：「必須再給他們一次機會。」上帝被這些反對聲浪激怒，便將他們放逐到當時世界上最可怕的地方——柏林。

然後拂袖而去。

這一切都發生在那個今日稱為「第二次世界大戰尾聲」的時期。自從那時起，這些「第二次降臨的天使」便永遠地被拘禁在這座城市裡，沒有獲得救贖，或重返天界的機會。他們甚至被詛咒成為歷史的見證人，永遠只能作為觀察者，無法與人們發生任何一丁點的互動，也無法干預歷史。甚至連一顆沙子都動不了……

諸如此類，可作為開幕演講的開場白。但是並不會有這樣的演講。所有這一切將在影片中隨著劇情一步步逐漸延展開來，變得清晰。至於天使的存在則是不言而喻。

（但這在目前仍然屬於願望的範圍。）

在談完故事前傳後，接下來是故事本身。

這些天使自第二次世界大戰以來，就這麼該死的一直留在柏林。他們不再擁有任何「法力」，僅僅成為觀眾，面對一切事物的旁觀者，幾乎沒有任何參與的機會。曾經他們還能夠有所影響，或

者作為「守護天使」，至少能在人們耳邊說悄悄話，但現在連這個也做不到了。現在他們就只是待在那兒，人們看不見他們，但他們可以看見一切。

他們就這樣在柏林流浪超過四十多個年頭。他們每個人都有自己的「路線」，進行一次又一次例行巡查，還有「他們的人」，這裡指的是他們內心所在意的人，相較於其他人，遇到他們時會更細心密切地觀察這些人。這些天使不僅看到了一切，也聽到了一切，甚至是人類心底最祕密的想法。他們可以坐在動物園長椅上，傾聽隔壁老婦人的心聲，或是站在孤獨的電車駕駛員身後，一路伴隨他的思路。他們可以隨意拜訪監獄或病房裡的人，沒有任何商業機密或政治會議得以保密。他們甚至無需借助告解室、心理醫生的沙發或妓院便能得知人類心靈最深處的想法。當某人說謊時，天使馬上就能辨認，因為他們會同時聽到從嘴裡和心裡所發出的兩種聲音。

人類並不知道天使的存在。只有小孩會偶爾短暫地認出天使，不過轉瞬即逝。成年人只能在睡眠中，一次遇見一個天使，但是醒來後便忘光了，認為自己是在「作夢」。

對這群柏林天使來說，日子就是這樣以反覆的節奏流逝，誰也沒有發現他們的存在。他們已經經歷了第二代人的成長與消亡，很快也將輪到第三代。他們熟悉每棟房子、每棵樹和每叢灌木。

除此之外：

他們不僅看到了今日呈現在人們眼前的世界。他們還可以看見這座城市的過去，1945 年初，上帝拋棄這片土地，天使遭到驅逐那刻的模樣。今天，在城市的「角落」和「上空」，時間彷彿凍結

一般，斷瓦殘垣，那些昨日燒毀的房屋外牆和煙囪，看起來如同影子，有時僅隱約可見，不過仍然猶如幽靈般存在。天使能看見的還有同樣陰影般存在的其他靈魂，那些過去遺留下來的陰魂，包含：比這群天使還要早之前就已經墮入凡間的天使，以及在這個國家和這座城市中製造了最大浩劫、最邪惡景象的陰險惡魔。這些過去的孤魂野鬼仍流連於柏林，他們也一樣面臨永恆的無家可歸，甚至遭受詛咒。但是，它們對於今日的社會幾乎不具任何影響力，這也使得他們對這一切無動於衷。不同於我們的天使，這些陰魂對今日的生活完全漠不關心。他們多半仍留在自己的族群之中，躲在黑暗的角落，或者一直待在他們打從一開始就佔據的地方；又或是跟著自己的車隊，騎著三輪摩托車[10]、駕著坦克或有著納粹卐字黨徽的黑色轎車四處遊蕩。當我們的天使出現時，它們就像過街老鼠一樣畏首畏尾爬行移動。但是兩方之間幾乎沒有任何接觸，少有互動，不管怎麼說，他們之間倒是也沒有什麼暴力衝突。

有時十分隱晦難見的，是戰爭當時的人們──有人在雜貨店前排著隊；有的正在去防空洞的路上；瓦礫堆中站著一排「瓦礫婦女們」（Trümmerfrauen）[11]，手把手傳遞著裝瓦礫的桶子；被遺棄的孩子們；或者如剪影般的公車和電車。

10 譯註：此指附帶側車的摩托車，在第一、二次世界大戰時，曾被作為一種高機動性的軍用交通工具。

11 譯註：二戰後由於男性人口大幅減少，所以戰後重建責任大部分落在婦女身上，而這些在廢墟瓦礫中整理家園的婦女則獲得了「瓦礫婦女」的稱號。

這些隱密的過去會在天使遊蕩於今日柏林的路線中一次又一次地浮現出來。如果他們不想看，可以揚手揮去這些過往畫面，只留下今日場景，但我們知道：昨日仍永恆且以非物質的形式充斥在每個地方，在「平行世界」中。

儘管天使長久以來一直在觀察和傾聽人們的聲音，但仍有很多他們無法理解的地方。

例如，他們不知道什麼是顏色，也無法想像出來。他們也聞不到氣味和嚐不出味道！還有人類所說的「感覺」，天使只能猜想，但是無法「體會」。我們的天使天生就充滿仁慈及善良，他們也只能保持這樣，因此無法想像其他感受：例如恐懼、羨慕、嫉妒甚至仇恨。他們知道這些表達，但不瞭解感受本身。他們很好奇，想瞭解更多，有時他們對於錯過這些東西，還有些許遺憾。他們不知道扔石頭是什麼感覺，火與水摸起來是什麼感覺，用手拿東西是什麼感覺，甚至，也不知道撫摸或親吻一個人是什麼感覺。

所有這些天使都未能經歷。他們只能觀察，這樣也許能比人類獲得更完整，更有效的資訊，但同時也更貧乏。物質和感性世界是為人類保留的，可看作「死亡的特權」，而死亡是人類的詛咒。

因此，有一天其中一個天使提出這個荒唐的想法也不奇怪：想作為一個人類生存，為此放棄天使身分！

這在之前從未發生過。天使們知道這麼做是可行的，但是對於後果是未知的。

擁有這個異想天開想法的天使察覺到自己想愛一個女人的願

望，「想要撫摸她」的念頭開啟了這個想法，並導向無法預測的結果。他與朋友談論此事。起初，他們感到震驚。但是隨後，他們認真衡量了後果，並想像可能發生的事情，還成功地說服其中一些天使準備好一起邁出這一步：用永生換來短暫而辛酸的人類生命。

其中大多數天使主要的理由，並非只爲了有新的體驗，或者結束這種壓抑無作爲的永恆，而是希望通過這種集體「過渡爲人」的過程獲得其他更重要的東西：透過他們的放棄永恆，釋放前所未見的力量，巨大的能量，並希望能集結這些能量，轉移給一位特定的天使——他們之中最受尊敬，也曾是力量最強大的「總領天使」。不過自流亡以來，他也和其他天使一樣無能爲力。他正是那個住在柏林「和平天使」裡的那位天使，而最大的希望是，憑藉這種解放得來的力量，使他能真正成爲「和平天使」，並發揮和平真正的力量。

不論如何，電影的前半部（黑白片的部分）結束於此：隨著一群天使過渡成人類，從超然永恆的城市過渡到今日具體的柏林。

一天晚上，在一場可怕的暴風雨中，這群新來的人在閃電和雷聲的伴隨下出現在城市中。每個人都以對應著自己全新人類身分的方式降臨在人間：其中一位如旋風般現身在一輛車上，所幸是發生在一條空曠無人的街上；另一位則在屋頂上著陸；第三位發現自己出現在一家擁擠的酒吧裡；還有的是出現在電影院中、排水溝裡、公車上、某個後院等……

現在他們都到了人間，既不可反悔，也無法改變。現在，來到了我們故事的後半段，自然是該發生最冒險和最不尋常的事情了。首先，自此一切都變成了彩色。然而，並非所有事物看起來都比以前更爲「眞實」，反而相反。也許之前還是天使時的四維空間「整體視野」，看起來還比現今彩色三維空間的立體視野更顯「眞實」。無論如何，新的觀看方式令這些新的凡人感到亢奮。一切都是令人興奮的，所有那些他們自以爲知道，但實際上並不瞭解的偉大全新體驗，例如柏林這座城市。

　　作爲天使，他們比任何人類都更清楚這座城市，而現在他們必須瞭解，一切不可同日而語。突然間，他們有了障礙：眞實人間有距離、規則和邊界——包括那面以前從未視爲隔離的圍牆。首先必須先面對這一切。

　　但是首要去學習和體驗的是「生活」——呼吸、走路，觸摸東西等。第一口蘋果，或看個人喜好，選擇在街角小吃攤吃第一口咖哩香腸。跟其他人類開始說的第一句話和得到的第一個回答。最後，面對的第一個深夜：第一次入睡！作夢是多麼困惑啊！然後隔天早晨迎來現實中的第二天。

　　所有的這些「感覺」！

　　這些感覺就像病毒衝擊免疫力差的人一般，衝擊著這群冒險者。

　　其中尤其是「恐懼」的感覺，那是以前從來不曾感受過的。沒有過，完全沒有，在此之前的天使生涯中，沒有什麼可與之比擬

的。面對永恆不會有恐懼，然而面對死亡，恐懼便出現了，其中有一兩個前天使對此感到絕望，其中也的確有一個人因此瘋狂，還有一個則甚至很快地結束了這個短暫的新生命。但是大多數人都努力學習融入。尤其是因為他們記得，在他們還是天使時，特別珍視並尊重人類的一種能力：幽默。「如果還能笑得出來……」現在他們終於明白了，應用這句箴言便能體驗最高度的解放。他們在從前便注意到，如果人類太把一切都當回事，對事情其實並沒有幫助。

整體來說，他們還記得許多自己作為天使所經歷過的事。他們也知道周遭仍圍繞著所有其他鬼魂，只是再也看不到它們了。他們仍然記得他們的天使老友，也都知道他們仍然持續被關注和「盯梢」著。他們也開始（盡可能在可行的範圍內）回到了原來的「繞行路線」。他們也跟自己熟識的天使交談，只是再也無法從他們那裡得到答案。他們會向這些天使報告自己的新體驗，新感受到的快樂和痛苦。有些人還因為與天使對話，而遭到身旁的人類側目。

我希望作為這個「天使故事」的作者，得以倖免於此。

寫於 1986 年，首次印刷於此冊。

致（不是關於）英格瑪‧柏格曼
Für (nicht über) Ingmar Bergman

不論是口述或是筆談任何有關柏格曼的內容，在我看來都是狂妄的，每條評論都是一種傲慢自大：這些電影本身已相當於電影史上強大的燈塔。所有的評論和各種解讀都是一種累贅，沒有什麼比掙脫它們更為迫切了，如此這些電影才能再次大放異彩！在我看來，幾乎沒有任何其他當代電影導演的作品，必須像柏格曼的電影那樣，得經過如此多重叫作「意見」的盲目濾鏡才能熠熠生輝，也因此沒有任何其他電影會像柏格曼的電影一樣，當人們再次「看」它們時，會帶著如此大的虧欠，因為從未在之前好好「理解」它。因此，此時我只想向他致以最誠摯的生日祝福，而不會再提出其他無聊的「見解」。同時，我向他保證（並以此訓誡自己）會將自己再次全然交付給他，不再帶著要自己做出反應的負擔。

當我開始回想，我看見還是一名學生的自己，我和當時的女朋友偷偷地（違背學校、教會和父母的明令禁止，不過也正因為這個

禁止）去電影院看《沉默》（Tystnaden）。我看見自己深受影響，並在接下來的幾天逃避著不願與同學討論這部電影，只因爲我無法在爭論的過程表達出這部片對我的影響。幾年後，我看見成爲一名醫學院學生的我，在深夜裡看完了《第七封印》（Det sjunde inseglet）和《野草莓》（Smultronstället）兩部片後，跟蹌地走出電影院，步行在陰雨綿綿的城市中直到曙光乍現，不安和煩惱著所有攸關生死的問題。然後，我又看見幾年後的自己，是一名電影系學生，那時的我拋棄了所有柏格曼的電影，包括《假面》（Persona），並支持著那些只呈現事物表面，毫無心理學成分的電影。有點丟臉的是，我想到了自己那場，對現在的我而言，相當輕浮的演說：內容談的是反對柏格曼電影中所追求的「深度」和「意義」，進而推崇與此相反，美國電影所重視的「物理證據」。又過了一段時光，我看到自己成了電影人，在美國，從舊金山一家電影院走出來，當時放映的是《哭泣與耳語》（Viskningar och rop），這次我看得涕淚縱橫，曾經我在十年前所輕蔑的「歐洲恐懼與沉思電影」如今成了我的鄉愁，那裡才是我寧願待著，並且好好保留的家鄉，而不是現在我所處的，所謂電影的「應許之地」。在那曾是如此受人敬仰的「表面」，隨著時間推移它變得無比光滑和堅硬，以至於毫無東西可隱藏其後。如果說我還是一名學生時，對於「隱藏於電影之後的東西」有多反感，那麼現在我對於所有隱藏在「事物背後的意義」就有多渴望，並且這也讓我感覺與柏格曼的和解並不止於此。

　　我並非電影學者，我跟其他人一樣，以觀眾的身分看電影。因此，我知道，人只會「主觀地」看電影，意即人們面對前方銀幕播

放的「客觀電影」只看見自己願意投射在內心之眼的部分。我認為柏格曼的電影，則更清晰：從電影中我們可以看見「自己」，但並非只是像「鏡子」般的反射，不，更美妙，是像在一部關於我們的「電影中」。

1988 年 7 月致柏格曼七十週年誕辰，首次發表於瑞典電影學院出版的《卓別林》（*Chaplin*）雜誌上。

一個虛構電影的故事

Eine Geschichte des imaginären Films

致《電影筆記》編輯的信

親愛的亞倫·貝格拉（Alain Bergala）和賽吉·圖比亞納（Serge Toubiana）：

感謝你們。首先，能成為《電影筆記》第 400 期的總編輯對我而言是一種榮幸，接著是一種責任，最後是一種喜悅。我必須先致歉：我已經可以預知，這期的《電影筆記》恐怕會延遲出刊。就像每次當我必須寫點東西一樣，總是會拖到截止日期之後才能交差。否則從來沒有成功寫出什麼東西來。寫作，是一種恐懼：不管寫的是一個劇本，一篇文章，或是一封信都一樣，每個字總是無法避免地來得太遲，這似乎是它們的本質。

矛盾的是：電影總是以文字開始，並由它們決定影像是否有誕生的權利。文字，是領航一部電影的船長，使影像得以存在。這也正是許多電影失敗的地方。出於各種原因（其中最愚蠢的便屬「缺

錢」這個原因）：它們仍然被困在無法實現的劇本中。從這個角度來看，電影史像是一座冰山，我們所見的那些被拍成的電影只是十分之一，被解放的影像。水面下還有無數影像，則被永遠地冰封。因此，我對本期雜誌的第一個想法便是獻給這些冰封於水面下的電影。我們一起寫了一封信給電影圈的友人和製作人，信中請求他們提供無緣拍成電影的劇本前幾頁，想從那些早夭的故事中，尋找一個未曾實現的劇本。那可能是我們這部虛構電影故事的開端，與所有失落電影平行的故事。

不過，該慶幸的是，大部分的導演抽屜裡並沒有所謂「無疾而終」的計畫，自然也沒有廢棄的劇本。因此，我們轉而將關於虛構電影的想法落在「根源」，即一部電影的起源。有些導演已經對此寫了一些東西。就我而言，則試圖回想起自己電影的起源。

電影什麼時候誕生的？說「被孕育」不是更貼切嗎？這個詞在我看來選得其實還不錯，我總是有個印象，覺得我的電影是在兩個想法或是兩個互補影像的相遇下而產生的。這些根源似乎屬於兩大家族：「影像」（經歷、夢、想像）或「故事」（神話、小說、混合信息）。安東尼奧尼的偉大著作《只是謊言》（*Rien que des mensonges*, 1995）描述了電影人蟄伏等待，就爲了「電影欲」被觸發的那一刻：「我對電影的誕生一無所知，就連是以何種方式『出生』或如何發生的也全不知，不論是誕生、大爆炸還是最初三分鐘[1]。而最初三分鐘的影像是否是爲了回應作者親密的欲望而誕生，還

1 譯註：此處以宇宙誕生的概念來形容電影靈感產生的狀況。

是從存在論的角度來說，這些影像無非就是它們本身，除此之外沒有別的。一天早晨，我醒來時腦中便有了影像。我不知道它們從何而來，如何而來以及為何而來。在接下來的幾天和幾個月內，這些影像不斷出現在腦海裡；我無法控制，我也不想費勁去揮別它們。我樂於觀察它們，並且在腦海裡做筆記，以便將來或許能在某本書中記錄下來。」

除了那些消失了沒有被實現的電影劇本之外，還可以再進一步擴大討論那些甚至還沒有寫成劇本的電影故事：被壓抑的想法和影像、沒有在隔天被記錄下來的夢、被剪下來但後來迷失在抽屜中、各式各樣的消息等，這些都是我們曾經見證過，但後來卻遺忘的故事源頭。

小時候，我經常問自己，是否真的有一位親愛的上帝，看到了一切。以及他如何辦到可以不忘記任何一件事：不論是天上的雲的移動，或是每個人類的手勢和腳步，或是每個人的夢……我對自己說：無法想像會有這樣的記憶存在，然而更令我覺得傷心與不可能的想法是——它們根本不存在，一切終將被遺忘。這種孩子氣的想法至今仍讓我感到不安。因此，關於這個虛構的故事將是如此宏富，而關於僥倖留存下來的影像又是如此無限渺小。

過去幾百年來，僅有詩人和畫家才從事這種偉大的記憶工作。接著是攝影師的出現，為此做出了巨大的貢獻，再來是電影人，運用的手段越來越多，但懷抱的善意卻越來越少。最後來到今天，這一切重責大任落在電視身上，由它們來負責保留這些影像。但是，電視所提供的這些漫溢的電子影像中，似乎沒有什麼東西值得留念

回味，以至於人們不得不自問，是否回歸詩人和畫家那時的古老傳統會更美好。寧願去蕪存菁只留下少數，但充滿生命的圖像，好過擁有大量卻毫無意義的畫面。

這一切取決於有辨識的眼光，決定是否看到了某些東西。

我感謝所有為這本《電影筆記》做出貢獻的電影人和朋友。你們具備了畫家和詩人的眼光。而且我建議在閱讀本文時，不要為那些未能實現的電影感到遺憾，更應該帶著喜悅和感激看看現有少數被實現的電影故事。如此一來會更驚訝於身邊充斥的那些偉大虛構故事。

——文・溫德斯

溫德斯應編輯團隊邀請為《電影筆記》第 400 期所撰的社論。

天使的氣息
Le souffle de l'Ange

始於音樂

> 「我的生命被搖滾拯救了」
>
> ──地下絲絨

　　我最初開始拍片，拍的是一部短片，一切的出發點是音樂。例如《阿拉巴馬：2000 光年》（*Alabama〔2000 Light Years〕*）這支短片就是出自巴布‧狄倫的一首歌：〈沿著瞭望塔〉（All Along the Watchtower），這首歌一共在這部電影中出現兩次，首先是巴布‧狄倫唱的，然後是吉米‧罕醉克斯的版本。就在兩個版本之間，順勢推入了故事。我第一次與彼得‧漢德克合作的短片是《三張美國唱片》（*Drei amerikanische LPs*）。那時，我還有一個關於音樂的計畫，打算在銀幕上只呈現一片膠捲用的「紅色導片」（red leader）。

　　那時，我著重在音樂多過於電影。我還能熟記那些唱片封面；我最愛的是那幾張樂團成員整齊排列的唱片。我很喜歡范‧莫里森叫作「他們」（Them）的樂團，另外我也喜歡「動物樂團」（The Animals）[1]和「尤物樂團」（The Pretty Things）[2]。我對電影的想法是在這些唱片封面上萌芽的，例如「奇想樂團」採用的是正面拍攝人

物，固定鏡頭，保持一定距離。我相信我從唱片封面中發現了最美麗的音樂風景。

我們拍了一部關於英國團體「十年後合唱團」（Ten Years After）[3]的電影。我站在攝影機旁，我的朋友馬提亞斯·懷斯（Mathias Weiss）則負責記錄，為後製做準備。全片只有一個約二十分鐘的鏡頭，是關於這個樂團的一首歌——威利·迪克森（Willie Dixon）的舊作〈滿滿一匙〉（Spoonful）。我們夢想著利用變形鏡頭（scope）來拍這部電影，但由於缺乏資金，我們於是自製了「16mm假變形鏡頭」：在相機前端加裝兩片黑色擋板，來達到「變形鏡頭效果」。我們從慕尼黑出發，拎著電影學校的攝影機驅車前往倫敦，與樂團見面。這是我們的夢想：我們要盡其所能地將音樂搬上大銀幕，如果可以的話，一刀未剪。

我的第一部長片《夏日記遊》也是出於同樣的願望：有一種想把當時的熱門曲目搬上大銀幕的渴望。因此，這個故事必須可以容納各種歌曲，並在所有可能的場景配備自動點唱機、錄音機或汽車收音機等播放設備。這片包含了奇想樂團、穴居人樂團[4]、一匙愛樂

1 譯註：成立於 1960 年代初的英國節奏藍調搖滾樂團。主唱艾瑞克·伯爾登（Eric Burdon）以粗曠和深沉的藍調歌聲著稱

2 譯註：成立於 1963 年的英國搖滾樂團。早期純粹以節奏藍調為主，後來加入了迷幻搖滾等其他流派。

3 譯註：成立於 1966 年的英國藍調搖滾樂團，活躍於 1968 年至 1973 年，創作多首膾炙人口的歌曲如〈我想改變世界〉（I'd Love to Change the World）等。

4 譯註：成立於 1964 年的英國車庫搖滾樂團，最著名的歌曲包括〈野東西〉（Wild Thing）等。

團[5]和查克‧貝瑞。災難的是，我沒有獲得這些歌曲的版權，導致這部電影根本無法發行。《夏日記遊》是短片延續，但這是第一次得到一小筆預算。我竭盡所能把所拍的東西全部用上，每個鏡頭幾乎一次到位。我們只用了一刻鐘的預算，拍出了一部長達兩個半小時的電影。因此我可以放入很多的音樂。裡面的角色聽著唱片，講述一些簡短零碎的故事。電影最後，漢斯‧齊許勒撥打了電影節目單的語音電話，並大聲重複了所有電影名字。這幕鏡頭很長，這是這部電影中我最喜歡的場景。

電影評論

1967 年到 1970 年間，我是慕尼黑電影學校的學生。那是個學運改革的年代。我們拒絕了教授，並自行設計了教學計劃；此外，我們是第一屆入學生：這使得我們變得不可或缺，沒有我們就沒有學校。在這段期間，我還和《電影評論》雜誌一起合作；我非常喜歡那裡的人，像是弗里達‧葛拉芙、恩諾‧帕塔拉斯（Enno Patalas）、赫穆‧費柏（Helmut Färber）和赫伯特‧林德（Herbert Linder）等人，當時，電影對我來說是一件很嚴肅的事情。我以為電影評論或電影歷史學家可能會成為我的職業。至於有朝一日自己拍電影這件事似乎不太可能。

我在偶然的情況下，寫了第一篇評論，就在我於克諾克賭場看

5 譯註：1965 年成立的美國搖滾樂團，活躍於 60 年代中、後期，創作了〈白日夢〉（Daydream）等熱門歌曲。

完麥可・史諾（Michael Snow）[6]執導的《波長》（*Wavelength*）之後。這部電影沒有太多支持者，大多數人看到一半就都離場了，而我則是出於辯護爲它寫了一篇文章。該文章是爲了投稿《電影評論》雜誌所寫；漢德克在那工作，我請他幫忙轉介，也因此產生了繼續寫下去的興致，當時壓根兒不認爲自己會是個導演。

作者電影發行公司

作者電影發行公司，光是它的存在，便代表了整個德國電影的核心。當時，作者電影發行公司共結集了大約十五位電影導演，幾乎囊括了所有當代首次亮相的電影人和相關成員：例如烏維・布蘭德納（Uwe Brandner）拍了一部非常出色的電影《我愛你，我殺你》（*Ich liebe dich, ich töte dich*）；彼得・夏孟尼拍的第一部電影《一隻灰藍色的大鳥》（*Ein großer graublauer Vogel*）；彼得・李林塔爾、哈克・波姆（Hark Bohm）等……其他人都是以編劇的身分作爲合作夥伴，例如與我一起寫了《愛麗絲漫遊城市》的懷特・馮・菲斯滕貝格，過了許久之後才開拍他的第一部長片。不過最主要的是：那裡擁有一個自主的生產結構。然而這也許是因爲作者電影發行公司在一開始並沒有生產出什麼舉足輕重的電影。後來我們意識到，僅靠自己生產是不夠的。最後，公司便將主要重心轉移到發行上。一直到那個時候，萊納・韋納・法斯賓達和韋納・荷索才加入我們。

6 譯註：麥可・史諾（1928–），加拿大藝術家，從事電影、裝置、雕塑、攝影和音樂等多媒體工作。他最著名的1967年電影《波長》被視爲是前衛電影的里程碑。

當時的德國電影產業景況淒慘：市場上充斥著作家卡爾・邁（Karl May）[7] 拍成的電影，還有大量的情色電影以及所謂的家鄉電影，總之各種俗氣的電影，全是爲了投「國家評鑑」所好。這個行業向來鄙視我們，稱我們爲「年輕電影製片」，這個詞從他們口中講出帶著貶義。與法國新浪潮不同，我們從未想過或希望能「改善」或影響整個行業，甚至沒想過要取代它，我們所做的，只是要展現另一種選擇。我們沒有可以參考的樣板，沒有傳統包袱，沒有人想和我們在這個領域競爭。作者電影發行公司的功能更像是一種合作模式。其中與眾不同的是，我們之間相當團結互助，這是我們唯一的資本。我們另外有一個小組設在漢堡，在那有如韋納・尼克斯（Werner Nekes）、克勞斯・懷伯尼（Klaus Wyborny）等成立的合作機構，我的第一部短片就是在那裡發行的。但是它們仍然保持在非敘事電影的框架下，而我們位於慕尼黑的前鋒則屬於「感性主義者」，這裡也是一個貶義的標籤——「感性學派」。然而，與法國新浪潮不同，我們之間從未進行過美學討論。我們從來沒有意圖要通過一個共同的風格來競出風頭。

《守門員的焦慮》

這部電影緣起於我與彼得・漢德克的友誼。我在小說出版前就已拜讀大作，並對漢德克說：「當我讀這本書時，感覺像在看一部

7 譯註：德國作家，以通俗小說而知名，作品常帶有異域情調，場景通常設定在十九世紀的東方、美國和墨西哥。

片，這文字彷彿是電影的描述。」他開玩笑地回答我：「那麼，你只要把它拍出來就好啦！」當時我從未寫過劇本，甚至連劇本長什麼樣子都沒看過。我拿起書，開始劃分場景，要做的事情並不多，因為這本書原本的架構就已經很像一部電影了。每個句子都能轉化為一個鏡頭，很簡單。

協助我剪輯《夏日記遊》一片的彼得‧普茲高達（Peter Przygodda）向我提起一位叫亞瑟‧布勞斯（Arthur Brauss）[8] 的出色演員。不過我腦中盤算著要僱用一名真正的守門員——曾擔任國家隊門將一段時日的沃爾夫岡‧法里安（Wolfgang Fahrian）。他屬於科隆第一足球俱樂部（1. FC Köln），是我青年時代的偶像，是一位偉大的守門員。我和他見了面，但是如果真的要拍攝得挑在兩場比賽之間進行，這點是行不通的。我當時根本不認識任何其他演員，就這樣，我見了布勞斯。我特別中意他一點：他曾在德州當過牛仔，這對一個德國人來說還真是不賴。他在德州的一個小鎮加入了一個業餘劇團並出演莎士比亞。布勞斯後來成了演員，主要演一些動作片，大部分是在義大利式西部片中飾演牛仔，二十個惡棍之一那類。凱‧費雪（Kai Fischer）也是我年輕時的偶像，她扮演的角色是旅館老闆。曾在 50 年代出演過許多電影，扮演著野女孩這類不可思議的角色，卻讓我留下深刻的印象。再來是漢德克的妻子莉嘉‧許華茲（Libgart Schwarz），她早在《夏日記遊》就已經參與演出，也是《守門員的焦慮》中唯一的專業女演員，片裡表現得可圈可點。

8 譯註：飾演《守門員的焦慮》的男主角約瑟夫‧布洛赫。

電影中有一幕鏡頭在我第二次觀看時留下了印象，那是一個特寫鏡頭：一棵蘋果掛在樹上。這一個鏡頭完全與故事背景無關，是一個謎。在開拍之初的那段時間，有次我想對物體拍攝一個剪接片段，但就在將膠捲放入第二台攝影機時，光線發生了變化，我們因此無法進行拍攝。於是，我們與攝影師羅比·穆勒決定，從現在開始讓第二台攝影機永遠保持裝好底片的待機狀態，以應付此類計畫之外的拍攝。最後，我們大部分是在拍片空檔日，拍攝了約三十個與故事無關的鏡頭。我們稱這個膠捲為「藝術卡匣」，這正符合我的關於「虛構電影」的想法，在片中同時還有一部平行電影，一部沒有任何故事，純粹只有物體的電影。最後我們只留了這顆美麗奇特的蘋果，在剪接的最後一刻將這個鏡頭加入片裡，我很高興普茲高達逼著我這麼做。

《守門員的焦慮》比起我其他部電影更該感謝希區考克。漢德克本身就是受到他的啟發。片中有一幕當布洛赫醒來看到椅子上夾克的鏡頭，我運用了希區考克在《迷魂記》（Vertigo）中著名的塔樓鏡頭技巧——滑動變焦：攝影機一面向前推進，同時將鏡頭拉遠（Zoom-out）。至於在公車上觀察布洛赫的老太太，是我直接從《貴婦失蹤案》（The Lady Vanishes）中擷取出來的。

當我在寫劇本時，還有一整份想放入電影裡的歌單。電影裡共出現了五到六首，其中包括我最喜歡的場景：布洛赫搭乘巴士去鄉下的連續鏡頭。背景播放的是淘金合唱團（The Tokens）[9]的〈獅子今晚睡著了〉（The Lion sleeps tonight）。這是我第一次和羅比穿越歐洲，一路從維也納到南斯拉夫邊境。這是我們的第一部公路電影，

為此我們感到驕傲。突然此時我得到一個可能用到眞正的電影底片
—— 35mm 膠片的拍片機會。這個機會的出現，眞是出乎意料。然
而，在接下來的電影中，這種喜悅卻遭受質疑。

《紅字》

作爲《守門員的焦慮》共同監製的西德廣播公司對本片感到非
常滿意。儘管我天眞地爲自己的工作感到驕傲，但我並不認爲拍電
影可以成爲我的職業。我眞正的工作該是寫作或一如過往的繪畫。
當我收到一部新片的邀約時，感到很驚訝，他們說有個計畫，正在
尋找一個導演。而且我不知道該如何對「可以再拍一部電影」這種
好機會說不！

我喜歡納撒尼爾・霍桑（Nathaniel Hawthorne）[10] 的小說，我曾在
十五、十六歲時讀過他的書。也許是我讀的第一本英文小說。參演
這部片的人中有一個重量級演員：聖黛・貝嘉（Senta Berger），她在
德國是個大明星，也曾在美國拍片，在義大利也相當知名。還有個
演員，盧・卡斯特爾，他才剛被義大利除了籍[11]，拍攝期間他總是處
於魂不守舍的狀態。劇中的清教徒[12] 是由西班牙人飾演，扮演印地
安人的則是一個腿曾被公牛刺穿的前鬥牛士。

總之，這片沒一件事行得通。拍攝的過程我很快地感覺到自己

9　譯註：成立於 1955 年的美國歌唱團體和唱片製作公司，嘟哇調（Doo-
wop）風格爲其特色，以翻唱〈獅子今晚睡著了〉聞名。

10　譯註：撒尼爾・霍桑（1804–1864），美國小說家，代表作《紅字》是部以
美國政教合一的清教盛行時期爲背景的愛情悲劇，爲世界文學經典之一。

受困於某種陷阱。我實在應該停拍這部電影，但是迫於經濟，畢竟作者電影發行公司的未來還得取決於它。

《愛麗絲漫遊城市》

在拍攝《紅字》這場電影的地獄中，其中倒是有一小段魯迪格‧福格勒和小女孩葉拉‧羅特蘭德對戲的場景，我對自己說這是需要悉心呵護的珍貴時刻：如果這整部電影總是能維持這種時刻，那該有多幸運。當我們在剪接這部電影時，我聽的是查克‧貝瑞的一首歌：〈田納西州曼非斯〉（Memphis, Tennessee）。歌詞一開始的好長一段都讓人相信是在講述一個女人，直到最後才發現，歌詞說的其實是一個六歲的女孩。我對自己說：「福格勒和小羅特蘭間的場景，配上這首歌，就可以拍成一部電影了。」在《愛麗絲漫遊城市》快結束時，可以看見菲利普‧溫特（Philip Winter）[13] 出現在貝瑞的演唱會上，當時他正唱著〈田納西州曼非斯〉。觸發這部影片生成的另一個點是，在美國旅行期間，我用拍立得拍了很多照片，但使用的還是舊式機型：拍完需要等待約莫一分鐘的光景，才可看見顯影結果。我們聽聞，現在有一台很棒的機器，拍完照後可以預

11 譯註：出生於瑞典的卡斯特爾在義大利生活、拍片期間，參與了一個毛主義組織。那時正值極左翼與極右翼激進政治團體對抗激烈的義大利「槍彈歲月」（Anni di piombo），他最終被認定為不受歡迎的外國人，並於 1972 年，被驅逐回瑞典。

12 譯註：清教徒是英國宗教團體，指要求清除英國國教會內保有羅馬公教會儀式的改革派新教徒。

13 譯註：魯迪格‧福格勒在《愛麗絲漫遊城市》中飾演的角色。

覽。我們於是寫信給寶麗來（Polaroid）[14]公司詢問，他們出借兩台預計還要好一段時間才會上市的相機供我們試用。我至今仍保留著用此相機在紐約自助餐廳拍攝的第一張照片。

我寫下了這個故事，不過還沒寫成劇本，此時我應朋友之邀去參加《紙月亮》（*Paper Moon*）的媒體首映會。那部片由彼得・博格丹諾維奇執導，我很喜歡他拍的《最後一場電影》（*The Last Picture Show*）。看完電影後，發覺對我來說真是晴天霹靂：《紙月亮》跟我剛寫完的故事實在太過相似，同樣是一個男子帶著小女孩旅行，最終將她帶回姑姑家。一切就跟我的電影一樣。此外，電影裡的小女孩泰妲・歐尼爾（Tatum O'Neal）看起來就像我的愛麗絲，只有雷恩・歐尼爾（Ryan O'Neal）看起來並不像我的福格勒。我感到十分驚愕，並想放棄一切。我打電話給我的製片經理打算取消該計畫。絕望之餘，我開車前往洛杉磯，我在那播放並看了自己的前三部電影。我記得在放映《夏日記遊》時，只有我獨自一人和放映師坐在放映廳，直到電影結束。

我和塞繆爾・富勒是在他到德國拍攝《貝多芬大街上的死鴿子》（*Tote Taube in der Beethovenstraße*）[15]一片時結識的。既然我到了洛杉磯，便打電話給他。他邀我早上十點和他一起吃早餐，就這樣我們從早餐起就沒離開餐廳，一直待到了晚上：桌上擺滿了千萬猶太波蘭佳餚和許許多多伏特加，最後我告訴他關於我想拍的電影故

14 譯註：拍立得相機的製造商。

15 譯註：是一部電視電影，為德國影集《犯罪現場》（*Tatort*）的相關系列影片。

事，因為博格丹諾維奇的緣故，我無法再繼續了。他說類似的事情也發生在他身上過。他看過《紙月亮》，於是他想聽我的故事。我開始說明，但是他沒有耐心聽我說完：「停下來，停下來，我已經看到你的問題了。」然後他開始講述他的版本，一切聽起來不再與《紙月亮》有關，當然與我寫的也不完全一樣，不過突然間又讓這部電影重燃希望。當天晚上我馬上打電話回德國，我們決定要開拍了。

透過《愛麗絲漫遊城市》我找到了自己的電影筆跡。直到很後來我才意識到，在這些年裡，我的作品總是在兩極之間搖擺：關於個人題材的黑白電影，以及改編自文學作品的彩色電影。在《夏日記遊》和《守門員的焦慮》之間；在《愛麗絲漫遊城市》和《歧路》之間；在《公路之王》與《美國朋友》之間擺盪著。（《紅字》不列入此發展過程中。）

《歧路》

當時我手邊沒有新計畫。在拍《守門員的焦慮》那段期間，我和漢德克就已經稍微討論過歌德的《威廉‧麥斯特的學徒歲月》，以及一起合作的可能性。有一天，漢德克在電話中敦促我，說他有興趣再次開始這項計畫。我們倆都很崇拜歌德的作品，然而我們也對自己說，小說中的解放運動在今天已無處發揮。為了瞭解世界而踏上學徒之旅，這種夢想對於今日的我們而言已經無法想像。因此，我們的電影重點將會放在關於一個人，想要瞭解世界而踏上旅程，然而卻發生與他預期相反的情況：他意識到他的行動並沒有帶他走向任何地方，到頭來根本寸步未移。因此這部片的片名叫做：

《歧路》。

　　我當時正爲了生計替電視台拍攝電視影集——《鱷魚之家》（*Aus der Familie der Panzerechsen*），所以編寫劇本一事就交給漢德克：他幾乎沒有對演出場景，甚至拍攝地點加註評論。漢德克的文字賦予我極大自由，不過我並沒有更動他寫的對話內容。當我們拍攝完，在剪輯期間一起觀看時，決定加入最初並未計劃的「內心旁白」。

　　這部電影再次緣起於漢德克，這是我們閱讀歌德時感受到的共同樂趣，另外對我而言，則是渴望發現德國的風景。在電影的中間，一度接近萊茵河時，有一段漫長上坡，若望向遠方便可看見博帕德（Boppard）小鎮，那裡是我母親出生的地方，也是戰後我度過大半童年時光的地方。萊茵河，這條偉大的河流，一直在我的記憶裡，但是它的模樣過於模糊，莫可名狀。我無論如何回想去那兒看看；而漢德克則渴望平原風景。我也想來趟穿越德國之旅：從最北端出發，直到最南端結束。一開始，我是在德國地圖上尋找一個位在北部的地方，後來選擇了一個從未去過的小鎮，單純只是因爲它的名字：格呂克施塔特（幸福城）。至於終點則決定選在德國最高峰——祖格峰（Zugspitze）。許多我的電影發想起點都是來自於地圖本身。

　　爲了這部電影，我尋找一個十三歲的年輕女孩：迷孃（Mignon），這是她在歌德小說中的名字。我從來沒有正式進行過選角，我討厭這麼做。所以我就在迪斯可舞廳裡稍微找尋了一下。那天我們見到「她」時，我是和麗莎・克羅伊策在一起去的。她真的很漂亮，眼睛裡有一些特別的東西，動作起來總是像跳舞般滑行

著。大家叫她「史塔西」（Stassi）。

克羅伊策走過去跟她說，我們想和她的父母談談。第二天，我們去見了她的母親，發現她正是克勞斯‧金斯基的女兒娜妲莎‧金斯基（Nastassja Kinski）。拍攝時她正值十四歲。她從來沒有站在鏡頭前的經驗，在拍攝過程中也常常不禁笑場。她很出色，雖然還是個孩子，但是有一些很打動人心的東西。團隊中一半的人都愛上了她。經過最初的試演，便很清楚知道她會成為一名女演員，即使她當時還未真正下定決心。我們看見她展示的身影，角色因她變得更豐富。

漢娜‧舒古拉則是在她拍第一部電影之前，我們便認識了。我經常和法斯賓達去同一家，名叫「平房」（Bungalow）的酒吧，她則是常站在店裡的點唱機前跳舞。法斯賓達也是在那裡遇見了她。當我們一起拍攝《歧路》時，她早已和法斯賓達合作了不下十幾部電影了。她在法斯賓達的電影中，表現十分生動，相對地在我的電影中顯然不那麼活躍，而我將此視為我這一方面的失敗經歷。

《公路之王》

這部電影的起點是來自一篇照片報導：沃克‧埃文斯（Walker Evans）[16] 在大蕭條時期代表美國聯邦農場安全管理局（FSA）[17] 前往美國南部。他一系列的照片具有獨特的風格，確實地呈現了大蕭條時代。至於我們在德國境內穿越的那個地區，那個通往德國東部邊界的無人區域，對我來說也是一個蕭條象徵，大家都離開了，那是一個沒有希望的地方。而這種印象值得我們作為一種紀錄，就像埃

文斯做的那樣。

　　埃文斯所啟發的靈感可以在這部片許多小細節中感受到，例如布魯諾・溫特（Bruno Winter）和羅伯特・蘭德（Robert Lander）在營房偶遇的場景。會選擇這裡毫無疑問，正是由於此處從前是美國士兵所建，牆上還留下當時的塗鴉。我們在這個無人之境找到了這塊美國碎片，便將靈感之源和現實融合在一起。埃文斯的照片就這樣經常引導著我們的目光。我們曾經在路邊臨時停車拍攝，只因為有個符合場景的風景或建築元素突然躍入眼簾。最初，我們曾開車經過一輛用作流動小吃餐車的老舊露營車，更確切地說，我們看見了它，但一直到開過兩公里之後我才說：「穆勒，你看到了我看到的東西嗎？」他回答：「有啊，我很驚訝你居然沒有停車。」於是決定掉頭回去，後面還跟著整個劇組車隊，如果我們不是從埃文斯的照片中得到啟發，就不會注意到它了。這樣的事情也發生在一座老破舊工廠。我們停下來的原因，是因為它是由鐵皮浪板製成的。當初看著埃文斯的照片時，我們就認為他很幸運：他拍攝的所有房屋都是用浪板鐵皮製的，這拍成黑白照片有著絕佳的效果。

　　基本上從這些行為可認定，人們會受到之前所見事物左右；如果沒有，那便是因為看得過多而迷失其中了。

16 譯註：美國攝影師和攝影記者，拍攝的照片多帶有文學氣息。大多數作品作為永久展覽或回顧主題被置放在諸如大都會藝術博物館或者喬治・伊士曼博物館（George Eastman Museum）之內。

17 譯註：1937年成立的新政機構，英文全名為 Farm Security Administration，旨在美國大蕭條時期對抗農村的貧困情形。

這部片的第一個研究工作，便是找出位於兩德邊界之間的所有電影院。考察旅途中，我們發現電話簿仍登記在冊的電影院中，有一半都已經歇業了。

　　即使我們是一個由十二至十五個人組成的團隊，大多時候也不會事先預訂旅館。因此就發生過其中有些人偶爾不得不在卡車上過夜的情形。拍攝過程也不是事先安排好的，完全是隨性不受拘束的方式。例如拍攝到一半，我們突然決定要在隔天離開邊境，前往萊茵河中間的一個小島上繼續進行，這麼一來又多繞行了五百公里。這是我第一次完全不受限，成為自己的製片。一開始，我是在晚上與福格勒和漢斯・齊許勒兩位演員一起編寫劇本。但沒多久他們就要求我獨自一人繼續寫下去：他們比較想在拍攝前的那個早晨才直接面對劇本。我記得有次我們不得不停止拍攝兩天，約莫就在我們發現那座美國營房時。在那之前，位於邊境的電影院一直是旅行的重點。不過自一段時間起，我們感覺有必要讓主角在一個廣闊的場景中，讓兩人有各自表述的機會；就是在這個地方，在這個營房裡，兩人都同意，在漫長的沉默結束後說出口，然後各自分道揚鑣。我花了兩天時間編寫這場對話，整個劇組都在等我。我從未在寫作時遭受這麼多痛苦。在這個場景中，有些重要的事必須說出口，關於美國人對我們潛意識的殖民，關於男女之間的孤獨。當我早上把劇本交給演員時，他們說內容太露骨、太多表面的東西了。但我們並未尋找更深的層次，所以就保持這個版本。那天晚上，我向自己發誓，我再也不想經歷那種恐懼了，下次拍片該先有劇本。

《美國朋友》

這部電影的樣板跟上一部不同，並非一位攝影師，而是一名畫家：愛德華‧霍普。不過比這更重要的動力是想將派翠西亞‧海史密斯的小說拍成電影的渴望。漢德克把我介紹給她，我們先是互相通信，然後才見面。我最先向她請求的作品是《貓頭鷹的悲鳴》（*The Cry of the Owl*），然後是《贗品的顫抖》（*The Tremor of Forgery*），以及另外兩本小說，但皆未獲得版權。最後，她憐憫我，於是給了我她正在寫的手稿：《雷普利遊戲》。故事背景發生在法國和德國：主角住在巴黎附近，在漢堡殺人。電影中我們顛倒了所有內容，而這是一個比相信我自己的天真更為重大的改變。

從一開始我就對雷普利的角色有很清楚的想像——至少確定丹尼斯‧霍柏會出演這個角色。但至於強納森‧崔凡尼（Jonathan Trevanny）這個角色則很難定義，我只看到一個受害者。因此，我開始設定這個角色的框架。他或許做著跟我類似的事情：為圖像裱框。他或許可以在電影開頭時修復一些機器和物品，這樣一來我可以更具體地想像他的生活條件。他和家人一起住的公寓：兒童房的燈罩之下有一輛行進中的火車；走廊電話旁擺著一座走馬燈。在他的工作室則放有一座世紀交替的產物——立體鏡，透過窗口可見一張笑臉的動態圖片，那是與雷普利初次見面的笑顏。為了對他產生更強烈的認同，與我有更緊密的連結，我還讓崔凡尼唱了兩首我最喜歡的歌曲。當他打掃工作室時，唱的是奇想樂團的歌：「腦中充滿太多思緒，對此我無能為力。」[18]以及最後，他在雷普利的車裡唱著披頭四的歌：「寶貝，你可以開我的車」。

由於我很難想像故事中將出現的眾多黑幫該是什麼樣的畫面，於是有了一個主意，決定讓我的電影界導演朋友們來出演：霍珀、富勒、丹尼爾・施密德（Daniel Schmid）、傑哈・布藍（Gérard Blain）、彼得・李林塔爾、尤・斯塔奇（Jean Eustache），最後是尼古拉斯・雷。他的角色原本不在計畫內，後來飾演小說裡一個畫家德瓦特（Derwatt）的角色，專畫贗品。我們在紐約拍攝一些背景故事的場景；內容關於在紐約拍攝並在歐洲發行的色情電影。富勒扮演的是金援這些色情片的黑手黨，但是他並未露面，因為當時他正在南斯拉夫尋找創作主題。於是我們與全體員工一起等待，不知道何時以及他是否會出現。

　　在這段等待期間，我透過皮耶・科特瑞爾（Pierre Cottrell）[19] 的介紹認識了尼古拉斯・雷。他當時因為一起租賃糾紛必須出庭。我們等到審判結束後，與他約了一同共進晚餐，並玩了一整晚的雙陸棋。第二天，我們再次見面時，我告訴他，我們因為富勒的情況，陷入了困境。尼古拉斯・雷說：「你看來掉到陷阱裡了，你們這樣可能要等一輩子。你最好還是改劇本吧！」於是我打消了整個黑手黨故事的念頭，並用畫家的故事來代替。尼古拉斯・雷很喜歡飾演畫家這個想法，我們很快的在一夜之間就寫好了劇本。此外，還創造了一個機會，實現了自《養子不教誰之過》[20] 以來，霍柏和尼古拉斯・雷的再次合作。在拍攝的最後一天，當我們都不再懷抱期望

18 譯註：奇想樂團〈想太多〉（Too Much On My Mind）的歌詞。
19 譯註：法國演員、製片。

時，富勒出現了。於是我們又另外拍攝了一個鏡頭，這也是這部電影中唯一出現的黑手黨場景。

《神探漢密特》

《神探漢密特》是一部委製作品。我當時正在澳洲寫科幻故事，那是 1977 年的聖誕節，我接到了法蘭西斯・柯波拉的電報，提議要我根據喬・哥爾斯（Joe Gores）[21] 的小說創作一部關於達許・漢密特（Dashiell Hammett）[22] 生平的電影。

我隨身攜帶的三本書中正好也有一本我最喜歡的漢密特的書——《紅色收穫》（Red Harvest）。後來，當我們開始準備時，我希望能在電影中加入一些《紅色收穫》的內容，那我將能在蒙大拿州的比尤特鎮（Butte）拍攝（在小說中，這座城市被稱爲波伊森威爾鎮〔Poisonville〕，漢密特在接受採訪時說過，他是以比尤特鎮作爲原型）。我去過比尤特鎮：這裡的居民一步步燒毀這座城市，爲了詐取保險金。這座在經濟上已經死亡的城市也即將從地表消失。這裡的氛圍與漢密特描述的 20 年代奇特地相似：充滿著腐敗和絕望的氣息。不幸的是，我們無法取得《紅色收穫》的版權，甚至連引用都不允許，因爲一位義大利的製片已經將版權保留給深耕這個計畫很長一段時間的導演貝納多・貝托魯奇（Bernardo Bertolucci）。

20 譯註：電影1955年上映，與《美國朋友》時隔二十二年。
21 譯註：喬・哥爾斯（1931–2011），美國懸疑小說家，以一系列背景設在舊金山的懸疑小說（包括最知名的《神探漢密特》）爲其作者標誌。
22 譯註：美國作家，開創了被稱爲「冷硬派」的推理小說和短篇小說。

我爲《紅色收穫》做了海量、幾乎可說是如學習一般的功課。這個故事最初是漢密特爲《黑面具》（Black Mask）雜誌所撰寫連載小說。直到三、四年後，他才著手進行修訂，爲的是集結成冊。我將原始文本與書籍版本進行了逐字逐句的比對。結束這項工作後，我終於瞭解漢密特的工作方式，並發現兩種版本之間存在顯著差異，彷彿他按著時間順序從素材處理，一路潤飾到最終內容組合一樣。

我想展示一個「前」偵探，後來因患病而開始寫作，並塑造出個人風格的人。一個作家能透過描寫他自身經驗的體悟，並以此創作出文學作品。一個了不起的職業。柯波拉也許有傳達了我的想法，但他畢竟是獵戶座影業（Orion Pictures Corporation）的製片，而影業期待的是一部動作片。當柯波拉看到我剪輯出來的第一個版本，發現電影還是將整個重心集中在作家身上時，他擔心片廠不會接受這部電影。

然而準備過度有可能會破壞電影。當初我在拍《慾望之翼》時也是基於這點，便決定在一切尚未成熟時就開拍。我有一個感覺：「再過兩個星期，我們就能準備充分，但是這部電影將注定完蛋。」這正是《神探漢密特》面臨的最大問題。例如，這部電影曾有個根據湯瑪斯・波普（Thomas Pope）劇本所製作的廣播劇版本，他是繼哥爾斯後第二位編劇。柯波拉有天說，他不想再看劇本了，因此他想出了一個主意，用廣播劇來代替：他配給了我一名音效師，並任由我僱用自己選擇的演員、製作聲音、添加音樂、混音等。這個作品本身很棒：漢密特由山姆・謝普飾演，吉米・瑞恩（Jimmy Ryan）由金・哈克曼（Gene Hackman）飾演。這個版本有

兩個小時之久。柯波拉還提議，委託一名素描畫家繪製每個鏡頭：錄製成錄影帶，配上「廣播劇的聲軌」，有助於他「看見」整部電影、影像和聲音。然後，他想將這些錄下的素描輸入電腦。每次拍完和剪接完場景時，這些畫面就會取代一部分的素描。但是當我們看這段錄影時，每個人都覺得受夠這部片了。柯波拉把劇本往窗外扔，說我們必須從頭開始。波普想把電腦也扔出窗外，我們必須得三個人拉住他才能制止他這麼做……但是回到柯波拉的夢想：在電影製作完成之前就能「觀賞」電影。真的這樣做的話，那麼拍電影只是去「執行」已經做好的部分，最後成了一種似曾相識的既視感。這就是為什麼百分之九十的美國電影會失敗的原因，而對我來說，這個故事帶來的教訓便是：準備工作一定不能過於超前部署，故事不能在還沒拍攝之前，就在前置作業將一切定型。

實際上，《神探漢密特》我一共拍了兩次。首先，我拍攝並剪輯了丹尼斯·奧弗拉赫第（Dennis O'Flaherty）——如今算來已是第三位編劇的版本；只差最後連十分鐘都不到的一幕。然後柯波拉又說了一次：我們再從頭拍一次，再僱個新編劇吧，他可以使用之前拍的一些場景。後來也真的這樣做了。下一位編劇是羅斯·湯瑪斯（Ross Thomas），他保留了四到五個場景，其他部分全部重寫。在四個星期內，我重拍了一整部電影。最後重新編排時，第一個版本佔了百分之三十，第二版佔了百分之七十。

在這一連串的冒險中，唯一所倖存下來的是，柯波拉嘗試讓我去拍一部電影的決心，而我們倆都努力完成的頑固。

《水上迴光》

當奧弗拉赫第正在爲《神探漢密特》編寫第三個劇本時，我有兩個月的假期。我打了通電話給在紐約的尼古拉斯·雷。他被診斷出罹患癌症，剛剛進行了第三次手術。他幾個星期前就已出院，但仍在接受放射線治療。每當我行經紐約，總是會去拜訪他。當時他對我說：「如果我能做一點，如果這是一部預算微薄的電影……」現在聽說我有幾週的時間，尼古拉斯·雷馬上說：「你必須來紐約一趟，我們該一起拍部電影。」

然而我們無法以他已經寫好的劇本來拍攝：那需要做太多的準備工作。因此，我們根據他在《美國朋友》中所扮演的角色爲出發點，開始擬定前期綱要。一位患有癌症的畫家有一位中國的朋友，在他住家樓下開了一間洗衣店。畫家開始僞造自己在博物館所展出的畫作，然後闖入博物館，以贋品交換原畫，並用賣的錢買了一艘戎克船[23]，與他的老朋友一起出發前往中國。美國有一句諺語：乘慢船前往中國（To take a slow boat to China），這意味著：死亡。到此爲止是尼古拉斯·雷的想法。在電影中，觀眾可以看到我們是如何討論的：將畫家（和他在博物館內的行竊）換成偷偷闖入沖印廠偷走自己電影膠捲的導演不是更好嗎？（實際上，尼古拉斯·雷的電影《我們再也不能回家了》的確被鎖在紐約的沖印廠，並不屬於他。）當我向他提議由他扮演自己的角色時，他回答：「同意，但前提是你也要演。『你也必須展露你自己。』」

23 譯註：中國古帆船。

電影是這樣開始：我到他家，討論我們想一起拍的電影。然後事情變得更加複雜。尼古拉斯・雷經常接連幾日在攝影機後面導演著，然後沒了力氣。他每天都得去醫院，最後他整晚都待在那。我一直和他的醫生們保持聯絡。他們肯定地說，讓他繼續拍這部電影比讓他陷入絕望更好。我們一直持續拍到結束，甚至還在醫院裡用錄影機拍，然後又回到他住宅的工作室拍攝我跟湯姆・法洛（Tom Farrell）之間的場景，那時尼克已經不在了。

　　我以前從未演過電影。我們即興創作了第一個場景，將對話錄在磁帶上，並在聽完後進行糾正。這是這個劇本的起點。尼古拉斯・雷帶領著我拍戲，其中有一幕拍攝了五、六次，但我覺得一點也不舒服：每次重來，便錯得更離譜。尼古拉斯・雷幫了我很多，即使得拍很多次，他仍讓我找到了那幕場景的感覺。我作為演員產生的問題常常惹得他大笑，而我如果沒有他的幫助，真的會迷失自己。我總問：「你們演員是怎麼辦到的？」尼古拉斯・雷知道答案，他曾在演員工作室任教多年……

《事物的狀態》

　　為了理解如何成就這部電影，首先有必要談一個未曾實現的計畫：翻拍馬克斯・弗里施（Max Frisch）[24]的小說《史提勒》（*Stiller*）。正是在《神探漢密特》兩次拍攝之間，這個不確定的時刻。柯波拉開拍由弗德瑞克・弗瑞斯特（Frederic Forrest）領銜主演的《舊愛新歡》（*One from the Heart*）。我當時則在蘇黎世，沉浸在《史提勒》的環境中，開始我的劇本寫作。我在紐約見了弗里施，

並聯繫了這個角色中唯一可能的演員布魯諾・岡茨。那是在 1980 年的冬天。但這事沒成。我一度在蘇黎世感到不適，然後又跟一個握有版權的美國人有了糾紛。她想擁有選角的發言權，我於是選擇放棄了。

正在葡萄牙與拉烏・盧伊茲（Raoul Ruiz）導演一起拍攝《領域》（*The Territory*）的伊莎貝爾・溫嘉頓（Isabelle Weingarten），告訴我他們遭遇資金短絀的問題，而且沒有底片了，可能會面臨停止拍攝的風險。我們在柏林的冰箱裡還存放了幾捲膠捲，於是我沒有按計劃直飛紐約，而是先飛往里斯本與溫嘉頓碰面，並將底片交給盧伊茲。我遇見了一組平靜工作的團隊。沒有我平時拍攝時常見那樣匆匆忙忙、緊張的氣氛。那簡直是夢想中的環境。拍攝《神探漢密特》時，有兩百名技術人員外加許多問題：例如劇本監控等。而他們則是在辛特拉（Sintra）森林中平靜地工作，沒有任何壓力。除了，沒有錢之外。對我而言，這裡是一個迷失的天堂。我延長在此停留的時間，在附近散散步，並撞見一座人去樓空的酒店，那是一棟在去年冬天遭暴風雨或颶風摧毀的建築。它看起來像一條擱淺的鯨魚。

在那我對自己說：這裡擁有可以拍成電影的一切。瀕臨海洋的偉大地方，歐洲的最西端，最靠近美國的地方。我想根據自己周轉於各大洲間的情況拍一部電影，並談論這種恐懼，即在美國拍攝電

24 譯註：馬克斯・弗里施（1911–1991），瑞士建築師、劇作家、哲學家和小說家，二戰後德國文學代表人物。其作品著重於個人身分認同、道德、責任與政治承諾等主題，反諷手法的運用方式爲其重要特徵。

影的恐懼。我問盧伊茲的攝影師亨利‧阿勒康（Henri Alekan）、工作人員和演員們是否願意在《領域》之後參與另一部電影。所有人都說：當然好。沒有人認真看待我提的計劃。於是我去了趟紐約，懇請克里斯‧西凡尼希（Chris Sievernich）盡快籌措資金。一個月後，便開始了拍攝工作。

也許我不應該打斷這部電影的戲中戲。那是一部科幻片，我們跟阿勒康須在美國的夜晚時間拍攝。這場序幕本該在兩天之內完成，但由於陽光不足，工作無法順利進行，後來拍了一週。就這樣演員們開始對角色和服裝感到自在，基本上每個人都希望繼續拍攝這部電影。這部戲中戲名爲《倖存者》（The Survivors），是一部以艾倫‧多萬（Allan Dwan）執導的《鐵膽銅身》（Most Dangerous Man Alive）爲原型的 B 級片。我們在辛特拉與整個團隊一起看了這部電影，而多萬的電影氛圍爲《事物的狀態》增添了不少色彩，絕非僅止於序幕而已。

我抱著極大的疑慮，仍是運用了平移鏡頭，硬是將我們從科幻電影轉回到戲中拍攝劇組的畫面。這感覺就像墮胎。我們犧牲了這部電影的虛構故事部分，爲了傳達：「說故事」本身是一件不可能的事。就這樣一直到這部「命題電影」（film à thèse）[25] 的尾聲──美國插曲那幕，終於還是發生了小故事，徹底挽救了這部「反故事」的電影。這場思辨，多萬終究還是贏得了最後勝利。

《巴黎，德州》

在《神探漢密特》的冒險中我結識了謝普。順便一提，他本

來是我理想的漢密特人選，兩年來我一直試圖邀他飾演這個角色。我終究沒有成功說服他，他最後告訴我：這部電影已經帶給你夠多的困難，所以放棄這個主意吧。當我在西洋鏡製片公司（Zoetrope Studios）進行《神探漢密特》的第二次拍攝時，謝普正與潔西卡‧蘭芝（Jessica Lange）在隔壁棚拍攝《法蘭西絲》（Frances）。那時他讓我讀了一些他寫的文字、詩和短篇小說。他管這些手稿叫《穿越小說》（Transfiction），後來改名為《摩鐵編年史》（Motel chronicles）出版。

我們就此別過。我結束了《神探漢密特》的拍攝，之後花了一年的時間，根據漢德克的書《緩慢的歸鄉》及劇本《關於鄉村》改編成電影劇本。漢德克劇本的前言：「首先是關於太陽和雪的故事；然後是名字的故事；再來是一個孩子的故事；現在是戲劇性的詩作，所有這一切加在一起成為《緩慢的歸鄉》。」《聖維克多山的教訓》（Die Lehre der Sainte-Victoire）講述的則是故事的前傳，《兒童故事》（Kindergeschichte）則是故事的續篇。這四本書必須看做是一個複合連貫的整體，儘管這個故事以多種不同的形式講述，其實也必須這麼做。《緩慢的歸鄉》是我寫過最厚的電影劇本。故事的拍攝始於阿拉斯加，一路流轉過舊金山、丹佛，最後到了紐約。內容是主角乘坐飛機前往奧地利，在那兒與他的兄弟姐妹會面，與他們一起決定如何處置家族的房子。我在德國籌措不到資金：無論是

25 譯註：往往是作為宣揚某種論點的電影，旨在說明電影拍攝之前就已經確立的命題，並且不著重於示例、實際生活變化或所講述的故事。溫德斯於此的命題為「不可能的故事」。

電影輔助金，還是電視、片商都沒有著落。每個人都害怕這項電影計畫。即使已經有外國聯合製片參與，也還是必須有德國的融資作爲基礎。因此，我不得不放棄這個計畫，轉而接手導演薩爾茨堡音樂節上的《關於鄉村》這齣戲劇。

這個電影計畫的失敗爲我的製片公司帶來了麻煩。我隨身帶著謝普的《穿越小說》，並寫了前期綱要，內容可以說以這部手稿爲「主角」：這部電影該以一場在沙漠中發生的車禍作爲開場。兩車相撞，其中一輛車裡坐著一個男人，另一輛坐著一對夫婦。現場沒有目擊證人。這場事故造成那名男子喪生，而肇事的那對夫婦決定逃離現場。在離開前最後一刻，太太再次朝男子的車內看了一眼，發現一本手稿，便將它帶走。這對夫婦一路穿越美國，途中太太開始閱讀起手稿，漸漸地手稿對她而言變得越來越重要：她的夢想和幻想突然都被手稿內容所支配。

我把前期綱要寄給謝普看。他對此並不感興奮，認爲太過人工，也太過沉重。但這並沒有改變我們想要一起合作的願望。他看了我的電影，我看了他的戲。我們互相講述了各式各樣的故事，並迅速找到了一個新的起點：一個男子突然出現，正穿越墨西哥邊境；他失去了記憶，像一個孩子一樣對世界感到無知和陌生。以此爲出發點，我們開始發想接下來的故事發展。我們有不同的想法：例如是兄弟在尋找他，還是他在尋找自己被埋葬的過去，或是他在尋找一個想再次見到的女人……我們後來不得不先停下來，因爲山姆還有其他事要忙。

在那之後我展開旅途。一開始我有個想法，就是這部電影的拍

攝應該跨越整個美國：從墨西哥邊境到阿拉斯加。但是謝普則持另一種意見，認爲應該將拍攝範圍縮限在德州，因爲德州本身便是一個袖珍版的美國。於是我來來回回遊歷了整個德州，走遍了每個角落。最後，我接受了他的想法。

我第一次讀《奧德賽》（Odyssee）是在薩爾茨堡。以我的理解，這個神話已經不再能由歐洲風景來呈現，但在美國西部可以。

這個位於德州北部，紅河岸邊，靠近奧克拉荷馬州邊界的「巴黎市」，因爲這個名字驅使我們造訪。巴黎和德州之間的碰撞，對我而言，這些城市體現了歐洲和美國的本質，突然使劇本的許多元素具體化：德州巴黎市這個名稱象徵著崔維斯·漢德森的分裂和痛苦。他的父親與母親在那裡相遇，他在那裡出生。而母子倆受苦於父親老愛掛嘴邊的笑話：「我在『巴黎』遇見了我的妻子」以及他的失蹤。德州巴黎成爲分離的地方。對於漢德森來說，那也是神話一般的地方，他必須在此將分散的家人重新聚集起來。

從一開始我們想像的漢德森妻子必定比他年輕許多。謝普認爲她必須是德州人。不過由於我知道大多數演員都是美國人，所以希望至少能有一位歐洲女演員：她將是巴黎和德州之間的紐帶。我推薦金斯基；除了她之外，山姆不會接受任何其他來自歐洲的女演員。

我很高興繼上次合作七年後，能再次與羅比·穆勒合作。我們決定這部電影不再以美學角度來處理，既沒有埃文斯也沒有愛德華·霍普。我們堅持一個原則——畫面應與電影息息相關，我們想置身於風景之中。

《尋找小津》

在《巴黎，德州》開拍前幾個月，我自發性完成了《尋找小津》的構想。劇本已經完成，主題尋找和準備工作也已臻至；我正等著西凡尼希籌得資金中。正逢此時我受邀去東京參加德國電影週。在這前一年，我以日記的形式在紐約拍了一部紀錄短片，那是受法國電視台所委託的作品。我想延續這份報告的經驗，無論有沒有接受委託。

我打電話給愛德華·拉赫曼（Edward Lachman），他曾擔任《水上迴光》的攝影師。他和他的 Aaton 攝影機[26]，我和我那台在機體內加裝了石英振盪器的隨身聽，我倆組成了一個很棒的團隊。起初我們預計拍攝一週，但實際上我們待了兩個星期。我們想拍的並不是一部關於東京的電影，我們想要的是追尋小津的足跡。為了跟小津的演員——笠智眾先生取得聯繫，我們花了一些時間；因此，在這之間我們有機會隨意拍拍：例如當我們離開酒店，前往柏青哥遊樂場時、在地鐵中、在棒球場裡……唯一的定點拍攝，是與笠智眾和小津的攝影師厚田雄春對話的時候。

我直到相當後來，完成了《巴黎，德州》的拍攝之後才看了《尋找小津》的毛片。我試圖同時剪接兩部電影，但做不到。所以才會一直到拍攝完兩年後，才完成了《尋找小津》的剪輯工作。經過這次的過程我意識到，剪輯一部紀錄片遠比一部敘事片複雜得多。要找到影像的邏輯，賦予它們一個形式，使其連貫統一，這比

26 譯註：法國的老牌電影攝影機生產商，以出產小巧精緻的攝影機著稱。

起敘事片要困難得多。

剪輯部分花了我好幾個月的時間,這一切的花費與拍攝工作根本不成比例。我失去了和影像的連結,彷彿那是別人拍的東西。當時我除了拍攝還得兼顧聲音,所以總是一邊戴著耳機,一手拿著麥克風地拍。當時也因此太專注於音效,而失去了對鏡頭的掌控。經過這個過程,我學會更加理解音效師:為何有時當他們一旦摘下耳機,會突然對周圍發生的事情感到驚訝。此外,我也瞭解到剪接師工作的含義;他們需要超然,幾乎得將視線劃分為二來進行。編排這些不是自己拍攝的影像,對我來說非常困難:我在其中找不到自己的主觀看法。我得出的結論是,下一部這類日記式的紀錄片,我必須親自站在攝影機後面才行。

《直到世界末日》

我從未花如此長的時間追蹤一個計畫。在 1977 年我的第一趟澳洲之旅時,就已開始書寫這個故事。這一切緣起於我與這片大陸的特別相遇方式:我去的並非位在東岸的大城市,如雪梨或墨爾本,而是去了北方,熱帶地區裡一個相當熱的城市——達爾文(Darwin)。我首先認識的是內陸那片紅色土地。光是一到這裡,我就興起了要拍一部電影的欲望:就好像這片風景創造了一個科幻故事。當我收到來自舊金山,邀請我拍攝《神探漢密特》的電報時,我正在編寫劇本。

七年後,我再度造訪同一個地方,不過這次是和索薇格・杜瑪丹(Solveig Dommartin)[27] 同行。一切都沒有改變:仍然是一個

故事的呼喚。現在，在第一版的初稿中，加入了愛情故事；而在抵達澳洲之前，他們先遊歷世界一趟。（我十年前所設想的那部電影，其實是到後來才以某種方式遇上的——1959 由史丹利·克萊瑪（Stanley Kramer）在澳洲拍攝的《世界就是這樣結束的》（*On the Beach*），一部非常出色卻鮮為人知的電影。）在我的電影裡將會出現多種語言：英語、法語、俄語、德語、中文、日語、西班牙語和葡萄牙語。杜瑪丹將參加演出，所以我希望長久以來便想與之共事的傑克·瞿彤克（Jacques Dutronc）[28] 也能加入，但是到目前為止還沒有機會。福格勒也在名單內。通常我在籌備電影之初，心目中便浮現出理想演員的人選。這部電影也對某些影像有特別的期望：我們將首次與穆勒以變形鏡頭拍片。

一位我曾告訴他這個故事的朋友說：「啊哈，我知道你想做什麼。你總是在說奧德修斯（Odysseus）[29] 的故事，他奔走於世界各地，卻無法回家。現在，你講述的是跟隨著奧德修斯腳步的潘妮洛普（Penelope）的故事。」主角是一個年輕女子，為了一個她愛上的男人旅行至此，而這個男人顯然不斷地逃離她。她越是追著他跑，他逃得越遠——只是她並不知道原因是什麼，因為這個男人擔心的顯然是她無法跟隨他的腳步。因為他肩上背負著使命，不會遷就任何人。他因此擔心她會向他索求其他東西。無論如何，這個女子一路追著這個男人到天涯海角，同時自己也遭到另一名愛慕著她，不

27 譯註：後來飾演本片的女主角。
28 譯註：法國香頌歌手。

願與她分離的男子跟蹤。

　　這部電影從一開始就該在 2000 年上映。然而悲喜劇似地，現在已經是 1987 年，距離這個上映日期還剩十二年的時間。如果從我制定此片的第一個計劃開始算起，它還距離二十三年。當我今日重讀 1977 年的舊筆記時，我感到很驚訝：它根本不再與科幻小說有關。文中提到的嶄新技術以及關於未來日常生活的描述，現在的我看來這一切似乎都太平庸，彷彿現實已經趕上了想像。科幻小說竟是如此快就過時，真是太瘋狂了。因此，勢必得改寫。如果照這種情況發展下去，這部電影將不再與科幻有關，而我如果還能如願在 2000 年1月1日上映就該算是幸運了。

　　我與杜瑪丹花了兩年的時間一起寫這個劇本。在準備過程中，我們環遊了世界兩次；還請來美國編劇麥可‧阿爾梅瑞達（Michael Almereyda）協助。當劇本最終問世時，我們發現一個很明顯的問題：製作這部電影至少需要一年甚至更長的時間。這項計畫將變得非常昂貴和複雜。而且我們預計將在十五個國家進行拍攝，光是準備工作就已經變成真正的「奧德賽漂流記」了……這會迫使我的製作公司面臨莫大風險，如果我在這之間不拍另一部電影，那麼可能將無法支付我的員工薪水。

《慾望之翼》

　　在過去的幾年中，自《巴黎，德州》以來，柏林已成為我落腳

29 譯註：《奧德賽》故事中的男主角。

的地方。那裡讓我產生有點像家的感覺，即使我是以一個長時間缺席之人的角度來觀察這座城市。

到目前為止，我電影裡的故事總是從主角的角度講述。這次我拋棄了由某個主人翁回到柏林，重新發現這座城市和德國的這個想法。單純只是因為眼下真的沒有一個人，可帶我們看見柏林，即使是《巴黎，德州》的漢德森也已經是一個歸鄉的人了。在這種情況下，若又出現這樣一個人只會使我的角色重複。

我真的不知道我是如何想到天使這個主意的。有一天，我在筆記本上寫下了這個想法：「天使」，用的是複數形。第二天我寫下：「失業」。也許是因為腦中並未有電影的念頭，而我又在讀里爾克的書，過程中我清楚意識到他寫的東西中，天使幾乎佔了所有篇幅。透過每晚的閱讀，我習慣了他們的存在。

經過了一段時間的懷疑，這樣是否可以拍成電影？我暫時擱下了這個主意，但始終無法消除它們在我心中的念頭。

我寫滿一整本筆記本，但還是沒生出電影。通常，這麼做很快就會理出一條故事線，並由此劃分出角色間的人際關係。然而，天使讓一切都變成可能，到處都能有連結，也可以去任何地方。不但可以從窗戶進入屋內，還可以穿牆；此外，每個人，不論是在地鐵裡，還是任何一個路人都可能突然成為電影主角。這太可怕了，簡直可以有太多太多的幻想。而且應該會有很多的天使。柏林仍然受盟軍統治，所以我認為應該至少得有四個天使：美國、英國、法國和俄國。但這又會變得太有趣。然後，天使們曾經有一段時間是前飛行員，有著像霍華·霍克斯的《天使之翼》這樣的飛行員俱

樂部。慢慢的，我們開始去蕪存菁，只保留必要的內容：天使的視野。這個故事可以說，是從天使的角度講述的——但是如何展現天使的見解？

《慾望之翼》還有另一個源起。在《巴黎，德州》尾聲時，有一幕女主角金斯基和亨特‧卡森（Hunter Carson）[30] 在酒店的場景：他來到母親身邊，母親將他抱在懷裡。對我來說，這個場景釋放出一種解脫的效果：那是一種感覺，我知道這會對我的下一部作品，無論是什麼樣的電影，產生影響。（最後一幕漢德森離開的鏡頭：我讓他依照我的方式消失了，他和我所有從前的男性角色都離開了。他們現在都搬到了德州巴黎市郊的一家老人院。）所以我有一個強烈的願望，想選擇一個女性作為電影的主角。我思考很長一段時間，是否能以女性作為天使的角色。我希望這個天使之後會變成人，然而我發現如果女人是人類，男人是天使，且為了得到她得付出變為凡人的代價，那應該會更加有趣。

我想在秋天拍攝，但是還沒有劇本。我在寫作時總是遇到障礙：我害怕寫出任何會成為場景的東西。我對自己說，一旦寫完，就等於破壞一切了，因為沒有什麼可再被創造出來了。

天使語言變得尤為重要：天使必須有著詩意的語言。在我用英語拍了四部電影後，內心渴求回歸我的母語，而且對話的部分必須非常美。所以我打給我的「總領天使」——漢德克。而剛寫完一部小說的他說道：「如果你來這裡跟我講這個故事，或許我可以幫忙

30 譯註：於《巴黎，德州》一片中飾演金斯基的八歲兒子。

寫一些對白。但僅止於此，我不寫敘述框架，不寫劇本。」我於是開車去薩爾斯堡，告訴他我對天使所瞭解的一切。我們花了一個星期的時間，在許多關鍵情況設定下想出一個可能的故事，然後漢德克開始以此為基礎進行寫作。

整個九月，我每週都會收到一封信，信裡面寫滿了沒有任何解釋的「對白」，就像舞台劇本。我們彼此之間沒有接觸，他負責書寫，我忙著為這部電影做準備。漸漸地漢德克在遠處所做的工作，與我們和演員討論及現場具體的電影準備工作差距越來越大。漢德克的對白，既美麗又富有詩意。但是所有這些元素根本搭配不起來：不論對白、預設場景和指定拍攝地點，一切只能說是一團混亂。

製作準備工作尚未結束，場景也還沒完成。天使們沒有服裝，沒有上妝，什麼都沒有。所以我們最先開始拍攝的，是電影開頭孩子們的畫面。我堅信，如果繼續準備下去，我們將失去一切。儘管我們會確切知道在做什麼，不過如此一來只會製作出一部經過計算的電影。另一方面，混亂的狀態將促使我們為天使尋找東西。

這部電影在發想階段，就已經有了要拍成黑白片的想法，部分原因是因為柏林市，另一方面也因為天使：他們無法真正觸摸東西，他們不瞭解物理世界，所以根據邏輯他們應該也不知道顏色。黑白也與夢境世界息息相關。光是想像黑白色的天使世界就很令人興奮，當然其中還是會在某些時刻出現彩色畫面：象徵一種新的體驗。我知道對柏林未知的阿勒康會為我打開一個新的視野：他成功地利用光線創造了非物質的人物。就好像他在光的祕密中得以造訪

這個童話般的宇宙。最初，阿勒康希望天使應該是透明的。我很難說服他，如果根據這個原則，完整地講述故事是不可能的。而有關他提出「透明」的想法，後來只出現在天使達米爾（Damiel）「偷」東西的兩個鏡頭中，先是偷石頭，然後是偷一隻鉛筆：這些物體並沒有移動，還是留在桌上，達米爾只拿走了它們的本質。

片中兩名天使的名字是我在天使詞典中找到的：達米爾和卡西爾（Cassiel）。當我在發想階段，而在筆記本上寫下各種備註時，倒從未想過關於演員配置的問題，而是把杜瑪丹、岡茨和奧托・桑德（Otto Sander）[31] 這三張照片一直掛在我的牆上，他們從一開始就一路啓發著我。

如同《直到世界末日》一片，杜瑪丹也是本片源起之一，當然，也勢必參演。她曾在巴黎的一家馬戲團學校學過鋼索，但有些業餘。在柏林的眾多空地中，有一處總是停駐著一個馬戲團，由於孩子常來，所以此處算是佔了點特權，這讓我們的想法更進一步，這個女人可以是個空中飛人。此外，我還希望她從事的是危險工作——那也正是讓天使達米爾著迷的原因，達米爾從未有過墜落的危險。因此，我把這個女孩設定成一個空中飛人，背著翅膀在馬戲團圓頂處飛舞。如果天使看到她那個模樣，毫無疑問，必定會大笑，也許甚至會愛上她……

當我告訴杜瑪丹這個決定時，她不確定我是否是認眞的。不

31 譯註：德國的電影、戲劇演員以及配音員。後來飾演了本片中天使卡西爾一角。

過在第二天，她便接受了巴黎的皮埃爾・貝加姆（Pierre Bergam）空中飛人課程訓練。她拒絕使用替身，她想要自己像專業人士一樣來完成空中飛人的角色。幾週後，我開始在柏林的準備工作。我找到了一個馬戲團和一位老教練，一位匈牙利人，在他年輕的活躍時期曾是疊羅漢的一員。他曾與岡茨和桑德一起在劇院為一齣莎士比亞喜劇工作，還教桑德如何走鋼索。就像所有匈牙利人一樣，他的名字也叫高華斯（Kovacs）。他每天與杜瑪丹在眞實的馬戲團裡一起工作，每天工時五個小時。他對我說：「杜瑪丹很有天份。給我六個星期，她就可以勝任這個角色。」他成功把她訓練成一名空中飛人。有一天，她從五公尺高的地方摔下來，背部著地，高華斯要她立刻再上場，就在這種對跌落已麻痺的狀態下，她重複著這個練習。兩天後，我們拍攝了空中飛人的畫面。

至於科特・博伊斯（Curt Bois）[32] 和彼得・福克（Peter Falk）[33] 兩個角色則很晚才加入，當時已在拍攝中。岡茨和桑德把博伊斯介紹給我。（他們在 1983 年與他和伯哈特・米內帝〔Bernhard Minetti〕一起拍了一部紀錄片：《記憶》〔Gedächtnis〕）在我跟漢德克敘述的初始版本中，有一個老總領天使住在圖書館。面對這個想法漢德克不知道該如何著手，他辦公桌前的牆上掛了一幅林布蘭的《荷馬》複製畫：一個坐著的老男人在說話──但是，是和誰說話呢？林布蘭筆下的荷馬原本是跟一名學生說話，但是畫面被切割成兩半，敘述者與聽者分開了，所以他現在只是自言自語。漢德克眞的很喜歡這幅畫，因此將總領天使的想法轉變爲永恆的詩人。這反而使我在這方面不知道該如何將他的荷馬融入劇本之中。最終，我們

找到一個方法：讓荷馬生活在圖書館。漢德克寫的對白是他內心的聲音。博伊斯既非天使，也非人類，而是兩者皆是，因為他就和電影一樣長壽。

最後加入我們團隊的是福克。他的角色更類似一個喜劇創意：關於他的設定必須是一個非常知名的人物，並在劇情的發展下讓大家逐漸明白他曾經也是個天使。起初，我想到的是畫家、作家甚至是政治家，例如威利・布蘭特（Willy Brandt）[34]，不過當然這是無法達成的願望。然而，這個角色必須是一個夠知名的人，以便立即被觀眾注意到並會驚訝地說：「啊，原來他也是一個天使……」因此，我最終決定找一個演員，且必定得是個美國演員。只因為他們在「全球」享有知名度。一天晚上，我跟福克通電話，並告訴他一個關於守護天使、馬戲團、空中飛人和一位原為天使的美國演員引誘其他天使下凡等充滿困惑的故事。片刻之後，他問我是否可以寄劇本給他。我說：「不，我不能。關於這位『前天使』的部分我甚至連一頁都無法寄給你，因為這個角色根本沒有被寫出來，到現在都還只是一個想法。」這點倒是很趁他的意；我想，如果我當真發了一個劇本給他，他很可能不會接受。不過，反正根本什麼也沒有，他說：「啊，我曾經和約翰・卡薩維蒂（John Cassavetes）[35] 也這

32 譯註：在《慾望之翼》飾演詩人荷馬一角。

33 譯註：彼得・福克（1927–2011），美國演員，代表作為美國經典影集《神探可倫坡》（*Columbo*, 1971–2003），是全美家喻戶曉的名偵探。他在《慾望之翼》飾演一名電影製片，同時也是一名下凡的「前天使」。

34 譯註：德國政治家，前西德總理（1969–1974）。

樣工作過，說實話，我更喜歡沒有劇本的演出。」

　　我們彼此只通了兩次電話。在一個星期五的晚上他飛到了柏林，我們在週末發想了他的場景，並在接下來的一週完成拍攝。他非常喜歡整個團隊和拍攝工作，以至於他最後多待了一個星期。他一直希望，我們也許還能創造一些新的場景。由於他不認識柏林，所以整天都在散步。有點像他在電影中的角色：我們總是在尋找他，而他則正在到處散著步。

此文記錄貝格拉和圖比亞納與溫德斯進行的長時間訪談內容。首次印刷發行於 1987 年 10 月第 400 期《電影筆記》。

35 譯註：美國電影導演、演員與製作人，被視爲美國獨立電影的先驅。

附錄
文章出處

- 沒得「實驗」（keine »exprmnte«）首次印刷：《電影雜誌》（*film*），1968 年 2 月號
- 《克勒克》（*Kelek*）首次印刷：《電影評論》（*Filmkritik*），1969 年 2 月號
- 韋納‧修海特的絕妙電影（Die phantastischen Filme von Werner Schroeter）首次印刷：《電影評論》（*Filmkritik*），1969 年 5 月號
- 泛美帶您展翅高飛（PanAm macht den großen Flug）首次印刷：《電影評論》（*Filmkritik*），1969 年 6 月號
- 節目表：演出地點、演員、結局……（Repertoire: Schau-Plätze, Schau-Spieler, Show-Downs）首次印刷：《電影評論》（*Filmkritik*），1969 年 6 月號
- 驢與煩躁（Eseleien, Irritationen）首次印刷：《南德意志報》（*Süddeutsche Zeitung*），1969 年 6 月 20 日
- 《一加一》（*One plus one*）首次印刷：《電影評論》（*Filmkritik*），1969 年 7 月號
- 《莉迪亞》（*Lydia*）首次印刷：《電影評論》（*Filmkritik*），1969 年 9 月號
- 《三雄喋血》（*Terror der Gesetzlosen*）首次印刷：《南德意志報》（*Süddeutsche Zeitung*），1969 年 9 月 6–7 日
- 〈努力前行〉（I'm Movin' On）首次印刷：《電影評論》（*Filmkritik*），1969 年 10 月號
- 《鐵漢嬌娃》（Drei Rivalen）首次印刷：《電影評論》（*Filmkritik*），1969 年 10 月號
- 從美夢到夢魘（Vom Traum zum Trauma. Der fürchterliche Western »*Spiel mir das Lied vom Tod*«）首次印刷：《電影評論》（*Filmkritik*），1969 年 11 月號
- 《逍遙騎士》（*Easy Rider*. Ein Film wie sein Titel）首次印刷：《電影評論》（*Filmkritik*），1969 年 11 月號
- 影評年誌（Kritischer Kalender）首次印刷：《電影評論》（*Filmkritik*），1969 年 12 月號。
- 鄙視你的商品（Verachten, was verkauft wird）首次印刷：《南德意志報》（*Süddeutsche Zeitung*）系列主題——電影發行問題，1969 年 12 月 16 日
- 《紅日》（Rote Sonne）首次印刷：《電影評論》（*Filmkritik*），1970 年 1 月號
- 〈厭倦等待〉（Tired of Waiting）首次印刷：《電影評論》（*Filmkritik*），1970 年 2 月號
- 留尼旺島的白雪公主（Réunion — Blanche Neige）首次印刷：《電影評論》（*Filmkritik*），1970 年 2 月號
- 重映：《黑岩喋血記》（Reprise: »*Stadt in Angst*«）首次印刷：《電影評論》（*Filmkritik*），1970 年 3 月號

・第十張奇想樂團專輯／第五十一部亞佛烈德・希區考克電影／第四張清水樂團專輯／第三張哈維・曼德專輯（Die 10. LP von den Kinks — Der 51. Film von Alfred Hitchcock — Die 4. LP von den Creedence Clearwater Revival — Die 3. LP von Harvey Mandel）首次印刷：《電影評論》（Filmkritik），1970 年 3 月號

・剪接檯上的希區考克（Hitchcock, am Schneidetisch）首次印刷：《電影評論》（Filmkritik）《黃寶石》（Topas）西德首映專題，1970 年 4 月號

・情感影像（Emotion Pictures〔Slowly Rockin' On〕）首次印刷：《電影評論》（Filmkritik），1970 年 5 月號

・范・莫里森（Van Morrison）首次印刷：《電影評論》（Filmkritik），無題，1970 年 6 月號

・《野孩子》（L'Enfant sauvage）首次印刷：《電影評論》（Filmkritik），1970 年 7 月號

・《蒙特利流行音樂節》（Monterey Pop）首次印刷：《南德意志報》（Süddeutsche Zeitung），1970 年 8 月 14／16 日

・不存在的類型（Ein Genre, das es nicht gibt）首次印刷：《電影評論》（Filmkritik），1970 年 9 月號

・老疤痕，新帽子：埃迪・康斯坦丁（Alte Narben, neuer Hut: Eddie Constantine）首次印刷：《Twen》雜誌，1970 年 10 月號

・《國際青年音樂大秀》（The Big TNT Show）首次印刷：《南德意志報》（Süddeutsche Zeitung），1971 年 5 月 5 日

・電視劇：《無畏的飛行員》（Im Fernsehen: Furchtlose Flieger）首次印刷：《電影評論》（Filmkritik），1971 年 6 月號

・《納什維爾》（Nashville. Ein Film, bei dem man hören und sehen lernen kann）首次印刷：《時代週報》（Die Zeit），1976 年 5 月 21 日

・娛樂世界：《希特勒：畢生業志》（That's Entertainment: Hitler）首次印刷：《時代週報》（Die Zeit），1977 年 8 月 5 日

・醉心電影（Ins Kino vernarrt. Die Arbeit des Filmvorführers Ladwig）首次印刷：《電影年鑑》（Jahrbuch Film），1977／1978 年

・死亡並非解答（Der Tod ist keine Lösung. Der deutsche Filmregisseur Fritz Lang）首次印刷（刪減版）：《明鏡》（Der Spiegel）。再版：《電影年鑑》（Jahrbuch Film），1977／1978 年

・牛仔競技場的男人：貪婪（Die Männer in der Rodeo-Arena: Gierig）首次印刷：《情報》（Tip），1983 年 3 月號

・美國夢（Der Amerikanische Traum）首次印刷：《美國夢》（American Dreams），毛利斯・坎能（Maurice Kennel）編輯，蘇黎世：貝爾（Bär）出版社，1984 年

溫德斯電影作品表

1967　《發生地點》
Schauplätze

1968　《重新出擊》
Same Player Shoots Again

1969　《銀色城市》
Silver City Revisited

1969　《警察影片》
Police Film／Polizeifilm

1969　《阿拉巴馬：2000光年》
Alabama（2000 Light Years）

1969　《三張美國黑膠唱片》
3 American LPs／3 amerikanische LP's

1970　《夏日記遊》
Summer in the City

1972　《守門員的焦慮》
The Goalie's Anxiety at the Penalty Kick／Die Angst des Tormanns beim Elfmeter

1973　《紅字》
The Scarlet Letter／Der scharlachrote Buchstabe

1974　《愛麗絲漫遊城市》
Alice in the Cities／Alice in den Städten

1975　《歧路》
The Wrong Move／Falsche Bewegung
德國電影獎最佳導演、最佳劇本、最佳攝影

1976　《公路之王》
Kings of the Road／Im Lauf der Zeit
坎城影展影評人費比西獎

1977　《美國朋友》
The American Friend／Der amerikanische Freund
德國電影獎最佳影片、最佳導演、最佳剪輯

1980　《水上迴光》
Nick's Film: Lightning over Water
德國電影獎最佳影片

1982　《神探漢密特》
Hammett

| 1982 | 《事物的狀態》
The State of Things／Der Stand der Dinge | 威尼斯影展金獅獎／德國
電影獎最佳影片、最佳攝
影 |

1982　**《事物的狀態》**
The State of Things／Der Stand der Dinge
威尼斯影展金獅獎／德國電影獎最佳影片、最佳攝影

1982　**《反向鏡頭：紐約來信》**
Reverse Angle: Ein Brief aus New York

1982　**《666 號房》**
Room 666／Chambre 666

1984　**《巴黎，德州》**
Paris, Texas
坎城影展金棕櫚獎／英國電影學院獎最佳導演／德國電影獎最佳影片／倫敦影評人協會獎年度影片

1985　**《尋找小津》**
Tokyo-Ga

1987　**《慾望之翼》**
Wings of Desire／Der Himmel über Berlin
坎城影展最佳導演獎／歐洲電影獎最佳導演／德國電影獎最佳導演／巴伐利亞電影獎最佳導演

1989　**《城市時裝速記》**
Notebook on Cities and Clothes／Aufzeichnungen
zu Kleidern und Städten

1991　**《直到世界末日》**
Until the End of the World／Bis ans Ende der Welt

1992　**《阿麗莎、熊和寶石戒指》**
Arisha, the Bear and the Stone Ring／Arisha, der
Bär und der steinerne Ring

1993　**《咫尺天涯》**
Faraway, So Close!／In weiter Ferne, so nah!
坎城影展評審團獎

1994　**《里斯本的故事》**
Lisbon Story

1995　**《在雲端上的情與慾》**
Beyond the Clouds／Jenseits der Wolken
威尼斯影展影評人費比西獎

1995　**《光之幻影》**
A Trick of Light／Die Gebrüder Skladanowsky

1997　**《終結暴力》**
The End of Violence

1999　《樂士浮生錄》　　　　　　　　　　歐洲電影獎最佳紀錄片／
　　　　Buena Vista Social Club　　　　德國電影獎最佳紀錄片

2000　《百萬大飯店》　　　　　　　　　　柏林影展評審團獎
　　　　The Million Dollar Hotel

2002　《科隆頌歌》
　　　　Ode to Cologne: A Rock 'N' Roll Film／Viel passiert:
　　　　Der BAP-Film

2002　《十分鐘前：小號響起》
　　　　Ten Minutes Older: The Trumpet

2003　《黑暗的靈魂》
　　　　The Soul of a Man

2004　《迷失天使城》
　　　　Land of Plenty

2005　《別來敲門》
　　　　Don't Come Knocking

2008　《帕勒摩獵影》
　　　　Palermo Shooting

2011　《碧娜・鮑許》
　　　　Pina

2014　《薩爾加多的凝視》　　　　　　　　凱撒電影獎最佳紀錄片
　　　　The Salt of the Earth

2015　《擁抱遺忘的過去》
　　　　Every Thing Will Be Fine

2016　《戀夏絮語》
　　　　The Beautiful Days of Aranjuez／Les beaux jours
　　　　d'Aranjuez

2017　《當愛未成往事》
　　　　Submergence

2018　《教皇方濟各》
　　　　Pope Francis: A Man of His Word

溫德斯談電影情感創作&影像邏輯【經典版】

作者	文·溫德斯 Wim Wenders
譯者	蕭心怡、張善穎
封面設計	蔡佳豪
封面插畫	洪玉凌
內頁構成	詹淑娟
執行編輯	劉鈞倫、柯欣妤
企劃執編	葛雅茜
行銷企劃	蔡佳妘
業務發行	王綬晨、邱紹溢、劉文雅
主編	柯欣妤
副總編輯	詹雅蘭
總編輯	葛雅茜
發行人	蘇拾平

出版　　原點出版 Uni-Books
　　　　Facebook: Uni-Books 原點出版
　　　　Email: uni-books@andbooks.com.tw
　　　　新北市231030新店區北新路三段 207-3號 5樓
　　　　電話：（02）8913-1005　傳真：（02）8913-1056

發行　　大雁出版基地
　　　　新北市231030新店區北新路三段 207-3號 5樓
　　　　24小時傳真服務（02）8913-1056
　　　　讀者服務信箱Email: andbooks@andbooks.com.tw
　　　　劃撥帳號：19983379
　　　　戶名：大雁文化事業股份有限公司

初版一刷　2020年11月　　二版一刷 2024年4月
定價　　550元
ISBN　　978-626-7338-93-3
版權所有•翻印必究（Printed in Taiwan）
缺頁或破損請寄回更換
大雁出版基地官網：www.andbooks.com.tw
（歡迎訂閱電子報並填寫回函卡）

國家圖書館出版品預行編目（CIP）資料

溫德斯談電影：情感創作&影像邏輯 /
文·溫德斯(Wim Wenders)作；蕭心怡,張善
穎譯. -- 二版. -- 臺北市：原點出版：大雁
文化發行, 2020.11
416面；14.8×21公分
譯自：Emotion Pictures, Die Logik der Bilder
ISBN 978-626-7338-93-3(平裝)

1.電影 2.影評

987.013　　　　　　　113003288